ENTRETIENS
SUR LES VIES
ET
SUR LES OUVRAGES
DES PLUS
EXCELLENS PEINTRES
ANCIENS ET MODERNES;
AVEC
LA VIE DES ARCHITECTES
PAR MONSIEUR FELIBIEN.

NOUVELLE EDITION, REVUE, CORRIGE'E
& augmentée des Conferences de l'Académie Royale
de Peinture & de Sculpture.

De l'Idée du Peintre parfait, des Traitez de la Miniature,
des Desseins, des Estampes, de la connoissance
des Tableaux, & du Goût des Nations;

DE LA DESCRIPTION DES MAISONS DE
Campagne de Pline, & de celle des Invalides.

TOME SECOND.

A TREVOUX,
DE L'IMPRIMERIE DE S. A. S.

M. DCCXXV.

ENTRETIENS
SUR LES VIES
ET SUR
LES OUVRAGES
DES PLUS
EXCELLENS PEINTRES
ANCIENS ET MODERNES.

TROISIEME ENTRETIEN.

Quoique nous eussions resolu, Pimandre & moi, de nous revoir bien-tôt, pour continuer les Entretiens que nous avions commencez sur les vies & sur les Ouvrages des Peintres; néanmoins Pimandre ayant été obligé de quitter Paris pour ses affaires particulieres, nous demeurâmes près de six mois sans nous voir. Étant de retour de son voyage, une des premieres choses qu'il me demanda, fut, en quel état étoient les bâtimens du Louvre. Je ne puis, lui dis-je, vous en rien dire: il faut que vous ayez le plaisir de voir ce que l'on a fait aux Tuilleries pen-

dant votre abfence; & fi vous n'avez point d'affaire qui vous retienne, nous pourrons, fi vous voulez, employer le refte du jour à vifiter cet agreable Palais.

Je n'eus pas fi-tôt parlé, que me prenant la main, Allons, me dit-il, ne tardons pas davantage; il y a trop long-tems que je fouhaite de voir ces bâtimens, qui font aujourd'hui l'entretien de tout le monde.

Quand nous fûmes arrivez dans la place qui eft devant les Tuilleries, & que nous pûmes voir toute la face qui eft depuis la grande galerie jufques au bout de la Sale des Machines, où l'on a déjà commencé une autre Galerie pareille à celle qui eft du côté de la riviere, nous nous arrêtâmes pour confiderer d'une feule vûë tout ce grand ouvrage. Pimandre, qui avoit toûjours été abfent pendant qu'on avoit travaillé à ce Palais, demeura furpris; & après avoir été quelque tems à le regarder, fe tournant vers moi, me dit: Eft-ce un charme que ceci? Ne fuis-je point dans un lieu enchanté? Et ce Palais peut-il être le Palais des Tuilleries, où quand je fuis parti de Paris, il n'y avoit rien de tout ce que je voi? Ne m'avez-vous point conduit fans que je m'en fois apperçû, dans cette Sale des machines, où les yeux & la raifon même fe trouvent fi fort trompez, que je pourrois bien croire que

que ces bâtimens & tout ce que je voi, seroit plûtôt un effet des admirables changemens qui s'y font, que de veritables édifices?

Pimandre voyant que je ne lui repondois rien; Hé quoi, pourfuivit-il, en regardant au tour de lui, où est cette ruë si étroite, par où l'on venoit du quartier S. Honoré? Où font ces grands follez revêtus de pierres, qui fervoient autrefois de clôture au jardin qui accompagnoit cette maifon? Qu'eft devenuë cette grande place, où l'on couroit les têtes, il n'y a que trois ou quatre ans? Qu'a-t'on fait enfin de tout ce qui étoit ici, il y a fi peu de jours, & que je n'y voi plus? Tout cela peut-il avoir fi promptement changé de forme fans le fecours de la magie?

Alors ne pouvant m'empêcher de fourire, En effet, lui dis-je, tout ce que vous voyez n'eft qu'un echantement: vous n'êtes pas où vous penfiez être: Paris eft plein de preftiges, & l'on n'y voit plus ce qu'on y voyoit autrefois.

Mais vous ferez encore bien plus étonné, quand vous aurez vû les dedans de ce Palais. Cependant regardez bien, je vous prie, fa beauté exterieure; obfervez-en toutes les parties; & pour en mieux juger, entrez, s'il fe peut, dans les mêmes confiderations qu'on a eûës

A ij de

de les faire de la forte qu'elles font.

Nous étant approchez de l'entrée du vestibule, Pimandre s'apperçût que l'ancien escalier n'y étoit plus. Il fut surpris de voir, qu'au lieu de descendre comme on faisoit autrefois, par un endroit assez difficile & assez obscur, pour traverser ce Palais, l'on trouve presentement un grand lieu ouvert & dégagé, d'où la vûë s'échapant par les arcades qui sont au milieu du vestibule, se porte avec plaisir dans le jardin des Tuilleries, qui forme une perspective si agréable, que l'art & la nature n'ont jamais rien fait de plus beau ni de plus surprenant. Je voi bien, me dit-il, qu'on a eû raison d'ôter l'ancien escalier, puisque, quelqu'excellent qu'il fût, il ne pouvoit subsister dans le lieu où il étoit, sans gâter toute la simetrie de ce Palais, qui paroît bien plus noble & plus magnifique de la sorte que je le voi.

Après avoir traversé le vestibule, nous montâmes dans les appartemens d'en haut; où ayant demeuré assez long-tems pour en considerer la disposition, les ornemens & les peintures, nous descendîmes en bas, où nous eûmes occasion de faire encore plusieurs belles remarques.

Mais ce fut dans l'antichambre de l'appartement du Roi, que nous nous arrêtâmes le plus, parce que nous étant mis à
regarder

regarder plusieurs Statuës antiques & très-rares, elles nous fournirent une agréable matiere pour nous entretenir de la beauté du corps humain, & de quelle sorte toutes les parties en doivent être composées pour le rendre parfait.

Parmi ces Antiques, l'on y voit deux belles images de la Venus de Medicis, qui est le corps le plus beau, & l'Ouvrage le plus accompli que l'Art ait jamais formé ; une femme assise, & enveloppée d'un manteau ; douze bustes de porphire, representant les douze Cesars ; une Pallas aussi de porphire ; une Diane, qu'on dit avoir rendu des oracles ; une Atalante, & plusieurs autres figures d'une singuliere beauté. Mais entre tous ces riches monumens de l'antiquité, il y a une tête d'Alexandre d'un travail admirable.

Vous voyez bien, dis-je, à Pimandre, que ceux qui peignent Alexandre, ont raison d'en faire un beau Prince, puis qu'il paroît tel par les médailles, & par tous les marbres qui nous restent de lui ; & qu'un Peintre ne peut jamais manquer à donner de la bonne mine à ses Héros, principalement lors qu'il est engagé à des ressemblances particulieres, & connuës de tout le monde, parce que la beauté a beaucoup de force pour regner sur les esprits, & qu'elle releve les personnes qui la possedent.

Comme cette qualité est rare & précieuse, on a toûjours crû que ceux à qui la nature a donné une forme plus parfaite qu'au reste des hommes, ont aussi l'esprit plus grand & l'ame plus noble; chacun ayant peine à s'imaginer que dans un beau corps, il y puisse loger une ame basse & un esprit grossier.

Cependant parce qu'une belle ame & une haute vertu se rencontrent assez souvent dans un corps difforme, il semble que l'on supporteroit volontiers les incommoditez de plusieurs personnes mal-faites, si l'on n'avoit remarqué que (1) souvent les défauts du corps semblent être un témoignage des vices de l'ame. Et de cette opinion qui n'est pas nouvelle, il est arrivé qu'on a crû que les Magiciens pouvoient être reconnus, & portoient sur leurs visages quelque chose de farouche & d'extraordinaire. C'est pour cela, qu'en peignant un grand personnage, s'il a quelques défauts naturels, il faut les cacher autant qu'il (2) se peut, comme fit celui qui representa Periclés.

Mais outre la beauté qui vient de la juste proportion des parties, & cette grace dont

(1) *Crine ruber, niger ore, brevis pede, lumine luscus;*
Rem magnam præstas, Zoïle, si bonus es.
MART. lib. 12. Ep. 11.

(2) Plut.

dont nous avons déjà parlé autrefois: il y a encore d'autres qualitez, qui se remarquent dans les personnes de grande condition, comme ce que l'on nomme Majesté, qui ne paroît pas simplement sur le visage, mais qui dépend de toute la composition du corps. Ciceron, à mon avis, la distingue dans les hommes & dans les femmes par deux noms differens (1). La premiere se connoît dans les hommes, lors qu'ils se font voir avec un aspect plein d'une veritable noblesse, qu'il se trouve un je ne sçai quoi dans leur taille, dans leur port, & sur leur visage, qui les fait reverer, & qui remplit d'admiration & de respect ceux qui les regardent (2). L'autre se rencontre dans les femmes, quand on y remarque une contenance noble, & une certaine bienséance dans tout ce qu'elles font; que la taille en est grande, bien faite & aisée; qu'elles portent bien le corps, & font toutes leurs actions avec grandeur; qu'elles parlent gravement, rient avec modestie, tiennent, s'il faut ainsi dire, un certain avantage sur les autres femmes; & qu'avec tout cela on voit sur leur visage un air plein de pudeur & de chasteté, que Zeuxis avoit si bien representé dans une figure de Penelope.

A iij C'est

(1) *Dignitas.* (2) *Venustas.*

C'est encore cet air noble que l'on remarque dans les enfans bien nez, qui non seulement resulte de cette majesté entiere de tout le corps, mais qui a particulierement son siege sur le visage, & qui n'est autre chose qu'un certain signe, qui découvre la santé de l'ame, & la netteté de l'esprit.

Aussi lors qu'un homme nous paroît avec un mechant air, & une mine funeste, c'est bien souvent la malignité de l'ame qui semble sortir au dehors, & donner des marques du desordre ou des mauvais desseins qui se passent au dedans.

C'est donc ce bon air qu'un Peintre doit figurer, quand il peint des enfans; & vous pouvez vous souvenir comment Raphaël a doctement observé cela dans ses Ouvrages, de même que M. Poussin a fait en diverses occasions. Car comme l'innocence de l'âge laisse aux enfans une conscience pure, & un esprit tranquille, l'ouvrier doit s'étudier à bien representer les effets que peuvent imprimer de si nobles causes, soit dans la vivacité des yeux, soit dans un souris qui se repand par tout le visage, soit dans une fraîcheur de teint, & un embonpoint, qui est la marque d'une bonne nourriture; soit enfin dans des actions aisées, & dans une vivacité de mouvemens qui marquent une naissance libre. Une

Une des choses, dit Pimandre, qui me paroît la plus difficile, & pour laquelle néanmoins un Peintre doit être fort circonspect, c'est non seulement de representer sur le visage des jeunes gens cet air gracieux, & cette douce majesté qui doit distinguer les enfans de qualité & bien élevez, d'avec ceux qui ne sont pas de grande naissance ; mais encore de marquer ce qui doit paroître plûtôt sur le visage des garçons que sur ceux des filles, afin qu'on les puisse connoître. Car il y a une si grande ressemblance entre les uns & les autres, quand ils sont jeunes, qu'il est quasi impossible de les reconnoître. Cependant il me semble qu'il est necessaire de faire voir la difference de ces deux sexes.

Pour sçavoir, repartis-je, comment l'on y doit proceder, il faudroit examiner les Ouvrages des plus sçavans Peintres qui ont heureusement réüssi dans ces sortes d'expressions. Toutefois je crois, qu'on peut s'en acquiter dignement, en representant dans les filles plus de douceur & plus de délicatesse, puis qu'on (1) ne reconnut le changement d'Iphis en garçon, qu'en voyant paroître plus de force dans les traits de son visage. L'on n'y doit

A v pour-

(1) *Cultus erat pueri, facies quam, sive puella, Sive dares puero, fieret formosus uterque.*
OVID. Metam. lib. 10. v. 13. 14.

pourtant rien voir de trop fier : au contraire, il faut qu'il y demeure toûjours quelque chose de gracieux & de délicat; & même il arrive souvent, que cette difference est peu sensible entre les garçons & les jeunes filles, qu'on peut prendre les uns pour les autres, (1) comme Horace rapporte d'un certain Gygés, qui étoit d'une beauté si délicate, qu'il eût pû passer parmi les filles sans être reconnu pour ce qu'il étoit.

Si les garçons, reprit Pimandre, tirent quelque avantage de la ressemblance avec les filles, je crois aussi que la beauté des filles s'augmente, lorsqu'il s'y rencontre quelque chose de fier, de vigoureux, & de mâle; au moins si nous en voulons croire ceux qui nous ont fait les portraits de Palestre (2), d'Atalante (3) & des filles (4) du Roi Licomedes.

Il faut prendre garde, lui dis-je, de ne pas tomber d'une extrémité dans une autre, & ne pas s'imaginer qu'une fille soit belle, quand elle a seulement quelque chose de mâle; car ce seroit un grand défaut si elles manquoient de cette modestie, & de cette pudeur si naturelle & si bienséante à leur sexe.

Mais

(1) Hor. Car. 2. Od. 5. (2) Philost. Icon.
(3) Ovid. Metam. 8.
(4) *His decor est, forma species permixta virili.*
STAT. 2. Achil.

Mais si nous voulions remarquer toutes les parties qui contribuent à la perfection du corps de l'homme, il ne faudroit pas s'arrêter seulement à considerer celles (1) qui sont propres aux jeunes personnes; il faudroit observer aussi celles des hommes & des femmes, & même avoir égard aux âges & aux conditions.

He bien, dit Pimandre, qui nous empêche d'employer une heure de tems dans un entretien si agréable, puisque nous sommes dans un lieu commode pour cela, & qu'il y a devant nous des objets très-favorables pour un tel dessein?

Pour ce qui regarde, repartis-je, le corps de l'homme, il faut demeurer d'accord qu'il ne merite point le nom de beau, s'il n'y a dans toutes ses parties (2) cette juste proportion, & cette parfaite harmonie dont nous avons déjà parlé, c'est-à-dire, si sa taille n'est plûtôt grande que moyenne,

Cependant, interrompit Pimandre, l'on remarque (3) qu'Agricola étoit un homme bien fait, quoiqu'il ne fût pas grand, mais seulement bien composé, & semblable en cela à Vespasien, qui étoit d'une

(1) Qualitez necessaires à la perfection du corps de l'homme.
(2) Proportion des Parties.
(3) *Decentior quàm sublimor fuit.* Tacit.

d'une taille que Suétone (1) nomme quarrée, & de membres forts : de sorte qu'il faut considerer ce qui sied le mieux. Cela est vrai, repondis-je, mais cette bienséance se trouve dans un grand homme, lors que tous ses membres sont proportionnez. Je (2) n'ignore pas que quelques-uns ne veüillent qu'un corps bien fait soit quarré, c'est-à-dire, d'une grandeur moyenne, ni trop menu, ni trop gros; parce qu'ils disent, que la grande taille, qui veritablement est belle en jeunesse, se détruit & se courbe par l'âge. Mais ces considerations, qui regardent les personnes vivantes, & sujettes aux accidens de la vieillesse, ne sont pas pour les Peintres, qui peuvent toûjours representer leurs Heros dans l'état le plus parfait, & choisir une grande taille, comme la plus avantageuse & la plus convenable pour les bien figurer, pourvû toutefois qu'elle n'ait rien d'extraordinaire, ni qui ressemble à un geant. Et même Aristote ne croit pas qu'une femme puisse avoir rang parmi les belles, si elle n'est d'une grande taille.

N'en déplaise à Aristote, & à vous aussi, reprit Pimandre, en soûriant; si c'est la proportion qui engendre la beauté, pourquoi voulez-vous, qu'un grand homme

(1) In vita Vespas. (2) Cornel. Celsus. lib. 2.

me soit plus parfait qu'un petit, ou même que celui qui n'est que d'une moyenne grandeur, s'ils sont tous également proportionnez dans les parties de leur corps.

N'est-il pas vrai, lui repartis-je, que quand nous voulons considerer toute la nature, pour en admirer la belle composition, nous regardons principalement cette admirable proportion qui est dans tous les corps, par rapport les uns aux autres, & de quelle sorte Dieu, ce suprême Artisan, a rangé & lié toutes les parties de ses Ouvrages, pour les faire conspirer ensemble à former une seule beauté? Or de même que les membres d'un corps doivent correspondre les uns aux autres, pour faire un beau tout; il y a aussi une autre proportion de ce corps particulier, qui est rélative à tous les autres corps en general, & qui l'oblige à s'accorder harmonieusement avec eux. Ainsi une tête qui sera accomplie dans toutes les parties qui la composent, n'empêchera pas néanmoins qu'un corps ne soit difforme, si cette même tête est trop grosse, ou trop petite, & qu'elle ne soit pas proportionnée au reste des autres parties de ce même corps. C'est pourquoi une personne trop petite dans son espece, ne peut être parfaitement belle, si elle est trop éloignée de la grandeur ordinaire des autres,

autres. Si toutes les femmes étoient petites, une petite femme fans doute feroit belle, parce qu'elle fe trouveroit dans l'ordre naturel à toutes celles de fon fexe. Mais lorfqu'elles font au deffous de la mefure la plus grande & la plus noble, ce leur eft un défaut, non pas par l'irrégularité des parties, mais par la diffonance, fi j'ofe ufer de ce terme, où elles fe rencontrent à l'égard de toutes les autres femmes en général. Pour preuve de cela, fi une petite femme bien proportionnée, eft feule, ou avec des enfans, fa taille paroîtra moins difforme; mais fi elle fe trouve avec de plus grandes perfonnes, alors elle femblera une naine.

Après avoir ainfi remarqué combien l'on doit faire état d'une grande taille, nous vinmes à parler de toutes les parties du corps ; & confiderant tous ces buftes & ces belles têtes que nous avions devant nous, nous remarquâmes que la tête, qui eft la premiere & la plus noble de toutes les parties, doit être d'une forme prefque ronde, parce qu'il y a de la difformité en celles qui font trop pointuës, comme étoit celle de Therfite, dont Homere décrit les défauts. Et nous nous fouvinmes, qu'encore que Periclés eût (1) le corps bien fait, il étoit néanmoins defagréable, à caufe qu'il avoit la tête trop longue, &

(1) Plut.

d'une

d'une grosseur qui n'avoit point de proportion avec le reste du corps. Ainsi nous concluyons de ces exemples, que la tête étant une partie si considerable dans la structure du corps de l'homme, les Peintres qui ne veulent rien representer qui ne soit tres-parfait, doivent être fort exacts à bien observer ces choses, lorsqu'ils travaillent à imiter la belle nature, & même corriger ses défauts, quand ils en rencontrent dans les hommes qui leur servent de modéles.

C'est ce que faisoit Lysippe, cet excellent Sculpteur, qui cherchoit encore les moyens de surpasser le naturel dans ses Ouvrages. En Effet, ce fut lui qui le premier observa combien les petites têtes avoient meilleure grace que les grosses; & qui laissa cet enseignement aux Peintres & aux Sculpteurs, de prendre garde, après avoir proportionné la grandeur de leurs figures par la mesure de la tête, de diminuer ensuite la grosseur de cette même tête, selon qu'ils jugeroient être mieux, imitant en cela l'Architecte sçavant, qui après avoir arrêté l'ordre & les mesures de son bâtiment dans son premier dessein, ne laisse pas, quand il vient à l'examiner, d'en faire avancer ou retirer quelques membres, selon qu'il le juge à propos, pour le plaisir de la vûë & la bienseance de son édifice.

Or

Or comme la tête est composée de plusieurs parties tres-considerables, il doit être soigneux de les étudier toutes ; & il a bien fallu que ces sçavans Sculpteurs de l'Antiquité ayent parfaitement connu celles qui contribuent davantage à la beauté, & celles aussi qui rendent une personne difforme, pour avoir fait des Ouvrages aussi parfaits que ceux qu'ils nous ont laissez.

Le front, qui est la partie la plus avancée, ne doit pas être trop grand. Au contraire, Pymandre, en regardant celui de la Statuë de Venus, me fit remarquer par plusieurs passages de l'Histoire & des Poëtes anciens, que pour former le visage d'une belle femme, il faut que le front soit petit, la chair d'un blanc lumineux ; que la forme n'en soit ni trop plate, ni trop relevée ; mais qu'en s'arondissant doucement des deux côtez, il paroisse uni & sans tâche ; & c'est ce qu'ils appelloient serain : car c'est un défaut tres-grand dans cette partie, d'être ou ridé, ou trop enflé, ou trop grand. Il faut prendre garde néanmoins, que si l'on estime quelquefois un petit front, ce n'est pas qu'il soit necessaire que l'espace qui est entre la racine des cheveux & les sourcils soit trop serré ; mais il doit paroître moins grand, lors qu'on y laisse tomber les cheveux.

Sur cela Pymandre me demanda, si je croyois qu'anciennement les femmes ajus-

& sur les Ouvrages des Peintres. 17

tassent leurs coiffures avec autant de soin qu'elles font aujourd'hui, puis que nous voyons dans les bas-reliefs, & dans les médailles, que leurs cheveux étoient negligemment resserrez autour de leur tête : & même vous voyez, me dit-il, en me montrant celle de la Venus de Medicis, combien les Sculpteurs affectoient de retrousser les cheveux des femmes, pour faire paroître cette partie du col qui s'attache à la jouë au-dessus de l'oreille.

Il ne faut pas douter, repartis-je, qu'ils n'imitassent tout ce qu'ils voyoient de plus beau & de plus avantageux pour l'accommodement des coiffures. Mais je sçai bien aussi que les femmes de ce tems là se coiffoient en bien de manieres, & qu'elles étoient aussi curieuses de leurs cheveux que celles d'à present, puis que c'est en effet le plus bel ornement que la tête puisse recevoir, & qu'Homere (1) ne trouve pas de plus belle épithete pour Helene, que de la nommer Helene à la belle chevelure.

L'on a bien raison, dit Pymandre, de faire cas des beaux cheveux ; car il n'y a ni or, ni pierreries capables de reparer ce défaut principalement en une femme. C'est pourquoi, repris-je, nous voyons que de tout tems, & presque parmi tous les

(1) Iliad.

les peuples, les beaux cheveux ont été en grande estime. Vous sçavez de quelle sorte il est parlé de ceux d'Absalon dans l'Ecriture Sainte; combien Scipion, ce grand Capitaine étoit curieux d'ajuster les siens : & il falloit que cette Reine d'Egypte, qui offrit sa chevelure dans le Temple de Venus pour le retour de son mari, n'en fît pas peu de cas, puis qu'elle la donna comme la chose la plus précieuse qu'elle eût. En effet, elle étoit un ornement si necessaire à sa beauté, que Ptolomée étant de retour, les Mages ne trouverent point de meilleur moyen pour le consoler de l'état où il trouva sa femme, qu'en lui persuadant que les cheveux de la Reine avoien été si estimez des Dieux, qu'ils les avoient enlevez du Temple pour les placer dans le Ciel, & changez en ces sept étoiles, qui paroissent à la queuë du Lion, & qu'ils appellerent depuis la chevelure de Berénice.

 Dans cet Entretien nous ne nous contentions pas de dire combien l'on a toûjours fait cas des beaux cheveux; mais parce que dans les chambres où nous avions été, il y a des figures, dont les airs de tête, & les coiffures étoient assez differentes, la varieté de ces agréables peintures nous donna encore plus d'occasion de nous étendre davantage sur cette matiere,

&

& de rapporter de quelle façon les hommes & les femmes portoient anciennement leurs cheveux, & quels étoient ceux qu'on prisoit davantage : car il est certain qu'il y a differens goûts, selon les differens païs. En France l'on aime les blonds, quoique les noirs n'y soient pas méprisez. Les femmes d'Italie font ce qu'elles peuvent, pour paroître d'un blond doré ; & il y a des lieux où l'on porte les cheveux plus grands qu'en d'autres. C'est pourquoi après avoir examiné ces differences, nous remarquâmes premierement, que pour être bien arrangez, ils doivent paroître aux hommes un peu sur le front. Il ne faut pas qu'ils descendent si bas, qu'ils le cachent entierement : mais ils doivent être de cette belle (1) maniere, dont Philostrate represente ceux de Patrocle ; & que (2) Calistrate dépeint ceux de Cupidon & de Narcisse, qui brilloient, dit-il, comme de l'or & qui tombant sur le haut du visage, étoient bouclez & faits par petits anneaux. C'est pour cela que (3) Lucien voulant representer les cheveux d'une laide femme, remarque qu'ils étoient courts, plats & comme colez desagreablement sur son front. Et Anacréon parlant de ces vieilles qui n'ont point

de

(1) In Heroïcis. (2) In 2. Prax. Cup. descript.
(3) Dialog. Meret.

de cheveux, dit qu'elles ont le front nud.

Ainſi (1) la chevelure épaiſſe a toûjours été fort recommendable; (2) & les femmes portoient d'ordinaire les cheveux ſeparez par le milieu, (3) & renverſez de part & d'autre. Quand l'on conſidere bien toutes les ſtatuës, les bas-reliefs antiques, & les peintures des plus grands Maîtres, on y voit des exemples de toutes ces differentes maniéres.

Pour ce qui regarde leur couleur, il eſt certain que les Anciens ont toûjours eſtimé davantage les blonds, & les attribuoient (4) à Bacchus, à Venus, & à Apollon; & à meſure qu'ils tiroient ſur le noir, ſur le châtain, ou ſur le roux, ils leur donnoient des noms particuliers, pour en marquer la difference.

Ce n'eſt pas une choſe qui ſoit peu neceſſaire aux Peintres, d'étudier dans les Poëtes de quelle ſorte de cheveux ils ont repreſenté les divinitez, & les perſonnes les plus conſiderables dont ils ont décrit les actions, afin de les peindre de même. Car la faute ne ſeroit pas petite, ce me ſemble, de peindre Apollon & l'Aurore avec des cheveux noirs, puis qu'ils ſont

toû-

(1) *Spiſſa te nitidum coma.*
(2) *Pura te ſimilem, Telephe, veſpero.* Horat. Car. L. 3. Od. 19. (3) *Ecce Corinna venit*, &c. Ovid. Am. l. 1. El. 5. (4) Ovid. Am. l. 1. El. 14.

toûjours décrits par les Poëtes avec une chevelure blonde, aussi-bien qu'Achilles (1), Atalante (2), Aléxandre (3), Ptolomée Philadelphe (4), Ariadne (5), Europe (6), Didon (7), Lucrece (8) & Oenone (9); & que si on les representoit d'un autre façon, ceux qui sont sçavans dans la fable & dans l'histoire, ne les connoîtroient pas.

Il y a des personnes qui s'imaginent, que quand les Peintres & les Poëtes parlent d'un jaune doré, c'est une couleur rousse, pour laquelle tout le monde a de l'aversion. Mais il y a bien de la difference entre ces deux sortes de cheveux: car nous entendons par ce beau jaune, une couleur, ou plus forte, ou plus pâle, qui se fait en diminuant, ou en augmentant la blancheur. Quand (10) Ovide dit que la chevelure de Phaëton étoit d'un jaune (11) brillant, c'est d'un jaune plus vif, à cause de la lumiére qu'il répand, mais ce n'est pas ce roux dont parle Martial. Néanmoins encore que les (12) Poëtes tiennent ordinairement les cheveux blonds pour les plus agréables, les noirs ne laissent

(1) Iliad. (2) Æliani var. hist. 13. 1.
(3) Idem 12. 14. (4) Theocr. Idyl. 17.
(5) Ovid. de Art. am. (6) Id. Fast. 5.
(7) Æneid. 4. (8) Ov. Fast. 2. (9) Id. Heroï. ep. 5.
(10) Metam. (11) *Rutuli Capilli.* (12) *Crine rubent.*

sent pas d'avoir leur beauté, & de convenir parfaitement bien ; non seulement aux hommes (1) mais encore aux femmes. Leda & Panthée, qui n'étoient pas des moindres beautez de leur tems, avoient les cheveux noirs ; & ils sont quelquefois d'autant plus avantageux, qu'ils font paroître davantage la blancheur du col, parce que les couleurs claires ont meilleure grace auprès de celles qui sont plus obscures, ce contraste des unes & des autres donnant d'ordinaire un merveilleux éclat à un beau visage.

Sur cela je fis remarquer à Pymandre, que les Peintres évitent souvent de faire des cheveux trop noirs dans leurs Tableaux, disant qu'il y a certains sujets où il ne faut pas mettre le noir près du blanc, parce qu'étant opposez l'un à l'autre, ce sont deux couleurs qui en certaines rencontres trenchent trop, & font comme des pieces détachées. Or dans la Peinture il faut que les choses se nouënt, & se joignent l'une & l'autre insensiblement, & non pas qu'elles se séparent tout d'un coup : & même vous remarquerez qu'une femme blonde a quelque chose de plus doux à la vûë, à cause que le blanc & le blond s'unissent tendrement ensemble. Ce n'est pas que je n'approuvasse le sentiment

(1) Ovid. Am. l. 2. El. 4. Philost.

& sur les Ouvrages des Peintres. 23

ment de Pymandre, qui rapporta que si les noires n'ont ni tant de douceur, ni tant de délicatesse, elles ont plus de force & plus de fierté ; & qu'on ne puisse dire, que si les unes nous attirent avec douceur, les autres nous forcent avec empire à les aimer. Cependant, parce qu'il faut varier les chevelures aussi bien que les airs de tête, les Peintres se servent bien souvent d'une couleur qui est moyenne, comme est celle des cheveux que nous appellons cendrez & châtains, qui font un assez bel effet dans les Tableaux, que les Anciens mêmes estimoient beaucoup. Les (1) Poëtes Latins nomment cette couleur *Mirrhæus* & *Mirtheus*, que les commentateurs interpretent, pour ce qui est entre le noir & le blond. Elle étoit si estimée anciennement, que les femmes, pour la donner à leurs cheveux, se servoient d'une teinture (2) faite avec des noix encore verres.

Après avoir examiné ce qui regarde les cheveux, nous vinmes à discourir des parties du visage ; & Pymandre prenant presque toûjours pour modéle cette belle figure de Venus, J'admire, dit-il, avec combien de science & de beauté le Sculpteur a fini cet Ouvrage. Voyez ces yeux

à

(1) Hor. Car. 3. Od. 14.
(2) Ælian. Varro. Plin. Mart.

à couvert du front & des sourcils, mais si bien placez à fleur de tête, & si bien fendus, qu'on ne peut rien imaginer de plus beau.

Aussi est-il tres-certain, lui répondis-je, que l'œil est la partie la plus précieuse de tout le corps, puis que par sa lumière il met la difference entre la vie & la mort. Du moins, repartit Pymandre, c'est dans les yeux que consiste le plus grand éclat de la beauté; Et que paroissent aussi quelquefois, repris-je, les plus grandes taches de la laideur. Il y a bien des choses qui les rendent difformes; & pour ne pas tomber dans ces défauts, il est necessaire que les Peintres & les Sculpteurs sçachent quelle en doit être la grandeur & la couleur.

Pour ce qui est de la grandeur, repliqua Pymandre, je sçai bien que si les Peintres sont du sentiment des Poëtes, ils n'estimeront pas les petits yeux : car Homere (1) voulant montrer que Junon les avoit beaux, dit qu'elle a des yeux de bœuf; & Panthée (2), & Aspasie (3), ont été loüées à cause de la grandeur de leurs yeux.

Ce sont aussi, continuai-je, les grands yeux

(1) Libavius in Progym. (2) Philost. Icon. l. 2. (3) Æliani var. histor. l. 12. 1.

& sur les Ouvrages des Peintres. 25

yeux qui sont les plus parfaits. Si vous regardez toutes les Statuës antiques, & les Tableaux des plus excellens Maîtres, vous n'en verrez point d'autres; & si vous lisez la sixieme Satyre de Juvenal, vous pourrez remarquer combien il méprise les petits yeux. Quant à la forme, elle dépend du dessein & de la belle proportion: mais pour la couleur, il y a diverses choses à observer. Philostrate (1) en remarque trois principales. La premiere est celle qui tire sur un jaune verdâtre, ou tané; la seconde est celle qui rend les yeux gris, pers, ou bleus; & la troisieme est noire. Pour bien comprendre la nature de ces trois couleurs, il faut se souvenir que dans le Latin *Ravus color* est une couleur rousse & tanée; & que *Cæsius* dans les Poëtes, se prend diversement pour un bleu de la couleur du Ciel, pour celui que l'on nomme pers, & pour celui qui tire un peu sur le verd. Car Homere (2) appelle Minerve aux yeux verds; & (3) Ciceron qui lui donne une épithete qui a la même signification, dit que Neptune a les yeux bleus. Or (4) *Cæsius*, à l'égard de Minerve, se prend pour verd, quoiqu'il signifie aussi bleu; & cette sorte de verd, se-

Tome II. B *lon*

(1) In Proem. Icon.
(2) Iliad. (3) Lib. 1. de Natura Deor. *Cæsios oculos Minervæ, Cæruleos Neptuni.* (4) Iliad.

lon mon avis, eſt ce que nous appellons pers, qui eſt un bleu pâle, & un peu verdâtre. Les Poëtes appellent encore cette couleur *Flavus color*, qui ſignifie blond. Il faut donc remarquer, que les yeux qui ſont d'un bleu foible, ſont beaux; mais ceux qui ſont d'un bleu trop fort & trop azuré, ſont toûjours difformes; c'eſt ce que les Poëtes appellent *Ravidus color*.

Les yeux noirs ſont fort agréables, & d'ordinaire les plus vifs. Homere (1) en parle ſouvent comme d'une beauté; & Philoſtrate les attribuë à Patrocle, de même qu'Anacreon à ſon Bathille, & Horace à Lycus. Mais ce n'eſt pas aſſez que la couleur des yeux ſoit agréable; il faut encore qu'ils ſoient clairs & nets, & qu'il y ait un brillant qui témoigne de la vivacité. Auguſte les avoit ſi clairs & ſi beaux, qu'il étoit bien aiſé qu'on les crût remplis d'une force toute divine, & il prenoit plaiſir lorſqu'on le regardoit, comme ſi en conſiderant ſes yeux, on ſe fût expoſé à ſoûtenir l'éclat des rayons du Soleil.

Il y a des yeux, dit (2) Pymandre, que vous n'approuverez pas, qui ſont d'un blanc verdâtre, & que des Latins appellent *Herbei*.

Pour

(1) Iliad.
(2) *Quis hic eſt homo cum collativo ventre atque oculis herbeis?* Plaut. Curcul. act. 2. ſc. 1.

Pour ces yeux-là, lui repondis je, je crois qu'ils ne seroient pas trop beaux à peindre : car ce qui donne de la force & de la vivacité à l'œil, est quand l'orbe principal est d'un blanc tirant un peu sur le gris-de-lin, mais si peu, que cela ne paroît presque pas; que le milieu de la prunelle est noir & luisant : ce petit contraste de clair & d'obscur étant la seule cause de ce brillant & de cette grace qui se trouve dans les plus beaux yeux. Outre la force & la netteté qui doit être dans cette partie, il me semble qu'on y peut encore desirer une certaine joye, & une gayeté pour les rendre accomplis; mais cependant c'est une chose à quoi le Peintre doit bien prendre garde, & qu'il doit ménager avec beaucoup de discretion. Car il y en a qui en pensant donner cette gayeté, representent bien souvent sur le visage des femmes trop de hardiesse, pour ne pas dire de l'effronterie; & qui font paroître les hommes trop effeminez, par l'affeterie & la douceur des yeux. Enfin pour les faire beaux, il faut qu'ils soient vifs, doux, brillans & couverts d'un sourcil, qui commençant auprès du nez, vienne à se courber doucement en forme d'un demi-cercle, jusqu'à l'angle exterieur de l'œil; car la difformité des sourcils arrive souvent de ce qu'ils sont de travers. Les noirs ont beau-
coup

coup de grace sur un front blanc : c'est pourquoi Homere dépeint Jupiter de la sorte. Pour les sourcils roux, ils ne sont pas mieux reçûs que les cheveux qui sont de cette couleur. Il faut prendre garde aussi qu'ils ne soient pas rangez, comme ceux de ces femmes qui se les rasent; mais qu'ils soient plus épais sur le milieu, venant à diminuer aux deux extrémitez : car il n'y a point de si petite partie dans le visage, qui ne doive être considerée exactement.

Les jouës contiennent un espace si ample, qu'il s'y trouve mille differentes beautez: & si nous en croyons Philostrate, (1) elles doivent être estimées lorsqu'elles sont convenablement pleines d'embonpoint ; qu'une fermeté delicate s'y rencontre ; que le rouge & le blanc y sont bien mêlez ; & qu'il s'y remarque une gayeté admirable, jointe à un certain éclat, qui procede de la blancheur & de la fraîcheur du teint : car la blancheur est une qualité qui les rend si recommendables, que les Peintres ne doivent non plus omettre à la bien representer, que les Historiens sont exacts à la bien décrire. Il me souvient qu'Heliodore parlant de Théagene, qui étoit tout couvert de sang, dit que la blancheur de son visage en recevoit un plus grand éclat. Je voudrois
que

(1) Icon. l. 3.

que nous puſſions voir l'original de ce tableau du Titien, où il a peint cette belle femme qui dort. J'ay appris de pluſieurs ſçavans hommes, que tout ce qu'on a écrit de la beauté d'Aſpaſie (1) ni ce qu'on a pris plaiſir de dire des jouës de la belle Iſmenie, n'approche point de ce que (2) Titien a repreſenté dans cette belle dormeuſe. C'eſt ſur ſon viſage qu'on peut remarquer ce beau mélange de blanc (3) & d'incarnat, qu'Ovide compare aux pommes & aux raiſins qui commencent à meurir.

Pour moi, dit Pymandre, je ne ſçai ſi je me trompe; mais il me ſemble que ce ſont les jouës qui forment ce beau tour, ſi agréable dans la compoſition du viſage. Je crois même que les Peintres, qui découvrent d'ordinaire les oreilles, y trouvent quelque choſe qui ne doit pas être caché.

Puis que Suétone, repartis-je, a remarqué la beauté de celles d'Auguſte, il faut bien qu'elles cauſent un ornement à la tête, quand elles ſont bien faites, comme d'avoir une grandeur mediocre, avec tous ces petits tours & replis colorez d'un vermeil agréable, principalement ſur ce qui eſt le plus relevé. (4) Ælian décrivant la beauté d'Aſpaſie, dit qu'elle avoit les oreil-

B iij les

(1) Æliani var. hiſtor. 12. 1. (2) Euſt. l. 3. de Amor. Iſm. (3) Metam. 3.
(4) Var. hiſt. lib. 12. 1.

les courtes; & Martial (1) met au nombre des difformitez, celles qui sont trop grandes.

Je voi bien, dit alors Pymandré en souriant, que nous ferons ici l'anatomie de toutes les parties du corps. Mais puisque nous avons si bien commencé, & que nous en sommes venus si avant, il faut un peu examiner la beauté de nez; ce n'est pas, comme vous sçavez, ce qui paroît le moins; & il est vrai qu'un vilain nez est capable de rendre une personne tres difforme, encore qu'il y ait dans son visage, d'autres parties qui ne soient pas laides. C'est pourquoi (2) Catule voulant parler de la laideur d'une fille, commence par son nez.

Il faut remarquer, lui dis-je, que les Anciens avoient beaucoup d'aversion pour les petits nez, & ne trouvoient jamais difformes les grands nez, que quand il y avoit de l'excès. Mais ils estimoient sur tous un nez aquilin, que (3) Platon nomme par excellence un nez Royal. C'est ainsi que Martial (4) represente aussi celui d'un beau garçon; & qu'on a depeint celui d'Aspasie (5), ceux d'Achille & de Paris (6). Les Perses même avoient
une

(1) Mart. 6. 9. (2) *Ista turpicula puella naso*. Cat.
(3) Lib. 5. Polit. (4) Lib. 4. Epig. 42.
(5) Æliani var. hist. 12. 1. (6) Philost. in Her

& sur les Ouvrages des Peintres. 31

une estime particuliere pour ceux dont le nez étoit aquilin, à cause que Cyrus (1) l'avoit de la sorte.

Cependant, reprit Pymandre, si vous avez pris garde dans Plaute (2), il y a un endroit où il blâme ces sortes de nez.

Cela est bon, repliquai-je, quand ils se courbent tout d'un coup, & avec difformité ; alors on les appelle des nez de perroquet : mais les autres sont des nez d'aigle, qui sont doucement courbez, non pas tout d'un coup, mais par un doux & presque insensible panchement. Cependant un nez droit & quarré est tenu pour le plus parfait, lorsque divisant le visage en deux parties égales, l'on voit les yeux posez dans une juste distance, & qu'il est taillé en sorte, que s'élevant un peu sur le milieu, il donne une certaine grace que je ne vous puis bien dire, mais que vous pouvez voir en cette Statuë de Venus, & que l'on reconnoît dans les belles Antiques, & dans les beaux tableaux, où les Ouvriers ont pris plaisir à bien exprimer la noblesse de cette partie.

Il me souvient, reprit Pymandre (3) que Platon, & plusieurs autres Ecrivains ne méprisent pas les nez camus, & qu'ils les appellent gracieux.

B iiij Quel-

(1) Plut. in Apopf. Reg. (2) Heaut. Act. 5. sc. 5.
(3) Pollux Onomast. l. 2.

Quelque autorité, répondis-je, que ces Messieurs ayent parmi les personnes doctes, les Peintres vous diront quils ne peuvent souffrir cette sorte de nez dans la composition d'une beauté parfaite. Ils ne s'en servent que pour representer des Satyres, ou des Faunes.

Une partie, dit Pymandre, qui accompagne bien le nez, c'est la bouche. Considerez donc, lui dis-je, combien celle de cette Venus est agreable. Vous voyez que pour être belle, elle ne doit pas être grande; mais aussi il ne faut pas qu'elle soit trop petite. Il doit y avoir une proportion entre la grandeur de son ouverture, & la forme des levres, qui doivent être bien tournées, petites, delicates, & teintes d'une couleur vive. On remarque assez la difformité de la bouche, quand elle est trop grande, & que les levres sont trop petites, plates, également épaisses, ou trop grosses, ou pâles. L'on compare une belle bouche à une rose qui commence à s'épanouïr; & lorsqu'en s'ouvrant on y apperçoit des dents fort blanches, on peut dire qu'elle est d'une beauté achevée.

Il me semble, dit Pymandre, que dans les Ouvrages de Peinture, il arrive rarement qu'on represente les dents. Cela s'observe, repartis-je, dans des figures dont les actions sont extraordinaires,
com-

& sur les Ouvrages des Peintres. 33

comme quand des soldats crient avec effort, ou bien lors qu'on represente des personnes mortes; car les nerfs venant à se retirer, les levres se retirent aussi, & laissent les dents découvertes: ce qui arrive encore, & presque toûjours à ceux qui rient. Lucien faisant (1) le Portrait de Panthée, dit que lorsqu'elle se mettoit à rire, elle découvroit des dents extrémement blanches, mais sur tout si bien faites, & d'une grandeur si égale, qu'elle ressembloient à un rang de perles, dont le lustre tiroit un grand avantage du vermeil de ses levres. Et sans doute la beauté des dents n'est pas un ornement qui soit peu considerable dans les belles personnes, puis qu'encore qu'on n'examine guéres ces sortes de choses dans les hommes qui se rendent recommendables par des qualitez plus excellentes, on n'a pas laissé de remarquer qu'Auguste (2) avoit les dents tres-desagréables, en ce qu'elles étoient éloignées les unes des autres, trop petites, inégales & raboteuses.

Ce n'est pas encore un petit défaut de les avoir noires, ou jaunes; d'en avoir de manques, ou de les avoir trop grandes Mais il est vray qu'on ne particularise ces choses-là que très-rarement, comme dans

B v des

(1) In Imag.
(2) Suet. in Aug.

des combats, où l'on represente des soldats, qui, comme je viens de dire, crient, & ouvrent la bouche en mourant; & encore dans quelques autres occasions, où la laideur est une beauté dans la composition d'un Ouvrage.

En effet, dit Pymandre, je crois qu'il n'est pas necessaire que les Peintres & les Sculpteurs s'étudient si fort pour bien representer les dents, & qu'ils doivent encore moins, continua-t-il en riant, se mettre en peine de mettre une langue dans la bouche de leurs figures, puis que cette partie-là n'est souvent que trop incommode en plusieurs femmes.

Je ne sçaurois souffrir, interrompis-je, que vous maltraitiez ainsi un sexe si doux & si paisible. Quel sujet avez-vous d'en dire du mal? A-t-on jamais reconnu que cette Venus, ni la Flore, ayent fait autant de bruit que Pasquin & Marfore? Cependant il me semble qu'elles auroient meilleure grace à parler que ces miserables estropiez, qui tout mutilez & contrefaits, se font souvent entendre de toutes parts, & sont cause de mille querelles.

Pymandre me regardant, Je voi bien, dit-il, qu'il n'est pas necessaire que les Sculpteurs se mettent trop en peine de faire une langue à aucune de leurs Statuës, puisqu'elles sont si enclines à causer. Mais
aimez

aimez-vous mieux qu'ils apprennent à bien faire la barbe? Car si nous voyons des figures qui ont de grandes barbes, comme le Moïse de Michel-Ange, il y en a aussi plusieurs autres qui n'en ont point du tout.

Ne pensez pas vous railler, lui repartis-je : ils doivent en cela surpasser les meilleurs barbiers : car il faut qu'ils sçachent de quelle sorte les hommes de toutes les nations portoient leurs barbes & leurs cheveux. C'est une faute dont l'on reprend Albert Dure, qui dans toutes ses Histoires representoit les hommes avec des moustaches de Suisse, n'ayant pas pensé qu'un Peintre qui entreprend de traiter un sujet, doit observer la condition, le païs, & les coûtumes de ceux qu'il figure.

Considerez, je vous prie, ces têtes antiques ; vous verrez qu'elles sont toutes différentes les unes des autres. Celle d'Aristote que voilà devant nous, represente ce Philosophe avec une barbe, telle que les Sages de ce tems-là affectoient d'en porter. Vous pouvez voir encore dans ces Empereurs, qu'il y en a quelques-uns qui ne paroissent qu'avec un peu de coton aux joües, & dont la plûpart sont rasez. Regardez, je vous prie, de quelle sorte les Ouvriers ont travaillé à faire le menton. C'est une partie qui est considerable, pour former

un beau visage. Si vous prenez bien garde à ceux des hommes, des femmes & des enfans qui sont bien faits, vous verrez qu'ils sont d'une grandeur mediocre, d'une chair délicate & blanche, d'une forme ronde, & non pas pointuë, ni quarrée.

Pour ce qui est du col, dit Pymandre, pourvû qu'il soit bien droit & bien blanc, je pense que c'est tout ce qu'on peut souhaiter.

Il faut encore ajoûter à cela, lui dis-je, qu'il ne doit être ni court, ni de travers, ni roide, comme étoit celui de (1) Tibere : ni trop gras, comme celui de (2) Caïus-César dont vous voyez ici les imagines, enflé, comme celui de (3) Vatinius. Un homme bien fait le doit avoir nerveux, plein de chair, droit, & facile à se mouvoir, plûtôt long que court, principalement ceux des femmes ; car outre que (4) la blancheur & la délicatesse du col leur est tres-recommendable, il leur sied bien quand il est un peu long. Helene l'avoit de la sorte ; & c'est à quoi on a dit assez plaisamment, qu'on voyoit bien qu'elle étoit fille d'un Cigne. Ne vous souvient-il pas que je vous fis remarquer un jour cette beauté dans la Danaé du Titien qui est à Farnese ?

Il

(1.) Suet. (2) Id.
(3) Cic. in Vat. (4) *Intonsi crines longâ cervice fluebant*, Tibul.

Il m'en souvient fort bien, dit Pymandre, & je vous avouë que je n'ay jamais rien vû de si beau, ni de si naturel. Je ne m'étonne pas si les Peintres retroussent presque toûjours les cheveux, pour découvrir cette partie qui est si agréable.

Puis que vous jugez si à propos, continuai-je, que nous examinions toutes les parties du corps, il faut donc que je vous dise encore, que pour connoître si un col est parfaitement beau, il doit être plus menu auprès de la tête, & s'élargir doucement vers les épaules, & ne pas sortir du corps tout droit comme un pieu, ce qui est tres-desagréable.

La blancheur & la délicatesse du col se doit étendre particuliérement à la gorge, & aux épaules, où l'on commence à juger de la beauté de tout le reste du corps.

Je voy, dit Pymandre, des tableaux, où il y a tant de sortes de coloris, & des carnations si différentes, que je n'oserois quelquefois dire lesquelles sont les plus belles, de crainte de me méprendre. Il y a des corps qui sont fort blancs; il y en a d'autres d'une couleur plus rouge; quelques-uns sont olivâtres; d'autres sont encore plus bruns; & enfin il s'en trouve qui sont presque noirs. Ce qui m'embarrasse, est que je voi des amateurs de Peintures, qui estiment davantage les tableaux dont
les

les figures sont d'une couleur brune, que ceux où il y en a qui sont blanches, lesquels cependant plaisent bien plus au reste des hommes.

La plus grande perfection dans la Peinture, lui repartis-je, est de faire que toutes les parties du corps conviennent à la personne qu'on veut representer, soit dans la force des membres, soit dans la couleur de la chair. Par exemple, une femme, ou un jeune homme de condition, doivent avoir le corps blanc, délicat, & gracieux; comme dans le tableau du Corege, dont je vous ay déjà parlé, où il y a un Saint Jean tout nud qui s'enfuit du Jardin des Olives, & dans celui du Titien qui est à l'Hôtel de Sourdis, où Venus retient Adonis. Car si vous remarquez le coloris de Venus, vous y verrez une grande tendresse; & dans celui du Chasseur vous y connoîtrez qu'un homme moins délicat, & qui s'addonne aux exercices penibles, doit avoir la chair plus haute en couleur; mais qu'un vieillard qui sera representé plus maigre, doit avoir la peau plus basannée, & plus brune, de même qu'un Soldat & un Marinier, qui sont ordinairement dans le travail, & qui ont le corps nud, & exposé à l'air & au Soleil : ce que l'on peut remarquer dans les personnes qui se plongent souvent dans la mer. (1),

&

(1) Plin. l. 31. c. 9.

& qui même, selon Pline, ont la peau si seche & si dure, qu'elle semble de la corne, à cause du sel & du Soleil qui l'endurcit.

Apulée a bien (1) exprimé un beau corps, quand il a dit que la peau en étoit comme de plume & de lait, c'est-à-dire, blanche, & douillette, parmi laquelle doit paroître un peu de rouge. Mais, comme je viens de dire, ce qui doit marquer une grande différence entre les conditions des hommes & des femmes, est la force, la douceur, ou la grace qui se trouvent dans les membres du corps. La taille d'un homme bien fait consiste principalement dans les épaules, ainsi que (2) Virgile l'a dignement exprimé en parlant d'Enée (3). Homere remarque comme un grand défaut, que Thersiste avoit les épaules courbées; & l'on represente Apollon (4) & Diane (5) avec de belles épaules. Pour être parfaites, il faut qu'elles soient blanches, & larges. Les hommes les doivent avoir encore plus larges, & plus marquées; & pour bien connoître la différence qui s'y trouve, il ne faut que regarder à present celles de cette Venus; & quelque jour vous remarquerez encore celles de l'Hercule, de l'Antin, & de l'Apollon,

qui

(1) Metam. 3.
(2) 1. Æn. (3) Iliad. (4) Valer. Flac. l. 2. Arg.
(5) Claud. de Nup. 3. & Mar.

qui sont les plus beaux modéles qu'on vous puisse donner. C'est dans toutes ces figures que vous pourrez voir que les bras, pour être composez, doivent être nerveux, principalement, dans la partie qui est entre l'épaule & le coude, qu'on appelle le petit bras, & l'endroit que les Latins nomment *Lacerti*.

Le Sculpteur qui a fait l'Hercule de Farnese, dit Pymandre, ne pouvoit manquer d'en representer la force par cette partie, puisque c'est dont les Poëtes l'ont toûjours loüé, & que c'étoit un homme extraordinairement puissant. Mais un Peintre ne commettroit-il pas une faute, s'il representoit cette même force de bras dans un corps plus délicat ?

Il n'y en a point, répondis-je, où cette partie que je viens de marquer, ne doive paroître. Elle (1) l'étoit dans Hypolite, bien qu'il fût jeune, & délicat. Et pour mieux connoître cela par l'exemple des plus excellentes Peintures, il ne faut que vous souvenir de ce que Raphaël a fait à Ghise, où il a peint Mercure, Ganimede, & Cupidon; & quelle différence il y a entre ces figures & celles de Jupiter, de Neptune, & des autres Divinitez qui sont dans la voûte de cette loge. Si vous considerez bien encore la Nature, vous verrez com-

(1) Senec. in Hyp.

& sur les Ouvrages des Peintres.

comme dans les jeunes gens la force des bras paroît principalement par la fermeté d'une chair délicate ; & aux hommes plus forts & plus vigoureux, par l'apparence des nerfs & des muscles, qui pourtant doivent toûjours être marquez tendrement. Quant aux bras des femmes, ils sont beaux lorsqu'ils sont ronds, fermes, blancs, & couverts d'une peau déliée, particulierement depuis le coude jusques à la main, qui doit se joindre insensiblement au bras, & qui est bien faite lorsqu'elle est semblable à celle de cette Venus.

Alors Pymandre se levant de son siege, Approchons-nous, dit-il, de cette figure, afin d'en remarquer mieux toutes les belles parties.

M'étant aussi levé, pour considerer avec lui cette statuë. Voyez-vous, lui dis-je, combien le Sculpteur, pour rendre son Ouvrage accompli, a été soigneux de ne rien oublier de toutes les choses qui peuvent servir à former de belles mains? Regardez, je vous prie, comme elles sont longues & delicates. Considerez-les tant qu'il vous plaira, vous n'y trouverez nulle apparence de sécheresse, ni de dureté, soit au lieu où sont les nerfs, soit dans les jointures, soit aux endroits où paroissent ordinairement les venes : il semble qu'elles
sont

sont couvertes d'une chair très-blanche & très-délicate. N'est-il pas vray que s'il y avoit un peu de rouge mêlé parmi la blancheur de ce marbre, elles paroîtroient de veritables mains ? Car il faut, comme vous sçavez, que cette blancheur soit relevée d'une couleur vermeille, principalement dans le creux de la main, & au bout des doits : c'est pourquoi Homere (1) appelle l'Aurore aux doigts de rose. Pour être beaux, ils doivent donc être un peu rouges, longs, de forme ronde, & couverts de (2) chair, en sorte qu'ils ne soient ni trop gras, ni trop secs; menus par le bout, & dont les ongles un peu longs, couvrent agréablement la chair.

Comme j'eûs cessé de parler, nous demeurâmes quelque tems sans rien dire. Mais ensuite, reprenant la parole, Une des grandes différences, dis-je alors, qui se trouve entre le corps de l'homme & celui de la femme, est dans l'estomac. Il faut que celui de l'homme soit large, & qu'il avance un peu plus que le ventre. L'on représente toûjours Mars & Hercule avec une poitrine fort large; & même à cause que Pallas est d'une nature guerriere, & plus robuste que les autres femmes, les Poëtes ont dit qu'elle avoit la poitrine large. Mais le plus grand avantage que les fem-

(1) Iliad. (2) Ovid. 3. de Art.

& sur les Ouvrages des Peintres. 43

femmes reçoivent de cette partie, & qui rend leur forme plus recommendable, c'est à cause qu'elle est le lieu où paroît la beauté de leur sein, qu'on peut nommer en elles le charme des yeux.

Vous avez raison, dit Pymandre, de dire que cette partie est le charme des yeux, puis que Phryné étant accusée d'impieté devant le Senat d'Athénes. Hyperide qui la défendoit, voyant que ni la force de ses raisonnemens, ni tout ce que l'Art de bien dire a de plus touchant, ne pouvoit émouvoir ses Juges, il ordonna à cette fameuse Courtisane de découvrir sa gorge: ce qu'elle fit avec un succès si favorable, que ceux qui avoient résisté à l'éloquence de ce célebre Orateur, & aux larmes de cette belle suppliante, se trouverent charmez par la beauté de son sein, & tellement épris, qu'ils lui donnerent la vie, & l'envoyerent absoûte du crime dont elle étoit accusée.

Une gorge, repris-je, est parfaitement belle, lorsque les deux principales parties qui la forment, sont égales en rondeur, en blancheur & en fermeté; qu'elles ne sont ni trop hautes, ni trop basses; qu'elles s'élevent insensiblement comme deux petites colines, qui sont separées d'un espace considerable, qui les empêche de se toucher; enfin qu'elles sont semblables à ce
que

que vous voyez dans cette admirable figure de Venus, & à ce que Raphaël a peint dans sa Galathée, où toutes les parties du corps d'une belle femme sont dignement exprimées.

C'est dans ces Ouvrages que l'on peut voir ce que les Poëtes ont tant estimé dans les belles femmes (1), & qui sert si fort à former une belle taille, à sçavoir, les côtez longs & amples. Les (2) femmes ont d'ordinaire les hanches un peu plus larges que les Epaules, au contraire des hommes qui ont les epaules plus larges que les hanches. Mais si vous prenez bien garde à ces Statues, & aux peintures dont je vous parle, vous verrez comme les cuisses paroissent fermes, & pleines de chair, diminuant peu à peu, lorsqu'elles viennent s'attacher aux genoux. Il y a de la rondeur & de la delicatesse ; on y voit un jarret tendu, un genoüil uni, & bien tourné, des jambes proportionnées au corps. Elles sont rondes & blanches ; & le molet qui est un peu enflé, empêche qu'elles ne paroissent trop droites, & les rend d'une forme très-agréable. Ces qualitez qui sont essentielles à la beauté du corps d'une femme, ne conviennent pas toutes aux hommes. Il n'est pas necessaire que dans leurs cuisses & dans leurs jam-

(1) Fæmina per longum conspicienda latus.
(2) Ovid. 3. de Art.

jambes, il y paroisse tant de rondeur & de délicatesse. Il faut y voir des muscles & des nerfs, qui marquent de la force & de la vigueur. Cependant n'admirez-vous point que pour soûtenir le corps de l'homme, ce bel Ouvrage de la nature, où tant de parties sont necessaires à sa composition, il faut que le pied soit petit, si l'on veut garder une juste Symmetrie, & faire une beauté parfaite?

L'on n'a, interrompit (1) Pymandre, qu'à regarder les pieds de cette Venus, pour juger combien ils sont beaux, lorsqu'ils sont petits, & se souvenir de ce que dit Ovide, parlant d'une belle fille. Et pour temoigner (2) encore que la blancheur n'est pas moins recommendable dans les pieds que dans les mains, souvenez-vous qu'Homere nomme Thetis aux pieds d'argent.

Enfin, lui dis-je, il n'y a rien qui ne soit merveilleux dans la structure de l'homme. Il n'est pas jusques aux doigts des pieds qui ne méritent d'être considerez. L'arangement en est si admirable, qu'étant joints les uns aux autres, & diminuant peu à peu de grandeur, on voit qu'ils ont été ordonnez de la sorte par le souverain Artisan, tant pour la beauté du pied, que pour la commodité de marcher. Car encore qu'il ne semble pas necessaire

que

(1) *Pes eras exiguus.* (2) Amor. l. 3. ep. 5.

que le doigt qui est le plus grand, soit different des autres; néanmoins si l'on examine la composition de tous les doigts ensemble, on la trouvera si belle, si utile, qu'on jugera aisément, que la maniere avec laquelle il sont rangez, ne sert pas d'un petit secours à l'action que font les pieds quand ils cheminent, puisqu'il est impossible de courir, si auparavant les doigts ne pressent la terre, & en faisant violence contr'elle, ne font qu'on s'élance avec quelque sorte d'effort. Cependant, comme j'ay dit assez de fois, il faut en toutes choses considerer la condition, l'âge, & le sexe des personnes que l'on veut peindre. Car en representant des gens forts & rustiques, on ne doit pas les figurer dans cette grande délicatesse, mais observer un caractere qui convienne à leur emploi.

Comme j'eûs cessé de parler, Enfin, dit Pymandre, c'est qu'il y a tant de parties necessaires à former une beauté parfaite, & tant de choses à étudier pour être sçavant, qu'il ne faut pas s'étonner s'il y a si peu de beaux Ouvrages, puisque la Nature même ne produit que rarement des corps qui soient accomplis.

Après cela nous sortîmes du lieu où nous étions; & ayant traversé la salle des Gardes & le Vestibule qui la sépare de l'Escalier, nous allâmes dans le Jardin, à des-
sein

& sur les Ouvrages des Peintres. 47

sein de nous y promener, & d'y passer une partie du jour.

Comme nous fûmes sur cette grande Terrasse qui contient toute la face du Bâtiment, Pymandre, qui vit des bassins de fontaines, des routes & des allées nouvelles, fut surpris de ces grands changemens; & après avoir été quelque tems sans parler, il se tourna vers moi, & me dit:

Je suis hors de moi-même, & mes sens
 éperdus,
Par tant de grands sujets se trouvent
 confondus:
Je ne puis concevoir que les lieux où nous
 sommes,
 Si beaux & si délicieux,
Soient bâtis de la main des hommes,
Et non pas de la main des Dieux.

Quoi, dis-je, en le regardant, quel feu divin vous inspire? Vous croyez donc aussi n'être plus parmi les mortels, & devoir parler le langage des Divinitez?

Pymandre, en souriant, Que voulez-vous, me repliqua-t-il? Il faut des termes extraordinairement forts pour exprimer ce qu'on ressent à la vûë de tant de grandes choses. Quand je pense à ce murs abbatus, à ces chemins changez; & quand je considere ces grands édifices élevez si promptement, je défie

Apol-

Apollon & Neptune qui bâtirent Troye, de faire de pareils Ouvrages en aussi peu de tems. Je leur donnerois bien encore Mercure & Vulcain pour les servir, & qui plus est, le Dieu des richesses, dont le secours n'est pas moins necessaire pour bâtir, que l'eau & le beau tems dont Neptune & Apollon disposent comme il leur plaît.

Mais quel Jardinier assez adroit a sçû si bien caresser la Nature, pour l'obliger à faire en sa faveur les miracles que je voi? Quoi, des Jardins tous neufs, dont les arbres cependant semblent y avoir toûjours été!

Pymandre se retournant du côté du Palais, & voulant s'arrêter à le considerer, Ce n'est pas d'ici, lui dis-je, qu'il faut regarder un Ouvrage d'une si grande étenduë. En disant cela nous descendîmes six marches, pour entrer dans le Parterre; & comme je l'eûs conduit jusques au-delà des quatre grands quarrez, & à l'endroit où le Jardinier industrieux a formé comme un demi-cercle, dans une distance commode pour bien considerer toute la face de ce superbe édifice, C'est delà, lui dis-je, l'ayant fait retourner, que vous devez regarder le Château des Thuilleries; & quand vous l'aurez bien consideré, vous me

& sur les Ouvrages des Peintres. 49

[...] direz si vous avez rien vû de plus grand [...] de plus magnifique.

Alors Pymandre s'étant arrêté, & après [a]voir demeuré quelque tems sans rien dire, [O]ù êtes-vous, s'écria-t-il, Catherine de [M]edicis? Où êtes-vous, son célébre Archi[t]ecte, qui pensiez avoir fait des Ouvra[g]es d'une grandeur & d'une beauté si [e]xtraordinaire, que ceux qui viendroient [a]près vous, se contenteroient de les admi[r]er, sans jamais y toucher, ni oser entre[p]rendre d'y faire le moindre changement?

Vous voyez bien, lui repartis-je, qu'ils [n]'auroient pas sujet de se plaindre, puisque bien loin de changer ce qu'ils ont fait, [o]n y a seulement ajoûté des beautez & des [o]rnemens, qui font voir l'estime qu'on en fait, & lui donnent un nouvel éclat.

Je voi bien, repliqua Pymandre, que les colonnes qui font le premier ordre du Dôme du milieu, & celles des Galeries, sont les mêmes que j'y ay vûës autrefois; & je m'étonne de ce qu'on ne les a pas ôtées, pour en mettre qui fussent pareilles à ces autres Colonnes canelées qui me semblent beaucoup plus agréables. Car quelque habile que fût l'Architecte qui les a fait faire, je pense néanmoins que son goût n'étoit pas des plus exquis, & qu'il ne possedoit pas une assez parfaite con-
noiss

Tome II. C

noissance de cette beauté qu'on voit dans les Ouvrages d'Italie.

Sans doute, repartis-je, vous trouvez redire de ce que les grosses Colonnes du Portail & celles des Galeries sont ornées de bandes.

C'est en effet, répondit Pymandre, que cet ornement ne me paroît pas ordinaire, & je n'en ay point vû de semblable dans les bâtimens anciens.

Ne reconnoissez-vous pas, lui dis-je, que ces Colonnes ont été faites ainsi, parce qu'étant les premieres, & ayant à porter un plus grand fardeau, elles doivent être plus fortes.

Mais on pouvoit, répondit Pymandre, leur donner plus de force, sans leur donner cette figure, qui me paroît bizarre.

Si les anciens, continuai-je, ont trouvé les ordres de l'Architecture par la lumiere de la raison, qui ensuite les a conduits dans la parfaite connoissance de cet Art, & qui leur a enseigné à se servir d'ornemens convenables à chaque chose, ne demeurerez-vous pas d'accord, que tout ce qui est fait par le secours de cette même raison, doit être bien ; & que ne nous étant pas moins favorable aujourd'hui, qu'elle l'a été à nos prédecesseurs, nous ne pouvons faillir, quand, à leur imitation, nous la prendrons pour notre guide?

C'est

C'est, me repartit aussi-tôt Pymandre, une chose dont personne ne peut douter.

Si cela est ainsi, repris-je, & qu'on vous fasse voir que le premier Architecte de ce Palais n'a rien fait sans la consulter; vous avoûerez donc qu'il n'y a point de defaut dans ses Ouvrages, & que quand il auroit changé, où ajoûté quelque chose à la maniere des Anciens, il n'est tombé pour cela dans aucune faute. Les Grecs, à qui l'on attribuë l'invention de la belle Architecture, ne l'ont pas mise tout d'un coup dans l'état de perfection. D'un ordre grossier ils ont passé à un ordre plus poli. Ils ont trouvé l'ordre Dorique; ensuite ils ont inventé l'Ionique, pour des Ouvrages plus délicats; & pour ceux où ils ont voulu encore plus de beauté, ils ont formé le Corinthien. Les Romains même ne se contentant pas d'imiter les Grecs, de tous leurs ordres en ont composé un, pour ajoûter encore plus de richesse & de magnificence à leurs édifices.

Je ne m'arrête pas à vous rapporter les diverses raisons que les uns & les autres ont eûës dans l'institution de ces ordres différens; des mesures qu'ils leur ont données, ni des rapports qui s'y rencontrent. Vous en avez entendu parler; & il me sem-

III. *Entretien sur les Vies*

semble qu'assez souvent nous avons eû occasion d'en faire des remarques, pour connoître qu'ils ne faisoient rien au hazard. Mais ce que je veux dire maintenant, est que si ces Anciens ont eû la liberté de choisir & d'accommoder les choses comme ils ont voulu, lorsque la raison ne s'y opposoit point; pourquoi serions-nous aujourd'hui si esclaves de leurs sentimens, que de ne rien faire de nous-mêmes, si nous avons aussi-bien qu'eux, des lumieres qui nous empêchent de faillir, & que la raison, bien loin de condamner nos pensées, approuve nos nouvelles inventions?

Or jugez, s'il vous plaît, si l'Architecte, qui a le premier bâti ce Palais, a manqué en quelque chose, pour avoir fait ces Colonnes de la sorte que vous les voyez. N'ayant point ici de marbre, comme en Grece & en Italie, il a été obligé de se servir de la pierre du païs: mais parce que pour faire des Colonnes tout d'une piece, il ne se trouve pas de pierres assez grandes, il a fallu faire ces Colonnes de plusieurs morceaux; & c'est dont il y a lieu de loüer l'industrie de l'Ouvrier. Car comme il est difficile d'empêcher que les joints ne paroissent, ce qui rend un Ouvrage pauvre & desagreable, il a crû avec raison qu'en garnissant les Colonnes avec ces sortes de bandes si artistement gravées,

non

& *sur les Ouvrages des Peintres.* 53

non seulement il en répareroit tous les defauts, mais qu'il en rendroit encore l'invention plus riche. En effet, si vous voulez vous dépouïller de toute préoccupation, vous verrez que cette composition de Colonnes, si legeres & si égayées, est belle & agréable; & que les ornemens qu'on a taillez tant sur le plein que sur les bandes, & qui sont faits avec soin & avec amour, leur donnent beaucoup de grace.

Si les premiers Architectes, au rapport de Vitruve, ont tiré de la nature des choses toutes les raisons des divers membres de l'Architecture, en supposant que les Colonnes representent les troncs des arbres, dont les premiers hommes soûtenoient leurs maisons ; que l'Architrave figure ces pieces de bois qui portent les solives ; que les modillons sont comme les bouts des chevrons, & ainsi des autres choses qui ont rapport aux pieces de charpenterie dont l'Architecte, en les imitant en quelque sorte, compose la beauté de ses ordres; & même que la base des Colonnes, & le dessous de leurs chapiteaux, où l'on voit des ornemens ronds, que ceux de l'Art appellent astragales & tores, sont mis là pour representer les anneaux & les cercles de fer dont on fortifioit les extrémitez de ces troncs d'arbres, de crainte

C iij qu'ils

quils ne vinssent à se fendre : ne peut-on pas encore aujourd'hui en supposer d'autres dans le milieu des grosses Colonnes, pour leur donner plus de force, principalement quand cela se fait avec tant de jugement & de bienséance, qu'au lieu d'y causer de la difformité, on les embellit davantage, & on les rend plus magnifiques ?

Aussi, quoique les Anciens ne se soient pas ordinairement servis de Colonnes tout-à-fait semblables à celles-ci, parce que, comme je vous ay dit, ils avoient le marbre, dont ils les faisoient d'une seule piece; toutefois il s'en trouve en Italie qui en approchent, & qui sont si belles & si excellentes, qu'elles pourroient servir d'excuse à Philibert de Lorme, s'il en avoit besoin, aussi-bien que d'exemple à d'autres Architectes pour en faire de pareilles. Car il y a plusieurs Portes dans Rome, où non seulement l'ordre Ionique est joint avec l'ordre Dorique, mais encore avec le rustique. Il ne faut que voir celles de la Vigne Farnese, qui sont de Michel-Ange: Jule Romain, qui a soigneusement imité tout ce qu'il y a de plus grand & de plus noble parmi les bâtimens antiques, en a aussi fait à Rome & à Mantouë, où les Colonnes sont fortifiées de diverses bandes qui tiennent au corps du bâ-
ti-

timent, pour mieux joindre le tout ensemble.

Il ne sert de rien de dire qu'ils ont pratiqué cette maniere en des Ouvrages, où il est necessaire que les choses soient fortes & solides, puisque, si l'on fait voir qu'ils ont joint les ordres les plus délicats avec le rustique, cela suffit pour mettre Philibert de Lorme à couvert du blâme qu'il pourroit recevoir, si en cela la nouveauté étoit blâmable. Ayant besoin de Colonnes puissantes dans le bas de ce Dôme & dans ces Galeries, il remédia au défaut de la pierre, par la forme qu'il leur a donnée; & même il satisfit par ce moyen en peu de tems à l'intention de la Reine qui le pressoit de travailler, & qui l'obligea de faire ces Colonnes beaucoup plus riches que n'étoient celles qu'il avoit marquées dans son premier dessein.

Je vous prie donc de considerer que nôtre Architecte François n'étoit pas si peu entendu dans son Art, que quelques-uns ont voulu faire croire. Mais comme les François ont naturellement cette coûtume, de n'estimer pas assez les hommes sçavans qui naissent parmi eux, & d'estimer trop ce qui vient des païs étrangers, plusieurs croyent qu'ils ne paroîtroient pas habiles connoisseurs, s'ils ne trouvoient à redire à ce que l'on fait ici; & pour don=

ner des marques qu'ils ont beaucoup de discernement & de connoissance des bonnes choses, ils sacrifient volontiers l'honneur de leur païs, pour priser davantage les Ouvrages de leurs voisins.

Cependant je voudrois que ces Critiques me fissent voir ailleurs un Palais aussi accompli que celui-ci. De la maniere que le Roi entreprend les grandes choses, & qu'il est servi par celui qui s'applique avec tant de succès à faire exécuter ses volontez, j'espere que nous guerirons bien-tôt ces personnes-là, d'un mal qui dure il y a trop long-tems; & que reconnoissant de bonne foi les avantages que nous avons sur tous les autres peuples, ils ne seront plus si injustes à leur patrie, de croire que les François soient incapables de faire de grandes choses, & de se passer des autres nations dans toutes sortes d'Arts.

Ne direz-vous pas que de Lorme, en bâtissant ce Palais, fut heureusement inspiré de le faire d'ordre Ionique, comme s'il eût prévû que le Roi y devoit loger, & qu'un jour l'image du Soleil y étant representée de toutes parts, cette Maison seroit comme le Palais d'Apollon, à qui l'ordre Ionique étoit autrefois particuliérement dédié?

Ce fut, dit Pymandre, la Reine Catherine qui connut cela, puisqu'on dit qu'el-

le donna les desseins de cette Maison. Il est vrai, repartis-je, que de Lorme a écrit lui-même qu'elle en fut le principal Architecte, soit qu'il voulût alors la flater de cet honneur, soit peut-être qu'il ait voulu l'écrire pour empêcher qu'on ne lui imputât les defauts qu'on auroit pû remarquer dans la distribution des appartemens, & dans l'élevation de l'édifice: car il dit qu'elle ne lui avoit donné que la conduite de ce qui regarde l'ordre & la beauté de l'Architecture, & la convenance des ornemens, ausquels on ne peut pas trouver à redire. Aussi n'ignoroit-il rien de toutes les choses qu'un veritable Architecte doit sçavoir. Et si nous considerons ce que Serlio a fait à Fontainebleau dans la Cour de l'Ovale & au vieux Château de Saint Germain en Laye, nous pourrons faire avoüer que les Italiens n'étoient pas plus sçavans que les François; car c'étoit en ce tems-là que la belle Architecture commençoit à paroître de nouveau; & de Lorme a été le premier des François qui lui a ôté son habit Gottique, s'il faut ainsi dire, & qui nous l'a fait voir vêtuë à la Grecque & à la Romaine. Il avoit fait une longue étude de cet Art; il avoit vû en Italie ce qui reste de plus beau des anciens édifices; il en avoit observé toutes les proportions, & mesuré exactement les parties; il possedoit une parfaite connoissance

C v

de la Géometrie; & le trait qu'il avoit donné pour l'Escalier qui étoit ici, ce qu'il a bâti à Villers-Coterets, à Anet, & en plusieurs autres endroits, fait bien voir qu'il a égalé les plus habiles de son tems, & même qu'il a peut-être surpassé les Anciens dans ce qui regarde la coupe des pierres, & dans l'Art de bien faire les voûtes.

Il paroît qu'il étoit sçavant dans l'Optique; qu'il n'ignoroit pas de quelle maniere il faut donner les proportions aux divers membres d'Architecture: l'on voit même qu'il a observé de ne pas mettre ensemble dans une même corniche, des modillons & des denticules, bien qu'ils se trouvent en beaucoup d'anciens bâtimens de Rome, où les ouvriers commençoient à s'éloigner des regles des premiers Maîtres, & de ce que Vitruve enseigne. Que s'il n'a pas eû cette grande délicatesse, & ce beau choix des parties qui perfectionne entierement un Ouvrage, il ne faut pas s'en étonner, sortant comme il faisoit, d'un siecle où la maniere de bâtir étoit si différente de la belle Architecture. Il y a même dans cet Art, comme dans la Peinture, ce qu'on appelle goût; & chaque ouvrier a le sien. C'est une disposition de l'esprit, qui, selon la force & la netteté de ses pensées, regarde les choses d'une
telle

telle maniere, qu'il en voit toûjours le plus beau, & donne un tour agréable à tout ce qu'il veut faire. Ainsi il arrivera que de deux hommes qui tailleront, si vous voulez, deux Colonnes, bien qu'ils travaillent sur une même mesure & sur une même matiere, toutefois l'Ouvrage de l'un aura beaucoup plus de grace que celui de l'autre. Mais ce qu'un excellent Architecte est indispensablement obligé de sçavoir, est l'effet que chaque chose doit faire selon le lieu où elle est posée, par les regles de l'Optique, & par les raisons naturelles ; comme de connoître que les Colonnes isolées & qui sont à l'air, doivent être un peu plus grosses & plus renflées que celles qui sont contre une muraille, parce que l'air qui les environne, diminuë toûjours de leur grosseur ; qu'il faut avoir égard au poids qu'elles portent, à leur élevation, à la distance d'où elles sont vûës, & faire toûjours que celles des extrémitez soient un peu plus grosses que les autres, étant plus éloignées du point de l'œil, & diminuées par l'air qui les termine.

Ces différences ont été la cause de tant de mesures diverses que les Architectes modernes ont trouvées dans les ordres, & ce qui embarasse si souvent ceux qui ne travaillent que de pratique. Aussi l'on me disoit il y a quelque tems, qu'il y avoit une per-

personne qui s'étonnoit, de ce que parmi ces Colonnes Ioniques que vous voyez, il s'en rencontre une plus belle que les autres, vû qu'après l'avoir mesurée, il n'avoit pas trouvé qu'elle eût les proportions qu'elle devoit avoir. Si cet homme eût bien sçû les raisons de l'Art, il eût regardé d'abord quelles proportions elle avoit; & de là il eût conclu que ces proportions étoient celles qui lui étoient necessaires, & qui lui étoient propres dans le lieu où elle étoit placée, puisqu'elle y paroissoit avec plus de beauté que les autres.

D'où vient, interrompit Pymandre, que cette Colonne est singuliere en beauté, puisqu'elle est parmi celles qui composent ce Bâtiment, qui vraisemblablement sont toutes d'une même mesure?

C'est, repartis-je, qu'il y a, comme je viens de vous dire, des Ouvriers qui travaillent avec plus d'Art & de lumiere, les uns que les autres. L'Architecte peut-être avoit donné un dessein general des Colonnes qui devoient paroître à la face de son bâtiment. Il se rencontra un Ouvrier, qui ayant consideré l'endroit où l'on devoit placer la Colonne qu'il tailloit, connut l'effet qu'elle y devoit faire. Pour cela il lui donna un peu plus ou moins de grosseur dans les parties où il le jugea necessaire; & c'est ce qui l'a renduë plus gracieuse que les autres. Car comme

dans

& sur les Ouvrages des Peintres. 61

dans la Peinture, le mélange des couleurs s'y doit faire avec tant de discrétion, qu'un peu plus de clair, ou un peu plus d'obscur, fait differens effets ; & que dans la Musique un ton, ou un demi-ton plus haut ou plus bas, cause une dissonance capable de gâter tout un concert : de même dans l'Architecture, un peu plus de grosseur à une Colonne, plus de saillie à une Corniche, plus de hauteur à une Frise, engendre beaucoup de grace, ou apporte beaucoup de difformité. Mais il est vrai que tous ceux qui sont employez à tailler la pierre, ne sçavent pas ces regles ; & les Architectes ne prennent pas toûjours la peine d'avoir l'œil sur eux, & de regarder exactement ce qu'ils font.

Il falloit, dit Pymandre, que ce Tailleur de pierre en sçût plus que les autres. Il y a bien apparence, repliquai-je ; & peut-être que c'étoit quelque homme hors du commun, qui voulut laisser ici des preuves de sa science. Car on remarqua dés lors qu'il ne fit que cette seule piéce, & qu'après l'avoir finie, on ne le vit plus. Quelques-uns croyent pourtant qu'elle est de la main de Jean Goujeon, ce célebre Sculpteur qui a fait la Fontaine de Saint Innocent.

Ayant cessé de parler, nous demeurâmes encore quelque tems à considerer ce Palais, sans rien dire. Enfin Pymandre se

tour-

tournant tout d'un coup vers moi, me dit: C'est trop long-tems regarder ces belles choses, qui ont cela de commun avec la lumiere, qu'enfin on en demeure ébloüi. Entrons, je vous prie, dans ces allées couvertes, où, si vous le voulez bien, nous acheverons la journée d'une maniere convenable à ce que nous avons fait jusques à cette heure.

Ce ne sera pas, lui dis-je, en examinant des bâtimens & des figures ; car l'on n'a pas encore eû le tems d'embellir ces promenoirs de toutes les fontaines & de toutes les Statuës qui les doivent rendre un jour encore plus beaux & plus charmans.

Si nous ne voyons pas, dit Pymandre, des édifices, ni des figures de marbre, vous pourrez me faire voir, au moins en idée, des tableaux qui ne laisseront pas de nous remplir agréablement l'esprit. Et pour cela vous n'avez qu'à continuer les remarques sur les Ouvrages des Peintres anciens, dont vous vous engageâtes de rapporter la suite, lorsque vous eûtes achevé ce qui regarde André del Sarte.

Il ne faut pas, continua-t-il, voyant que je le regardois, que cela vous surprenne, puisque vous me l'avez promis, & qu'il y a long-tems que j'attends cette occasion. Comme vous êtes toûjours assez préparé sur cette matiere, je crois que nous ne pou-

& sur les Ouvrages des Peintres. 65

pouvons prendre une heure ni un lieu plus favorable pour cela.

Ayant témoigné à Pymandre que j'étois disposé à faire tout ce qu'il desiroit, nous nous cherchâmes un endroit pour nous retirer à l'écart ; & nous étant assis au bout d'une allée, je repris ainsi le discours que j'avois quitté autrefois.

Encore que le sujet que vous venez de me proposer, soit assez capable de fournir à notre conversation ; toutefois ne croyez pas, s'il vous plaît, qu'ayant encore à vous parler d'une infinité de Peintres qui ont vécu jusques à ce jour, & d'une très-grande quantité d'Ouvrages qu'ils ont faits, j'aye la memoire assez heureuse, ni l'esprit assez present, pour vous les rapporter avec tout l'ordre que vous pourriez desirer. Quand même je me serois préparé pour cela, il me seroit assez difficile de vous satisfaire, puisque je dois remarquer plusieurs personnes qui ont vécu en même tems, & en différents lieux. Mais ce que je tâcherai de faire, sera de garder une certaine conduite, où en vous nommant les Peintres de chaque païs, vous puissiez voir aussi dans quel tems ils ont vécu, sans être trop exact à parler de tous, mais seulement des plus fameux.

Pendant qu'André del Sarte travailloit

à Florence avec beaucoup de réputation, LE DOSSE, dont je vous ay déjà dit quelque chose, étoit en crédit auprès d'Alfonse Duc de Ferrare. Il avoit un frere nommé Baptiste; & s'étant tous les deux addonnez à la Peinture dans le même tems que l'Arioste étoit en grande estime parmi les Poëtes, on peut dire qu'ils contribuerent tous à rendre le lieu de leur naissance encore plus considerable par l'excellence de leurs Ouvrages.

Bien que ces deux Peintres entreprissent toutes sortes de travaux, la partie néanmoins dans laquelle ils excelloient, étoit le Païsage; & j'en ay vû de leur façon dans la Vigne Aldobrandine, d'un maniere si belle, qu'ils approchent fort de ceux du Titien.

Cependant ils ne s'arrêterent pas à faire ce qu'ils sçavoient le mieux: car lorsque François Maria, Duc d'Urbin, fit bâtir son Palais de l'*Imperiale*, ils furent employez avec plusieurs autres Peintres, à travailler dans les appartemens de cette Maison. Le Genga étoit celui qui en conduisoit l'Architecture, & qui ordonnoit de tous les ornemens dont on devoit l'embellir. Les Dosses ne furent pas plûtôt arrivez à l'*Imperiale*, qu'ils commencerent à blâmer la plus grande partie des choses qu'on avoit déjà faites; & ne manquerent point

de

de promettre au Duc de faire des Ouvrages beaucoup plus excellens que tout ce qu'on voyoit. Le Genga, qui étoit habile & discret, ne dit rien à cela; & jugeant bien de ce qui arriveroit, il leur donna un appartement particulier, où s'étant mis à peindre, ils employerent toute leur industrie, pour faire voir ce qu'ils sçavoient. Mais soit qu'ils eussent formé un dessein beaucoup au dessus de leurs forces, & que leur ambition, & le desir de paroître leur eût fait entreprendre un trop grand travail; soit que pour une juste punition du mépris qu'ils avoient fait des autres, ils se fussent eux-mêmes aveuglez, il est certain que cet Ouvrage parut le moindre de ceux qu'ils avoient faits; & le Duc d'Urbin en fut si mal satisfait, que les ayant renvoyez honteusement, il fit effacer ce qu'ils avoient peint, & commanda au Genga de faire des desseins pour d'autres tableaux que l'on mit à la place.

L'aîné des Dosses ne laissa pas de conserver les bonnes graces du Duc de Ferrare, qui lui donnoit une pension considerable. Il demeura toûjours à Ferrare, où il mourut fort vieil; & Baptiste, qui lui survécut, fit encore plusieurs Ouvrages depuis la mort de son frere. L'on ne voit pas en France beaucoup de leurs tableaux. Il y en a un néanmoins dans le Ca-

Cabinet du Roi, représentant la Nativité de Notre Seigneur. Il a quatre pieds & demi de haut, sur sept pieds de large. J'en ay vû encore un autre, presque de pareille grandeur, chez Monsieur le Président Ardier.

Il y avoit dans ce même tems un BERNAZZANO de Milan, excellent Païsagiste, & qui faisoit fort bien les animaux : mais parce qu'il ne pouvoit dessiner de figures, il s'étoit associé avec un certain César da Sesto, qui travailloit d'une maniere assez agréable. L'on dit que Barnazzano imitoit si bien des fruits, qu'ayant peint quelques Païsages à fraisque contre une muraille où il avoit aussi représenté des fraises, les unes mûres, & les autres encore en fleur, il y eût des Paons, qui trompez par l'apparence de ces fruits, allerent si souvent les bequeter, qu'enfin ils rompirent la muraille.

Mais comme nous avons lieu de remarquer de plus grandes beautez dans les autres Ouvrages de ce tems-là, & qu'il y avoit des Peintres plus considerables dont nous pouvons parler, je ne m'arrêterai pas à ceux dont le nom à peine est venu jusques à nous.

Je ne vous dirai donc rien d'un JEAN MARTIN da Udine, ni de PELEGRIN DA SAN-DANIELO, tous deux disci-

&ſur les Ouvrages des Peintres. 67

ſciples de Jean Belin, & qui imiterent beaucoup ſa maniere de peindre, ni de quelques autres qui ont été leurs diſciples. Mais je n'oublieray pas un Peintre qui a travaillé avec réputation dans pluſieurs lieux d'Italie, particuliérement à Veniſe, où même il prétendoit aller d'égal avec le fameux Titien. C'eſt Jean Antoine Regillo, dit LICINIO DE PORDENONE, à cauſe d'un Bourg ainſi appellé, où il étoit né, & qui eſt dans le Frioul, à huit lieuës d'Udine. Quelques uns diſent qu'il étoit de la famille des Sacchi, encore qu'on l'appellât Licinio, & n'eût pris le nom de Regillo, que quand l'Empereur l'honora du titre de Chevalier, renonçant à celui de ſa famille, par la haine qu'il portoit à un de ſes freres, qui avoit voulu l'aſſaſſiner d'un coup d'arquebuſe dont il fut bleſſé à la main.

Il commença à deſſiner d'après les tableaux que Pelegrin da San-Danielo avoit faits dans l'Egliſe Cathedrale d'Udine: mais enſuite il alla à Veniſe, où il étudia ſous Giorgion, & y prit une bonne maniere de peindre. A quelque tems de là étant retourné en ſon païs, il fit pluſieurs Ouvrages à fraiſque & à huile. Il alla à Trevigi, où il peignit la Tribune de la grande Egliſe.

En-

Ensuite le Cardinal Marino Grimani l'ayant engagé à travailler à Ceneda, il y fit dans le lieu où l'on plaide, trois tableaux à fraisque, dans lesquels il representa trois Jugemens mémorables. Le premier est celui de Daniel, lorsqu'il sauva Susane de la fausse accusation des deux vieillards.

Le second represente Trajan, qui donne son fils à une femme, qui tient entre les bras le corps mort de son enfant. Et il fit cela sur ce que quelques-uns ont écrit, que lorsque cet Empereur faisoit la guerre aux Daces, son fils ayant de son cheval malheureusement tué le fils unique d'une pauvre veuve, cette mere affligée vint se jetter aux pieds de Trajan, & lui demander justice; que ce Prince mit pied à terre pour l'écouter, & qu'il fut si touché de ses larmes, que ne sçachant de quelle sorte réparer assez son malheur, après lui avoir accordé tout ce qu'elle demandoit, lui donna encore son propre fils, pour prendre la place de celui qu'elle avoit perdu.

Dans le troisiéme tableau, le Pordenone, en representant le Jugement de Salomon, fit voir les différentes actions, qui vraisemblablement parurent dans cette occasion.

Ce Peintre travailla long-tems en divers

vers endroits du Frioul. Mais enfin Martin d'Anna, qui étoit un riche Marchand, natif de Flandres, & qui demeuroit à Venise, l'ayant mené chez lui, lui fit peindre la façade de sa maison. Ce fut cet Ouvrage qui commença à donner à Pordenone une grande réputation dans Venise; & Michel-Ange en ayant ouï parler comme d'une chose extraordinaire, fut exprès le voir, & reconnut qu'en effet ce qu'on lui en avoit dit d'avantageux, n'étoit point une exaggeration.

Le Pordenone avoit une maniere de peindre très-agréable; de sorte que par la beauté de ses couleurs, il charma les yeux de beaucoup de personnes, qui devenus ses amis & ses protecteurs, lui procurerent de l'emploi dans les meilleures maisons de la ville. Je serois trop long, si je rapportois tous les Ouvrages qu'il fit à Venise. Les plus considerables furent douze tableaux à fraisque, qu'il peignit dans le Cloître de Saint Etienne. C'étoit en ce tems-là que le Titien & lui travailloient à l'envi l'un de l'autre; & même l'on dit que leur jalousie étoit telle, que le Pordenone craignant quelque insulte de la part du Titien, se tenoit toûjours sur ses gardes; & que pendant qu'il travailloit à Saint Etienne, il avoit l'épée au côté, & une rondache auprès de lui.

Ces

Ces deux sçavans Peintres firent deux tableaux dans l'Eglise de Saint Jean *de Rialto*. Le Pordenone representa Sainte Catherine, Saint Sebastien & S. Roch; mais quoique son travail fût jugé très-excellent, il ne diminua rien de la haute estime que l'on eut pour celui du Titien, qui peignit Saint Jean l'Aumônier. Le Senat ayant arrêté que l'on acheveroit de peindre les Sales du Palais de la Republique, le Pordenone eut en partage le Lambris du lieu qu'ils appellent *Scrutinio*.

Après avoir travaillé à Venise, il alla à Cremone, où il fit plusieurs tableaux dans l'Eglise Cathedrale. Il passa ensuite à Mantouë, & y laissa des marques de son sçavoir. De là il se rendit à Gennes, où il peignit encore pour le Prince Doria. Ensuite étant allé à Plaisance, il y fit plusieurs ouvrages; mais enfin las de courir de ville en ville, il retourna à Venise, où entr'autres choses il fit pour Hercules II. Duc de Ferrare, des desseins de tapisseries, dans lesquels il representa les Travaux d'Ulisse. Et comme il n'avoit pas dans Venise tout le tems necessaire à finir ses desseins, le Duc l'obligea d'aller à Ferrare, pour les achever: mais à peine y fut-il arrivé, qu'il y demeura malade, & mourut avant que d'avoir fini son ouvrage. Quelques-uns ont crû qu'il avoit été empoison-

& sur les Ouvrages des Peintres. 71

poisonné par des personnes jalouses des graces que le Duc lui faisoit. Quoi qu'il en soit, étant mort âgé de cinquante six ans (1) le Duc lui fit faire de somptueuses funerailles. La plûpart de ses tableaux ne se voyent qu'en Italie. Il y en a pourtant un dans le Cabinet du Roi, representant un Saint Pierre à demi corps.

Il eut pour disciple POMPONIO AMALTEO, qui étoit son gendre; & pour imitateurs un BERNARDINO LICINIO, & quelques autres qui ont peint dans le Frioul.

C'étoit presque dans ce même tems que JEAN ANTOINE SOLIANI Florentin, travailloit aussi à Gennes pour le Prince Doria. Je ne dirai rien de tout ce qu'il a fait à Gennes, à Pise, & en d'autres endroits d'Italie. Il suffit de remarquer, qu'après avoir demeuré vingt-quatre ans avec Lorenzo di Credi, il fut employé à des Ouvrages considerables; & qu'il eut pour disciple un certain BENEDETTO, qui vint en France avec ANTOINE MIMI, disciple de Michel-Ange.

Comme il y avoit une infinité de Peintres en Italie, plusieurs d'entr'eux passoient en France, en Allemagne, & en divers autres lieux. JERÔME DE TREVISI, après avoir long-tems travaillé en son

(1) L'an 1540.

son païs & à Venise, fut enfin conduit en Angleterre par quelques-uns de ses amis, qui le presenterent au Roi Henri VIII. Ce fut là qu'il fit plusieurs tableaux, qu'il s'appliqua à l'Architecture civile & militaire; & qu'après avoir bâti quelques maisons en Angleterre, il fut employé comme Ingenieur dans l'armée du Roi. Il n'exerça pas long-tems cette charge: car les Anglois ayant assiegé Boulogne en Picardie; il y fut tué d'un coup de canon, l'an 1544. en la 36ᵉ année de son âge.

Mais sans nous arrêter davantage à des Peintres, qui bien que recommendables, se trouvent néanmoins comme obscurcis par de plus grandes lumieres, il vaut mieux que je vous parle à present de deux hommes qui ont paru dans Rome, avec d'autant plus d'éclat, qu'ils s'y sont élevez d'une maniere toute surprenante. C'est de POLIDORE de Caravaggio en Lombardie, & de MATHURIN, natif de Florence. L'on peut dire du premier, que les longues études n'ont point eû de part dans les belles choses qu'il a faites, & que la nature seule a montré combien elle est capable de faire des miracles en un moment. Polidore vint à Rome pendant que le Pape Leon X. faisoit travailler au Vatican, & lors que Raphaël avoit l'intendance de ses bâtimens. Il n'étoit alors

qu'un

qu'un simple manœuvre, qui portoit le mortier aux maſſons, & qui les ſervit dans ce pénible métier juſques à l'âge de dix-huit ans. Mais s'étant rencontré que Jean da Udiné peignoit alors à fraiſque, Polidore à qui la nature avoit donné toutes les diſpoſitions neceſſaires pour la Peinture, commença à conſiderer attentivement ſes ouvrages, parce qu'il le connoiſſoit particulierement, & en même tems fit amitié avec tous les jeunes gens qui travailloient au Vatican, afin d'avoir occaſion de les voir peindre, & d'apprendre d'eux les regles de l'Art. Entre ceux qu'il hantoit, il choiſit pour ſon camarade, Mathurin, qui peignoit dans la Chapelle du Pape, & qui étoit en reputation de bien imiter les choſes antiques. Communiquant ſouvent avec lui, il devint ſi paſſionné pour la peinture, & ſe mit à travailler avec une ſi grande application, qu'en peu de mois il fit des choſes qui ſurprirent tout le monde, particuliérement ceux qui peu de tems auparavant, l'avoient vû dans un emploi bas, & bien éloigné d'un Art ſi noble & ſi relevé. Il travailla aux loges du Vatican; mais en même tems ſe rendit ſi ſçavant, que ce grand ouvrage étant fini, il remporta la gloire d'être un des plus forts & des plus beaux genies de tous ceux qui avoient contribué à l'achever.

Cette haute estime qu'on eut pour Polidore, fit aussi que l'amitié que Mathurin avoit pour lui, augmenta davantage; & comme Polidore de son côté répondoit à l'affection de son camarade, ils resolurent de vivre dorénavant comme deux freres, sans jamais se separer. Pour cet effet, ayant mis ensemble tout ce qu'ils possedoient, & n'ayant plus qu'une même volonté, ils entreprirent plusieurs ouvrages. Et parce qu'alors il y avoit à Rome beaucoup de Peintres qui avoient acquis de la réputation, & dont les tableaux étoient recherchez pour la beauté du coloris, & qui avoient en effet des graces que les leurs ne possedoient pas, ils penserent qu'ils devoient s'attacher entierement à ce qui regarde la grandeur du dessein. Baltasar Peruzzi avoit déjà peint de clair-obscur quelques façades de maisons en plusieurs endroits de Rome ; de sorte que trouvant cette maniere de peindre en usage, ils resolurent de l'imiter. Ils commencerent d'en faire l'épreuve proche Saint Silvestre à Monte-Cavallo, & ce premier essai qu'ils firent conjointement avec Pelegrin de Modéne, leur réüssit si bien, qu'il leur donna plus de hardiesse pour d'autres entreprises. Ayant donc ensuite achevé plusieurs ouvrages, & voyant l'estime qu'on en faisoit, ils penserent

serent que pour se rendre encore plus considerables en cette sorte de travail, dont l'excellence consistoit dans la force du dessein & dans la belle expression des sujets, ils devoient faire une étude très-exacte de toute l'antiquité. Ils rechercherent ce qu'il y avoit dans Rome de plus beau & de plus ancien, soit dans les bas-reliefs, soit dans les statuës, soit dans les médailles, à quoi ils s'appliquerent si fort, qu'il n'y avoit ni colonne, ni statuë, ni même pas un vase antique, qu'ils ne dessinassent avec un soin tout particulier. Aussi c'est dans leurs ouvrages qu'on peut remarquer quantité d'armes, de vêtemens & d'autres choses qu'ils ont tirées des monumens les plus anciens, & qui même rendent ce qu'ils ont fait, considerable par la belle representation de beaucoup d'ornemens & d'habits dont nous sçavons les noms, mais dont l'on auroit peine à connoître la forme & l'usage, s'ils n'en avoient laissé des marques dans ces belles frises qu'ils ont peintes.

Leur étude n'étoit pas seulement de remettre au jour, des choses qui étoient à demi ensevelies dans les ruïnes des anciens édifices: ils se formoient tellement l'esprit sur l'idée de ces belles statuës & de ces bas-reliefs antiques, qu'on voit une force, une grandeur & une majesté si bien expri-
D ij mée

mée dans leurs figures, qu'il ne semble pas qu'ils ayent travaillé après les excellens Sculpteurs qui ont autrefois taillé ces rares ouvrages : mais on diroit plûtôt qu'ils étoient de ce tems-là, & qu'un même esprit les a également conduits dans toutes les choses que les uns & les autres ont mises au jour.

Bien que Mathurin ne fût pas si avantageusement pourvû des dons de la nature que Polidore ; néanmoins comme ils étoient toûjours ensemble, ils se conformoient tellement l'un à l'autre dans leur maniere de peindre, qu'il semble que leurs ouvrages sortent d'une même main, y ayant si peu de difference dans leur travail, qu'on ne s'en apperçoit pas.

Vous vous souvenez bien de ces belles frises que nous avons vûës autrefois dans Rome, & qui ne sont que les restes de tant d'autres ouvrages qu'ils ont faits. Le ravissement des Sabines, l'histoire de Porcenna, celle d'Ancus Martius, & tant d'autres, dont il y en a plusieurs de gravées, sont encore aujourd'hui d'excellens modéles pour ceux qui veulent étudier ce qu'il y a de plus particulier dans les choses antiques. Combien de beautez dans l'histoire de Niobé, où l'on voit non seulement une curieuse recherche de vases, & d'autres ornemens antiques, mais encore

& sur les Ouvrages des Peintres. 77

core d'admirables expressions de tristesse & de douleur? Je vous ennuyerois, si je voulois faire un détail de ces belles choses, dont il est vrai que j'ai l'esprit encore plus rempli, que de beaucoup d'autres que j'ai vûës à Rome, à cause de tant de grandes & nobles parties qu'on y voit, qui plaisent à l'imagination, & qui ne s'effacent que difficilement de la memoire, lors qu'une fois elles y ont fait impression.

Comme il n'y a rien, interrompit Pimandre, qui nous donne une plus belle idée du merite des grands hommes, & qui nous entretienne plus agreablement que la lecture de leurs histoires, il n'y a rien aussi qui nous represente si bien les siécles passez, & qui nous mette mieux devant les yeux les grandes actions qui s'y sont faites, que ces excellentes peintures, & ces restes de l'Antiquité.

C'est pour cela, lui repartis-je, que je prends un plaisir singulier à repasser dans mon esprit, les triomphes que ces deux sçavans Peintres ont representez, parce qu'en effet il y a des beautez de l'art qui sont incomparables, & de certaines choses qui ne se voyent point ailleurs. Mais outre cela je sens que ces images me donnent une haute idée de la grandeur de l'Empire Romain, parce qu'elles forment dans l'imagination, d'autres figures

D iij encore

encore plus veritables, & qui me repreſentent ce que j'aurois vû, ſi j'avois vécu du tems de Paul Emile, ou de Camille. Je me figure ces deux grands Capitaines avec le même air de viſage, qu'ils avoient au milieu de cette foule de gens qui les accompagnoit ; & j'y vois ces anciens & genereux Romains, dont le courage ſubjuguoit tous les autres peuples. Si vous avez quelque ſouvenir de ces peintures dont je parle, il me ſemble que vous pouvez vous en divertir encore preſentement.

Je ne l'ai pas ſi bien conſervé que vous, me repliqua Pimandre ; mais néanmoins pour peu que vous m'aidiez, je pourrai me les remettre comme devant les yeux ; & j'ai une telle eſtime pour tout ce qui ſe faiſoit autrefois dans Rome, que je n'ai pas moins de joye que vous, lors que j'y penſe.

Allons-y donc en eſprit, lui repartis-je, pour y revoir ces belles friſes de Polidore ; mais en conſiderant ces triomphes qu'il a ſi bien peints, faiſons encore quelque choſe de plus. Rappellons les ſiécles paſſez, & figurons-nous de voir ces vaillans hommes, qui, après avoir vaincu leurs ennemis, entrent dans la ville, précedez & ſuivis de tout ce grand cortege qui faiſoit la magnificence de leur triomphe.

Il

Il me souvient qu'un jour étant avec deux de mes amis au logis du Cavalier del Pozzo, dont vous avez connu la personne & le merite, entre une infinité de rares desseins qu'il nous fit voir, & dont il avoit fait une recherche toute particuliere, il nous en montra plusieurs de Polidore & de Mathurin, faits à la plume & lavez avec une netteté admirable. Il y avoit des vases, des trophées, & particuliérement tout ce qui regarde les triomphes. Et comme les personnes, avec qui j'étois, prenoient un très-grand plaisir à examiner toutes ces choses, pour y considerer ce que les Historiens en ont écrit, & ausquelles ils ont donné des noms si differens, que cela ne sert bien souvent qu'à embarrasser l'esprit, & à confondre les idées qu'on en peut avoir : le Cavalier del Pozzo, qui en avoit fait une étude particuliere, en conferant avec les médailles & les bas-reliefs ce que les Auteurs en ont dit, nous donnoit là-dessus tous les éclaircissemens que nous pouvions souhaiter. Car sur les figures mêmes il nous rapportoit les differens noms que les Anciens donnoient, soit à leurs vases, soit à leurs armes, soit à leurs vêtemens. Mais ce qui fut de plus curieux & de plus particulier dans cette rencontre, est, qu'il nous montra dans une longue suite de desseins faits

& lavez par ces deux excellens Peintres dont je parle, l'ordre qui s'obſervoit anciennement dans les Triomphes. De ſorte que depuis ce jour-là, il m'en eſt demeuré une image ſi vive dans l'eſprit, qu'il me ſemble voir Rome dans ſa ſplendeur, & même y voir entrer ces Conquerans dans l'état pompeux & magnifique où ils paroiſſoient alors.

Comme je n'étois pas un de ceux, dit Pimandre, qui vous accompagnerent dans cette viſite, vous pouvez me faire part du plaiſir que vous y reçûtes; & le recit que vous en ferez aujourd'hui, ne me ſera pas moins agreable & avantageux, que ſi j'y euſſe été alors.

D'abord, repris-je, il nous mit devant les yeux pluſieurs deſſeins de Trophées antiques, où l'on voyoit des cottes-d'armes, des caſques, & de ces grands boucliers à huit pans, tout cela deſſiné d'une maniere admirable. Mais il nous fit remarquer en même tems l'origine des Trophées, & comme quoi les Grecs commencerent à s'en ſervir, pour honorer leurs Capitaines, lorſqu'ils avoient mis en fuite leurs ennemis. Car ôtant les branches du premier arbre qu'ils rencontroient dans le lieu où la déroute étoit arrivée, & ne laiſſant que le tronc, ils y attachoient les boucliers, les caſques, les cuiraſſes, & les autres

& sur les Ouvrages des Peintres. 81

tres sortes d'armes que l'ennemi avoit abandonnées en s'enfuyant, de même (1) qu'Enée arbora les dépouilles de Mesence à un chêne. Or ces armes ainsi appenduës, & qui étoient un témoignage de la honte du vaincu, & de la gloire du victorieux, demeuroient-là l'espace de quelques jours, jusques à ce que les deux partis se fussent accordez: car alors on ôtoit ce Trophée, pour ne pas laisser plus longtems cette marque de la confusion de son ennemi, laquelle n'auroit fait qu'entretenir la guerre. C'est pourquoi Plutarque blâme les Grecs, qui les premiers changerent cet usage, pour élever des Trophées de marbre & de bronze, qui demeurant toûjours en etat, ne servent qu'à nourrir un desir de vangence, par le ressouvenir des maux soufferts, & des injures qu'on a reçûës.

Cependant les Romains, imitant ces derniers Grecs, en élevoient de semblables, comme on peut voir par les restes de ceux de Marius, que Sylla avoit fait abattre, mais que César fit redresser.

Le Cavalier del Pozzo nous en ayant fait voir un dessein fort net, il nous montra ensuite des triomphes, & nous fit observer qu'il y en a eû de deux sortes; le petit & le grand triomphe. Le premier s'appelloit

D v

(1) Æn. 12.

loit Ovation : c'est celui dont ils honoroient ceux qui avoient remporté la victoire sur des Esclaves ou des Corsaires (1), ou bien sur des ennemis lâches qui ne s'étoient pas défendus. Le General qui jouïssoit de ce triomphe, entroit à pied dans la ville, la tête couronnée de mirthe, & seulement accompagné du Senat, qui marchoit après. Ce que l'on nous fit bien remarquer, parce qu'il y en a qui ont écrit qu'il entroit à cheval, suivi de son armée qui l'accompagnoit jusques au Capitole, où l'on immoloit une brebis, à la difference du grand triomphe où l'on sacrifioit un taureau.

Il me semble, interrompit Pimandre, que Pline rapporte (2) que Posthume Tuberte fut le premier qui reçût dans Rome l'honneur du petit Triomphe, après avoir vaincu les Sabins; que M. Marcellus reçût le même honneur à son retour de Syracuse, & qu'Auguste (3) triompha deux fois de la même maniere. Mais laissant à part cette façon particuliere de triompher parmi les Romains, voyons, je vous prie, ce que vous remarquâtes touchant le triomphe en general, & l'ordre qu'on y observoit.

Vous sçavez, repartis-je, que pour son origine, elle est fort ancienne, si nous en croyons

(1) Aul. Gell. (2) L. 15. c. 9. (3) Suet.

& sur les Ouvrages des Peintres. 83

croyons plusieurs Auteurs, puis qu'ils disent que ce fut Bacchus qui en fut l'inventeur (1), & que depuis il y eut plusieurs Princes qui le voulurent imiter, comme fit Alexandre, qui à son retour des Indes ordonna à ses soldats de se couvrir la tête de couronnes de lierre, ainsi que Bacchus avoit fait. Nous voyons aussi que l'usage de triompher a été pratiqué en Europe, en Asie & en Afrique, puis qu'Asdrubal (2) avoit triomphé quatre fois dans Carthage, lors qu'il mourut. Mais comme il n'y a point eû de nation si florissante, & qui ait étendu son Empire aussi loin que les Romains; ils ont été de tous les peuples, ceux qui ont le plus triomphé, & avec davantage de magnificence.

Le Fondateur de Rome fut le premier qui joüit de la gloire du triomphe (3); car Romulus, après avoir vaincu Acron Roi des Ceniciens, rentra dans la ville sur un chariot, tiré par quatre chevaux, avec une couronne de laurier sur la tête.

Il est vrai que comme nous parlions de toutes ces choses, il y eut une personne de la compagnie, qui soûtint que Titus Tatius triompha le premier; & un autre encore rapporta quelques autoritez, pour

D vj　　　prou-

(1) Plin. l. 7. Diod. 5. Solin. (2) Just. l. 9.
(3) Dionis. Halicarn. l. 2.

prouver que ce fut le premier Tarquin (1), après avoir vaincu les Sabins. Mais soit que Romulus ait triomphé le premier, ou Titus, ou Tarquin, il est certain que depuis ce dernier jusques à ce que les Romains eussent chassé leurs Rois, il n'y eut point de triomphe dans Rome, & que Valerius Publicola, Consul, fut le premier qui reçût cet honneur de la Republique. On remarqua même que dans les commencemens, ils n'accordoient le triomphe qu'à ceux qui étoient déjà dans les charges de Dictateur, de Consul, ou de Préteur. Comme notre intention étoit principalement de voir par ces desseins, la plûpart tirez des bas-reliefs antiques, de quelle maniere les victorieux triomphoient; nous apprîmes que ceux qui entroient en triomphe, étoient assis sur un chariot à deux roües: ce que nous remarquâmes par plusieurs médailles, & comme on le peut voir encore dans l'arc de Tite, où le chariot de cet Empereur est tiré par quatre chevaux.

Si nous voulons en croire Plutarque (2), Camille fut le premier qui triompha de la sorte, après avoir vaincu Vejus (3). Il y en eut aussi après lui, qui au lieu des chevaux se firent tirer par des taureaux blancs;

(1) Eutropius l. 1. (2) In vit. Camill.
(3) Tit. Liv. l. 5.

& sur les Ouvrages des Peintres. 85

blancs; & d'autres qui se servirent d'éléphans (1) comme fit Pompée à son retour d'Afrique; & C. César, qui monta de nuit au Capitole à la lumiere des flambeaux que quarante élephans portoient. Aurelien triompha dans un chariot tiré par deux cerfs.

La suite de ces triomphes étoit quelquefois si grande, qu'on y employoit plusieurs journées, comme il arriva à ceux de T. Quintius Flaminius, de C. César & d'Auguste. Quelquefois aussi les enfans du Triomphant étoient avec lui dans son chariot, comme l'on vit ceux de Paul Emile.

Pline rapporte, que les premiers qui triompherent dans Rome, avoient un anneau de fer au doigt, & qu'à la mode des Toscans ils étoient couronnez d'une couronne d'or, soûtenuë par un esclave qui étoit derriere eux. Ce que nous remarquâmes sur cela par les médailles & les bas-reliefs, est qu'on représente toûjours une figure ayant des aîles au dos, qui d'une main tient une couronne d'olivier, & de l'autre une branche de laurier. Et l'opinion commune est, que cette figure étoit de sculpture, & faite exprès, au derriere du chariot, pour representer la victoire. Cependant vous pouvez voir
dans

(1) Suet.

dans le cabinet du Roi un tableau de Jule Romain, où Vespasien & Tite étant peints triomphans dans un même chariot, la figure qui est derriere eux & qui les couronne, est representée au naturel, quoi qu'elle ait des aîles au dos. Ce que les Peintres & les Sculpteurs ont pû faire, pour donner plus de grace à leurs ouvrages, & peut-être même qu'anciennement cela se pratiquoit de la sorte, attachant au dos de leurs esclaves, des aîles postiches.

Il me seroit mal-aisé de vous rapporter tout ce qui fut dit alors, pour marquer la suite de tant de triomphes qui ont paru dans Rome, & dont la magnificence augmentoit à mesure que la Republique se rendoit plus puissante. Ces cérémonies devinrent si considerables parmi eux, que les jours qu'on y employoit, paroissoient plûtôt des fêtes solennelles, où l'on adoroit des Dieux, que de simples rejoüissances publiques, destinées à recevoir des hommes.

Le triomphe de Camille que Polidore a peint, n'a pas été un des plus considerables pour la magnificence. Mais cette peinture est digne de remarque, pour les belles expressions qu'on y voit. Celui de Papirius Cursor parut quelques années après avec plus d'éclat, à cause de la beauté des écus dorez que les soldats Romains
avoient

avoient remportez sur leurs ennemis.

L'on vit ensuite en divers tems, ceux de Q. Fabius & de Papirius Cursor, Consul, fils de cet autre Papirius Dictateur. Ce dernier fut le plus celebre, tant par les dépoüilles des ennemis, que par le nombre des prisonniers, entre lesquels il y en avoit de trés-grande qualité. Il y eut aussi beaucoup de richesses, & de couronnes murales & civiles, qui furent distribuées aux soldats.

Je ne vous parlerai pas des autres : je vous dirai seulement que celui de Tit. Quintius Flaminius dura trois jours, & qu'on vit passer devant son chariot parmi les prisonniers, Demetrius, fils du Roi Philippe, & Armene, fils de Nabite, Tiran de Lacedemone. Cornelius Nasica triompha aussi par après ; mais son triomphe ne fut pas un des plus considerez. Celui de M. Fulvius parut bien autrement; car outre la grande quantité d'or & d'argent qu'il rapportoit de l'Etolie & de Cephalonie, il fit montre de deux cens quatre-vingt-cinq statuës de bronze, de deux cens trente figures de marbre, & d'une grande quantité d'armes & de machines de guerre. Cn Manlius Volsonius triompha aussi des Gaulois (1) qui étoient dans l'Asie ; & ce fut lui qui répandit dans Rome

(1) Tit. Liv.

me les premieres semences de tout le luxe, & de la dissolution qui s'y accrût bientôt après, parce qu'il apporta d'Asie ces beaux lits garnis de bronze, ces grands tapis en broderie, ces tables de marqueterie, ces vases où l'art surpassoit encore de beaucoup le prix de la matiere, quoique très-riche ; & une infinité d'autres choses précieuses qu'on n'avoit point encore vûës à Rome, & qui n'étoient en usage que parmi les peuples les plus mols & les plus efféminez. Il fut même le premier, qui, à l'exemple des peuples d'Orient, commença de se faire servir dans les festins par des jeunes filles, qui par le son de divers instrumens & par des chansons lascives, divertissoient la compagnie. Tous ces triomphes étoient d'agreables spectacles, mais pourtant ce n'étoit encore rien au prix de ceux qui suivirent.

Il me semble, interrompit Pimandre, que vous en parlez un peu trop succinctement. Est-ce que vous craignez de me faire part de ce que vous remarquiez de singulier dans ces agréables spectables?

Je ne vous ai pas voulu particulariser toutes ces choses, repondis-je, croyant qu'il seroit trop ennuyeux de s'y arrêter. Mais si vous le desirez, je vous dirai plus amplement ce qui se passa au triomphe de Paul Emile, duquel je voulois vous
parler

parler quand vous m'avez interrompu; & vous verrez comme alors la Republique Romaine étoit dans une telle opulence, qu'encore que Paul Emile fût le plus modeste de tous les hommes, & le moins desireux d'honneurs & de richesses, néanmoins cette action parut une des plus éclatantes & des plus magnifiques qui se soient vûës.

Mais pour en faire un recit qui vous puisse plaire, permettez-moi de me servir de ce que je remarquai alors parmi tous les desseins du Cavalier del Pozzo, & de tout ce que j'entendis dire à ceux avec qui j'étois, afin que faisant un amas de toutes ces choses, je puisse vous en former une image d'autant plus agreable, qu'elle sera fidélement tirée sur de bons originaux.

Imaginez-vous donc de voir, non pas un dessein fait à la plume, ou une de ces grandes frises faites par un des plus excellens Peintres, mais plûtôt la ville de Rome même, bâtie comme elle étoit, avant que ces superbes édifices dont nous avons tant de fois admiré les ruïnes, fussent abattus & à demi-enterrez, comme ils sont aujourd'hui. Representez-vous tout le peuple Romain paré de ses plus riches habits, s'assembler en foule dans les places où la ceremonie devoit passer. Figurez-vous les fenêtres des palais remplies

de monde, les temples ornez de festons, & fumans de parfums. Et afin que la multitude du peuple ne cause pas de confusion, imaginez-vous plusieurs Officiers, qui le bâton doré à la main, font ranger le peuple, & mettent l'ordre par tout. Mais disposez-vous à regarder pendant trois jours entiers, toutes les richesses que le victorieux fait porter devant lui. Durant la premiere journée, il ne paroîtra que des chariots chargez d'une infinité de rares statuës, & d'excellens tableaux que l'on a conquis, & que l'on portera au Capitole. Le second jour, vous verrez sur d'autres chariots les belles armes des Macedoniens disposées d'une maniere negligée ; mais pourtant il y a de la beauté dans cette confusion. Ensuite trois cens hommes seront chargez de sept cens cinquante vases remplis de l'argent monnoyé, & qui pesent chacun trois talens. Il y en a qui porteront de riches coupes, & d'autres vaisseaux très-agréables & très-précieux.

Le trosiéme jour, avant que le soleil soit levé ; les trompetes & les autres joüeurs d'instrumens commenceront à cheminer vers le Capitole, faisant retentir l'air d'un bruit, non pas semblable à celui des fanfares douces & agreables qui marquent les actions de joye & de divertissement, mais au bruit éclatant & terrible

ble qui anime les soldats au plus fort du combat, ou lorsqu'on donne l'assaut à quelque place. Derriere eux marcheront six-vingts bœufs blancs, ayant les cornes dorées, & d'où pendent des écharpes de lin, & des guirlandes de fleurs. Ils seront conduits par de jeunes hommes bienfaits, & qui étant préposez pour les sacrifier, auront devant eux des tabliers faits à l'aiguille. Plusieurs autres jeunes garçons qui les doivent accompagner, porteront les haches d'or servant au sacrifice.

Ensuite vous allez voir passer ceux qui portent l'or monnoyé dans 77. grands vases, pesans trois talens chacun ; après cela cette grande coupe sacrée que Paul Emile fit faire d'or massif, enrichie de pierres précieuses, & du poids de dix talens, pour en faire une offrande aux Dieux.

Imaginez-vous encore de voir ceux qui portent les vases d'or de Persée, d'Antigone & de Seleucus, suivis du char de Persée, dans lequel sont ses armes & son diadême. Les enfans de ce malheureux Prince vont après, accompagnez de leurs Gouverneurs & de leurs Officiers.

Bien que la magnificence de ce Triomphe donnât en ce tems-là beaucoup de joye aux spectateurs, la vûë néanmoins de ces Princes infortunez, & d'une infinité de jeunes enfans, compagnons de leur malheur,

malheur, ne laissoit pas de faire naître dans le cœur des honnêtes gens, de sentimens de compassion.

Après eux doit suivre Persée, vêtu de noir, qui est une couleur lugubre, & répondant à l'état présent de sa mauvaise fortune; & derriere lui, un grand nombre de ses amis, qui pleurent leur esclavage.

Vous allez voir paroître quatre cens couronnes d'or, dont les Villes de Grece avoient honoré Paul Emile, à cause de ses grandes vertus; & ensuite ce vaillant capitaine, infiniment plus considerable par le seul mérite de sa personne, que par la richesse de ses ornemens. Il est dans un char d'un Ouvrage précieux. Son manteau est tissu d'or, & de pourpre; & de la main droite il tient une branche de laurier : les soldats qui le suivent, portent aussi chacun une branche de laurier, & en marchant, chantent plusieurs sortes de chansons.

Par ce que je viens de vous dire, vous pouvez juger de tous les autres Triomphes, qui n'étoient différens que par la diversité des conquêtes. Car lorsqu'on avoit subjugué des provinces remplies de plus grandes richesses, & de quelques raretez particulieres, le spectacle en étoit plus ou moins magnifique. Ainsi les Triomphes de Pompée eurent quelque chose d'extraordinaire, puisqu'après avoir vaincu Mytridate, il
entra

& sur les Ouvrages des Peintres. 93

entra dans un char tiré par quatre éléphans. On vit la Statuë de Pharnaces toute d'argent. On vit des chariots d'argent, & sur des tables d'or trente-trois couronnes de perles, avec un nombre infini d'autres raretez d'un prix inestimable.

Le Triomphe de César ne parut pas moins grand, après qu'il eut vaincu les Gaulois. Il alla au Capitole, à la lumiere des flambeaux qui étoient portez par quarante élephans. Cependant, si nous en voulons croire Joseph, le Triomphe de Vespasien & de Tite surpassa encore tous ceux-là. Celui d'Aurelien parut long-tems après. Il y avoit vingt élephans qui marchoient les premiers, & deux cens animaux feroces amenez de Lybie & de la Palestine, lesquels étoient apprivoisez. Il y avoit quatre tigres, des cameleopards, & quantité d'autres bêtes sauvages que l'on conduisoit avec un ordre merveilleux. On y vit six cens gladiateurs, & une infinité d'esclaves de toutes nations. Après cela suivoient trois chariots, dont deux lui avoient été donnez par Odenat, & par le Roi de Perse. Ils étoient d'or & d'argent, enrichis de pierres précieuses. Le troisieme étoit le char que Zenobie avoit fait faire, à dessein de s'en servir pour aller à Rome; ce qui lui arriva en effet (1), mais esclave, & non pas triomphante,

(1) *L'an* 274. comme

comme elle avoit pensé. Il y avoit un autre char tiré par quatre cerfs, qui étoit le char du Roi des Goths, & dans lequel Aurelien monta au Capitole, pour y sacrifier les cerfs à Jupiter.

Parmi le grand nombre de prisonniers qui parurent à ce Triomphe, on vit des femmes vêtuës en hommes, lesquelles avoient été prises combatant généreusement parmi les Goths. Tetricus leur Roi y étoit couvert d'un manteau d'écarlate, & d'une espece de haut de chausse à la mode de son païs. Il étoit accompagné de son fils, qu'il avoit un peu auparavant déclaré Empereur. Mais ce qui attiroit davantage les yeux de tout le monde, étoit la Reine Zenobie. Elle étoit richement vêtuë & chargée des chaînes d'or, qu'elle s'étoit fait elle-même.

Ce Triomphe fut suivi les jours d'après, de chasses, de comedies, de combats de gladiateurs, de combats sur l'eau & d'autres jeux publics.

De tous les Empereurs qui triompherent dans Rome, Probus fut le dernier. Je ne me souviens pas à présent des particularitez de son Triomphe; & je ne crois pas même qu'il soit necessaire de vous arrêter davantage sur cette matiere, où je ne me suis déjà que trop étendu. Mais comme je ne la crois pas inutile à ceux qui sont

curieux de l'antiquité, & particulierement lorsqu'on veut voir avec plaisir les bas-reliefs, & les peintures qui en représentent quelques-uns, je n'ay pas fait difficulté de vous en parler, parce qu'en voyant quelques desseins de ces anciennes cerémonies, cela vous les fera observer plus exactement: car pour moi je vous avouë que je prends un grand plaisir à voir dans ce qui se trouve de gravé, ou de peint, la longue suite de gens qui accompagnoit ces Empereurs. Jule Romain, qui a fait les desseins de cette belle tapisserie du Roi, où l'on voit le Triomphe de Scipion, n'a pas manqué de representer ce qui se passoit dans ces occasions. Vous y pouvez remarquer le même ordre, & les mêmes ajustemens dont je vous ay parlé.

Comme ces Triomphes, dit alors Pymandre, faisoient une fête publique & très-solennelle dans toute la Ville, vous pourriez bien dire encore ce que la Ville faisoit de son côté, pour témoigner sa joye & sa reconnoissance à l'Empereur: car cela étant assez considerable, je m'imagine que vous en avez fait des remarques.

Il est vray, lui dis-je, qu'il se faisoit des sacrifices, dont je ne vous ay rien dit, quoique cette cérémonie soit représentée dans les bas-reliefs, dans les médailles, & dans plusieurs excellens desseins que nous vîmes.

vîmes. Outre cela, le Senat & le peuple contribuoient beaucoup à la grandeur du spectacle; & puisque vous ne vous ennuyez pas d'un si long recit, je vous en representerai encore quelque chose le plus brévement que je pourrai.

Le jour du Triomphe étant arrivé, l'Empereur se rendoit hors de Rome, proche le temple d'Isis. Toutes les compagnies étant en bon ordre, le Triomphant faisoit un sacrifice, la tête couverte. Le sacrifice achevé, l'ordre des prêtres commençoit à marcher, faisant porter devant eux les images de leurs Divinitez. Après cela suivoient les tenses, ou chariots à deux rouës, qui étoient d'argent, & sur lesquels étoient les Ancilles, ou petits boucliers, le Palladium, & les autres choses sacrées. Les prêtres Saliens marchoient les premiers devant les tenses. C'étoient des personnes vénérables, & des principaux de la Ville. Leurs habits étoient de grands manteaux tombant jusques à terre, de soye bleuë, avec de petites rayes blanches. Ils portoient chacun une Ancille au bras, comme s'ils eussent été au combat. Trois ou quatre de ces Saliens se détachoient du rang des autres, & se mettant au milieu de tous, faisoient des sauts en dansant & en chantant certains vers rudes & mal faits, ausquels tout le reste de la troupe répon-

répondoit. Ces actions, qui devoient paroître ridicules en des personnes si graves, n'avoient rien néanmoins de messéant en cette occasion : au contraire, il étoit glorieux de bien sauter & de bien danser. Les plus serieux se piquoient d'y paroître dispos & de belle humeur; & Fabius ce grand personnage, à l'âge de quatre-vingts ans, se vantoit de surpasser encore les plus jeunes de son college à bien danser, & à bien sauter.

Il me seroit difficile de vous rapporter tous ceux qui suivoient les Saliens. Je me contenterai de dire, que tous les temples de Rome ayant leurs prêtres, il y en avoit une grande quantité qui augmentoient l'assemblée, & qui marchoient en chantant d'une maniere toute extraordinaire. Mais ce qui est de plus remarquable, est que chaque ordre de prêtres, & ceux qui conduisoient les chariots chargez de tableaux & de Statuës, avoient leurs bâteleurs, leurs musiciens, leurs *Pantomimi* ou farceurs, qui les separoient les uns des autres, & en marquoient la différence. Parmi les uns on voyoit cette sorte de bouffons, qu'ils nommoient *Petreia* ou Mimes, qui representoient de vieilles femmes yvres. Il y avoit des ordres de prêtres des plus riches, qui pour rendre la pompe de leur college plus agréable, faisoient al-

Tome II. lor

ler devant eux certains bouffons (1), dont la tête paroissoit d'une grosseur prodigieuse. Ils avoient des masques, dont les joûës étoient fort enflées, & les dents d'une grandeur extraordinaire Avec ces dents ils faisoient un bruit étrange, & en ouvrant la bouche, feignoient d'avaler plusieurs sortes de choses: ce qui servoit fort à divertir le peuple, & à faire fuir les enfans.

Dans cette pompe l'on voyoit encore des hommes vêtus en femmes ; mais qui avoient des têtes postiches, & fort disproportionnées au reste du corps : toutefois il sembloit que les paroles qu'ils prononçoient, sortoient de leurs feintes bouches, tant elles étoient bien articulées. Ils alloient de côté d'autre railler un chacun, & dire quelques paroles piquantes, de même que l'on fait encore à Rome aux jours de Carnaval. Dans cette pompe l'on voyoit une troupe de sonneurs de cornet & joueur d'instrumens, lesquels ils nommoient Lydiens. Ils étoient vêtus de soye & d'or, avec des couronnes sur la tête. Parmi ceux-ci il y en avoit d'autres qui chantoient, & dansoient tout ensemble, & au milieu de tous un bâteleur, qui faisoit mille tours de souplesse. Il étoit vêtu d'une longue robbe bordée d'une bande en broderie d'or, qui traînoit jusqu'à terre.

Les

(1) Les Italiens les nomment *Manduchi*.

& *sur les Ouvrages des Peintres.* 99

Les Vestales mêmes se trouvoient à cette ceremonie, accompagnées de femmes qui ne marchoient qu'en sautant, & en contrefaisant les folles.

Les Bachantes, qui suivoient les prêtres de Bacchus, faisoient des actions encore plus étranges; car elles avoient les cheveux épars, les épaules découvertes, & n'allant que par bonds & par sauts, sembloient marcher moins à terre qu'en l'air.

Enfin, c'étoit à qui feroit le plus d'actions extravagantes & ridicules, toute cette fête ne consistant qu'en une vraye mascarade, où le peuple témoignoit sa joye, & contribuoit à la solennité du Triomphe.

Mais il est tems de finir ces remarques, où je me suis peut-être un peu trop arrêté, par le plaisir que je sens encore, en pensant aux agréables momens que j'ay autrefois passez avec les curieux de ces belles choses, & particulierement dans le cabinet de ce digne amateur des beaux Arts, le Chevalier del Pozzo.

Pour revenir donc à ces deux amis, Polidore & Mathurin, vous sçaurez qu'après avoir demeuré assez long-tems ensemble, ils furent contraints de se séparer, lorsqu'en l'an 1527. l'armée de l'Empereur, commandée par le Duc de Bourbon, mit

E ij le

le siege devant Rome. Mathurin s'étant retiré d'un côté, pour éviter les desordres de la guerre, fut attaqué de la peste, dont il mourut. Quand à Polidore, il prit le chemin de Naples, où il trouva si peu de personnes curieuses de la peinture, qu'il pensa y mourir de faim. Il fut obligé de travailler pour des Peintres de la ville, afin d'avoir seulement de quoi subsister. Néanmoins, après avoir demeuré chez eux quelque tems, & s'être fait connoître, il fit des tableaux d'Eglise : mais comme il n'y avoit pas de quoi l'employer, & qu'il voyoit que toute la noblesse du païs étoit alors portée à monter à cheval, & ne faisoit pas grand cas de la peinture, il s'en alla en Sicile, où ayant été mieux reçû, il prit aussi plus de plaisir à travailler. Ce fut là qu'il fit plusieurs Ouvrages, qui ensuite se sont répandus en divers endroits de l'Europe.

Comme il étoit sçavant dans l'Architecture, il fut employé à dresser des Arcs de Triomphe, lorsque l'Empereur Charles-Quint passa à Messine, à son retour de Thunis (1).

Son dernier tableau fut un Christ qui porte sa croix. Il y representa une multitude de figures si bien peintes, & dans une disposition si admirable, qu'il sembloit

(1) En 1535.

& sur les Ouvrages des Peintres. 101

bloit alors que la nature eût fait en lui un dernier effort, pour montrer ce qu'elle étoit capable de produire. Desirant retourner à Rome, & n'étant arrêté que par les caresses d'une femme qu'il aimoit, il retira l'argent qu'il avoit à la banque, & se mit en état de partir. Mais son valet voyant tout cet argent amassé, fut tenté de s'en saisir; & ne pouvant résister à sa tentation, ni exécuter lui seul le dessein qu'il avoit formé de voler son maître, il chercha des gens aussi méchans que lui, avec lesquels s'étant associé, ils resolurent ensemble de tuer Polidore pendant qu'il dormiroit, ce qu'ils effectuerent bientôt; car dès la nuit suivante l'ayant surpris dans son lit, ils l'étranglerent avec une serviette, & le percerent de coups de poignard. Après avoir commis cet horrible assassinat, ils porterent le corps de Polidore proche la porte de la femme qu'il aimoit, pour faire croire que les parens de cette femme, ou quelques autres de ses rivaux l'avoient tué dans sa maison. Cependant leur dessein ne réüssit pas de la sorte qu'ils l'avoient projetté, & le crime de ce misérable valet ne demeura pas caché long-tems. Ayant été pris par la Justice, il avoüa de quelle sorte la chose s'étoit passée, & reçût la punition dûë à une action si énorme. Polidore fut regretté de toute la vil-

E iij

le, & enterré dans l'Eglise Cathedrale de Messine, l'an mil cinq cens quarante-trois.

Entre les Peintres qui étoient dans Rome, lorsque la ville fut saccagée par l'armée de l'Empereur Charles-Quint, il s'en rencontra un, dont vous avez assez oüi parler, & que l'on appelloit en France Maître Roux.

Voulez-vous parler, dit Pymandre, de celui qui a travaillé à Fontainebleau?

C'est de lui-même, repartis-je. Il étoit natif de Florence, bien fait de corps, & agréable dans la conversation. Il sçavoit la musique; il étoit assez bon philosophe; & ce qui est plus necessaire à un Peintre, il étoit fécond dans l'invention, & dessinoit facilement. Dans sa jeunesse il étudia seulement après les cartons de Michel-Ange, & ne voulut point d'autre maître pour le conduire que son seul génie. Aussi avoit-il une maniere toute particuliere, & qu'il n'avoit empruntée d'aucun autre. Il étoit, comme je viens de remarquer, abondant en inventions, & representoit aisément ses pensées. Mais aussi l'on peut dire, qu'il y a plus d'imagination & de feu dans ce qu'il a fait, que de vraysemblance, travaillant beaucoup plus de caprice que de jugement. La grande facilité qu'il avoit à dessiner, étoit cause qu'il n'étudioit pas

assez

assez l'antique & le naturel. Aussi toutes ses figures sont, pour user des termes de l'Art, manierées, & ne sont pas naturelles. Il travailla beaucoup à Rome du tems de Raphaël, & même il a fait quelques Ouvrages dans l'Eglise de la Paix, qui sont les moindres que l'on voye de lui. Ayant été pris lorsque les troupes de l'Empereur entrerent dans la ville, il fut assez maltraité par les Allemans, qui non-contens de l'avoir mis tout nud, s'en servirent encore pour porter les meubles qu'ils enlevoient de différens lieux. S'étant échapé d'eux, il se retira à Peroufe, & y fut favorablement reçû d'un Peintre nommé Dominique de Paris. Il travailla ensuite en plusieurs endroits d'Italie : mais ayant dessein de passer en France, où il esperoit trouver une meilleure fortune qu'en son païs, ce qui est ordinaire à ceux de sa nation qui ont toûjours été bien reçûs des François, il eût un démêlé qui lui fit hâter son voyage. De sorte qu'étant allé à Venise, & après y avoir dessiné pour l'Aretin l'histoire de Mars & de Venus, dont l'on voit les estampes, il vint ensuite en France, où il trouva plusieurs Peintres Florentins.

Il fit d'abord pour François I. quelques tableaux qui lui plûrent fort, & lui même se rendit agréable à ce grand Prince. Car

outre qu'il étoit, comme je vous ay dit, bien fait de corps, il avoit un air noble, parloit bien, & conduisoit les actions avec plus de grace & de jugement que ses Ouvrages. De sorte que le Roi lui donna une pension considerable, avec la direction de tous les Ouvrages de peinture que l'on faisoit alors à Fontainebleau, où il avoit son logement. Il y fit beaucoup de choses qui ne se voyent plus, parce qu'après sa mort, le Primatice les fit abbatre, pour en mettre d'autres à la place. Cependant il en reste assez pour juger du merite de ce Peintre. Lorsque l'Empereur Charles-Quint vint en France en l'année 1540. le Roi, pour honorer son entrée, fit dresser quantité d'Arcs de Triomphe, & décorer les ruës de Paris par où il devoit passer. Roux & le Primatice en eurent toute la conduite, & s'en acquiterent dignement.

 Le Roi, qui prenoit plaisir à récompenser les personnes de merite, particulierement ceux qui étoient attachez à son service, lui donna une Chanoinie de la Sainte Chapelle ; & avec cela il joüissoit de ses pensions, & de tant d'autres bienfaits, qu'il menoit une vie très-douce.

 Il avoit sous lui plusieurs personnes, dont les unes travailloient aux ornemens de stuc, & les autres exécutoient en peinture tous ses desseins. Les plus remarquables

bles furent un Lorenzo Naldino Florentin, François d'Orleans, Simon & Claude, qui étoient de Paris, Laurent natif de Picardie. Mais les plus sçavans de tous étoient Dominique del Barbieri, Peintre & excellent Stucateur, qui dessinoit fort bien, comme on peut voir pas ce qu'il a gravé; Luca Penni, frere de Jean Francesque surnommé *il Fattore*, qui fut disciple de Raphaël, & dont je crois vous avoir parlé; un Flamand nommé Leonard, qui exécutoit en couleurs les desseins de Roux; & quelques autres encore dont il se servit pendant que le Primatice alla à Rome par l'ordre du Roi, pour faire mouler le Laocoon, l'Apollon, & plusieurs autres Statuës antiques qu'on devoit jetter en bronze.

Outre les grands Ouvrages que Roux a faits à Fontainebleau, & dont je ne vous ferai point le détail, il fit plusieurs tableaux particuliers, entre lesquels il y en eut un, représentant un Christ mort, qu'il peignit pour mettre à Equan, dans le château du Connétable de Montmorancy.

Il fit aussi pour le Roi plusieurs Ouvrages de miniature, & outre cela quantité de desseins pour des vases, des bassins, & autres pieces d'Orfevrerie ausquelles on travailloit alors.

Enfin ce Peintre, qui étoit dans une

grande réputation, fort aimé du Roi, possédant beaucoup de biens, joüissant d'une santé vigoureuse, se priva lui-même de tous les avantages qui rendent aux hommes la vie douce & agréable. La cause ne vous en paroîtra pas considerable ; mais la maniere vous en semblera horrible. Ayant été volé d'une somme assez notable, il crut que ce ne pouvoit être autre qu'un Florentin de ses plus intimes amis, nommé François Pellegrin, qui étoit souvent chez lui. Sur ce soupçon il le fit arrêter, & mettre à la question. Mais l'accusé qui fit voir son innocence, fut delivré incontinent après, & pour se venger de celui qui l'avoit traité si cruellement, publia contre lui un libelle, dont Mᵉ Roux fut si touché, & d'autant plus encore qu'il sçavoit avoir donné un juste sujet à son ami de le traiter de la sorte, que desesperé de pouvoir jamais reparer le mal qu'il lui avoit fait, ni ôter de l'esprit de tout le monde la mauvaise estime qu'on pouvoit avoir conçûë de lui, il résolut de s'empoisonner. Pour cet effet, ayant envoyé à Paris prendre des drogues, propres à composer un venin fort subtil, sous prétexte de faire quelque vernis, il exécuta son mauvais dessein à Fontainebleau, où il mourut miserablement l'an 1541. Mais ne nous arrêtons pas davantage à parler de la mort de ce
Pein-

& *sur les Ouvrages des Peintres.* 107

Peintre, puisqu'elle a deshonoré sa vie. Le Roi fit achever ce qu'il avoit commencé par le Primatice, qui étoit déjà en grande consideration. Nous parlerons de lui en son lieu. Retournons en Italie, afin de n'interrompre la suite des tems, que le moins qu'il nous sera possible.

Il y avoit quantité de Peintres dont je ne vous dirai rien. Leurs Ouvrages sont si peu recherchez, qu'il ne nous serviroit de gueres d'en faire des remarques, n'ayant pas dessein de parler d'une infinité de gens presque inconnus, s'il n'y a quelque chose digne d'être observé dans leur vie, ou dans leurs tableaux.

Laissons donc là un BARTOLOMEO da bagnacavallo Romain, qui a peint du tems de Raphaël; un FRANCIA BIGIO Florentin, concurrent d'André del Sarte; un MORTO DA FELTRO, qui rechercha curieusement parmi les antiquitez d'Italie tout ce qu'il y avoit de plus beau : car bien qu'il ait eû un talent particulier pour ce qui regarde les ornemens & les grotesques, il me semble que nous ne devons pas nous y arrêter, puisque nous avons des choses plus importantes à observer.

Je viens de vous dire, que quand l'armée de l'Empereur Charles V. saccagea la Ville de Rome, il s'y rencontra plusieurs Peintres, qui eurent part aux maux que

E vj les

les habitans souffrirent dans cette occasion. FRANÇOIS MAZZUOLI Parmesan fut un de ceux-là. Il n'étoit alors âgé que de 23. ans ; & néanmoins ayant déjà donné des marques de son excellent génie, il avoit été introduit par un de ses oncles auprès du Pape Clement VIII. pour faire plusieurs tableaux.

Lorsque les troupes de l'Empereur entrerent dans la Ville, & que les soldats se jettoient confusément dans les palais, & dans les maisons particulieres pour y piller, ce Peintre, sans s'étonner du bruit & du desordre qu'ils faisoient, demeura dans sa chambre, où les Allemans le trouverent, qui à l'exemple de cet ancien Peintre de Grece, travailloit avec toute la tranquillité possible à finir un tableau ; de sorte qu'ils furent eux-mêmes surpris. Ils regarderent son Ouvrage ; & au lieu de le prendre prisonnier, le laisserent achever, & même le protegerent, & firent en sorte qu'il n'eût aucun mal. Il paya seulement cette courtoisie avec quelques desseins qu'ils lui firent faire, s'en étant rencontré parmi eux qui avoient de l'estime pour cet Art. Néanmoins comme l'on changea la garnison, il fut pris par d'autres soldats, ausquels il fut obligé de donner le peu d'argent qu'il avoit pour se tirer de leurs mains.

Son oncle le voyant dans un si fâcheux
état,

& sur les Ouvrages des Peintres. 109

état, & considerant encore celui où la Ville étoit réduite, & le Pape même prisonnier des Espagnols, le renvoya à Parme, où il se disposa de faire graver par un certain Antonio da Trento, plusieurs pieces en taille de bois, de clair-obscur. Il n'exécuta pas néanmoins alors son dessein, ayant été obligé de faire quelques tableaux qu'on lui demanda.

Lorsque Charles-Quint fut à Bologne, où Clement VII. le couronna (1), François Mazzuoli ne manqua pas de se trouver à cette cerémonie; & un jour il observa si bien l'Empereur, pendant qu'il dînoit, qu'étant de retour chez lui, il en fit un portrait parfaitement ressemblant. Il accompagna la figure de l'Empereur d'une renommée, qui lui mettoit une couronne de laurier sur la tête, & d'un jeune enfant en forme d'un petit Hercule, qui lui presentoit une boule, comme s'il lui eût offert toute la terre à gouverner. Ce tableau ne fut pas si-tôt fini, qu'il le fit voir au Pape, qui envoya son Dataire, l'Evêque de Vasona, vers l'Empereur, pour lui presenter l'Ouvrage & le Peintre tout ensemble. Ce Prince le reçût fort bien; & voulant garder le tableau, le Mazzuoli fut si mal conseillé, que de lui dire qu'il n'étoit pas achevé: & ainsi l'ayant remporté, il perdit la récompense qu'il en eût reçûe de l'Empe-

(1) En 1530. reur.

reur. Ce portrait tomba ensuite entre les mains du Cardinal Hypolite de Medicis, qui le donna au Cardinal de Mantouë.

Mazzuoli, après avoir travaillé en plusieurs lieux d'Italie, se retira en son païs avec beaucoup d'honneur, mais peu de bien. Et comme il avoit autre-fois lû quelque chose de Chimie, il voulut en faire des épreuves, & ensuite négligea si fort la peinture, que ne s'occupant presque plus à autre chose qu'à des fourneaux, il y consomma le peu d'argent qu'il avoit; & passa ainsi le reste de ses jours, qui ne furent pas longs : car il mourut l'an 1540. âgé seulement de 36. ans.

Ce que je vous puis dire de ses Ouvrages, est qu'il y paroît beaucoup de grace & de facilité; & quoique dans sa maniere de peindre, il ait toûjours suivi la maxime des Lombards, & qu'il se soit attaché à la partie du coloris plus qu'à toute autre, il n'a pas néanmoins negligé celle du dessein, ayant d'abord beaucoup considéré les tableaux de Michel-Ange, & particulierement ceux de Raphaël, dont il tâchoit d'imiter cette agréable expression, qui les rend si recommendables. Il se trouve peu de tableaux de ce Peintre en France : néanmoins vous en pouvez voir dans le cabinet du Roi ; & comme il y a beaucoup d'estampes gravées d'après ses
des-

feins, vous pouvez bien juger en les voyant qu'il a été un des plus gracieux Peintres de toute la Lombardie. Il eut un cousin nommé JERÔME MAZZUOLI, qui imita beaucoup sa maniere: s'il ne donna pas un air aussi agréable à ses figures, il ne laissa pas pourtant d'être fort estimé, & de faire beaucoup d'Ouvrages.

Mais un de ceux qui a peint dans ce tems-là avec plus de force de dessein & d'une plus grande beauté de couleurs, fut JACQUES PALME, qu'on nomme d'ordinaire le vieux Palme. Dès ses premieres années il s'addonna à la peinture; & ayant fait connoissance avec le Titien, il reçût de lui des enseignemens dont il ne tira pas un petit avantage. D'abord il fit paroître dans ses Ouvrages tout ce qu'il avoit reçû de la nature, & ce qu'il avoit acquis par son travail. Comme il mourut à quarante-huit ans, & lorsqu'il étoit dans une haute réputation, l'on peut croire qu'il se fût perfectionné encore beaucoup davantage.

Un des plus beaux tableaux que vous puissiez voir ici de la main de ce Peintre, est dans le cabinet des tableaux du Roi: c'est une Vierge avec plusieurs autres figures qui l'accompagnent, entre lesquelles il y a un Saint François fort bien peint. Ce tableau étoit autrefois au Cardinal Mazarin. Il y en a encore un autre dans le
même

même lieu, qui a été à M. Jabac, où est representé le corps de Notre Seigneur, que l'on porte au tombeau.

Lorsque M. du Houssay Ambassadeur à Venise, & depuis Evêque de Tarbe, revint de son Ambassade, il apporta deux tableaux de ce Peintre. Il y en a aussi un à l'Hôtel de Condé, representant la Vierge, le petit Christ, & Saint Joseph, avec un païsage, lequel étoit autrefois dans le cabinet de M Lope.

Dans ce même tems vivoit encore LORENZO LOTTO, qui ayant imité d'abord la maniere de Jean Belin, s'arrêta ensuite à celle de Georgion. Il travailla beaucoup à Venise, lorsqu'un nommé Rondinello, aussi disciple de Jean Belin, y étoit en quelque sorte de consideration.

L'Italie étoit si fertile alors en sçavans Ouvriers, qu'il n'y avoit point de Ville qui n'en eût de recommendables. Il sortit de Verone un nommé JOCONDE, qui fut si universel & d'un esprit si excellent, qu'il merite bien qu'on fasse mention de lui, encore que ses tableaux n'ayent pas rang parmi ceux des plus grands Peintres. S'étant fait Religieux de l'Ordre de Saint Dominique, où il porta toûjours le nom de Frere Jean Joconde, il s'appliqua à l'étude de la Philosophie & de la Théologie, & sur tout il apprit la langue Grec-
que,

que, qu'il fçût en perfection : ce qui alors étoit d'autant plus rare & plus estimable, que les belles lettres ne commençoient qu'à renaître en Italie. Lorsqu'il fut a Rome, il fit une recherche très-particuliere de toutes les antiquitez, non seulement pour ce qui regarde l'Architecture & la Sculpture, mais aussi pour les inscriptions, dont il composa un Livre, qu'il envoya à Laurent de Medicis. Il écrivit aussi sur les Commentaires de César certaines observations qui sont imprimées, & fut le premier qui dessina le pont que cet Empereur fit faire sur le Rhône, & dont la description se voit dans ses Commentaires.

Comme il étoit sçavant Architecte, l'Empereur Maximilien le retint à sa Cour; & pendant le tems qu'il y demeura, il enseigna les langues Latines & Grecques au sçavant Scaliger. Budée reconnoît aussi qu'il fut son Maître dans l'Architecture; qu'il lui expliqua les livres de Vitruve, où il lui fit remarquer plusieurs fautes, que sa grande connoissance dans le Latin & dans le Grec lui avoit fait découvrir : que ce fut par son moyen, qu'on trouva dans une ancienne bibliotéque de Paris la plus grande partie des Epîtres de Pline, qui furent depuis imprimées par Alde Manuce. Etant alors au service du Roi Louïs XII. il bâtit le Pont Notre-Dame, & celui qu'on ap-

appelle le Petit-pont, où l'on voit encore écrit sur une table de marbre ce distique, que Sanazar fit à son honneur :

Jocondus geminum imposuit tibi, Sequana, pontem ;
Hunc tu jure potes dicere Pontificem.

Il fit outre cela quelques autres Ouvrages pour le Roi. S'étant rencontré à Rome, lorsque Bramante mourut, on lui donna la conduite de Saint Pierre conjointement avec Raphaël d'Urbin, & Julien da san Gallo, avec une ordre particulier pour faire achever ce que Bramante avoit commencé. Ceux de Venise se servirent aussi de ses desseins, & de ses conseils en plusieurs rencontres fort considerables. Je ne puis vous dire quand il mourut ; mais il vécut long-tems, & en réputation d'un très-bon Religieux. Il eut pour amis PaulEmile, Sanazar, Alde Manuce, Budée, & tous les sçavans hommes de ce tems-là, & pour son disciple Jules César Scaliger.

Verone est une des plus agréables Villes d'Italie, & qui dans sa situation & dans ses coûtumes ressemble beaucoup à Florence. Aussi dans le même tems qu'il paroissoit beaucoup d'excellens Peintres dans Florence, il s'en élevoit dans Verone qui n'ont pas eû une mediocre réputation ; & l'on peut dire, que non seulement en peinture, mais dans toutes
sor-

& sur les Ouvrages des Peintres. 115
sortes d'autres professions, il en est sorti des hommes tres-sçavans. Cependant, comme nous n'avons à present dessein que de parler des plus grands Peintres, je ne m'arrêterai pas sur d'autres sujets. Vous sçaurez donc que dans ce tems-là, il y avoit encore à Verone un Peintre appellé LIBERALE, qui imita la maniere de Jacques Belin; JEAN FRANCESCO CARATO; FRANCESCO TORBIDO, dit le MORE, dont je vous ay déjà parlé, qui suivit de fort près la maniere de Georgion; FRANCESCO MONSIGNORI, qui peignit beaucoup à Mantoüe, & qui a fait quantité de portraits fort estimez; & plusieurs autres Peintres, dont quelques-uns travaillerent parfaitement bien de miniature.

Lorsque le Pape Leon X. alla à Florence (1), il y avoit un Peintre nommé GRANACCI, qui fut employé aux décorations que l'on fit pour son entrée; mais sur tout il étoit ingenieux à bien ordonner de ces sortes de Mascarades qui étoient alors en usage à Florence aux jours de Carnaval. Il en composa une par l'ordre de Laurent de Medicis, qui fut le premier inventeur de celles où l'on represente des actions heroïques & serieuses; ce que ceux de Florence nommoient *Canti*. Le Triomphe de Paul Emile lui servit de sujet; &
bien

(1) En 1503.

bien qu'il fût encore fort jeune, néanmoins il y conduisit toutes choses avec tant d'esprit & de jugement, qu'il en reçût beaucoup de loüange.

Alors Pymandre m'interrompant, Je m'imagine, dit-il, que cette Mascarade étoit plus agréable que celle dont vous me parliez il y a quelque tems, où l'on ne voyoit que des morts, & des objets lugubres.

Il n'en faut pas douter, lui repartis-je; car étant une imitation de ce qui se pratiquoit autrefois dans les Triomphes, l'on n'y voyoit rien que de fort divertissant. Mais ce qu'il fit pendant que Leon X. demeura à Florence, surpassoit encore les autres choses qu'on avoit vûës de lui. Il fit une représentation du Triomphe de Camille; & Jacques Nardi, homme docte, & qui avoit part à la conduite de toutes ces magnificences, composa une chanson, qui commençoit:

Contemplà in quanta gloria sei salita
 Felice alma Florenza,
 Poi che dal Ciel discesa, &c.

Ce Granacci travailla sous Michel-Ange à ses cartons, & mourut l'an 1543.

L'Art de peindre est un champ ouvert à toutes sortes de personnes; & bien qu'elles n'y remportent pas un semblable honneur,

neur, ou une pareille récompense, ceux néanmoins qui ont assez de courage pour entrer en lice, ne laissent pas d'éterniser leur nom. Entre les ouvriers qui ont tâché d'aquerir un honneur qui durât long-tems, je n'en voi point qui ayent mieux réüssi dans leur dessein que ceux qui jugeant bien n'avoir pas assez de force pour devancer tous les autres dans cette carriere, se sont contentez de suivre les plus habiles, & de se mettre sous leur protection, pour avoir part dans leur aventures. J'appelle ainsi une infinité d'excellens Graveurs, qui n'ayant pas reçû de la nature assez de talens pour produire, comme ils eussent bien voulu, de nobles idées & de belles inventions, ont mieux aimé mettre au jour celles de ces grands hommes qu'ils voyoient plus favorisez du Ciel, parce qu'en travaillant à multiplier leurs Ouvrages dans le monde, ils se sont rendus en quelque sorte compagnons de leur gloire. Car c'est par une infinité d'estampes faites après les desseins de Raphaël, de Jules Romain, de Michel-Ange, & de tous les plus sçavans Peintres, que quantité de Graveurs se sont fait connoître, & ont trouvé le moyen d'éterniser leur memoire, en mettant leur nom au bas des Ouvrages de ces excellens hommes.

Comme l'invention de la Gravûre a
suivi

celle de la Peinture à huile, & a paru quelque tems après, peut-être ne serez-vous pas fâché que je vous marque son commencement, & que je voudise ceux qui ont les premiers contribué à cette découverte, & à qui on a l'obligation de tant de belles choses que nous possedons.

Il est certain, que comme les Grecs ont travaillé de Sculpture d'une maniere qu'on peut presque dire inimitable, puisque jusques à present l'on n'a rien fait qui égale leurs Ouvrages; il est vrai aussi que pour ce qui regarde la Gravûre des pierres, comme de ces belles Agathes, & de ces Cristaux dont vous avez pû voir une assez grande quantité dans le Cabinet du Roi, je ne dis pas de ceux qui sont élevez en bosse, je parle de ces figures gravées dans la pierre, il est vrai, dis-je, qu'il n'y a rien de si beau que ce qui reste de ces anciens Maîtres. Cependant, comme la Sculpture & la Peinture se sont relevées dans l'Italie, aussi cet Art de graver sur les pierres a commencé d'y renaître; & si les derniers qui ont travaillé, n'ont pas réüssi aussi excellemment que les Anciens, toutefois ce ne leur est pas peu de gloire d'avoir remis au jour un Art qui étoit comme perdu.

Plusieurs étoient donc addonnez à gra-

ver sur des Cornalines, sur des Agathes, & autres pierres précieuses, aussi-tôt que l'on vit renaître l'Art de peindre, & de tailler des figures de marbre; mais on peut dire, que ces Ouvrages ne commencerent à se perfectionner que du tems du Pape Martin V.

Cependant, comme l'estime qu'on a pour les ouvriers, leur donne aussi plus de courage pour bien faire, & pour se rendre habiles; Laurent de Medicis & Pierre son fils, qui avoient une curiosité particuliére pour les pierres gravées, & qui en faisoient un grand amas, donnerent occasion à plusieurs personnes de s'occuper dans cette sorte de travail, & d'en apprendre l'Art de quelques étrangers que Laurent de Medicis avoit fait venir chez lui.

Un des premiers qui s'y addonna, fut un jeune homme de Florence, appellé JEAN DELLE CORNIGVOLE, à cause qu'en effet il grava excellemment ces sortes de pierres. Il eut ensuite pour concurrent DOMINIQUE DE'CAMEI Milanois qui grava sur un Rubi balais le portrait du Duc Louïs surnommé le More. Et sous Leon X. il y eut un PIERRE MARIA da Pescia, & un MICHELINO qui furent recommendables dans ces sortes d'Ouvrages. Ce furent eux qui mirent davantage en lumiere cet Art si difficile & si caché. Car dans cette

cette forte de gravûre il semble qu'on n'y travaille que dans l'obscurité, & comme à tâtons, puisqu'il faut de moment en moment, voir avec de la cire molle ce que l'on fait. Cependant ils furmonterent ces difficultez, & donnerent moyen aux autres de les suivre, & d'aller encore plus avant. JEAN da Castel Bolognese, VALERIO VINCENTINO, MATHEO DAL NASARO, & quelques autres commencerent à faire paroître des pieces tres-achevées. Je ne vous dirai point tous les Portraits, & les autres Ouvrages encore plus délicats que Jean da Castel Bolognese fit pour Alphonse Duc de Ferrare, pour Clement VII. & pour l'Empereur Charles-Quins. Jugez seulement de son sçavoir, & de son industrie, en apprenant que dans de fort petites pierres il gravoit, non pas un seul portrait, ou quelque figure entiere, mais de grandes compositions d'Histoires, comme le ravissement des Sabines qu'il fit pour le Cardinal Hypolite de Medicis, des Baccanales, des combats sur mer, la prise de Goulette, la Guerre de Thunis, & plusieurs autres grands sujets qu'il grava après les desseins de Michel-Ange, de Pellerin del Vague, & d'autres excellens hommes. Il mourut à Faence âgé de soixante ans, l'an 1555.

Pour Mathieu dal Oasaro il étoit natif de

& sur les Ouvrages des Peintres. 121
de Verone. S'étant rendu fort excellent Graveur, il vint en France, où il presenta plusieurs de ses Ouvrages à François I. qui les reçût agréablement, & le retint à son service. Il fit même quelques desseins pour des draps d'or & de soye, & pour des tapisseries que le Roi faisoit faire en Flandres, où Sa Majesté l'envoya pour en prendre la conduite. Quelques mois après, il retourna en son païs porter l'argent qu'il avoit amassé ici. C'étoit dans le tems que le Roi & l'Empereur se faisoient une forte guerre, & qu'il arriva malheureusement que François I. (1) fut pris devant Pavie, & conduit en Espagne. Lorsque ce Prince fut de retour à Paris, il fit revenir Mathieu del Nasaro, & le fit Maître de la Monnoye. Comme il se vit si bien établi, il résolut de demeurer en France; & pour cet effet il s'y maria, & y vécut jusques un peu après la mort de François I. qui arriva le dernier jour de Mars 1547.

Quant à Valerio Vincentino, il est certain que s'il eût été aussi bon dessinateur qu'il étoit habile à graver nettement, il auroit égalé les Anciens, dont il imitoit autant qu'il se peut, la plus belle maniere. Il fit pour Clement VII. une cassete de crystal de roche, où il grava toute l'histoire
de

(1) *En* 1525.

Tome II. F

de la Passion de Notre Seigneur. Lorsque ce Pape vint en France pour le mariage de sa niece Catherine de Medicis avec le Duc d'Orleans, qui fut depuis Henri II. il en fit present au Roi, qui en échange lui donna une bague de très-grand prix, & une riche tapisserie de Flandre.

Outre cela Vincentino representa pour le même Pape sur plusieurs vases de crystal, diverses histoires, dont Sa Sainteté faisoit present aux Princes. Il grava les douze Empereurs, & fit tant de médailles & d'autres sortes d'Ouvrages, que c'est une chose étonnante, de ce qu'un seul homme en ait pû faire une si grande quantité, vû la longeur & la difficulté de ce travail. Il vécut (1) soixante-huit ans, & laissa une fille heritiere d'une infinité de desseins & de recherches antiques, laquelle aussi grava parfaitement bien.

MARMITA, natif de Parme, acquit encore beaucoup de réputation dans ce genre de travail. Et depuis ceux-là, il en a paru d'autres, qui n'ont pas fait de moindres Ouvrages. Car on a vû à Venise LUIGI ANICHINI de Ferrare, dont la délicatesse du travail a été tout-à-fait admirable. Il fit une médaille pour le Pape Paul III, où d'un côté l'ayant representé d'une maniere tout-à-fait animée, il gra-

va

(1) Il mourut l'an 1546.

va dans le revers Alexandre le Grand, lorsqu'il fut à Jerusalem, & qu'il se jetta aux pieds du Grand-Prêtre. Ces figures étoient si admirables, que Michel-Ange les considerant avec étonnement, dit que cet art étoit arrivé à sa derniere perfection, étant impossible qu'il pût aller plus avant.

Il fit encore une médaille du Pape Jule III. pour l'année du Jubilé 1550. où dans le revers il representa les prisonniers qu'on avoit accoûtumé de delivrer anciennement. Il fit aussi le Roi Henri II. dans une médaille, qui est une des plus belles qui soit sortie de ses mains.

Il y eut encore un nommé Jean Antonio de Rossi, Milanois; un Benevento Cellini, qui étoit Orfévre, & qui travailloit à Rome du tems de Clement VII. & dont l'on voit un traité de l'art d'Orfévrerie; un Pietro Paolo Galeotto, Romain; un Pastino de Siene, & plusieurs autres dont je ne parlerai pas, voulant passer à ceux qui ont gravé sur le cuivre; & ausquels nous sommes redevables des belles estampes que nous avons encore aujourd'hui, & qui font la cause en partie de ce que je vous ay parlé des Graveurs en pierres; qui en effet ont été les premiers inventeurs de ce que l'on nomme la Taille-douce.

Car son origine vient de Maso Fini-guerra, Florentin, qui travailloit d'Or-févrerie en 1460. Il avoit accoûtumé de faire une empreinte de terre de toutes les choses qu'il gravoit sur de l'argent, pour émailler; & comme il jettoit dans ce moule de terre, du souffre fondu, ces dernieres empreintes étant frotées d'huile & de noir de fumée, elles representoient la même chose que ce qui étoit gravé sur l'argent. Il trouva ensuite moyen d'avoir les mêmes figures sur du papier, en l'hu-mectant, & passant un rouleau bien uni pardessus l'empreinte : ce qui lui réüssit si bien, que non seulement ces figures pa-roissoient imprimées, mais même dessinées avec la plume. Comme en toute choses il n'y a que les premieres inventions qui soient difficiles, & ausquelles il est aisé d'ajoûter, quand elles sont seulement à demi decouvertes: aussi Maso n'eût pas plûtôt divulgué son secret, qu'un autre Orfévre de la même ville, nommé Ba-chio Baldini, non seulement trouva moyen de le bien imiter, mais fit encore paroître quelque chose de mieux, parce qu'il se servit des desseins de Sandro Boti-celli pour faire ses gravûres, Néanmoins tout ce qu'ils avoient fait jusques alors, n'étoit pas encore assez considerable: mais André Mantegne en ayant eû connoissan-ce,

ce, commença à faire graver plusieurs de ses Ouvrages, qui donnerent plus de vogue à cet Art qu'il n'avoit eû jusques alors. Et comme cette nouvelle invention se répandit bien-tôt de tous côtez, il y eut un Peintre d'Anvers nommé MARTIN, qui se mit aussi à graver ses propres Ouvrages, & envoya plusieurs estampes en Italie, qui étoient marquées d'une M. & d'un C.

Je ne m'arrêterai point à vous rapporter les diverses pieces qui parurent de sa façon. Je vous dirai seulement qu'elles semblerent si bien gravées, qu'il y eût un nommé GHERARDO de Florence, qui se mit à les contrefaire.

Depuis ce Martin, Albert Dure s'addonna aussi à graver; & comme il étoit meilleur dessinateur, & qu'il travailloit avec beaucoup plus de science & de jugement, ses estampes furent bien plus recherchées. En l'an 1503. il grava un petite Vierge, où l'on connut aussi-tôt de combien il surpassoit tous ceux qui avoient paru auparavant.

J'aurois de la peine à vous dire toutes les pieces que fit Albert. C'est assez que vous sçachiez, qu'après avoir dessiné trente-six pieces representant l'histoire de la Passion de Notre Seigneur, & après les avoir gravées sur du bois, il s'accorda avec

F iij Marc-

Marc-Antoine de Bologne pour en faire le débit. Comme celui-ci les eût apportées à Venise, plusieurs les volurent imiter. Il y eût entr'autres MARC-ANTOINE, surnommé Franci, à cause qu'il étoit éleve de François Francia de Bologne, qui se mit à les contrefaire, & à les graver sur du cuivre d'une maniere aussi forte qu'Albert les avoit gravées en bois; & il y réüssit si bien, que les ayant marquées de mêmes lettres que les originaux, tout le monde y fut trompé & les achetoit pour être d'Albert : de sorte que comme l'on en transporta quelques-unes en Flandres, Albert Dure en fut si fâché, qu'il partit aussi-tôt, & s'en alla à Venise, où il se plaignit à la Republique de ce que Marc-Antoine avoit contrefait ses Ouvrages. Ce qu'il pût obtenir, fut que Marc-Antoine ne mettroit plus le nom d'Albert aux choses qu'il graveroit.

Après cela ils partirent tous deux de Venise. Marc-Antoine fut à Rome, où il s'addonna entiérement à dessiner; & Albert étant retourné en Flandres, y trouva Lucas de Holande, qui s'étoit mis aussi à Graver. Bien qu'il ne fût pas si bon dessinateur qu'Albert, néanmoins il sçavoit mieux manier le burin, & travailloit avec plus de délicatesse. Ses premiers Ouvrages parurent en 1509. & ce qu'il fit depuis,
mon-

monte à une si grande quantité de pieces, que je ne puis vous les dire. Je retournerai seulement à Marc Antoine, qui étant à Rome, grava sur du cuivre un dessein de Raphaël, où Lucrece étoit representée. Cette piece parut si belle, & d'une maniere si agreable, que Raphaël l'ayant vûë, se résolut de faire graver quelques autres desseins. Il commença un Jugement de Paris, dont l'excellence surprit aussi-tôt tous ceux qui le virent ; & ensuite il grava le Martyre des Innocens; un Neptune, autour duquel on voit l'histoire d'Enée, & plusieurs autres pieces.

Raphaël avoit auprès de lui un garçon nommé Baviere, qui servoit à broyer ses couleurs; il l'employa à imprimer les estampes que Marc-Antoine gravoit ; & ainsi il les occupoit tous deux à mettre au jour plusieurs de ses ouvrages. Dans les Estampes gravées d'après Raphaël, il y avoit une S. & une R. pour signifier Raphaël Sanzio ; & dans celles de Marc-Antoine une M. & une S. Raphaël en envoya plusieurs à Albert Dure, qui les estima beaucoup, & qui en échange lui fit present de toutes celles qu'il avoit gravées, & de son portrait qu'il avoit peint lui-même.

Comme Marc-Antoine fut en réputation de bon Graveur, plusieurs jeunes gens

gens se mirent sous lui, pour apprendre ce nouvel Art. Ceux qui réüssirent le mieux, furent Marc de Ravennes & Augustin Venitien. Le premier marqua ses planches du nom de Raphaël avec une S. & une R. & l'autre avec un A & un V. Outre les estampes qu'ils firent d'après les desseins de Raphaël, ils en graverent encore d'autres d'après Jule Romain. Il s'en voit quelques-unes marquées d'une M. & d'une R. à cause que le Graveur se nommoit Marc Ravignano.

Après la mort de Raphaël, Baccio Bandinelle, Sculpteur, entretint chez lui Augustin, & lui fit graver plusieurs de ses desseins; & Marc-Antoine grava pour Jule Romain, qui avoit eû ce respect pour Raphaël, de ne rien mettre au jour pendant la vie de son maître, pour ne paroître pas vouloir entrer en concurrence avec lui. Marc-Antoine grava donc d'après les desseins de Jule, vingt planches; & l'Aretin fit pour chacune de ces planches un Sonnet aussi deshonnête que l'étoient les actions representées, qui auroient attiré sur Jule un très-rigoureux châtiment, s'il eût été à Rome lors que le Pape Clement VII. en fut averti. L'on saisit tout ce qui s'en pût rencontrer, & Marc-Antoine ayant été mis en prison, étoit en danger de perdre la vie, si le Cardinal

& sur les Ouvrages des Peintres. 129
dinal de Medicis & Baccio Bandinelli
n'eussent employé tout leur credit pour le
sauver.

Quelque tems après, Rome ayant été
prise & pillée par les troupes de l'Empereur, comme je vous ai déjà dit, Marc-Antoine perdit tout ce qu'il avoit, &
après être sorti de la ville, il n'y retourna
plus; & même on ne voit pas qu'il ait
gravé beaucoup de choses depuis. Augustin Venitien & Marc de Ravenne s'associerent ensuite, pour travailler ensemble.
Il y a eû plusieurs autres Graveurs qui les
ont imitez, & qui se sont rendus considerables par quantité d'ouvrages qu'ils ont
mis au jour. Ugho da Carpi, dont je
vous ai déjà parlé, se mit en reputation.
Baltasar Peruzzi imita sa maniere de graver dans quelques planches qu'il mit en
lumiere. Francesque Parmesan a aussi
gravé plusieurs pieces, où l'on voit qu'il
s'est servi du burin & de l'eau forte. La
maniere de graver à l'eau forte, que l'on
trouva alors, est une invention très-avantageuse, & d'une grande utilité; car quoique les estampes n'en soient pas si nettes
que des planches qui sont gravées avec le
burin, néanmoins il y a beaucoup plus
d'art & d'esprit.

Je pourrois vous nommer après ceux-là un Baptiste, Peintre Venitien; un Baptiste
F v

tiste del Moro de Verone; Jerôme Cock, Flamand; Baptiste de Venise; Baptiste Franc, & une infinité d'autres, qui parurent presque en même tems. Car ce fut alors que Baviere, dont je vous ai parlé, fit graver plusieurs ouvrages d'après Mr Roux, & d'après Perin del Vague, par Jean Jacques Caraglio de Bologne qui tâchoit, autant qu'il pouvoit, d'imiter la maniere de Marc-Antoine. Il y eut aussi Jean-Baptiste Mantuan, disciple de Jule Romain, dont les estampes sont marquées par un B. un I. & une M. Eneas Vicus de Parme, & une infinité d'autres, dont l'on pourroit faire un juste volume, si l'on vouloit s'arrêter à la recherche de leurs noms & de leurs Ouvrages.

Je vous dispense me dit Pimandre, de ce travail; car après avoir vû le catalogue des estampes de M. l'Abbé de Marolles, il faudroit avoir une furieuse memoire pour se souvenir de tous ceux qui se sont mêlez de graver; & j'avouë que le Recuëil general qu'il a fait de leurs Ouvrages, & de tout ce qui a jamais été gravé, meritoit bien d'entrer dans la Bibliotheque du Roi, où j'ai appris qu'il est depuis peu.

Puis que vous avez vû ce catalogue, repartis-je, il n'est donc pas necessaire de vous parler davantage des Graveurs, ni de ce qu'ils ont fait. Je vous entretiendrai

dirai de JULE ROMAIN, pendant qu'il m'en souvient, & je vous dirai que de tous les disciples de Raphaël, il n'y en a point eû qui l'ayent si bien imité, soit dans l'invention, soit dans le coloris; ni qui ayent approché de cette fierté, de ce correct, de ces beaux caprices, de cette abondance, & de cette varieté de pensées qu'on voit dans ses ouvrages. Les beaux talens de Jule, son humeur douce & affable, sa conversation plaisante & gracieuse, furent cause que Raphaël n'eût pas moins d'amitié pour lui que s'il eût été son propre frere. C'est pourquoi il l'employa toûjours dans les plus importantes entreprises, comme l'on voit particulierement dans ces belles loges qu'il fit pour Leon X. Raphaël ayant fait tous les desseins de l'architecture, des ornemens de Stuc, & des peintures, laissa l'exécution de plusieurs tableaux à Jule, entr'autres ceux de la création d'Adam & d'Eve & des Animaux; celui où Noé est representé lors qu'il fait bâtir l'Arche, & celui où il sacrifie; celui encore où Moïse est retiré des eaux par la fille de Pharaon, & dont le païsage est si agreable; & quelques autres, où l'on voit assez la maniere de Jule Romain.

Il travailla encore avec Raphaël dans la chambre de *Torre Borgia*, & fit la plus grande

grande partie de ce qui est à fraisque dans la loge de Ghisi. Il peignit aussi un tableau à l'huile, representant Sainte Elisabeth, que Raphaël acheva pour François I. & fit presqu'entierement la Sainte Marguerite, qui est encore à Fontainebleau, & que Raphaël envoya au Roi avec le portrait de la Vice-Reine de Naples, dont il ne fit que la tête, le reste étant de la main de Jule.

Raphaël étant mort, Jule Romain demeura le principal héritier de tous ses biens, avec Jean Francesque, surnommé *il Fattore*, comme je vous ai déjà dit, & furent choisis pour finir les ouvrages que Raphaël avoit commencez, dont ils s'acquiterent très-dignement.

Ensuite de cela, le Cardinal Jule de Medicis, qui fut depuis Clement VII. ayant dessein de faire bâtir un Palais hors de Rome, choisit un endroit proche de *Monte-Mario*, dont la situation est très-avantageuse, à cause des eaux, du couvert, & de la belle vûë, qui y sont plus agreables qu'en aucun lieu des environs de Rome. Il en donna toute la conduite à Jule, qui bâtit ce Palais, & l'orna de diverses Peintures. Vous pouvez vous en souvenir; car c'est cette vigne, qu'on appelle la vigne Madame, & que l'on nommoit autrefois la vigne de Medicis. Ce
Palais

Palais étoit rempli de très-belles statuës antiques, entre lesquelles il y avoit un Jupiter qui fut envoyé à François I. C'est dans ce lieu, & au bout d'une loge que Jule Romain, à l'imitation de cet ancien Peintre de Grece, a representé un Poliphême qui paroît d'une grandeur prodigieuse, étant comparé aux Satires & aux petits enfans qui se joüent autour de lui. Le Pape Leon X. étant mort pendant que Jule travailloit à ces ouvrages, ils furent interrompus; car Adrien VI. ayant été créé Pape, le Cardinal de Medicis s'en alla à Florence; & non seulement ce qu'il faisoit faire, demeura sans être achevé, mais encore tous les autres ouvrages publics qui étoient commencez à Rome. Jule & Jean Francesque avoient fini beaucoup de choses, que Raphaël en mourant avoit laissées imparfaites dans le Vatican, & se disposoient encore à travailler d'après les cartons qu'il avoit faits pour la grande sale du Palais du Pape, où il avoit déjà commencé de peindre quatre tableaux de l'histoire de Constantin : mais voyant qu'Adrien n'avoit aucun amour pour la peinture, ni pour la sculpture, ils abandonnerent tout.

Ce Pape, interrompit alors Pimandre, se trouva chargé d'autres soins, lorsqu'il fut mis dans la Chaire de Saint Pierre. Vous

Vous sçavez qu'elle étoit son origine (1), & comme son grand sçavoir l'ayant rendu digne d'être Precepteur de Charles V. il fut ensuite promû à la dignité de Cardinal, gouverna l'Espagne en l'absence de Charles, & enfin fut élevé à la plus haute de toutes les dignitez, lors qu'on y pensoit le moins, & qu'il y avoit peu d'apparence que dans le Conclave on élût une personne de-delà les monts, & qui n'avoit point encore été à Rome.

Il est vrai aussi, repartis-je, que cette élection surprit tellement ceux de Rome, & leur déplût si fort, que tout le peuple crioit après les Cardinaux lorsqu'ils sortirent du Conclave, de ce qu'ils avoient nommé pour Pape un étranger. Et comme ils passoient de compagnie sur le pont Saint Ange, & que la populace leur disoit mille injures, le Cardinal de Gonzague la remercia, de ce qu'elle ne les assommoit pas à coup de pierre; tant cette canaille étoit irritée de n'avoir pas un Pape de leur païs. Mais voulez-vous une plus grande marque du peu de satisfaction qu'en avoient tous les Italiens? Il ne faut que lire ce qu'écrit Vasari dans la Vie d'Antonio da San Gallo, où il ne peut s'empêcher de dire, que sous le Pontificat d'Adrien, tous les Arts & toutes les vertus,

c'est

(1) Il étoit natif d'Utrec en Hollande.

c'est-à dire, les sciences curieuses, étoient tellement abattuës, que s'il eût vécu plus long-tems, il seroit arrivé dans Rome, pendant son Pontificat, ce qui arriva autrefois, lorsque les Goths ruïnerent toutes les statuës antiques, & mirent le feu dans la ville, parce que le Pape avoit déjà parlé de faire abattre les peintures de Michel-Ange, qui sont dans la Chapelle du Vatican, disant que ce lieu ressembloit à une étuve remplie de personnes nuës; & n'ayant aucune estime pour les tableaux, ni pour les belles statuës, il ne les regardoit que comme des choses lascives, qu'il nommoit même des sujets abominables.

Je vous dirai, repliqua Pimandre, qu'Adrien n'ayant pas été élevé dans une famille aussi éclatante, & qui eût autant d'amour pour les beaux Arts que celle de Medicis, & que s'étant toûjours appliqué à l'étude de la Philosophie & de la Theologie, & ensuite attaché à des emplois fort éloignez de ceux de la Cour de Rome, il ne faut pas s'étonner si ses inclinations en étoient fort differentes. Outre cela, étant arrivé d'Espagne où il étoit quand il fut élû Pape, d'abord il employa tous ses soins à s'acquiter de ses veritables obligations. Il y avoit alors tant d'occasions qui l'engageoient à travailler pour le bien de la Chrétienté, qu'il ne faut pas trouver étrange

étrange, s'il pensoit si peu à la décoration de son palais, pendant que l'Eglise souffroit si cruellement dans tous ses membres. Les Princes Chrétiens étoient en guerre les uns contre les autres. Luther infectoit une partie de l'Europe de sa nouvelle hérésie ; & Soliman qui venoit de prendre par force la ville de Bellegrade, assiegeoit Rhodes avec deux cens mille combatans : vous sçavez qu'il n'y eut jamais de siege plus considerable. Les assiegeans & les assiegez y firent paroître une fermeté & un courage que l'on a de la peine à s'imaginer ; & il est certain que la valeur & la patience des Chevaliess auroit surmonté la force & l'opiniatreté de tout l'Empire Ottoman, si la jalousie d'un particulier n'eût lâchement trahi ces genereux défenseurs de la Foi. Car lors que les Turcs étoient lassez d'avoir si long-tems souffert devant une place où ils recevoient sans cesse des pertes considerables, & que Soliman qui étoit venu en personne pour obliger ses troupes à demeurer fermes, ne pouvoit plus retenir ses soldats, il eût avis par un Medecin Juif, qui étoit entré dans la ville pour servir d'espion ; & par des lettres mêmes du (1) Chancelier de l'Ordre, que la plûpart

des

(1) André Amaral Portugais, Commandeur de Castille.

& sur les Ouvrages des Peintres. 137
des soldats Chrétiens étoient morts, & que la Place étoit en très-mauvais état : ce qui le fit demeurer encore, & obligea le Grand-Maître, qui avoit pendant tout ce siege donné des marques d'une valeur & d'une generosité sans exemple, de composer avec le Grand Seigneur : mais ce fut d'une maniere si avantageuse, qu'il n'eût guéres moins de gloire d'avoir été vaincu, que s'il eût été vainqueur. Avant que de traiter, il découvrit la trahison du Chancelier, qui fut puni comme il le meritoit. Ce qui est remarquable dans cette rencontre, est, que le serviteur qu'il employa dans sa trahison, étant Juif de religion, & ne s'étant fait baptiser que pour mieux couvrir son jeu, mourut bon Catholique; & ce miserable Chevalier, qui avoit reçû la grace du baptême dès sa naissance, perdit la vie impenitent, & dans un état pire que celui d'un Turc.

La vertu du Grand-Maître (1) parut avec tant d'éclat dans cette funeste occasion, qu'elle se fit même admirer de ses plus grands ennemis; & Soliman étant entré dans Rhodes, lui fit toutes sortes de caresses, & lui demanda son amitié.

Etant sorti de l'Isle, il passa en Sicile, & de là à Rome, où il fut fort bien reçû
du

(1) Il se nommoit Philippe de Villiers, François, & de l'ancienne maison de l'Isle-Adam.

du Pape. Mais il est vrai pourtant, qu'on accusoit Sa Sainteté de n'avoir pas fait tout ce qu'elle pouvoit pour secourir Rhodes, ayant preferé les interêts de Charles V. à ceux de toute la Chrétienté, en lui donnant ce qu'il y avoit de forces dans l'Etat Ecclesiastique, pour aller contre les François, au lieu d'en assister les Chevaliers. Quoiqu'il en soit, pendant qu'Adrien demeura dans la Chaire de Saint Pierre, il y parut avec les sentimens d'un très-bon Pape, ne cherchant qu'à remedier aux maux dont l'Eglise étoit affligée.

Pimandre ayant cessé de parler, je repris la parole. Pendant, lui dis-je, qu'Adrien renfermoit donc tous ses soins aux devoirs de sa charge, Jule Romain, Jean Francesque, Perin del Vague, & une infinité de très-excellens Peintres & Soulpteurs demeurerent sans travailler dans Rome. Mais comme ce Pontificat ne dura pas long-tems, & qu'Adrien étant venu à mourir vingt mois après son exaltation (1), Jule de Medicis fut élû Pape, & nommé Clement VII, l'on vit en un moment tous les Arts qui commencerent à revivre.

Jule & Jean Francesque eurent aussitôt ordre du Pape de finir la grande Sale du Vatican. D'abord ils commencerent à

(1) A la fin de l'année 1523.

à faire abattre l'endroit qui avoit été préparé pour peindre à huile, ne laissant que deux figures, dont l'une represente la Justice, & l'autre la Charité, qu'ils avoient déjà peintes quelque tems auparavant ; & ensuite travaillerent à ces grands sujets que Raphaël avoit disposez avant sa mort, & que Jule executa si bien, qu'il ne se peut rien voir de mieux.

Il est vrai que dans les ouvrages de Jule, il faut encore plûtôt considerer la grandeur des conceptions, & la force du dessein, que la beauté des couleurs, & la grace du pinceau. Et même l'on voit dans ses desseins encore plus de fierté, de vivacité & d'action, que dans ses tableaux, à cause peut-être que comme il faisoit un dessein en fort peu de tems, il y repandoit plus de feu que dans ses peintures, sur lesquelles s'arrêtant plusieurs mois à travailler, cette ardeur qui l'échauffoit d'abord, venoit à diminuer peu à peu. Ainsi il ne faut pas s'étonner si dans ses tableaux il y a moins de feu que dans ses desseins, qui sont les premiers & les plus forts mouvemens de son esprit.

Il se disposa donc à faire quatre grands tableaux dans les quatre côtez de cette Sale, pour y representer quatre principales actions de Constantin, premier Empereur Chrétien.

Ce

Ce Prince, qui étoit né en Angleterre de Constantius & de Sainte Hélene, fut élû Empereur des Romains l'an trois cent six, & choisi de Dieu pour abolir le Paganisme.

L'histoire rapporte, que pour cet effet il entreprit la guerre contre Maxence, & ne fit qu'obéïr aux ordres du ciel, dont il apprit la volonté, par une apparition merveilleuse, en presence de toute son armée. Un jour qu'il étoit au milieu de ses soldats, & lors que le soleil commençoit à pancher vers le couchant, il vit au milieu de cet astre une lumiere encore plus éclatante que celle du Soleil, qui formoit une croix avec ces mots : ΕΝ ΤΟΥΤΩ ΝΙΚΑ. Comme il demeura surpris d'une vision si extraordinaire, la nuit suivante Notre Seigneur lui apparut avec le même signe, lui commanda d'en faire fabriquer de semblables, & de le porter dans ses enseignes. Ce qu'il fit aussi-tôt, mettant une croix au but d'une pique, avec ces deux lettres Grecques X. P. au haut de la croix, pour marquer le nom de Notre Seigneur.

Cette apparition, par laquelle Jesus-Christ jetta dans l'ame de Constantin les premiers traits de sa grace, fait le premier sujet des tableaux de cette Sale.

Celui qui suit, est la bataille où cet Empereur

& sur les Ouvrages des Peintres. 141

pereur vainquit Maxence. Il avoit déja éprouvé le secours du ciel en plusieurs autres rencontres, comme à Turin, à Bresse, & à Verone, où il avoit remporté de signalées victoires sur les troupes que Maxence avoit envoyées au-devant de lui. Mais enfin étant arrivé à Rome, ce fut aux bords du Tibre qu'il acheva de surmonter entierement ce tyran.

Maxence qui étoit sorti de Rome avec une armée de plus de cent soixante-dix mille combatans, fut contraint de donner bataille. Il avoit fait faire un pont sur le Tibre, à l'endroit même où est à présent *Ponte-Mole*; & il avoit fait construire ce pont de telle sorte, que Constantin venant à y passer, il y avoit certaines machines disposées à s'ouvrir, & à faire tomber dans l'eau tous ceux qui seroient dessus, aussitôt qu'on en lâcheroit les ressorts. Mais ce piege qu'il avoit tendu à son ennemi, ne servit qu'à le précipiter lui-même. Car Constantin ayant vigoureusement attaqué son armée, il la mit si fort en déroute, que Maxence étant contraint de se retirer parmi les fuyards, il tomba du haut du pont dans le Tibre, où il se noya; soit que la machine eût fait son effet, ou que le pont étant trop chargé, se rompît de lui-même. Le corps de Maxence fut aussi-tôt retiré par les plongeurs, qui lui couperent la

tête,

tête, la mirent au bout d'une pique; & après l'avoir fait voir dans Rome, on la porta jusques en Afrique, pour consoler cette Province des maux que ce tiran y avoit faits.

Après cette insigne victoire, Constantin entra triomphant dans Rome. On lui dressa cet arc magnifique qu'on voit encore auprès du Collisée, entre le mont Celius & le mont Palatin. Et parce qu'alors il n'y avoit plus de Sculpteurs dans Rome, on l'embellit de plusieurs bas-reliefs, & de divers ornemens, qu'on prit en differens endroits, comme il est aisé de juger qu'on en ôta qui avoient été autrefois élevez à l'honneur de Trajan & de Marc-Aurelle.

Dans cette bataille que Jule Romain a peinte sur les desseins de Raphaël, l'on voit d'un côté *Monte-Mario*, & toute l'armée de Constantin, où il paroît des premiers avec une javeline à la main, poursuivant les ennemis fuyant devant lui, & qui tâchent de passer le pont. Mais au milieu du Tibre on reconnoît Maxence monté sur un cheval qui commence à se noyer.

C'est une chose admirable de voir la diversité des actions qui se rencontrent dans ce tableau, soit que l'on considere le parti des victorieux qui attaquent les soldats
de

Maxence, soit qu'on regarde ces soldats qui se défendent contre ceux de Constantin, soit que l'on examine encore le nombre des corps morts, ceux qui sont blessez, leurs vêtemens, leurs armes, & jusques aux moindres choses qui se rencontrent dans de pareilles occasions. Aussi l'on peut dire, que cet ouvrage, où Jule Romain a pris un soin tout particulier, a servi depuis d'un excellent modéle à tous ceux qui ont voulu representer de semblables sujets, parce qu'il étudia dans la colonne Trajane, dans celle d'Antonin & dans tous les monumens antiques, les diverses armures, les machines, & les autres choses dont les Romains se servoient anciennement dans la guerre. Et il est certain que cette étude est très-necessaire à un Peintre, puisque les armées Romaines étant si nombreuses, & composées de toutes sortes de nations, il y avoit une très-grande diversité d'armes & d'habits parmi tant de combatans.

Pensez-vous, dit Pimandre, que Jule Romain eût connoissance de toutes sortes d'armes dont chaque peuple se servoit, & qu'il songeât à faire une assez grande difference entre un soldat Thrace & un soldat Gaulois? Je crois bien qu'il imitoit dans ses tableaux ce qu'il voyoit dans les Antiques; mais il ne se mettoit pas en peine

ne d'autre chose. Il me souvient de vous avoir dit autrefois, en regardant cette bataille de Constantin, que je trouvois fort à redire, que dans un combat comme celui-là, il eût representé les deux Empereurs la tête nuë, & avec une simple couronne qui environne leurs cheveux.

N'entrons pas à present, lui repartis-je, dans une critique de ce tableau, dont les belles parties ont acquis une si haute reputation, que nous aurions mauvaise grace de nous arrêter à y reprendre si peu de chose. Disons seulement, que si Jule a emprunté des armes & des vêtemens antiques pour couvrir ses figures, il les a reçûës de gens qui auroient bien sçû rendre raison de ce qu'ils ont fait, & qu'il n'ignoroit pas lui-même la raison que les Anciens ont eû de faire les choses comme nous les voyons. Mais il est vrai, que quand un Peintre entreprend ces sortes d'ouvrages, il doit sçavoir, ou du moins se faire instruire des differentes façons de s'armer, selon qu'elles se pratiquoient parmi toutes sortes de Nations. Car ne seroit-ce pas une faute grossiere d'armer les Perses comme les Romains, & de representer les Indiens de la même sorte que les Grecs ? Ne vous souvient-il plus des observations que nous faisions il y a quelque tems, sur toutes ces differentes façons de

& sur les Ouvrages des Peintres. 145
de se vêtir, en considerant ces beaux ouvrages que Monsieur Colbert fait faire pour le Roi, & de ce que je vous faisois remarquer dans cette bataille de Constantin que l'on a gravée d'après M. le Brun? Je ne parle pas seulement du Casque qu'il a mis sur la tête de Constantin, dont vraisemblablement elle étoit couverte, sur lequel même l'on dit qu'il fit mettre une Croix, ensuite de celle qui lui apparut au Ciel; mais je parle encore de la machine du pont qui est représentée dans cette bataille, où l'on voit certaines pieces de bois qui forment un bascule, qui venant à manquer, cause la chûte de Maxence & de plusieurs de ses soldats. Je parle de ces enseignes Romaines, où Constantin fit mettre au-dessus le signe de la Croix ; de ce *Labarum* qui étoit en forme de Banniere, & comme le Drapeau Royal, dans lequel il y avoit une Croix ; & de mille autres circonstances qu'un Peintre ne peut avoir représentées sans une recherche toute particuliere de l'antiquité.

Quelque soin, dit alors Pimandre, que les Peintres apportent dans leur travail, il est mal-aisé qu'ils réüssissent si bien, qu'on n'y trouve toûjours quelque chose à reprendre : car ce qu'ils tirent des bas-reliefs, ou des médailles, peut servir sou-

vent à les condamner, lors qu'on examine leurs ouvrages avec rigueur, à cause, comme vous disiez tantôt, que les mêmes armes, & les mêmes vêtemens qui peuvent servir dans un sujet avec bienséance, ne seront pas propres dans un autre.

C'est pourquoi, lui repartis-je, quand on pense bien à toutes les parties qui doivent rendre un ouvrage accompli, si d'un côté l'on a une haute estime pour ceux qui sont dans cette perfection, d'un autre il ne faut pas mépriser entierement ceux qui n'ont pas toutes ces belles parties : car il est vrai que la Peinture embrasse tant de choses à la fois, qu'il est difficile qu'un même esprit possede au dernier degré toutes les connoissances necessaires à cet Art.

Quel tems & quel travail ne faut-il point employer pour voir, & pour bien considerer toutes les médailles, & les restes de l'antiquité, lors qu'on veut sçavoir ce qui regarde seulement les differentes façons de s'armer ? Car bien que cette recherche ne semble pas si difficile à quelques-uns, à cause des images qui en restent en divers endroits : vous m'avoüerez neanmoins, que quand on veut examiner les tems & les lieux ausquels on s'est servi des differentes sortes d'armes que nous voyons, il faut beaucoup d'appli-
cation

& sur les Ouvrages des Peintres. 147

cation & de travail pour en faire la difference, & les distinguer les unes des autres, dans cette confusion où elles se trouvent depuis qu'on fait la guerre.

Il est vrai que des Peintres n'auroient pas beaucoup de peine à mettre des ouvrages au jour, qui dans une bataille des derniers siécles ne se soucieroient pas d'armer les soldats à la façon des anciens Romains, & qui dans la maniere de vêtir les figures n'auroient nul égard à l'usage des temps & des lieux. Mais un excellent genie, qui veut que dans ses tableaux on reconnoisse aux armes & aux habits de ses figures, en quel païs, & en quel siécle une action s'est passée, & qui veut encore qu'on y remarque la coûtume des peuples qu'il represente, doit sans doute faire un grand fond de science. Si nous ne nous détournions pas trop de notre discours, je vous ferois voir jusques où cette connoissance peut s'étendre, & même cela ne nous serviroit pas peu, pour remarquer avec encore plus de plaisir tout ce qu'il y a de considerable dans les tableaux de ces sçavans hommes.

Bien loin de sortir de notre sujet, en faisant cette observation, dit Pimandre, il me semble qu'elle en fait une partie, & que ces remarques non seulement sont très-necessaires aux Peintres, mais aussi à

G ij

ceux qui veulent s'inftruire en voyant leurs ouvrages.

J'avoüe, repartis-je, que la plus grande fatisfaction qu'on puiffe recevoir en confiderant un tableau, c'eft qu'au même tems que les yeux voyent avec joye le beau mélange des couleurs, & l'artifice du pinceau, l'efprit apprenne quelque chofe de nouveau dans l'invention du fujet, & dans la fidéle reprefentation de l'action que le Peintre a prétendu faire voir; & l'on ne peut bien s'inftruire, fi l'action n'eft reprefentée avec toute la vraifemblance poffible. Or cette vraifemblance confifte à rappeller une idée des chofes paffées, & en former une image, où tout ce qui fe pouvoit rencontrer alors, foit exactement obfervé.

(1) Puifque nous en fommes fur la maniere dont l'on s'armoit anciennement, je dirai en premier lieu, que celui qui entreprend de reprefenter de tels fujets, doit fçavoir que tous les peuples ne fe font pas fervis de cafques & de cuiraffes de fer comme les Grecs & les Romains. Les Egyptiens avoient des corfelets, qui n'étoient que de lin retors: ce qui a été auffi en ufage parmi les Grecs, puifque nous voyons qu'Ajax, Adrafte & Alexandre même s'en font fervis. Les Troglodites &
la

(1) Différentes manieres de s'armer.

la plûpart des Scythes marchoient presque nuds, quand ils alloient au combat, & n'avoient point d'autres armes que des frondes & des dards. Les Massagetes étoient vêtus de la même sorte que les Scythes, & combatoient à pied & à cheval. Ceux d'entr'eux qui portoient un arc & une lance, se servoient aussi de marteaux & de haches, employant l'or & le cuivre dans la fabrique de leurs armes, plus que tous les autres metaux : car la pointe de leurs fleches, le tour de leurs carquois, & leurs marteaux étoient de cuivre pur, & les autres choses qui servoient d'ornement à leurs armes, étoient d'or. Leurs chevaux mêmes, qui étoient couverts de plastrons d'airain, avoient des brides & des harnois d'or pur, le fer & l'argent n'étant point en usage parmi eux. Les Amazones mêmes (1) qui avoient toujours une partie de la gorge découverte, ne se batoient qu'avec des dards & des pierres. Leur habit étoit d'une étoffe fort legere, & pardessus elles se couvroient le corps d'un corselet de cuir, ou d'écaille de poisson, ne se servant jamais de lances ni d'épées.

Dans la Colonne Trajane, l'on voit que les Daces étoient tous vêtus d'une même sorte, & n'avoient à la guerre que leurs habits

(1) Herodot. in Clio.

habits ordinaires. Les soldats Grecs, selon Homere, avoient de fortes cuirasses. Ils portoient une lance, une épée & un bouclier, & se couvroient la tête d'un casque orné de grandes plumes teintes de diverses couleurs. Mais il faut remarquer qu'il n'y avoit que les gens de pied qui se servoient de cuirasses, & que les Macedoniens portoient des piques de dix-huit pieds de long, & de grands pavois, sur lesquels ils mettoient leur bagage, lorsqu'il leur falloit passer quelque riviere.

Pour bien connoître, dit Pimandre, ces differentes sortes d'armures, il ne faut considerer de toutes les nations que la Romaine.

Il est vrai, repondis-je, qu'on pourroit s'étonner de voir parmi ce peuple tant de differens habits, & tant de sortes d'armes offensives & défensives, puisqu'il semble qu'il ne devroit pas être si dissemblable dans ses vêtemens. Mais ceux qui ont connoissance de la milice des Romains, & de quelle sorte elle étoit gouvernée, sçavent bien qu'elle étoit composée de leurs citoyens, & de leurs alliez; que les uns servoient à leurs propres dépens, & les autres au frais de la Republique; que le nombre des Alliez, & même des Provinces tributaires étant fort grand, ils n'en tiroient pas un petit secours; &
que

que ce renfort de peuples étrangers étoit sans doute ce qui faisoit paroître tant de différence dans leurs armes : car employant leurs soldats à ce qui leur étoit le plus convenable, ces soldats portoient aussi des armes conformes à leur emploi, & selon l'usage de leur païs.

Il n'est pas necessaire de dire de quelle sorte ils étoient divisez parmi les Romains ; que leurs Legions composées de leurs Citoyens faisoient comme un corps separé, & que leurs Alliez en faisoient un autre de cavalerie & d'infanterie, qu'ils appelloient extraordinaire. Mais pourtant il est bon de se souvenir que dans les legions Romaines il y avoit des gens de pied & des gens de cheval ; que les premiers étoient divisez en ceux qu'ils appelloient *velites, hastati principes & triarii*. Je ne prétends pas remarquer tout l'ordre & le nombre de ces differens soldats, ni pourquoi ils les diviserent de la sorte, & leur donnerent ces differens noms ; je les nomme seulement pour vous dire quels vêtemens & quelles armes leur étoient propres. Premierement, ceux qui étoient nommez *velites*, c'est-à-dire, prompts & legers, se servoient d'une longue épée à l'Espagnole, d'une lance de trois pieds de long, & de ces petits boucliers ronds, qu'ils appelloient *parma*

tripedalis. Ils se couvroient la tête d'une espece de bonnet nommé *galea*, qui étoit fait de cuir, ou de la peau de quelque animal ; comme l'on voit en plusieurs endroits d'Homere, que les Grecs en avoient de peau de belette, de chevreau, de chien & d'autres sortes de bêtes ; & ces bonnets, à mon avis, pouvoient ressembler à ceux dont se servent aujourd'hui les Polonois, & ne differoient de ceux qu'ils appelloient (1) *cassis*, sinon dans la matiere qui étoit de metal.

Ces *velites* qui étoient les soldats les plus dispos, étoient choisis parmi toutes les troupes (2) pour suivre la cavalerie dans les plus promptes & les plus perilleuses entreprises. Mais afin de ne se pas méprendre, il faut se souvenir que ces sortes de Gensd'armes ne furent instituez que dans la seconde guerre Punique ; & peut-être les Romains firent-ils cela à l'exemple des Gaulois (3) & des Allemans, qui avoient aussi des fantassins armez à la legere pour suivre leur cavalerie, comme César (4) & Tite-Live l'ont remarqué.

Parmi les *velites* sont compris ceux qui lançoient le dard, les archers & les frondeurs.

Ceux qu'ils nommoient *hastati principes*

(1) Isidore. (2) Tit. Liv. l. 26. (3) Cels. à J. Gall. (4) Tit. Liv. l. 7. Dec. 42.

pes & *triarii*, portoient un bouclier (1) long de quatre pieds, & large de deux. Leur épée étoit à l'Espagnole (2), c'est-à-dire, longue, à deux trenchans, & ferme de pointe Leur casque (3) étoit d'airain, avec sa crête de même matiere. Ils avoient une espece de bottes (4), qui couvroient particulierement le devant de la jambe ; & de la maniere qu'elles paroissent dans ces bas-reliefs, elles sembloient des placques de fer, ou de cuivre, qui s'attachoient avec des courroyes. Ils portoient deux javelines ; l'une plus grande, qui étoit ronde ou quarrée ; & l'autre plus petite, semblable à celle dont on se servoit à la chasse. Leurs corselets, qu'ils appelloient *lorica*, étoient de diverses façons. Les uns étoient de fer, les autres d'airain : quelques-uns étoient faits de petites mailles, de même que nos anciennes jaques de medailles, ou même par petites écailles. Il n'y avoit ordinairement que les plus riches qui en portoient.

Quant à la cavalerie, elle avoit pour armes offensives une javeline & une épée ; & pour se défendre des ennemis, elle étoit couverte d'une cuirasse, d'un casque & d'un écu. Vous pourrez observer toutes ces choses, lorsque vous verrez la bataille

(1) *Scutum.* (2) *Gladius Hispaniensis.*
(3) *Galea area cum cristis.* (4) *Ocrea.*

le de Constantin, & que vous prendrez la peine de regarder les figures de la Colonne Trajane. C'est là que vous remarquerez tous ces differens soldats dont je viens de parler. Vous y verrez les porte-enseignes, les uns appellez *Imaginiferi*, à cause de l'image du Prince qu'ils portoient; les autres *Aquiliferi*, à cause qu'ils portoient un aigle au bout d'une pique; d'autres appellez *Draconiferi*, ou *Dragonarii*, à cause qu'ils portoient un dragon, dont la tête étoit d'argent, & le reste de taffetas. Vous y verrez ce *labarum* dont je vous parlois tantôt, qui étoit l'enseigne particuliere de l'Empereur, & qui ne paroissoit que quand il étoit dans le camp. Elle étoit de couleur de pourpre, bordée d'une grande frange d'or, & enrichie de pierreries. Vous y verrez des gens à cheval, qui portoient une lance à la main droite, & un écu à la gauche. Ils sont couverts d'une cotte de maille, qui descend jusques aux genoux. L'on en voit encore d'autres qui sont les Archers à cheval, qui portoient un arc, un carquois & des fleches. Les Officiers que nous appellons Cornettes de cavalerie, portoient un aigle au bout d'une lance, & pardessus leur casque se couvroient de la dépoüille d'un lion, d'un ours, ou de quelqu'autre bête sauvage, comme faisoient aussi ceux

qui

& *sur les Ouvrages des Peintres.* 155

qui portoient les enseignes dans l'infanterie. Il y avoit de trois sortes de trompetes: les unes étoient toutes droites, les autres courbées presque comme un cor de chasse, & les autres n'étoient que de petits cornets. Cette difference d'instrumens étoit cause que l'on donnoit differens noms (1) à ceux qui en sonnoient. Ils avoient aussi la tête couverte de peaux, semblables à celles des Porte-Enseignes, le corps armé d'une cuirasse, de petites chausses, & un poignard au côté droit.

Je pourrois vous parler de divers ornemens dont les armes de tous les gens de guerre étoient enrichies, comme d'animaux, de feüillages, de masques, de grotesques, & d'autres sortes de choses, que chacun faisoit faire à sa fantaisie. Mais il vaut mieux laisser cela pour une autrefois, que nous pourrons les remarquer d'après les tableaux, ou les estampes qu'on a tirées des anciens bas-reliefs.

Toutes ces observations, dit Pimandre, sont en effet très-necessaires aux Peintres: mais il me semble que pour s'en servir utilement, il faudroit encore donner quelque petit éclaircissement à ce que vous venez de rapporter, pour mieux connoître la mode, & les differens usages de chaque siécle; car les Romains n'ont pas toûjours été

G vj

(1) *Tubicines. Liticines. Cornicines.*

été armez de la sorte que vous venez de dire.

Il est vrai, repartis-je, que la forme des armes non seulement a changé dans la suite des tems, mais elles ont été faites de differentes matieres. Les premieres dont les Grecs se servoient, étoient de cuivre; & Plutarque (1) dit, que les playes faites par ces sortes d'armes offensives, sont plus aisées à guerir que celles qui sont faites par le fer, le cuivre ayant une proprieté naturelle à guerir les playes.

C'étoit peut-être, interrompit Pymandre, de ce metal dont la lance d'Achilles étoit faite.

Ceux, repartis-je, qui veulent davantage relever la vertu des anciens Heros, disent que dans toutes leurs entreprises ils n'avoient dessein que de surmonter leurs ennemis, & non pas de les faire mourir. Et sans avoir recours à l'Antiquité, si nous considerons l'histoire des derniers tems, nous trouverons que ce généreux chevalier Bayard qui vivoit sous Louïs XII. & sous François I. & dont la veritable bravoure ne cherchoit que les belles aventures, ne pardonnoit jamais à ceux qui se servoient d'armes à feu, quand ils tomboient entre ses mains, ayant une haine

(1) Plut. in Thes. Homerus. Lucretius L. 5. 3. Symp.

haine mortelle pour des hommes qui ne se portoient point au combat par une noble valeur, & qui employoient d'armes à feu dont le plus lâche peut tuer de loin le plus vaillant homme du monde.

Mais pour reprendre notre discours, il est certain que chaque nation a mis quelque différence dans les armes. Ceux de Carie (1) ont été les premiers à porter des crêtes sur leurs casques, à peindre leurs boucliers, & les garnir d'anses & de poignées pour les tenir; car avant cela les soldats se contentoient de les pendre à leur col.

Quant aux Romains, ils ne portoient au commencement que de petites (2) rondaches; mais bientôt après ils apprirent des (3) Samnites à se servir de ces grands écus (4) de forme quarrée (5), qui d'abord n'étoient que de bois, ou d'oziers couverts de peau : ce qui se pratiquoit encore, non seulement (6) parmi les (7) Perses & les Parthes (8), parmi les Allemans & les Gaulois (9), mais aussi parmi les (10) Macedoniens avant qu'ils

(1) Herod. in Clio. (2) Plut. in Rom.
(3) Clypei. (4) Scutum. (5) Plin. l. 16. c. 40.
(6) Eustatius. (7) Eunapius. (8) Tacit. 2.
Ann. (9) Comm. Caf. (10) Quint. Curt.
20.

qu'ils les eussent changez en argent pendant les grandes conquêtes d'Alexandre. Vous avez pû remarquer que les Juifs étant assiegez par Vespasien (1), & ne trouvant pas de quoi soulager l'extrême faim qui les tourmentoit, dechiroient le cuir de leurs boucliers pour le manger, faisant leur nourriture de ce qui ne pouvoit plus servir à les défendre. Or les Romains voyant que ces sortes d'écus n'étoient pas d'une assez forte matiere (2), ils y remedierent. Premierement, ils les garnirent tout autour d'une bande de fer, (3), pour empêcher qu'ils ne se gâtassent contre terre. Il y en a qui disent (4), que ce fut Camille qui en donna la premiere invention dans la guerre contre les Gaulois, à cause qu'ils avoient de grands coutelas, dont les Romains craignoient la décharge. Quoi qu'il en soit, l'usage vint ensuite d'y mettre dans le milieu un petit rond élevé, qu'ils appelloient *Umbo*, comme qui diroit éminence. L'on peut voir dans les anciens Historiens (5) à quoi ces *Umbones* servoient, & l'avantage qu'ils en tiroient contre leurs ennemis, soit en attaquant, soit en défendant. Comme cela n'est pas de notre sujet, je ne m'y arrête-

(1) Hagesippus. (2) Suidas. (3) Polyb. (4) Plut. in Camil. (5) Suet. in Jul. Q. Curt. L. 3. T. Liv. l. 9. & 30.

& sur les Ouvrages des Peintres. 159

rêterai pas. Je dirai seulement, que ces boucliers étant de figures fort différentes, les Romains en portoient de ronds, comme ceux qu'ils appelloient *Clypei* & *Parma*; & d'autres qui étoient quarrez & longs, nommez *Scuta*. Cependant ceux des Samnites (1), dont César veut que les Romains ayent pris leurs armes, étoient larges par le haut, pour couvrir l'estomac & les épaules, & venoient en diminuant par le bas, comme ceux des Liguriens & des (2) Gaulois. Quant à leur épée, j'ay remarqué en plusieurs figures antiques, qu'ils la portoient au côté droit; ce qui paroît une façon assez incommode pour s'en servir.

Il faut bien, interrompit Pymandre, qu'il y ait eû des changemens, parce que (3) Joseph écrit qu'ils avoient deux épées, l'une longue au côté droit, & l'autre courte au côté gauche.

Pour les casques, repris-je, nous avons déjà remarqué qu'il y en avoit de plusieurs sortes; & que les Grecs, les Allemans & les Romains, les ornoient de différentes figures, de panaches, & de longues jubes ou crinieres, pour paroître davantage, & donner quelque terreur à leurs ennemis.

Quand

(1) Salustius. (2) T. Liv. l. 44. Diod. L. 6.
(3) Lib. 3.

Quant à ce qui regarde les armes qui couvrent le corps, l'usage en est fort vieux; & les Anciens en ont eû non seulement de plus de différentes sortes qu'il n'y en a aujourd'hui, mais presque de semblables. Il est vrai qu'avant qu'ils eussent employé les metaux à faire des cuirasses, ils ne se couvroient le corps que de bandes de cuir.

Et non seulement les Romains & les Grecs se sont servis de ces armes, mais encore les Perses. L'on remarque qu'Alexandre (1) ne donna à ses soldats que le devant des corps de cuirasse, voulant bien qu'ils fussent armez pour faire tête à leurs ennemis, mais qu'ils fussent découverts par derriere, & en danger, si leur lâcheté les faisoit fuïr. Il y avoit donc des cuirasses de plusieurs matieres. Les Grecs & les Romains en portoient qu'ils appelloient *Hamata*, c'est à-dire, faites de petites chaînes, de même que nos cottes de mailles, comme nous avons déjà dit. Ils en avoient d'autres, qui étoient de petites lames de fer, en façon d'écailles de poisson, semblables à celles dont (2) Lucullus étoit couvert lorsqu'il combatit contre Tigrane. On appelloit aussi ces sortes de lames (3) *Pluma*; & parmi les Parthes

(1) Polyænus l. 4. (2) Plut. in Lucul.
(3) Just. l. 4. Q. Cur. l. 4.

Parthes (1) non seulement les hommes, mais aussi leurs chevaux en étoient armez.

Il falloit, interrompit Pymandre, que toutes ces petites parties fussent jointes ensemble avec une admirable industrie, pour ne pas ôter aux chevaux la liberté du mouvement. La premiere fois que je considerai ces sortes d'armes dans les tableaux de Raphaël, & dans les figures de la Colonne Trajane, je ne pouvois comprendre que des soldats eussent des habits de fer si justes sur leurs corps, qu'on pût remarquer tous leurs mouvemens, & je pensois que ce fût une licence du Peintre & des Sculpteurs, qui eussent trouvé plus de beauté à les representer de la sorte qu'à imiter la véritable forme des armes.

En cela, repartis-je, ni Raphaël, ni les Sculpteurs n'ont pas entierement suivi le naturel; mais trouvant plus de beauté dans cette maniere d'adjustement, ils se sont un peu éloignez de la verité pour donner plus de grace à leurs Ouvrages, en faisant paroître le nud au travers des vêtemens.

Non, non, repliqua Pymandre, ils ne s'en sont pas si éloignez que je me l'étois imaginé. Car après avoir bien pensé à ces

sor-

(1) Ammianus l. 24

sortes d'habits, où d'abord je trouvois à redire, il m'est souvenu d'avoir lû autrefois (1) qu'il y en avoit de si artistement faits & si propres à ceux qui les portoient, qu'ils n'étoient nullement empêchez dans aucun mouvement : au contraire, tout y étoit si délicatement observé, que ces armes n'étoient pas simplement des armes mises sur le corps d'un homme, mais les hommes qui en étoient couverts, ressembloient à des Statuës de métal, ou plûtôt paroissoient des hommes de fer.

Les Parthes, repris-je, n'ont pas été seuls qui se sont servis de ces sortes d'armes ; les Sarmates (2) en avoient aussi qui n'étoient pas travaillées avec moins d'industrie ; & ce qui est remarquable, est que non seulement elles étoient faites de lames de fer (3), mais aussi de la corne des chevaux. Car comme ces peuples en nourrissoient quantité (4) pour s'en servir à la guerre, & pour leurs sacrifices, étant obligez d'en immoler souvent à leurs Dieux, ils amassoient la corne des pieds de tous leurs chevaux, & après l'avoir fait secher, la coupoient en forme d'écailles de serpent, ou d'écorce de pommes de pin. Ayant percé toutes ces petites pieces, ils les cousoient ensemble, pour en former

─────────────────────

(1) Ammianus l. 16. (2) Valer. Flac. l. 6.
(3) Ammianus l. 17. (4) Pausanias.

mer des armes, qui étoient à l'épreuve des coups, & qui n'avoient point mauvaise grace sur le corps d'un gendarme. Je trouve encore que les fantassins se servoient de bottes: mais j'ay observé que ceux qui en ont écrit, ne parlent que d'une botte, comme fait Vergece (1) qui dit que les gens de pied étoient obligez de porter une botte à la jambe droite; & Tite-Live (2) rapporte que les Samnites la portoient à la gauche. Néanmoins nous voyons dans les anciens bas-reliefs, qu'ils en avoient aux deux jambes.

Il faut encore remarquer que les Anciens n'avoient point d'étriers pour monter à cheval, & que les Chefs & les grands Seigneurs avoient toûjours auprès d'eux un palefrenier, qui leur aidoit à monter & (3) à descendre, & même on leur portoit une espece de degré, que les Grecs appelloient *Anabolaus*.

Mais, dis-je, en regardant Pymandre, toutes ces remarques ne vous sont-elles point ennuyeuses; & ne vous semble-t-il pas que nous soyons sortis des sales du Vatican, & que nous ayons abandonné les Ouvrages de Jule Romain?

Au contraire, repartit Pymandre, il me semble que j'y suis encore; & je m'imagine

―――――――――――
(1) L. 2. c. 15. (2) L. 19. (3) Eustathius in Hom. Ody. v. 155.

ne de voir dans cette grande bataille de Constantin toutes ces différentes choses dont vous venez de parler. Néanmoins, pour ne vous pas lasser davantage sur cette matiere, je consens volontiers que vous repreniez votre premier discours.

Ensuite de la bataille, repris-je, Jule a représenté le Batême de Constantin. Vous sçavez bien qu'après cette grande victoire qu'il remporta sur Maxence avec le secours du ciel, il fit profession du Christianisme ; & qu'après avoir élevé au milieu de Rome une figure tenant une croix, & par des inscriptions publiques reconnu les graces qu'il avoit reçûës du vray Dieu, il fit present au Pape Melchiade de son palais appellé Latran (1), & protegeant hautement les Chrêtiens, les favorisa dans toutes sortes de rencontres. Néanmoins quelque tems après oubliant tant de graces qu'il avoit reçûës de Dieu, il tomba dans l'idolatrie, & consulta les démons. Ce crime abominable attira sur lui la colere du ciel ; & ce Prince fut tellement abandonné à ses passions, qu'il fit mourir Crispe son fils, Licinius son neveu & sa femme Fauste, & tombant d'une abîme dans un autre, ne pensant plus à la vraye religion qu'il avoit professée avec tant de zele,

(1) *A cause de Plantius Lateranus, à qui cette maison appartenoit & que Neron fit mourir,* Tac. ann. 15.

& sur les Ouvrages des Peintres. 165

zele, il ne fit plus que des actes de payen. De sorte que les Chrêtiens se virent de nouveau persecutez dans Rome ; & comme il vouloit même les obliger à consulter les Augures, le Pape Sylvestre fut contraint d'en sortir, & de se cacher dans un lieu fort retiré. Cependant Dieu, qui permit une si grande chûte, ne voulut pas souffrir la perte entiere de ce Prince, qu'il avoit élevé sur le trône de l'Empire pour être le protecteur de la Religion Chrêtienne. Il le frappa d'une lepre si horrible, que ne sçachant quel remede y apporter, il consulta les Augures & les Prêtres Payens, pour sçavoir de quelle maniere il pourroit se purger des crimes qu'il avoit commis, & dont il voyoit bien que son mal étoit une juste punition. Zozime a écrit que ces Prêtres lui firent réponse, qu'ils ne sçavoient point de moyen pour purger des fautes aussi énormes que les siennes ; mais qu'ils avoient appris d'un certain Magicien Espagnol, venu nouvellement d'Egypte, que la Religion Chrêtienne avoit un secret infaillible pour effacer toutes sortes de pêchez. L'on croit que cet Espagnol étoit le sçavant Ozius Evêque de Cordoüë, qui le porta à se faire baptiser. Quoi qu'il en soit, les meilleurs Auteurs (1) attribuent la guerison de sa lepre

(1) Hincmar. in vit. S. Rémig. Greg. Tur. 2. hist. 1 n.

lepre au Baptême qu'il reçût. Et ce n'est pas merveille si Constantin fut frappé de la lepre, Dieu ayant puni plusieurs fois les grands crimes par cette maladie, particulierement ceux des Rois (1) superbes. Les actes du Pape Sylvestre portent, qu'il avoit eû pour réponse des Augures, que pour guerir son mal, il falloit qu'il se baignât dans le sang de petits enfans; & que pour cet effet en ayant fait chercher un grand nombre de ceux du menu peuple, les meres de ces innocentes victimes faisant de tous côtez retentir l'air de leurs cris lamentables, il fut touché de pitié, & commanda qu'on ne les fit point mourir. Qu'en récompense de cette bonté, Saint Pierre & Saint Paul lui apparurent la nuit, & lui commanderent de faire venir Sylvestre du lieu où il s'étoit retiré, & qu'il gueriroit sa lepre. Qu'on chercha aussi-tôt le Pape, qui ayant fait voir à l'Empereur les images des Apôtres, il les reconnut semblables à ceux qui lui étoient apparus, & demanda la rémission de ses pechez, & le Sacrement de Baptême. Le Pape Sylvestre lui enjoignit de demeurer au moins sept jours tout seul, selon la coûtume, pour faire penitence. Il ordonna un jeûne & des prieres publiques; & le samedy suivant, Constantin entra revêtu d'une robe blanche dans les

(1) Num. 12. & 4. Reg. 5. Paralip. 26.

les Fonts baptifmaux, qui furent auffi-tôt éclairez d'enhaut d'une lumiere divine, au milieu de laquelle l'Empereur témoigna avoir vû Notre Seigneur qui lui tendoit la main; & au même inftant qu'il eût été baptifé par le Pape, il fut gueri de fa lepre.

C'eft dans le tableau de Jule qu'on voit Saint Sylveftre fous la figure de Clement VII. qui baptife Conftantin dans les mêmes Fonts qui font encore aujourd'hui à Saint Jean de Latran, que l'Empereur fit faire exprès.

De l'autre côté de la fale, au deffus de la cheminée, Jule Romain a mis en perfpective l'Eglife de Saint Pierre, où l'on voit toute la cerémonie qui fe fait lorfque le Pape tient Chapelle. L'on y remarque les Chantres & les Muficiens, l'ordre des Cardinaux & des Prélats & le Pape Clement dans fa chaire, reprefentant Saint Sylveftre, aux pieds du quel Conftantin eft à genoux, qui lui offre la figure d'une femme d'or, qui reprefente la ville de Rome, pour fignifier la donation que ceux de Rome tiennent avoir été faite de l'Etat de l'Eglife par cet Empereur. Il eft vrai qu'après avoir été régenéré dans les eaux falutaires du baptême, il ne penfa plus qu'à conferver les nouvelles graces qu'il avoit reçûës par ce Sacrement, à proteger

teger les Chrétiens, & augmenter la Foi, sans toutefois user pur cela de violence, ni contraindre personne. Il fit des Edits pour l'avantage de la Religion, pour le bien de l'Etat, & le soulagement des pauvres. Il bâtit des Temples magnifiques au vrai Dieu, & renversa autant qu'il pût, ceux des fausses divinitez, pour lesquelles il conçût une si grande horreur, qu'étant arrivé un jour de Fête, auquel selon la coûtume l'armée devoit monter au Capitole, il encourut la haine du Senat & du peuple (1), à cause du mépris qu'il fit de leurs idoles.

Dans cette peinture, qui est remplie d'une infinité de personnes de toutes conditions, Jule prit plaisir à representer au naturel plusieurs de ses amis, & s'y peignit lui-même.

Pendant qu'il étoit occupé à ces grands Ouvrages, il ne laissoit pas d'en faire encore d'autres. Il envoya un tableau à Perouze representant l'Assomption de la Vierge auquel Jean Francesque avoit travaillé avec lui. Depuis qu'ils furent separez, & que Jule fut seul, il fit ce beau tableau que vous avez vû dans le cabinet du Palais Farnese, où il representa une Vierge; & parce qu'il y a peint un chat qui semble vivant, tant il a pris de soin à
le

(1) Zozim. l. 2.

& sur les Ouvrages des Peintres. 169
le bien faire, on a toûjours nommé cet Ouvrage *il Quadro della Gatta.*

Il fit encore dans le même tems un tableau du martyre de Saint Etienne, qui est d'une beauté admirable, & qui fut porté à Génes.

Je ne puis me souvenir de tous les autres qu'il acheva pour des particuliers, & de ceux qui sont encore dans plusieurs Eglises de Rome. Il avoit des gens auprès de lui qui le soulageoient dans cette multitude d'Ouvrages. Ceux dont il se servoit volontiers, & qui travaillerent beaucoup à la sale de Constantin, & aux autres tableaux qu'il fit en même tems, furent Jean de Lion & Raphaël dal Colle, qui étoient fort pratiquez à bien imiter sa maniere.

Jule ne s'arrêtoit pas seulement à la peinture, il s'addonnoit encore à l'Architecture, qu'il sçavoit excellemment. Il bâtit sur le Janicule un petit palais d'une beauté admirable. Il en orna les chambres, d'Ouvrages de stuc & de tableaux conformes au lieu & aux appartemens. C'est-là qu'il peignit l'histoire de Numa Pompilius; & dans les bains de cette maison il representa les fables de Venus, de Cupidon, d'Apollon & d'Hyacinte, dont l'on voit les estampes. Il fit aussi plusieurs desseins de bâtimens. Et comme le

Comte Baltazar Castillon, son intime ami, eut ordre du Marquis de Mantouë (1), dont il étoit Ambassadeur près du Pape, de lui envoyer quelque sçavant Architecte, & de tâcher que ce fut Jule Romain, qui depuis la mort de Raphaël tenoit le premier rang dans Rome; le Comte l'en sollicita si instamment, qu'enfin par prieres & par promesses, il s'engagea d'aller avec lui, pourvû qu'il en eût la permission du Pape. Ce que le Comte ayant obtenu, ils allerent ensemble à Mantouë, où Jule fut reçû avec toutes sortes de caresses.

Après que le Marquis l'eût régalé de plusieurs presens, il le mena hors la ville dans un lieu appellé le T, où au milieu d'une prairie il y avoit de grandes écuries pour ses haras. Lui ayant témoigné, que sans démolir les vieux bâtimens, il eût souhaité qu'on eût fait quelques appartemens propres pour aller s'y divertir, Jule en leva aussi-tôt le plan, & fit un dessein, où sans rien rompre des murailles anciennes, il disposa une grande sale dans le milieu, avec une suite de chambres des deux côtez. Et parce qu'il n'y avoit pas moyen de se servir de pierre pour les portes & pour les fenêtres sans faire de grands arrachemens, il n'employa que de la brique, qu'il revêtit de stuc dont il fit des colonnes,

avec

(1) Frederic Gonzague.

avec tous les autres ornemens, d'un travail & d'une beauté admirable.

Cet Ouvrage fut cause que dans ce lieu, qui étoit peu considerable auparavant, le Marquis résolut de poursuivre un plus grand édifice, & d'en faire un magnifique palais. De sorte que Jule en ayant fait le dessein, on y travailla avec tant d'application, qu'il fut achevé en peu de tems.

Il est certain que ce fut un grand bonheur au Marquis de Gonzague d'avoir rencontré Jule Romain : mais ce ne fut pas un moindre avantage à Jule de trouver un Prince amateur des beaux Arts, qui lui donna lieu de faire connoître la force de son esprit, & de montrer en même tems dans ses Ouvrages de peinture & d'Architecture, des choses que tous les autres grands Peintres n'ont point eû occasion d'exposer au jour.

Car c'est dans ces grands travaux qu'on peut remarquer toutes les belles parties qui font un excellent Peintre.

L'on voit combien celui dont je parle, étoit fecond dans l'invention, agréable dans l'ordonnance, & sçavant dans la convenance des choses necessaires à ce qu'il traitoit, qui sont trois parties, d'où dépend principalement la belle composition d'un Ouvrage.

La fecondité de ses pensées, & la no-

blesse des inventions paroissent dans ce palais jusques aux moindres ornemens, soit de stuc, soit de peinture, où l'on voit qu'il n'y a rien qui ne convienne au lieu, & aux tableaux qui l'embellissent.

On peut considerer l'invention d'un tableau en deux manieres; sçavoir, celle qui vient purement de l'esprit du Peintre, & celle qu'il emprunte de quelqu'un. La premiere est, quand il invente lui-même quelque sujet, qui n'a lieu ni dans la fable, ni dans l'histoire, & qu'il dispose entierement à sa fantaisie. La seconde, est celle qu'il emprunte de quelqu'un, & qui n'est pas un entier effet de son imagination, comme la representation de choses allegoriques, historiques, ou fabuleuses; & encore de celles qui sont mixtes, c'est-à-dire, où la fable, l'histoire & l'allegorie sont mêlées. Or comme il est certain que ces sujets doivent être traitez différemment, chacun selon les endroits où ils sont placez, le jugement de l'ouvrier paroît davantage lorsqu'il sçait disposer chaque chose, en sorte qu'elle ait rapport au lieu où elle est mise, & qu'elle y cause un ornement & une beauté convenable.

Car dans les grands Palais ces différentes sortes d'inventions semblent chacune en particulier, y avoir un lieu qui leur est naturellement propre. C'est pourquoi
il

& sur les Ouvrages des Peintres. 173

Il est du devoir d'un bon Peintre de considerer quels sujets il traite, & dans quels appartemens il doit les representer.

Les Anciens étoient si exacts à cela, qu'ils ne manquoient point d'orner leurs maisons de peintures différentes, selon les différens logemens qu'ils occupoient. Ceux où ils demeuroient au Printems, étoient enrichis de Tableaux conformes à la saison ; & ceux qui leur servoient pendant l'hiver, étoient peints d'une autre maniere. Comme l'intention des premiers Peintres étoit de representer par la force de leur Art, ce qui n'étoit pas en effet, & de suppléer par les couleurs au défaut des choses réelles, dans les lieux mêmes où elles devoient être ; il est certain qu'ils commencerent d'abord à feindre des corps d'Architecture dans les appartemens qui étoient simples, comme vous avez vû que Jule Romain a fait dans la sale de Constantin dont nous parlions tantôt, où il a representé un lambris tout autour, au dessus duquel cette grande bataille, & ces autres tableaux forment une espece de tapisserie.

Dans les galeries, à cause de leur longueur, ils feignoient des pilastres ou des colonnes d'espace en espace, afin que la vûë fût bornée, & pût mieux considerer les paїsages où ils prenoient plaisir de peindre

des naufrages, des bâtimens, & d'autres objets qui divertissent les yeux. Enfin, dans les lieux les plus importans ils y representoient de plus grands sujets, comme d'histoires & de fables.

Cependant vous remarquerez que Vitruve se plaint de ce que l'on pechoit de son tems contre la vraisemblance, qu'il vouloit sur toutes choses qu'on gardât dans l'invention, les Ouvriers d'alors s'arrêtant plûtôt à figurer des monstres & des chimeres dans les ornemens qu'ils faisoient, que des images de quelque chose de solide & de vraisemblable.

Si Vitruve, interrompit Pymandre, vivoit encore, il auroit beau écrire contre cet abus, puisque non seulement dans l'Architecture, mais aussi dans la Peinture, l'on voit bien des Ouvrages où le jugement n'a guéres eû de part. Pour moi, je crois qu'il en a été de tout tems de la sorte; car dans tous les siecles les doctes ont toûjours déclamé contre les ignorans; & je pense même que l'ignorance est en quelque sorte necessaire pour faire connoître les sçavans. Hé, que seroit ce, si tout le monde avoit un esprit égal? Si tous les Peintres étoient aussi intelligens que Jule Romain, n'est-il pas vray qu'il n'auroit pas été distingué d'eux par cette réputation que son grand mérite lui a
acqui-

acquife? Et fi j'étois bien informé de tous les fecrets de cet Art, ajouta-t-il, je ferois privé à préfent du plaifir que je reçois à vous entendre parler, & à m'inftruire de beaucoup de chofes que j'ignorois auparavant.

Pour continuer donc à vous donner quelque forte de fatisfaction, repartis-je en le regardant, je vous dirai comment Jule Romain a fçû dignement obferver toutes les chofes que nous avons remarquées neceffaires à un Ouvrage accompli. Ayant une parfaite connoiffance de l'Architecture, il a conduit ces bâtimens de telle forte, que les pilaftres, les colonnes, & tous les ornemens s'accordent parfaitement avec les peintures, & ont une union admirable les uns avec les autres.

Le Palais du T, étant comme je vous ai dit, une maifon de campagne où le Marquis de Mantouë prenoit plaifir à élever des chevaux & à nourrir des chiens, Jule reprefenta dans une grande fale baffe, qui fembloit ouverte de tous côtez, les plus beaux chevaux qui fuffent dans le haras, avec les chiens de la plus belle race, mais fi bien colorez à fraifque par Benedette Pagni & Rinaldo Mantouano fes elevées, qu'il y avoit beaucoup de plaifir de voir tous ces animaux en différentes actions, & qui fembloient paroître

hors par les ouvertures que l'on avoit feintes. En suite de cette sale, il y a une chambre, dont la voûte composée d'ornemens de stuc parfaitement bien travaillez, étoit encore enrichie de filets d'or. C'est là que Jule Romain representa en plusieurs tableaux toute l'histoire de Psiché. Ceux qui sont peints dans la voûte, sont à huile, & de la main des deux éleves que je viens de nommer; mais les autres grandes pieces qui sont contre les murailles, sont à fraisque. D'un côté on y voit Psiché dans le bain, environnée d'une troupe d'Amours, qui versent sur elle des essences & des parfums. De l'autre, l'on voit Mercure qui prépare le festin. Il y a un buffet admirable, à cause de la grande diversité de bassins, de coupes & de vases dont il est composé. Vous pouvez voir l'estampe que Baptiste Franc Venitien en a gravée; & vous aurez plus de plaisir à considerer la beauté de ce dessein, que du recit que j'en pourrois faire.

Bien que ces Peintures ayent été exécutées par Benedette & Rinaldo, néanmoins étant toutes retouchées de la main de Jule, on peut les regarder comme son propre Ouvrage. Aussi les faisoit il travailler sur ses desseins à l'exemple de Raphaël; ce qui n'est pas peu utile aux jeunes hommes, qui étant conduits par un excel-

cellent Maître, en deviennent beaucoup plus sçavans. Car si quelquefois il s'en rencontre d'assez présomptueux, pour s'imaginer d'être aussi capables que ceux qui les conduisent, néanmoins pour peu qu'on les abandonne à leur génie, ils reconnoissoient bien-tôt le besoin qu'ils ont d'être soûtenus par un autre.

De cette chambre où l'histoire de Psiché est peinte, l'on passe dans une autre, ornée de bas-reliefs de stuc, faits sur les desseins de Jule par Francesque Primatice de Boulogne, & par Jean Baptiste de Mantouë. L'on y voit tout ce qui est representé dans la Colonne Trajane. Proche de cet appartement il y a une antichambre, où dans le platfond est representée la chûte d'Icare, & les douze mois. On y voit les divers emplois dans lesquels les hommes s'occupent pendant toute l'année. Enfin, comme Jule avoit une liberté toute entiere d'exécuter ses pensées de la maniere qu'il vouloit, il remplit ce palais de tant de choses agréables & divertissantes, qu'il n'y a point de lieu qui n'ait des beautez différentes. Mais entre tous les Ouvrages que l'on voit au palais du T, rien n'est comparable à la sale où il a peint la chûte des Geans. C'est là qu'il a employé tout ce que l'Art & l'industrie d'un sçavant Peintre peut produire de plus grand & de

H v plus

plus accompli. Car voulant faire quelque chose dont l'invention, c'est-à-dire, la maniere de traiter son sujet fût rare & surprenante, il choisit un endroit dans le palais, semblable à celui où il avoit peint l'histoire de Psiché ; mais il voulut que la maçonnerie en fût disposée de telle sorte, qu'elle contribuât à l'artifice qui devoit paroître dans sa peinture. C'est pour cela qu'après avoir fait jetter les fondemens de tout l'édifice, il fit faire une muraille très-forte, qui en s'élevant formoit une figure ronde, & composoit une voûte surbaissée en maniere de four. Les portes, les fenêtres, & là cheminée étoient de pierres rustiques, mal ordonnées, & jointes ensemble de telle sorte, qu'il sembloit que tout allât tomber.

C'est dans cette chambre qu'il prit un soin extraordinaire de representer une fable, dont le sujet est tout-à-fait convenable à la disposition du lieu. Car il a feint que le haut de la voûte est percé ; & par cette ouverture feinte on voit au plus haut du Ciel un Temple composé d'ordre Ionique, dans lequel paroît le trône de Jupiter. Ce Dieu est une peu plus bas, tenant un foudre à la main, qu'il lance contre les Geans. Junon est au dessous qui semble le secourir. Proche d'eux sont les vents, qui de leurs bouches extraordinaire-
ment

& sur les Ouvrages des Peintres. 179

ment enflées, soufflent vers la terre, pendant qu'au feu épouvantable des foudres & des tonnerres qui luisent, & qui semblent éclater de toutes parts, on voit la Déesse Opis tirée par ses lions, qui toute effrayée se détourne d'un autre côté. Plusieurs autres Divinitez font la même chose, parmi lesquelles on remarque Venus qui est proche de Mars, & Mome qui les bras étendus, & comme immobile, semble craindre la ruïne de tout l'univers.

On y voit encore les Graces & les Heures qui se retirent pleines de frayeur. Enfin l'épouvante paroit si grande parmi ces Divinitez, que la plûpart prennent la fuite. Diane, Saturne, & Janus montent vers la partie du ciel la plus sereine, pour s'éloigner du bruit & de l'horreur des tempêtes. Neptune en fait de même. On diroit qu'il tâche de se tenir ferme sur son trident, & de vouloir arrêter ses Dauphins; car la mer est tellement agitée, que ses vagues s'élevent jusques aux nuës. Pallas qui est avec les neuf Muses, semble moins timide. Elle regarde fixement quelle sera la fin d'une entreprise si temeraire.

D'autre côté l'on voit Pan, tenant une jeune Nymphe, qui épouvantée cherche à se sauver des feux & des foudres dont le Ciel est comme embrasé.

H vj Apol-

Apollon est dans son char, antour duquel sont quelques-unes des Heures occupées à retenir ses chevaux effrayez. Bacchus & Silene sont environnez de satyres & de nymphes. Vulcain, qui tient un gros marteau sur son épaule, regarde Hercule qui parle à Mercure. Pomone est auprès d'eux toute tremblante de peur, aussi-bien que le reste des Dieux ; & c'est une chose admirable de voir comment sur les visages de tant de sortes de Divinitez, Jule Romain a exprimé la crainte & la frayeur en tant de manieres différentes, que non seulement il ne se voit rien de plus beau, mais qu'il est même difficile de rien imaginer de plus parfait.

Les Geans sont representez dans les côtez de la chambre, au dessous de l'endroit où la voûte prend son ceintre. Il y en a qui portent sur leurs épaule, des montagnes & de gros rochers qu'ils semblent rouller, & mettre les unes sur les autres pour escalader le Ciel, au même tems qu'on voit leur ruïne qui s'approche. Car Jupiter lançant ses foudres sur eux, & tout le ciel paroissant en feu, il ne semble pas seulement qu'il aille renverser les orgueilleux desseins de ces Geans, en les accablant sous les montagnes qu'ils ont entassées les unes sur les autres : mais on diroit que par un tel bouleversement

il

& sur les Ouvrages des Peintres. 181

il va mettre le ciel & la terre en confusion.

Parmi ces Geans, dont les uns paroissent déjà accablez, & les autres blessez sous les ruïnes des montagnes, on reconnoît Briarée presque tout couvert de morceaux de roche.

Il y a un endroit qui represente l'ouverture d'une grotte, aux travers de laquelle on découvre un lointain, qui est peint avec un artifice tout particulier: car on y voit comme dans une fort grande distance plusieurs Geans blessez du tonnerre, & qui fuyent craignant encore d'être comme les autres, renversez sous les montagnes.

D'un autre côté on en voit d'accablez par la chûte des temples & des palais. C'est dans cet endroit, & parmi des murailles & des colonnes qui semblent tomber, que Jule a placé la cheminée de la chambre; ce qu'il a fait pour rendre encore son Ouvrage plus surprenant: car lorsqu'on allume du feu, non seulement on voit des Geans, qui paroissent brûler au milieu des flâmes, mais on apperçoit Pluton tiré dans son chariot par des chevaux fort décharnez, & accompagné des Furies, lequel se précipite au fond des enfers.

Outre cela, pour rendre cette composition plus terrible, le Peintre a fait que

les Geans les plus grands, & d'une taille plus haute étant diversement frapez de la foudre, sont renversez à terre; de sorte qu'on s'imagine les voir les uns plus proches, & les autres plus loin, les uns morts, les autres blessez, & d'autres à demi ensevelis sous les ruines des bâtimens. Et certes je ne crois pas qu'il soit possible de rien faire en peinture qui soit plus surprenant, & où la vraisemblance soit mieux observée. Car lorsqu'on entre dans cette chambre, & qu'on voit les fenêtres, les portes, & les autres endroits des murailles qui semblent tomber aussi bien que ces montagnes, & ces colonnes feintes, l'on demeure tout surpris; & il est bien difficile en les considérant, de n'avoir pas quelque sorte d'apprehension de leur chûte.

Mas ce qui est particulierement digne d'être observé dans tout ce magnifique Ouvrage, est que toutes les parties en sont si uniformes, & si bien attachées les unes avec les autres, qu'il n'y a nulle separation d'ornement; que toute la chambre n'est qu'une seule peinture; que les choses proches semblent d'une grandeur prodigieuse; que celles qui doivent paroître éloignées, se perdent, & diminuent de telle maniere, que cette sale paroît une campagne, & un païs fort spacieux.

Enfin,

Enfin, c'est là que Jule Romain ayant donné l'essor à ses belles imaginations, semble avoir répandu comme par une plenitude & par un débordement de son sçavoir, une infinité de nobles pensées, qu'on voit bien ne sortir que d'une abondance de belles notions, qu'il avoit acquises dans toutes les choses de la nature, & dans les secrets de son Art.

M'étant arrêté pour prendre haleine, Je comprends bien, dit alors Pymandre, que toute la science de la peinture n'est pas enfermée, comme la plûpart des autres Arts, dans des limites resserrées; mais qu'elle embrasse tout ce que l'Antiquité nous a laissé dans les Poëtes & dans les Historiens, pour apprendre à bien representer les choses passées, & outre cela, tout ce que la nature produit de plus parfait pour en former des images qui lui ressemblent. C'est pourquoi un Peintre, à mon avis, réüssit toûjours mieux, lorsqu'il tire de la fable ou de l'histoire les sujets qu'il representé, parce que nous les comprenons plus facilement que nous ne faisons ceux qui sont emblématiques, qui ayant besoin d'une explication particuliere pour être bien entendus, ne donnent pas d'abord toute la satisfaction qu'on en peut desirer.

Vous me repartirez peut-être, que je suis un de ceux qui ne demandent qu'à

sçavoir

sçavoir l'histoire d'un tableau pour être satisfait, & qui ne remarquant que les moindres parties, laisse considerer à d'autres ce qui regarde l'ordonnance & le dessein.

Je vous dirai, repliquai-je, que vous n'êtes pas le seul de ce sentiment, & qu'il y a beaucoup de personnes qui aiment mieux les tableaux d'histoires, que ceux dont il faut devenir les sujets, & dont le sens est allegorique. Et pour moy je ne trouve pas cela tout à-fait étrange; car comme nous cherchons plûtôt à nous entretenir avec des personnes que nous connoissons, & dont nous entendons la langue, qu'avec des gens inconnus, & que nous n'entendons pas; de même nous prenons plus de plaisir à regarder dans des tableaux les histoires que nous sçavons déjà, que non pas à considerer une composition de figures où nous ne comprenons rien, & dont il faut deviner ce qu'elles representent.

Cependant il y a des sujets traitez mistiquement, dont l'on ne doit pas faire peu d'état, principalement quand le Peintre a été assez ingenieux pour y cacher les secrets de la philosophie. Et même il semble que cette maniere de representer les choses est particulierement propre à la peinture, & qu'elle a cela de commun avec la poësie, qui sous le voile de ses bel-
les

les fictions, couvre une sçavante moralité. Mais aussi il faut que ce soit dans une excellente composition d'Ouvrage que cette philosophie soit exprimée; & que le Peintre faisant l'office d'un Poëte muet, expose dans la noble invention d'un beau sujet, toutes les parties d'un Poëme bien entendu.

Pour rendre cette composition parfaite, il faut que l'ordonnance en soit magnifique, & que toutes les figures ne tendent qu'à representer une seule action. Si c'est un lieu où il y ait diverses actions representées dans des tableaux separez, il faut qu'elles se rapportent toutes à un seul sujet; & c'est de quoi les Ouvrages que Jule Romain a faits à Mantouë, & dont je vous ay parlé, peuvent servir de parfaits modéles.

C'est-là qu'on peut voir comment un Peintre doit faire une exacte recherche de ce qu'il y a de plus rare dans la nature pour embellir son Ouvrage, & ne faire choix que d'un nombre convenable de figures, afin de ne pas incommoder la vûë qui se trouve embarassée, lorsque les choses se presentent à elle avec confusion. C'est là qu'on peut apprendre à donner une grandeur aux figures, qui soit proportionnée à la grandeur du lieu, & à la distance de l'œil. Enfin c'est dans la

belle

belle ordonnance de toutes ces choses qu'on peut connoître quel étoit le genie & l'esprit de ce sçavant homme, puisque dans ces Ouvrages on voit combien il étoit abondant en pensées & en belles imaginations, naturel & aisé dans la disposition de ses figures, fecond en une diversité de mouvemens, qui tous paroissent beaux & naturels; à quel point il sçavoit bien exprimer les passions, & donner de la force, de la beauté & de la grace à son Ouvrage. On y peut remarquer son adresse à bien placer toutes les choses qui entrent dans la composition de ses tableaux, en sorte qu'elles ne se nuisent point les unes aux autres. Car il n'y a rien de confus; toutes les figures agissent, & font bien ce qu'elles doivent faire. Les principales sont toûjours dans les endroits les plus apparens; & l'on voit que les autres ne sont là que pour les accompagner, & que toutes servent, & ont rapport au principal sujet. Comme il n'y a rien de superflu qui cause de l'embarras, il n'y a rien aussi de trop vuide qui marque de la pauvreté. On n'y voit point de figures chargées de vêtemens qui cachent trop le nud: tout le plan de l'Ouvrage se remarque sans peine. Et certes, l'on peut juger par ces travaux, que quand un Peintre en veut entreprendre de semblables, il

faut

faut qu'il employe toutes les forces de son esprit pour se bien representer l'action qu'il veut peindre, comme s'il la voyoit en effet devant ses yeux; & quand il vient à l'exécution, qu'il deploye tout ce qu'il a de science, rompant la digue, s'il faut ainsi dire, à ses riches imaginations, & les laissant répandre comme une eau, qui après avoir été retenuë, vient à se déborder avec impétuosité, & inonde la campagne.

Ce n'est pas que je veuille dire que les Peintres se doivent laisser emporter à la violence de leur premier feu. Car comme les grands efforts ne durent quelquefois qu'un moment, on voit aussi qu'encore que les Tableaux qui sont faits avec furie, ayent je ne sçai quoi de plaisant, & qui surprend d'abord, neantmoins lorsqu'on vient à les examiner, on s'en lasse bientôt, parce qu'on reconnoît que toutes les choses y étant faites & mises au hazard, & sans jugement, il n'y a pas tant de beauté qu'on s'étoit imaginé; & s'il y paroit quelque Art, il semble qu'on l'ait dérobé pour l'y mettre par force & par violence.

C'est pourquoy ce n'est pas assez qu'un peintre ait l'esprit plein de feu, & l'imagination vive. Dans la Peinture, aussibien que dans les autres Sciences, le ju-
gement

gement doit avoir la principale conduite de l'Ouvrage, qui après cela aura cet avantage, que plus on le considérera, plus on y trouvera de science & de beauté.

Michel-Ange admirant la profondeur de son Art, confessoit ingenuëment qu'il y avoit encore beaucoup de choses qu'il ignoroit. Il est vray aussi que quelque sçavant qu'il ait été, on ne peut pas lui donner rang parmi ceux qui ont traité leurs Ouvrages avec ce parfait raisonnement, que nous admirons dans les Tableaux de Raphaël & de Jule Romain. Il avoit ce feu & cette furie, qui à la verité engendre le terrible & le surprenant; ce qui souvent a fait produire à quantité d'autres Peintres qui l'ont voulu imiter, beaucoup de choses fort mauvaises & fort desagréables, n'ayant pas les autres excellentes qualitez qu'il possedoit.

Mais pour revenir à Jule, après avoir fini le palais du T, il rétablit encore celui où le Marquis faisoit sa demeure ordinaire dans Mantouë; & ce fut là qu'il peignit dans une sale l'histoire du siége de Troye, & que dans une Antichambre il fit douze Tableaux à huile, au dessus des portraits des douze Empereurs que le Titien avoit peints; & qui ayant été pris au sac de Mantouë, furent depuis portez en Angleterre.

Jule fit encore à Marmiolo, qui est distant de Mantouë environ deux lieuës, des bâtimens & des tableaux, qui n'étoient pas d'une moindre beauté que ceux du palais du T. Et dans une Chapelle de l'Eglise de S. André de Mantouë, il representa la Nativité de Notre Seigneur avec S. Jean & Saint Longis, qui sont debout sur le devant du tableau. Cette peinture, qui est à huile, & d'une beauté singuliere, se voit maintenant dans le cabinet du Roi.

Je serois trop long si je m'arrêtois à vous parler de tous les tableaux de Jule, & de tous les desseins qu'il a faits, dont vous en pouvez voir quantité de très-excellens dans le cabinet de M. Jabac; car il n'y a guéres eû de Peintre qui ait mis au jour tant d'Ouvrages. Il fit plusieurs cartons de tapisseries pour le Duc de Ferrare, qui furent exécutez en Flandres par un nommé Nicolas & Jean Baptiste Roux, excellens ouvriers.

Voit-on rien de plus beau que celles qui sont au Louvre, du dessein de ce sçavant homme ? C'est dans les batailles & le triomphe de Scipion qu'on peut remarquer ce que je vous disois tantôt des armes, & de toute cette magnificence qui paroissoit dans Rome aux triomphes des Empereurs. Ces deux tentures de tapisseries, qui contiennent six-vingts aunes en vingt-deux pieces,

ces, sont toutes relevées d'or, & la beauté du travail répond bien à l'excellence du dessein.

Une autre tenture qui represente l'histoire de (1) Lucrece, celle des triomphes de (2) Bacchus, celle (3) d'Orphée, les (4) grotesques, les (5) mois qui étoient autrefois à M. de Guise, & le (6) ravissement des Sabines, sont des Ouvrages tous tissus de soye & d'or. Il y a encore dans le gardemeuble du Roi trois autres tentures de tapisseries, qui representent (7) l'histoire de Scipion, les (8) fruits de la guerre, & le (9) triomphe de Venus; & l'on peut dire que toutes ces grandes compositions sont autant de chefs-d'œuvres, où l'on voit encore aujourd'hui plus qu'en aucun autre endroit de l'Europe, des marques de la beauté & de la grandeur du genie de cet excellent Peintre.

Si Jule Romain exécutoit si heureusement toutes les choses qu'il entreprenoit, ce n'étoit pas sans une grande étude, & un long travail : aussi sçavoit-il bien rendre raison de tous ses Ouvrages, & connoissoit d'autant mieux les choses antiques,
qu'il

(1) Contenant 21. aunes en 5. pieces. (2) 21. aunes en 7. pieces. (3) 28. aunes en 8. pieces. (4) 43. aunes en 10. pieces. (5) 45. aunes en 12. pieces. (6) 28. aunes en 5. pieces. (7) Contenant 57. aunes en 10. pieces. (8) 55. aunes & demie en 8. pieces. (9) 15. aunes en 3. pieces.

qu'il avoit toûjours fait une curieuse recherche de toutes sortes de médailles.

Lorsque l'Empereur Charles-Quint passa à Mantouë, Jule donna des marques de son sçavoir, & de cette grande facilité qu'il avoit à bien inventer. Car il ordonna plusieurs arcs de triomphe, des decorations de théatre, & quantité d'autres galanteries, pour lesquelles mêmes il avoit une naturelle inclination, n'y ayant jamais eû personne qui ait mieux sçû trouver ces différens caprices dont l'on se sert dans les mascarades, dans les tournois, & dans de semblables fêtes, où l'on affecte des habits & des ornemens tout nouveaux & tout particuliers.

Enfin, si Jule rendit recommendable la ville de Mantouë en la décorant d'une infinité de beaux Ouvrages, & en remédiant au débordement du Po, dont les eaux l'inondoient souvent; il se fit aussi beaucoup considerer du Marquis de Gonzague, qui eut pour lui une estime & une amitié toute particuliere. Lorsque ce Prince mourut, Jule en eût un tel deplaisir, que dans la douleur qu'il ressentit, il auroit quitté la Ville, & s'en seroit allé à Rome, si le Cardinal de Gonzague, qui prit le gouvernement de l'Etat, à cause du bas âge de ses neveux, ne l'eût obligé de demeurer; lui faisant connoître qu'il ne devoit

voit pas quitter un lieu où il étoit tout établi, & où il avoit non seulement une femme & des enfans, mais plusieurs amis, & des biens considerables. Ce que le Cardinal lui representoit aussi par son interêt particulier, étant bien aise de conserver auprès de lui une personne d'un si grand merite, & dont l'esprit n'étoit pas moins agréable que les tableaux.

Quand Vasari passa à Mantouë, en allant à Venise, il fit amitié avec Jule; & il écrit, qu'étant un jour ensemble, le Cardinal de Gonzague survint, qui lui demanda ce qu'il lui sembloit des Ouvrages de Jule. A quoi il fit réponse, qu'il les estimoit tels, que leur auteur méritoit qu'on lui élevât des Statuës dans toutes les ruës de la ville, puisqu'en ayant renouvellé plus de la moitié, tout l'état n'étoit pas suffisant pour récompenser son travail & sa vertu. A quoi le Cardinal repartit obligeamment, que Jule en étoit plus maître que lui.

Jule continuoit toûjours de travailler à Mantouë, lors qu'Antonio da San Gallo étant mort à Rome, on jetta les yeux sur lui pour conduire le bâtiment de l'Eglise de Saint Pierre; & pour cet effet on lui fit des offres tres-avantageuses. Mais le Cardinal de Gonzague ne voulut jamais permettre qu'il s'en allât; & sa femme, ses

enfans,

& *sur les Ouvrages des Peintres.* 193

enfans, & ses parens le secondoient si bien par leurs prieres, que Jule résolut de demeurer à Mantouë, où il ne vécut pas long-tems après : car étant tombé malade, il y mourut (1) âgé seulement de cinquante-quatre ans. Il laissa un fils nommé Raphaël, & une fille qui fut mariée à Hercule Malateste. Il eût plusieurs disciples, dont les plus considerables furent Jean de Lion, Raphaël dal Colle, Benedetto Pagni, Figurino da Faenza, Fermo Guisoni, Rinaldo, & Jean Baptiste de Mantouë.

Dans le tems que Jule Romain travailloit à Rome avec beaucoup d'estime, & qu'il étoit consideré comme le premier éleve de Raphaël, Michel-Ange de son côté tâchoit d'élever autant qu'il pouvoit, le merite & les Ouvrages de SEBASTIEN DE VENISE, qui a été mieux connu sous le nom de FRA SEBASTIEN DEL PIOMBO. Ce Sebastien avoit appris de Jean Belin les principes de la peinture, & ensuite il s'étoit formé une maniere encore meilleure sous Giorgion. De sorte que s'étant mis en credit à Venise, où il fit plusieurs Ouvrages, Augustin Ghisi qui étoit un riche Banquier de Rome, & qui avoit beaucoup de correspondance à Venise, trouva moyen de le faire venir pour travailler chez lui.

Tome II. I D'abord

(1) Le 1. Novembre 1546.

D'abord il lui fit faire quelques tableaux dans la même loge, où Baltazar de Sienne avoit déjà peint; & après que Raphaël eût achevé l'histoire de Galatée, qui est dans une autre loge du même palais de Ghisi, Sebastien y fit aussi un tableau où il peignit à fraisque un Poliphême. Et ensuite il travailla à d'autres Ouvrages à huile qui le rendirent recommendable, parce qu'ayant appris sous Giorgion une maniere de peindre assez gracieuse, tous ceux qui recherchoient la beauté du coloris, en étoient fort satisfaits.

C'étoit dans ce tems-là que la réputation de Raphaël & de Michel-Ange causoit dans Rome deux différens partis entre les amis de l'un & de l'autre, particulierement parmi les Peintres. Comme Sebastien avoit une haute opinion de lui-même, & qu'il croyoit ne meriter pas moins que Raphaël, il ne fut pas de ceux qui favoriserent son parti. C'est pourquoi Michel-Ange, pour l'engager davantage à prendre le sien, lui témoigna toute sorte d'affection, & le protegea en toutes rencontres, croyant que si une fois il pouvoit l'attirer auprès de lui pour le faire travailler sur ses desseins, il lui feroit exécuter des Ouvrages d'autant plus beaux, que sa maniere de peindre étoit déjà tres-agreable. En effet s'étant unis d'amitié, Sebastien

& sur les Ouvrages des Peintres. 195

tien commença à se mettre en réputation par le moyen de Michel-Ange, qui publioit par tout son mérite; & ce fut dans ce tems-là qu'il fit un tableau pour porter à Viterbe, où il representa un Christ mort. Cet Ouvrage fut beaucoup estimé: mais aussi l'on dit que Michel-Ange en avoit fait le dessein, de même que de quelques autres que Sebastien peignit ensuite.

Cependant il osa bien entrer en concurrence avec Raphaël; car lorsque Raphaël commença de travailler au tableau de la Transfiguration qui est à Saint Pierre in Montorio, & que le Cardinal de Medicis devoit envoyer en France, Sebastien entreprit aussi d'en faire un de même grandeur, où il representa la resurrection du Lazare. L'ayant fini, veritablement en partie sur le dessein & sous la conduite de Michel-Ange, il l'exposa en public pour être comparé à celui de Raphaël. Et bien que celui de la Transfiguration soit si accompli en toutes ses parties, qu'il n'y a rien de comparable à cet ouvrage; néanmoins le travail de Sebastien ne laissa pas d'être estimé: & c'est ce tableau qui est encore aujourd'hui à Narbonne, où le Cardinal Jule de Medicis, qui en étoit alors Archevêque, l'envoya. Cet ouvrage, & les autres qu'il faisoit tous les jours dans Rome, lui acquirent

I ij tant

tant de credit, que Raphaël étant venu à mourir, il fut consideré de quelques-uns comme le premier Peintre d'alors; la faveur de Michel-Ange étant cause que beaucoup le préferoient à Jule Romain, & aux autres éleves de Raphaël. De sorte qu'Augustin Ghisi, qui avoit fait faire dans l'Eglise de Sainte Marie del Popolo, une Chapelle pour sa sepulture par l'avis de Raphaël, traita avec Sebastien pour en faire les tableaux. Mais quoique ce Peintre eût fait dresser tous les échafaux pour y travailler, il n'avança pas pour cela davantage l'ouvrage; & le haut de cette Chapelle demeura couvert jusques en l'an 1554. que Loüis, fils d'Augustin, résolut de la faire achever par Salviati, qui en peu de tems la conduisit dans sa perfection, & lui donna une forme, que la paresse & la negligence de Sebastien n'avoit pû faire depuis long-tems, encore qu'il eût été fort largement recompensé par Augustin & par ses héritiers, du peu de travail qu'il avoit commencé à y faire. Il entreprenoit beaucoup d'ouvrages qu'il ne finissoit jamais; soit qu'il n'eût pas assez de force pour poursuivre de lui-même une grande entreprise, & que son genie l'abandonnât trop tôt; ou bien que ce fût par une paresse & nonchalance qui lui étoit naturelle. C'est

ainsi

ainsi qu'il n'acheva pas un grand tableau de Saint Michel pour le Roi François I. qui en avoit déjà un de la main de ce Peintre. Ce qu'il finissoit plûtôt, & avec plus d'amour, c'étoit des portraits. Il fit celui d'Adrien VI. lors qu'il vint à Rome prendre possession de la Chaire de Saint Pierre; & ensuite il representa aussi son successeur Clement VII. Un des plus beaux qu'il ait faits, fut celui d'un Gentilhomme de Florence, nommé Antoine François de gl'Albizi, & celui encore de Pierre Arétin.

Dans ce tems-là l'Office de Fratel del Piombo étant venu à vaquer, il en fut pourvû par le Pape, à la charge d'une pension de trois cens écus, qu'il devoit donner à Jean da Udiné. Ayant pris un habit sortable à sa condition, & se voyant en état de vivre commodément, il ne se soucia plus de travailler; mais regardoit comme un grand plaisir, de pouvoir alors passer le tems à ne rien faire. Ce qui prouve bien que si les richesses & les commoditez sont utiles à quelques-uns, & leur donnent moyen de s'avancer d'avantage, comme elles avoient fait à l'endroit de Raphaël, & d'autres grands Peintres; elles font un effet tout contraire en d'autres, qui au lieu de s'en servir utilement, demeurent dans l'oisiveté & dans la pa-
resse:

resse; puisque pendant que Sebastien eut moins de revenu, & une fortune plus basse, il travailla continuellement, & tâchoit même de surpasser Raphaël; & depuis qu'il fut à son aise, il ne se mettoit au travail qu'avec peine. Il fit pourtant encore quelques tableaux : entr'autres le portrait de Catherine de Medicis, niece du Pape Clement, lorsqu'elle fut à Rome, & avant que d'être Reine de France: il est vrai, qu'il ne l'acheva pas entierement. Il fit aussi le portrait de Julie de Gonsague pour le Cardinal Hipolite de Medicis, lequel fut depuis envoyé au Roi François I.

Ce Peintre fut le premier qui s'avisa de peindre sur des pierres de diverses couleurs, dont il faisoit servir le fond dans la composition, & dans les ornemens de ses tableaux. Comme cette nouvelle maniere plût d'abord à beaucoup de monde, & qu'il en étoit bien payé ; afin de la rendre encore plus estimable, il chercha un moyen pour empêcher que les couleurs à huile ne se gâtassent, étant employées sur des pierres, & contre les murailles: ce qui étoit arrivé à celles de Dominique, d'André del Castagno, & d'autres Peintres, qui ont été les premiers à peindre à huile, lesquelles devenoient noires, & s'effaçoient en peu de tems. Pour remedier

dier à cela il se servoit d'une composition de poix & de mastic fondus & mêlez ensemble, dont il faisoit enduire les murs avec la chaux vive : ainsi ses ouvrages ne souffrant rien de l'humidité, conservoient la beauté des couleurs, sans qu'il arrivât aucun changement. C'est avec cette même composition qu'il a travaillé sur les pierres les plus dures, où par ce moyen la couleur peut demeurer long-tems. N'ayant pas d'inclination pour la peinture à fraïsque, il persuada le Pape d'obliger Michel-Ange de peindre à huile la façade de la Chapelle, où est à present le tableau du Jugement : ce que Michel-Ange n'ayant pas voulu faire, il encourut la disgrace du Pape, & demeura quelque tems sans rien faire. Mais enfin étant de nouveau sollicité par le Pape, il déclara qu'il ne travailleroit point autrement qu'à fraïsque, & que la peinture à huile étoit un ouvrage de femme ou d'hommes lents & paresseux, tels que Fra-Bastiano. De sorte qu'ayant fait rompre tout l'enduit que Sebastien avoit déjà disposé pour peindre à huile, il le fit préparer à sa maniere, mais il n'oublia jamais l'injure qu'il crût avoir reçûë de Sebastien en cette rencontre.

Cependant Sebastien avoit tellement negligé la peinture, qu'il ne vouloit plus s'atta-

s'attacher qu'à ce qui regardoit l'exercice de sa charge, faire bonne chere, & se divertir avec ses amis. Etant demeuré malade, âgé de soixante-deux ans, il mourut à Rome l'an 1547. & fut enterré dans l'Eglise de Notre-Dame del Popolo. Vous pouvez voir dans le cabinet du Roi un tableau de sa façon, representant la Vierge & Sainte Elisabeth. Sa maniere de peindre a beaucoup de celle de Michel-Ange, & tient plus de l'école de Florence que de celle de Lombardie, encore qu'il y eût appris les premiers commencemens de son art.

Comme j'eûs cessé de parler, Pimandre me dit : Je voi bien, parce que vous avez dit auparavant de Jule Romain, qu'il y avoit une grande difference entre ces deux Peintres ; & je crois que si le credit de Michel-Ange fit preferer pour quelque tems son ami aux disciples de Raphaël, l'on ne demeura guéres sans connoître leur merite, particulierement de ce Francesque, qui travailla avec Raphaël aux sales du Vatican.

Quoique tous les éleves de Raphaël, repartis-je, n'ayent pas été si favorablement traitez de la fortune que Fra-Sebastien del Piombo, l'honneur qui suit toûjours le merite, n'a pas manqué de les recompenser d'une gloire qui a surpassé celle

& sur les Ouvrages des Peintres. 201

celle de Sebastien : car quelque reputation qu'il ait acquise, il y a une grande difference entre l'estime qu'on en fait aujourd'hui, & celle que l'on a pour Jule, pour Polidore, & pour Perrin del Vague. Bien que ce dernier n'ait pas fait des ouvrages comparables à ceux des deux autres, les choses néanmoins qui se voyent de lui, sont d'un goût si exquis, & tiennent si fort de la maniere gracieuse de Raphaël son maître, qu'il n'y a rien qui ne plaise aux yeux, & qui ne touche l'esprit de ceux qui les voyent.

Perrin del Vague étant né de parens pauvres, & delaissé fort jeune de tout secours, se jetta entre les bras de la peinture, qui le reçût comme une bonne mere, & se donna tellement à elle, qu'il l'honora toute sa vie, & ne l'abandonna jamais.

Du tems que Charles VIII. passa en Italie, il y avoit à Florence un Jean Buonacorsi, qui avoit toûjours suivi le Roi dans ses armées, & qui même y perdit enfin la vie, après avoir perdu au jeu une partie de son bien, & avoir depensé l'autre partie à s'équiper. Il eût un fils nommé *Piero*, dont la mere mourut de la peste, deux mois après l'avoir mis au monde. Il fut élevé fort pauvrement dans un village, & allaité par une chevre, jusques à ce que son pere s'étant remarié à Bologne à une

I. v veuve

veuve, dont le mari & les enfans étoient morts de la contagion, cette belle-mere acheva de l'élever; & parce qu'il étoit fort agréable & fort enjoüé, il fut surnommé *Piérino*. Son pere voulant retourner en France, le mena à Florence, où il le laissa entre les mains de ses parens, qui pour s'en décharger, le mirent aussi-tôt en apprentissage chez un Epicier. Mais n'ayant pas d'inclination à la marchandise, il alla demeurer avec un certain Peintre nommé *Andrea*, & surnommé *de' Ceri*, parce qu'il travailloit ordinairement à peindre les cierges que ceux de Florence offrent tous les ans le jour de S. Jean; & c'est pour cela que notre jeune Piérino fut aussi appellé *Pierino de' Ceri*.

André le garda quelque tems chez lui: mais voyant l'excellent naturel de ce jeune enfant, & ne se sentant pas assez capable pour l'instruire dans la perfection de son art, il chercha à le placer avec un maître plus sçavant. Il n'avoit qu'onze ans lors qu'il le mit avec Ridolpho, fils de Dominique Ghirlandaïo. Comme ce Peintre avoit d'autres jeunes hommes qui travailloient chez lui, cela donna encore à Perrin plus d'émulation. Mais entre les autres il y avoit un certain *Toto del Nunciata*, qui depuis s'en alla en Angleterre, où il fit plusieurs ouvrages de peinture &
d'archi-

d'architecture, avec lequel Perrin fit amitié, & à l'envi l'un de l'autre ils s'efforçoient à bien faire. Aussi Perrin s'étant mis à dessiner d'après les cartons de Michel-Ange avec plusieurs autres jeunes hommes, il réussit le mieux de tous. De sorte que dès ce tems-là il donna des marques de ce qu'il devoit faire un jour. Ce fut alors que le Vaga, Peintre Florentin, qui peignoit à Toscanella, petite ville proche Viterbe, & du côté de la mer, étant venu à Florence y vit Perrin au logis d'André, & fut si touché de son esprit & de sa bonne grace, qu'il le demanda à son maître. Après l'avoir tenu quelque tems à travailler, il le mena à Rome, où Perrin avoit grand desir d'aller. L'ayant recommendé à ses amis, il retourna à Toscanella; & Perrin étant alors connu sous le nom de PERRIN DEL VAGUE, à cause de son dernier maître, il fut depuis ce tems-là toûjours nommé de la sorte. D'abord il se mit à considerer ce qu'il y avoit de plus excellent dans les bâtimens, dans les statuës, & dans tous les ouvrages des plus excellens hommes. Le grand amour qu'il avoit pour toutes ces choses, & le desir de s'avancer, le portoient à copier tout ce qu'il trouvoit de beau. Mais comme il avoit besoin aussi de penser à sa substance, il resolut d'employer la moitié

de la semaine à peindre en boutique pour les maîtres, afin d'avoir dequoi vivre; & les autres jours, de dessiner pour lui, passant même la plûpart des nuits à étudier. Ayant ainsi disposé son tems, il commença par les ouvrages que Michel-Ange avoit faits dans la Chapelle du Pape Jule, tâchant néanmoins d'imiter toûjours, autant qu'il pouvoit, la maniere de Raphaël. Ensuite il copia tout ce qu'il put rencontrer de bas-reliefs, de statuës & d'ornemens dans les anciens édifices & dans les grottes; & parce que la mode de faire des grotesques étoit alors toute nouvelle, il apprit à travailler de stuc; & il n'y avoit rien qu'il ne fît pour s'instruire, & pour devenir sçavant. Aussi ne fut-il pas long-tems sans paroître un des meilleurs dessinateurs de tous ceux qui étudioient alors dans Rome, particulierement pour ce qui regarde l'art de bien representer un corps nud, & en bien marquer tous les muscles: ce qui fit, que non seulement les Peintres & les Sculpteurs, mais encore toutes les personnes de condition, & les amateurs des beaux arts, commencerent à faire estime de lui. Jule Romain, & Jean Francesque, surnommé il Fattore, en parlerent si avantageusement à Raphaël, qu'il voulut le connoître. Ayant vû de ses ouvrages il en fut

très

très-satisfait, & jugea bien qu'il deviendroit un excellent homme. Aussi lors qu'il fit travailler aux loges du Vatican par l'ordre de Leon X. il se servit de Perrin del Vague, & le donna à Jean da Udiné; qui étoit un de ceux ausquels il en avoit laissé la conduite. Il ne travailla pas longtems dans ce lieu, qu'il devint un des plus considerables de tous les Peintres qu'on y avoit employez. Il se rendit même plus agreable que les autres, dans les ornemens & dans les histoires qu'il peignoit sur les desseins de Raphaël. Ce qui paroît assez dans les tableaux où il a representé les Israëlites qui passent le fleuve du Jourdain avec l'Arche; où les murs de Jerico tombent d'eux-mêmes à la vûë de l'Arche; où Josué arrête le soleil, lors qu'il combat contre les Amorréens; & encore dans ceux où il a peint la Naissance de Notre Seigneur, son Baptême, la Céne qu'il fit avec ses Apôtres; & dans plusieurs bas-reliefs feints de bronze, où l'on voit Abraham qui se dispose à sacrifier Isaac; Jacob qui lutte contre un Ange; Joseph qui reçoit ses freres; le feu qui tombe du ciel sur les fils de Levi. Tous ces ouvrages, qui sont des plus beaux & des plus finis, lui acquirent beaucoup d'estime; & parce que la veritable vertu va toûjours en augmentant, aussi Perrin del Vague, bien loin

de s'arrêter aux loüanges qu'on lui donnoit, s'efforçoit de faire encore mieux, pour meriter legitimement les mêmes honneurs qu'il voyoit rendre à Raphaël & à Michel-Ange. Mais ce qui l'obligeoit davantage à travailler avec plaisir & avec amour, étoit l'estime particuliere que Jean da Udiné & Raphaël faisoient de lui, & le soin qu'ils avoient de l'employer dans les choses les plus considerables.

Dans ce même tems Leon X. donna ordre qu'on achevât de peindre la voûte de la sale qu'on appelle des Papes, qui est celle par où l'on passe au sortir des loges, pour entrer dans les appartemens d'Alexandre VI. & où le Pinturichio avoit déjà fait quelques tableaux. Perrin del Vague & Jean da Udiné entreprirent cet ouvrage: ils l'ornerent de figures de stuc, de grotesques, & de diverses peintures. Cette voûte est divisée en plusieurs compartimens, où il y a sept places de figure ronde & ovale pour les sept planetes, representées par les Divinitez qu'on leur attribuë. La plûpart de ces figures sont peintes de la main de Perrin, & d'une maniere très-agréable.

Je ne m'étendrai point à rapporter tous les autres ouvrages qu'il a faits, soit d'aprés les desseins de Raphaël, soit de son invention. Je vous dirai seulement, qu'à l'imita-

& sur les Ouvrages des Peintres. 201

l'imitation de Polidore & de Mathurin, il peignit de clair-obscur la façade d'une maison qui est à Rome proche de Pasquin ; que s'étant trouvé à Florence lors que Leon X. y alla, il fit une grande figure pour la décoration d'un des arcs de triomphe qu'on avoit élevez à l'arrivée du Pape ; qu'étant de retour à Rome, il fit plusieurs tableaux pour des particuliers dans des Eglises & dans des Vignes ; & que s'étant retiré à Florence, pendant que la peste étoit à Rome en 1523. il y entreprit plusieurs ouvrages qu'il seroit inutile de rapporter.

Après que Clement VII. eût été créé Pape (1), les Arts qui sembloient avoir été delaissez sous le Pontificat d'Adrien VI. comme je vous ai dit, commencerent à reparoître ; de sorte que les éleves de Raphaël s'étant rassemblez à Rome, chacun étoit dans l'attente du choix qu'on feroit de ceux qui conduiroient les ouvrages du Vatican, comme Raphaël avoit fait autrefois. On délibera long-tems si l'on se serviroit de Jule Romain, & de Jean Francesque pour ordonnateurs, & pour avoir la direction sur les autres ouvriers. Mais parce que Perin avoit déja fait quelque chose pour le Pape, & que sa maniere de peindre étoit fort agréable, les deux autres

(1) En 1523.

autres craignant qu'on ne le préferât à eux, résolurent de s'allier avec lui, & de lui donner pour femme (1) une sœur de Jean Francesque, afin d'entretenir mieux leur amitié par ce parentage.

Il continuoit toûjours à travailler à S. Marcel, où il avoit déjà achevé quelques ouvrages fort estimez. Mais à peine eut-il mis fin à ce qu'il avoit entrepris, que le siege de Rome arriva en 1527. où il fut fait prisonnier. Ayant perdu le peu de bien qu'il avoit, & n'ayant pas de quoi vivre & entretenir sa famille, il s'addonna à faire plusieurs desseins, qui furent gravez par Jacob Caralgio, où il representa une partie de l'histoire des Dieux ; lors que pour satisfaire à leurs desirs amoureux, ils se sont transformez sous diverses formes.

Comme il étoit dans cette necessité, que Rome étoit encore dans le desordre, & que le Pape même s'étoit retiré à Orviette, un de ses amis, domestique du Prince Doria, lui persuada d'aller à Gennes, l'assûrant que ce Prince, qui étoit amateur de la peinture, lui donneroit de l'emploi. Ayant été fort bien reçû du Prince Doria, ils arrêterent le dessein d'un palais orné de stucs, & de diverses peintures à fraisque & à huile. C'est là que ce Peintre

(1) En 1525.

tre a donné les plus grandes marques de son sçavoir. Il y a une sale où il a representé Jupiter qui foudroye les Geants ; & dans d'autres chambres, il a peint plusieurs sujets, tirez des Metamorphoses d'Ovide. Il peignit aussi une chambre dans le palais de Gianetin Doria ; il fit plusieurs tableaux dans des Eglises ; & dessina toute l'histoire d'Enée pour faire des tapisseries.

Pendant qu'il travailloit à Gennes, il acheta une maison à Pise, où ayant fait venir sa famille qui étoit à Rome, il y fit un voyage : mais comme il se plaisoit davantage à Gennes, il y retourna bientôt. Néanmoins quelques années après il resolut de retourner à Rome où il demeura assez long tems sans emploi, bien qu'il se fût fait connoître d'abord au Pape Paul & au Cardinal Farnese. Enfin Pierre de Massimi le fit travailler dans une Chapelle de la Trinité du Mont ; & ensuite ayant fait quelques ouvrages au Vatican, & pour le Cardinal Farnese, le Pape & le Cardinal lui donnerent une pension.

Parce qu'il étoit un des plus excellens ouvriers qui fût alors pour les figures & les ornemens de stuc, il fut choisi pour faire le plat-fond de la sale des Rois qui est au Vatican, vis-à-vis la Chapelle de Sixte IV. & il s'en acquitta si dignement,

qu'il

qu'il n'y a rien de mieux pour ces sortes d'ouvrages. Durant ce tems-là le Titien arriva à Rome; (1) il avoit autrefois fait le portrait du Pape, & ainsi étant connu de Sa Sainteté & de toute la Cour Romaine, il en fut fort bien reçû. Il s'éleva même un bruit parmi les ouvriers, qu'il étoit venu pour peindre dans la sale des Rois, dont Perrin faisoit les ouvrages de stuc, & dont il s'attendoit aussi de faire les tableaux. De sorte que la presence du Titien n'étoit pas fort agreable à Perrin, qui craignoit qu'on ne lui ôtât son emploi pour le donner à ce nouveau venu; non pas qu'il crût que dans un grand travail à fraisque, le Titien fût capable de le surpasser, mais parce qu'il n'étoit pas bien-aise de voir un concurrent auprès de lui, & d'être privé d'un ouvrage tel que celui-là, où il voyoit de quoi s'occuper plusieurs années. Il fut dans cette apprehension tout le tems que le Titien demeura à Rome; ce qui fut cause qu'il ne le vit point, & qu'il en fut toûjours jaloux.

Cependant il n'exécuta pas tout ce qu'il avoit proposé de faire; car peu de jours après, il mourut subitement (2), n'étant encore que dans sa quarante-septiéme année. Il fut enterré dans l'Eglise de la Rotonde, où sa femme & son gendre lui firent

(1) L'an 1546. (2) L'an 1547.

rent dreſſer une épitaphe. Il eut pluſieurs diſciples : celui dont il ſe ſervoit d'ordinaire, & qui étoit le plus capable, fut Girolamo Siciolante da Sermoneta. Marcello Mantuano travailla auſſi ſous lui, & fit ſur ſes deſſeins quelques ouvrages à fraïſque dans le château Saint Ange.

Lors que Perrin rencontroit de jeunes gens capables de travailler, il s'en ſervoit volontiers pour avancer ſes tableaux, qu'il retouchoit enſuite, ne faiſant pas difficulté de peindre lui-même pluſieurs choſes aſſez baſſes, & même indignes du pinceau d'un ſi excellent homme. Mais la neceſſité qu'il avoit ſi ſouvent éprouvée, l'avoit rendu facile à travailler pour tout le monde, en ſorte qu'il n'y avoit point d'ouvrage qu'il n'entreprît. Depuis ſa mort on a gravé pluſieurs eſtampes d'après ſes deſſeins, entr'autres la défaite des Geants qu'il a peinte à Gennes, & huit pieces de l'hiſtoire de Saint Pierre, qu'il avoit deſſinées pour broder une chappe pour le Pape Paul III.

Il y a un petit tableau de la main de ce Peintre dans le cabinet du Roi, où il a repreſenté le Parnaſſe avec les Pierides d'un côté, & les neuf Muſes de l'autre.

ENTRE-

ENTRETIENS
SUR LES VIES
ET SUR
LES OUVRAGES
DES PLUS
EXCELLENS PEINTRES
ANCIENS ET MODERNES.

QUATRIEME ENTRETIEN.

Lorsque j'achevois de parler des ouvrages de Perrin del Vague, nous fûmes interrompus par deux de mes amis, qui nous engagerent à faire ensemble le tour du jardin des Tuilleries, & avec lesquels nous en sortîmes, mais avec resolution d'y retourner le jour même, Pimandre & moi, pour poursuivre ce que nous avions commencé. Etant donc revenus sur le soir, & traversant une allée pour nous rendre au même endroit que nous avions choisi le matin, nous apperçûmes un homme assis, qui du bout de sa canne marquoit contre terre certaines figures qu'il sembloit

bloit faire en rêvant. Cela me donna sujet de dire à Pimandre, qui me le fit remarquer: Ne vous semble-t'il pas que tous les hommes ont une inclination naturelle pour la peinture? Car je n'en voi guéres, qui, même sans y penser & en songeant à d'autres choses, ne tracent quelques figures, & ne tâchent de representer ce qu'ils voyent. Aussi je ne m'étonne pas si parmi le grand nombre de Peintres dont nous avons parlé, plusieurs ont été tirez de la campagne, où l'on les rencontroit dessinant les troupeaux qu'ils gardoient. Domenique Beccafumi fut encore un de ceux-là; car étant fort jeune, & conduisant les moutons de son pere, Lorenzo Beccafumi qui étoit un habitant de Sienne, l'ayant trouvé au bord d'une riviere qui dessinoit sur le sable, le jugea aussitôt capable d'un autre emploi que celui de Berger. Il le demanda à son pere; & lorsqu'il fut à son service, il l'envoyoit tous les jours chez un Peintre apprendre à dessiner. C'étoit dans le tems que Pietre Perugin vint à Sienne; & comme il étoit en estime, & que sa maniere agréoit beaucoup à Domenique, il s'efforçoit de l'imiter. Mais quelque tems après ayant oüi parler de ce que Michel-Ange & Raphaël faisoient à Rome, il prit congé de Lorenzo son maître pour y aller, & en partant

de

de Sienne quitta le nom de Mecherino, que ses parens lui avoient donné dès son enfance, & garda avec celui de Domenique le surnom de Beccafumi, qui étoit celui de son bienfaiteur, dans la famille duquel il s'allia ensuite.

Je ne prétends pas vous faire un long détail de tous les ouvrages qu'il a faits. Je vous dirai seulement, qu'après avoir travaillé quelques années dans Rome avec un heureux succès, il retourna à Sienne, où il acquit beaucoup de réputation. Ce fut lui qui acheva ce beau pavé de marbre que vous avez vû dans l'Eglise Cathedrale de Sienne, qu'un nommé Duccio, Peintre de ce païs-là, avoit commencé; mais Domenique en augmenta de beaucoup la beauté, en ajoûtant au marbre blanc un autre marbre grisâtre, qui fait paroître tout cet ouvrage comme s'il étoit peint de clair-obscur, & dont les contours des figures sont si bien gravez, qu'il ne s'est jamais rien fait de mieux en cette sorte de travail. Il alla aussi à Gennes, où il peignit pour le Prince Doria. Enfin étant revenu à Pise, & ensuite à Sienne, il y passa le reste de ses jours, & mourut âgé de soixante-cinq, l'an 1549. le 18. de Mai.

Je ne crois pas qu'il soit necessaire de vous parler d'un GIOVAN ANTONIO LAPPOLI,

Lappoli, qui étudia la maniere du Pontorme, & qui mourut l'an 1552. âgé de soixante ans; d'un Nicolo Soggi, disciple de Pietre Perugin, il avoit déjà plus de quatre-vingts ans, lorsque Jule III. fut créé Pape; (1) d'un Giuliano Bugiardini Florentin, qui mourut l'an 1556. âgé de soixante-cinq ans; d'un Christophe Gherardi, qui a fait quantité d'ouvrages, mais qui ne sont pas assez considerables pour s'y arrêter.

En effet, dit Pimandre, je n'ai jamais oüi nommer tous ces Peintres-là. Ce n'est pas qu'il ne puisse y en avoir de très-sçavans qui me soient inconnus : mais comme vous en dites peu de chose, je juge par là que vous n'en faites pas grande estime.

Je vous avoüe, lui repartis-je, que je ne vous en dirois rien du tout, n'étoit qu'ayant déjà parlé, non seulement des plus excellens, mais encore de plusieurs qui ont eû place dans l'histoire des Peintres, il me semble qu'au moins je dois marquer le tems auquel ils ont vécu, & m'arrêter davantage à ceux qui sont les plus célebres.

Le Pontorme n'est pas encore de ces grands hommes dont nous admirons les ouvrages, bien qu'il ait eû du credit parmi les Florentins. Il étudia sous Leonard
de

(1) *En 1550.*

de Vinci, sous Mariotto Albertinelli, sous Pierre de Cosimo, & enfin sous André del Sarte, & se fit une maniere qui n'a rien de tous ses maîtres. Il voulut même imiter quelque chose d'Albert Dure, après avoir vû les estampes qu'il avoit gravées; mais cela ne servit qu'à diminuer encore davantage la maniere qu'il s'étoit faite. Quoi qu'il y ait dans Florence une infinité de ses ouvrages, je ne vous en parlerai pas : vous sçaurez seulement que dans les réjoüissances publiques qui se firent au Carnaval, la même année que Leon X. fut créé Pape, il fut un de ceux qui travaillerent aux préparatifs. Les principaux Seigneurs de Florence firent deux Compagnies, dont Julien & Laurent de Medicis étoient les chefs. L'une fut nommée le Diamant par Julien, frere du Pape, à cause que le vieux Laurent de Medicis, leur pere, portoit pour devise un Diamant. L'autre avoit pour nom & pour enseigne en Langue Italienne *Il Broncone*. Laurent, qui étoit fils de Pierre de Medicis, avoit pris cette devise, qui representoit un tronc de laurier sec, mais dont les feüilles reverdissoient, pour marquer que le nom de son ayeul, & la grandeur de leur maison recevoit un nouvel éclat par la promotion de Leon à la dignité de Souverain Pontife. Ceux de la Compagnie
du

du Diamant prierent Andrea Dazzi, qui étoit sçavant dans les Langues Grecque & Latine, de leur choisir un sujet de Triomphe, qui pût satisfaire l'attente qu'on avoit de voir quelque chose d'ingenieux & de riche. Aussi en ordonna-t'il un semblable à ceux des anciens Romains. Il étoit composé de trois Chars artistement travaillez, & embellis de tableaux & d'ornemens très-riches. Dans le premier paroissoit l'Enfance, suivie d'une troupe de jeunes enfans; dans le second l'âge Viril, accompagné de plusieurs personnes considerables, & qui dans leur tems s'étoient signalez par quelques grandes actions; & dans le troisiéme la Vieillesse, aussi environnée d'une multitude de Vieillards, dont la reputation étoit connuë. Ceux qui accompagnoient les chars, étoient richement vêtus; de sorte qu'il ne se pouvoit rien desirer davantage, pour rendre ce cortege magnifique.

Je vous ai déjà fait remarquer en deux occasions differentes, combien les Florentins étoient ingenieux pour ces sortes de fêtes, & avec quel amour & quel soin ils s'y appliquoient: c'est pourquoi vous ne devez pas vous étonner, si dans cette occasion ils firent choix des Architectes les plus sçavans, des Sculpteurs les plus celebres, & des Peintres qui étoient le plus

en estime, & même pour les vêtemens, des Tailleurs & des Brodeurs les plus habiles. De sorte qu'André de Cosimo & André del Sarte furent de ceux qui travaillerent à l'invention de ces chars : mais ce fut le Pontorme qui les orna de Peintures, & qui representa tout au tour diverses histoires de la Metamorphose des Dieux. Au premier char étoit écrit en grosses lettres, ERIMUS ; au second, SUMUS ; & au troisiéme, FUIMUS. La Chanson que l'on fit commençoit, *Volano gl'anni*, &c.

Laurent qui étoit chef de la seconde Compagnie appellée *del Broncone*, ayant vû paroître ce triomphe, voulut faire encore quelque chose de plus. Pour cet effet il employa Jacopo Nardi, homme docte & entendu dans ces sortes de divertissemens, qui composa six Chars au lieu de trois, pour surpasser la Compagnie du Diamant. Le premier, qui étoit tiré par deux bœufs couverts de diverses sortes d'herbes, representoit l'âge de Saturne & de Janus, appellé l'âge d'Or. On voyoit au plus haut du char, Saturne tenant sa faux, & sous ses pieds la fureur enchaînée, avec une infinité de choses convenables à Saturne, que le Pontorme avoit peintes & disposées d'une maniere trésagréable. Ce char étoit accompagné de
douze

douze Bergers presque nuds, n'ayant qu'une partie du corps couverte de peaux de marthe & d'hermine. Leurs chauſſures étoient des brodequins à l'antique, de differentes ſortes. Ils avoient des panetiéres penduës en écharpes, & la tête couronnée de divers feüillages. Les chevaux, ſur leſquels ils étoient montez, avoient au lieu de ſelles, des couvertures de peaux de lion, de tigre, de loup-cervier, dont les extremitez garnies d'or, pendoient de part & d'autre avec beaucoup de grace. Les étriers étoient faits en forme de tête de belier, de chien, ou d'autres animaux ; les rênes & tout ce qui ſert à la bride, étoient des cordons d'argent, mêlez de diverſes ſortes de feüillages, & tous les ornemens d'or. Chacun de ces Bergers étoit accompagné de quatre eſtafiers, auſſi vêtus d'habits champêtres, mais moins riches que les autres : ils portoient un flambeau à la main, qui reſſembloit à un tronc d'arbre ſec.

Le ſecond char étoit tiré par quatre bœufs, couverts d'étoffe très-riche. De leurs cornes dorées pendoient des guirlandes de fleurs, & de petites boules, ſemblables à celles qu'on voit repréſentées dans les anciens bas-reliefs. Sur ce char étoit Numa Pompilius, ſecond Roi des Romains, avec les livres de leurs Loix, les

K ij orne-

ornemens des Prêtres, & les instrumens propres aux sacrifices, à cause qu'il fut le premier qui ordonna dans Rome des choses de la Religion. Ce char étoit suivi de six de ces anciens Prêtres, montez chacun sur une mule, la tête couverte de petites mantes de toile très-fine, & brodées d'or & d'argent, avec de grandes feüilles de lierre. Le reste de leurs habits étoit semblable à ceux que ces Prêtres portoient anciennement, bordez de deux bandes d'étoffes, & de franges d'or qui tournoient tout au tour. Les uns tenoient à la main une cassolette remplie de parfums; les autres un vase d'or, ou quelque chose de semblable. A côté d'eux, marchoient de ces sortes de ministres qui servoient aux temples, lesquels portoient des chandeliers antiques, mais travaillez avec un artifice singulier.

Le troisiéme Char representoit le Consulat de Titus Manlius Torquatus, qui, après la premiere guerre contre les Cartaginois, gouverna la ville de Rome, la rendit florissante en vertus, & la fit joüir d'une heureuse prosperité. Ce char, dans lequel paroissoit Manlius, étoit orné de diverses Peintures de la main de Pontorme, & tiré par quatre chevaux. Douze Senateurs marchoient dedans, montez sur des chevaux couverts de housses de
toile

toile d'or, & accompagnez d'un grand nombre d'Estafiers, qui representant les anciens Licteurs, portoient les faisseaux, les haches, & les autres marques de la Justice. Quatre Buffles accommodez de telle sorte qu'ils paroissoient quatre Elephans, tiroient le quatriéme Char, où étoit representé Jules César triomphant. Ce Char étoit embelli de Peintures, où le Pontorme avoit figuré les plus fameuses actions de ce Conquerant. Douze hommes à cheval marchoient après; ils étoient armez de pied en cap, & leurs armes d'un acier très-fin & très-luisant, étoient enrichies d'or. Ils tenoient chacun une lance appuyée sur la cuisse. Leurs Estafiers, qui n'étoient armez que de ceinture en haut, portoient des torches faites en façon de differens trophées.

Le cinquiéme Char étoit tiré par des chevaux aîlez, qui avoient la forme de griffons. César Auguste étoit dedans, suivi de douze Poëtes fameux, montez à cheval, couronnez de même que l'Empereur, de couronnes de laurier, & vê-us à la mode de leur païs. Ils suivoient Auguste, à cause qu'il eût toûjours beaucoup d'amour pour eux, & que leurs ouvrages ont contribué à immortaliser son nom: & afin qu'on les reconnût, ils avoient une espece d'échar-
pe,

pe, sur laquelle leurs noms étoient écrits.

Trajan étoit dans le sixiéme Char, tiré par huit genisses richement ornées. Devant lui marchoient à cheval, douze Docteurs ou Jurisconsultes vêtus de longues robbes. Les Estafiers, qui tenoient chacun un flambeau d'une main, & des livres de l'autre, representoient les Ecrivains & les Copistes.

Ensuite de ces six chariots venoit le grand Char & le vrai triomphe du Siécle d'or, disposé d'une maniere très-riche & très-ingenieuse. Il étoit peint par le Pontorme, & orné de plusieurs figures de relief, de la main de Baccio Bandinelle, fameux Sculpteur. Entre ces figures il y en avoit quatre, representant quatre vertus, dont l'ouvrage fut fort admiré. Au milieu de ce Char paroissoit un globe terrestre, sur lequel étoit la figure d'un homme mort, couché de son long, & vêtu d'armes toutes roüillées. Il avoit le côté ouvert ; & de cette ouverture sortoit un jeune enfant d'or, tout nud, pour representer la naissance ou resurrection de l'âge d'or, & la fin du siécle de fer ; dont il sortoit & venoit au monde par la nouvelle exaltation de Leon X. au Pontificat. Mais je vous dirai que dans cette fête, ils eurent un mauvais présage de la durée de ce siécle d'or : car l'enfant qui le representoit,

&

& sur les Ouvrages des Peintres. 223

& que l'on avoit si bien doré, mourut incontinent après, de la peine qu'il avoit soufferte dans cette occasion. La chanson que l'on chanta, commençoit :

Colui che da le leggi alla natura,
Et i varii stati, e secoli dispone,
D'ogni bene è cagione :
Et il mal quanto permette al modo dura,
Onde questa figura,
Contemplando si vede ;
Comme con certo piede
L'un secol dopo, l'altro al mondo viene,
E muta il bene in male, & il male in
 bene.

Il me semble, continuai-je, en regardant Pimandre, que c'est assez parler de mascarades. Mais comme les Ouvrages de Pontorme m'ont donné occasion de vous remarquer celle-ci, j'ai pensé qu'elle pourroit servir à vous divertir, & vous faire connoître l'esprit des Italiens, naturellement fecond dans ces sortes de réjouissances ; & à vous dire aussi que le Pontorme s'étant dignement acquitté de ce qui lui avoit été commis, il en acquit encore plus d'estime. Cependant je ne vous parlerai pas de ce qu'il fit ensuite. Je passerai à GIROLAMO GENGA, natif d'Urbin. Il étudia sous Pietre Perugin, dans

K iiij le

le même tems que Raphaël commençoit aussi d'apprendre les principes de la peinture. Il fut à Florence, où il demeura quelque tems; enfin, après être retourné à Urbin, il alla à Rome, & y demeura jusques à la mort de Guidobaldo Duc d'Urbin; & Francesco Maria lui ayant succedé, le fit revenir en son païs, où il l'occupa à des arcs de triomphe, & à des décorations de theatres, lors qu'il époufa Leonor Gonzague, fille du Marquis de Mantoüe, & encore à d'autres ouvrages, tant pour l'embellissement de son Palais de l'*Imperiale*, que de plusieurs autres lieux, dont il s'acquitta très-dignement, étant aussi intelligent dans l'Architecture que dans la Peinture. Il vécut 75. ans, & mourut l'an 1551. laissant un fils, nommé BARTOLOMEO, & un gendre appellé GIOVAN-BATISTA San-Marino, qui tous deux travaillerent aussi de peinture.

Dans le même tems GIOVAN-ANTONIO DA VERZELLI étoit au rang des Peintres mediocres; car encore qu'il fist des tableaux assez estimez, il étoit néanmoins si inégal dans ses Ouvrages, qu'il n'en a pas fait beaucoup qu'on puisse mettre au rang des bonnes choses. Il aimoit à representer des actions lascives; & en cela il suivoit son inclination si deshonnête, qu'il fut surnommé le SODOMA, & qu'il
n'est

n'est bien connu que sous ce nom. Il peignit du tems du Pape Nicolas V. une chambre au Vatican, lorsque Pietre Perugin y travailloit: mais quand Jule II. employa Raphaël, il ordonna qu'on jettât à bas tout ce qui étoit de la main de ces deux Peintres. Raphaël néanmoins eût tant de respect pour les Ouvrages de son maître, qu'il les conserva, & même ne souffrit pas qu'on ruinât entiérement tout ce que le Sodoma avoit peint. Augustin Chisi le fit travailler aussi dans sa Vigne, où il representa dans une des principales chambres Alexandre & Roxane; & ce fut par son moyen qu'il fut connu de Leon X. qui le fit chevalier. Cependant son humeur bizarre, & sa conduite deshonnête ne lui acquirent ni estime ni richesses: de sorte qu'après avoir vécu 75. ans (1), il mourut dans l'Hôpital de Sienne, aussi pauvre de biens que de réputation.

Je ne m'arrêterai point à vous parler d'un Bastiano, surnommé ATISTOTILE, qui mourut à Florence l'an 1551. d'un GAROFALO, d'un GIROLAMO da Carpi son disciple, qui imita la manière du Correge, ni d'autres Lombards, qui peignoient en ces tems-là, & parmi lesquels il y avoit alors des femmes qui se sont signa-

(1) L'an 1554.

lées. Car Amilcar Angufciola, gentilhomme Crémonois, eût quatre filles, qui toutes s'adonnoient à la peinture. L'aînée, qui s'appelloit SOPHONISBE, se rendit si excellente à bien faire des portraits, que le Duc d'Alve l'ayant menée en Espagne pour demeurer auprès de la Reine, le Pape Pie IV. desirant d'avoir le portrait de cette Princesse de la main de Sophonisbe, lui en fit parler par son Nonce. L'on voit dans Vasari la lettre qu'elle écrivit au Pape, en lui envoyant le portrait de la Reine d'Espagne, & la réponse qu'il lui fit, où l'on peut remarquer l'estime qu'il faisoit du merite & de la vertu de cette fille, dont les trois autres sœurs ont aussi laissé des Ouvrages assez confiderables.

Domenique Ghirlandai, dont je vous ai autrefois parlé, & qui peignit au Vatican avec le Rosselli, du tems du Pape Sixte IV. eût deux freres, DAVID & BENEDETTE. Ce dernier demeura quelque tems en France, d'où, après s'être enrichi, il retourna à Florence, & y mourut âgé de 50. ans. Pour David il vécut 65. ans. Il eût soin d'élever RODOLPHE son neveu, fils de Domenique, qui étoit contemporain de ces autres Peintres dont je viens de vous parler: car il ne mourut qu'en 1560. âgé de 65. ans. Mais laissons là ceux que nous ne pourrions loüer que d'avoir été

été Peintres, & revenons à ces Ouvriers illustres, qui ont contribué à la perfection des Arts.

Je suis bien de cet avis, dit Pymandre ; car il me semble que vous m'avez témoigné plusieurs fois que vous ne vouliez parler que des plus fameux, & non pas de tous ceux qui ont manié le pinceau.

Je sçay bien, lui repartis-je, que je fais mention de plusieurs qui ne meritent pas d'être mis au rang des plus excellens Peintres ; mais aussi peut-être que j'en oublie quelques-uns qui meriteroient bien qu'on les remarquât, & que j'en parlasse avec honneur. Que si en cela je ne leur rends pas justice, c'est innocemment, & parce qu'ils me sont inconnus. Car pour ceux dont j'ay vû les Ouvrages, je n'en oublieray pas un seul qui ait eû assez de merite pour être mis au rang des bons Peintres.

Jean da Udiné est de ceux que l'on peut bien remarquer. Il nâquit l'an 1494. & apprit les commencemens de la peinture sous le Giorgion. En suite il alla à Rome, où Baltassar Castillon, Secretaire du Duc de Mantoüe, le mit avec Raphaël. Ce fut sous un si grand Maître qu'il apprit les principes de son Art, prenant d'abord une excellente maniere : ce qui n'est pas peu important à ceux qui embrassent cette

profession, parce que lorsqu'une fois l'on s'en est fait une mauvaise, il est difficile de la quitter. Il se rendit en peu de tems si habile, qu'il surpassa tous les autres Peintres, en ce qui est de bien representer des animaux, des draperies, toutes sortes d'instrumens, des vases, des païsages, des bâtimens, des fleurs & des fruits; mais il fut particuliérement recommendable dans le travail des ornemens de stuc, dont le secret étoit encore inconnu, & qu'il trouva de la maniere que je vai vous dire. Pendant qu'il se perfectionnoit de jour en jour sous la conduite de Raphaël, on fouïlloit dans les ruïnes du Palais de Tite, pour y trouver quelques Statuës & d'autres antiquitez; & en remuant la terre, on découvrit certaines chambres peintes de Grotesques, c'est-à-dire, de petites figures, qui n'ont pas toûjours une entiére ressemblance aux hommes & aux animaux qu'on peut representer, mais qui ont quelque chose de chimerique. On y trouva aussi de petits tableaux d'histoires, accompagnez d'ornemens en basse taille, faits de stuc. Jean da Udiné étant allé les voir avec Raphaël, ils furent surpris de la beauté de ce travail, que le tems n'avoit pû gâter, parce que l'air n'y étant point entré, toutes les couleurs s'étoient conservées. Aussi-tôt Jean commença de copier ces sortes de pein-

peintures, qui pour avoir été trouvées sous terre dans des grotes, ont depuis ce tems-là été appellées Grotesques, & à l'imitation de celles-là, il en fit plusieurs autres. Mais il lui manquoit le secret de faire le stuc, tel qu'il le voyoit dans ces restes de l'antiquité. Il experimenta tant de sortes de compositions pour le découvrir, qu'enfin il trouva que la chaux faite de travertin très-blanc, qui est une pierre dure, mêlée avec de la poudre de marbre bien broyée, faisoit le même stuc qu'il voyoit dans ces Ouvrages antiques. Ainsi il commença de cette matiere à faire des ornemens grotesques; & embellissant son travail de nouvelles inventions, il en orna par l'ordre du Pape Leon X. les Loges du Vatican, où l'on voit que non seulement ce qu'il a fait, égale en beauté & en excellence les Ouvrages des Anciens, mais les surpasse de beaucoup.

Y a-t-il rien de plus agréable à voir que tous les différens oiseaux qu'il a representez contre les pilastres & dans les frises de ces Loges? La nature n'a point produit de poissons, de monstres marins, de fleurs, de fruits, & mille autres sortes de choses, que l'on ne les y voye si parfaitement peintes, qu'elles semblent vrayes. Je ne sçai s'il vous souvient encore de ces balustres sur lesquels il y a des tapis si bien contre-
faits

faits, qu'on dit qu'un jour comme il se hâtoit d'en achever un, à cause que le Pape alloit voir son travail, il y eût un des Palefreniers qui accourut pour le lever, pensant que c'étoit un veritable tapis qui cachoit quelque tableau.

Jean s'étant rendu le premier homme du monde dans cette maniere de peindre des Grotesques, & de faire le stuc, travailla à Florence dans le Palais du grand Duc, & dans la Sacristie de Saint Laurent; à Rome dans le Palais du Pape, dans la Vigne du Cardinal Jule de Medicis, dans celle d'Augustin Chisi, & en plusieurs autres lieux, qu'il seroit trop long de specifier. Il suffit de dire que ce qu'il a fait, est d'une beauté excellente, & qu'on lui est obligé du stuc & des Grotesques, dont l'usage & l'invention étoient perdus.

Enfin ayant vécu jusques à l'âge de 70. ans avec beaucoup d'honneur, & dans l'estime d'un homme de bien, il mourut à Rome l'an 1564. & fut enterré dans l'Eglise de la Rotonde, auprès de Raphaël son Maître. Son plus grand divertissement pendant sa vie, étoit la chasse. L'on dit que ce fut lui qui s'avisa le premier de faire un bœuf de toile peinte, pour se mettre à couvert, & pour approcher plus facilement du gibier.

Après m'être un peu arrêté pour reprendre

dre haleine, je dis à Pimandre: Je ne puis pas vous parler aussi avantageusement d'un des disciples de Michel-Ange, qui travailloit en même tems que Jean da Udiné, & qui tâchoit d'imiter son Maître. C'est de BATTISTA FRANCO, natif de Venise: car quoiqu'il ait fait une infinité d'Ouvrages en plusieurs endroits d'Italie, néanmoins comme sa maniere étoit seche, elle n'a pas été estimée.

Pendant que le Genga travailloit pour le Duc d'Urbin, ce Baptiste fut choisi pour faire la voûte d'une Chapelle qui joint le Palais du Duc. Mais lorsqu'il l'eût finie, on remarqua qu'il n'avoit presque fait que les mêmes figures que l'on avoit déjà vûës dans ses autres Ouvrages: ce qui surprit beaucoup le Duc & tous les Peintres, qui s'attendoient de voir quelque chose qui répondît au dessein qu'il en avoit montré avant que de travailler. Car il est vrai, que pour bien dessiner, Baptiste surpassoit plusieurs Peintres de ce tems-là. C'est pourquoi le Duc ne trouva pas à propos de le faire peindre davantage: mais parce qu'il avoit alors à *Castel Durante* des ouvriers qui faisoient des vases de terre, & qui pour cela se servoient des estampes de Raphaël & des plus excellens Maîtres, il crut que les desseins de Baptiste pourroient réüssir dans ces

ces sortes d'Ouvrages. En effet, il fit faire plusieurs vases; qui parurent si beaux quand on les vit exécutez sur les desseins de Baptiste, que le Duc d'Urbin en envoya à l'Empereur Charles-Quint dequoi garnir deux grands buffets, & au Cardinal Farnese, frere de la Duchesse sa femme, aussi dequoi parer un buffet. Ces vases, quant à la qualité de la terre, ressembloient beaucoup à ceux qu'on faisoit anciennement à Arezzo; & même l'on peut dire que pour ce qui regarde les Ouvrages de peinture dont ces derniers étoient ornez, les Anciens n'avoient rien qui en approchât, selon qu'on en peut juger par ceux qui sont demeurez, dont les figures ne sont que comme égratignées, & remplies d'une seule couleur en quelques endroits: mais ils n'ont point ce beau lustre d'émail, ni cette agréable diversité de couleurs que l'on voit dans les autres.

Quoique l'on ait fait plusieurs de ces sortes d'Ouvrages en divers lieux d'Italie, c'est néanmoins à *Durante*, qui dépend du Duché d'Urbin, & à Fayence, que les plus beaux se travailloient alors, la terre s'y étant trouvée plus propre par sa blancheur & sa propre nature, qu'en aucun autre endroit. Enfin Baptiste étant retourné à Venise, il y mourut l'an 1561. Ce qui lui a donné davantage de réputation, a été

plu-

& sur les Ouvrages des Peintres. 233

plusieurs de ses desseins dont l'on voit les estampes.

Mais parlons d'un Peintre qui vint en France du tems du Roi François I. C'est FRANÇOIS SALVIATI né à Florence l'an 1510. Son pere le voyant dès ses plus jeunes années porté à dessiner, le mit en apprentissage chez un Orfévre; ensuite il apprit à peindre sous différens maîtres, & enfin sous André del Sarte. Un des premiers tableaux qu'il fit, & qui lui acquit de la réputation, fut celui où il representa Dalila qui coupe les cheveux à Sanson, & que dèslors on envoya en France. Quelque tems après il alla à Rome, où le vieil Cardinal Salviati le fit travailler, & le logea dans son Palais; ce qui fut cause qu'on lui donna le nom de Salviati, qui lui est demeuré depuis.

Ayant fini ce qu'il avoit commencé pour ce Cardinal, il fit plusieurs Ouvrages à fraisque & à huile. Il peignit dans l'Eglise de la Paix, & dans celle de la Misericorde proche le Campidoglio, où il representa comme la Vierge va visiter Sainte Elisabeth. Ce tableau est un des plus beaux qu'il ait faits. Il fit aussi pour le Seigneur Louïs Farnese, sur de grandes toiles à détrempe, l'histoire d'Alexandre le Grand, qu'on envoya en Flandres pour faire des tapisseries. Il alla ensuite à Venise,

se, où il fit le portrait de l'Aretin, que cet excellent Poëte envoya au Roi François I. comme un Ouvrage rare, avec des vers de sa façon. Etant retourné à Rome en 1541. il travailla aussi à celui d'Annibal Caro, & d'un Gaddi, ses intimes amis.

Après avoir fait plusieurs autres Ouvrages, il fut appellé à Florence par le Duc Cosme de Medicis. Ce fut là qu'il fit une infinité de tableaux, & qu'il peignit celui qui est à Lion dans la Chapelle des Florentins, où Jesus-Christ montre ses playes à Saint Thomas, pour convaincre son incredulité. Etant encore retourné à Rome, entre les Ouvrages qu'il y fit, il peignit pour le Seigneur Almano Salviati, frere du Cardinal, Adam & Eve dans le Paradis terrestre, qui est un des plus beaux tableaux que l'on voye de lui, & qui est presentement dans le cabinet du Roi. En 1554. il vint en France, pour travailler à Fontainebleau : mais il n'y demeura pas long tems, parce qu'étant d'une humeur mélancolique, & assez bizarre, il ne s'accordoit pas avec le Primatice & les autres Peintres. Pendant son séjour, il peignit seulement à Dampierre pour le Cardinal de Lorraine, un cabinet, & quelques autres tableaux sur des cheminées, dont l'on ne fit pas alors d'estime. Etant retourné en Italie, aussi mal satisfait des

Pein-

Peintres qui étoient en France, qu'ils l'étoient de lui, il fut employé en diverses occasions jusques en l'an 1563. qu'il mourut âgé de cinquante-quatre ans.

Il étoit naturellement amoureux de lui-même, facile à croire tout ce qu'on lui disoit, jaloux de la reputation des autres Peintres, blâmant toûjours leurs Ouvrages, & même traitant trop aigrement ses propres amis. Cependant il avoit l'esprit vif & subtil, comprenant aisément tout ce qu'il voyoit; laborieux, & sans cesse attaché à l'étude de son Art. Il étoit abondant en pensées, fertile en belles inventions. Il travailloit également bien à fraisque, à huile & à détrempe; enfin l'on peut dire qu'il étoit un de ceux qui pratiquoient plus facilement la peinture.

DANIEL DE VOLTERRE qui vivoit dans le même tems, étoit aussi d'une humeur mélancolique, & fort retirée; mais sa conversation étoit plus honnête & plus traitable. Le nom de sa famille étoit RICCIARELLI. Il apprit d'abord à dessiner sous le Sodoma; mais il s'avança beaucoup davantage sous Baltazar de Sienne. Ce n'est pas que dans tous les Ouvrages qu'il fit dans le commencement, on ne voye bien qu'il travailloit avec peine, parcequ'il n'y a ni bonne maniere, ni grace, ni invention, quoique d'ordinaire il paroisse toûjours

jours quelqu'une de ces parties dans les premiers essais de ceux qui sont naturellement peintres. Cependant il acquit par son application continuelle, & son grand travail, ce que la nature ne lui avoit pas donné, & se rendit si excellent dessinateur, qu'il y a des Ouvrages de lui dans Rome, qui sont des plus considérables. Vous vous souvenez assez des tableaux qu'il a faits dans une Chapelle de la Trinité du Mont, puisque celui de l'Autel vous agréa si fort, que vous en fistes faire une copie pour apporter en France.

Il est vrai, dit Pimandre, que j'y trouve des expressions admirables. Car croyez-vous qu'on puisse mieux representer un semblable sujet? Peut-on rien faire de plus beau & de mieux disposé, que le corps de Jesus-Christ que l'on détache de la croix, & que ceux qui sont occupez à cet office? La douleur dont la Vierge est saisie, & qui la fait paroître dans un évanouïssement; l'affliction des Maries, qui soûtiennent la Mere du Fils de Dieu; & tant d'autres expressions me semblent si belles & si naturelles, que j'avoûë n'avoir rien trouvé qui m'ait touché davantage. Il me semble aussi que quand on parloit des plus beaux tableaux qui sont dans les Eglises de Rome, l'on contoit entre les premiers, celui de Raphaël qui est à Saint Pierre *in*
Mon-

Montorio, un Saint Jerôme que le Domeniquin a fait proche Farnese, & cette descente de Croix qui est à la Trinité du Mont. Mais il ne me souvient point si dans la même Chapelle, où je l'ai vûë, il y en a d'autres de la main de ce Peintre.

Il fit cette Chapelle, lui répartis-je, pour une Dame de la famille des Ursins; & parce qu'elle se nommoit Helene, en donnant à cette Chapelle le nom de la Croix de Notre Sauveur, elle voulut qu'on y representât l'Invention de ce sacré Bois, & l'histoire de Sainte Helene mere de Constantin. C'est pourquoi Daniel ayant representé dans le tableau de l'Autel le sujet dont nous venons de parler, il peignit à fraisque deux Sybilles, qui sont au côté de la fenêtre qui donne la lumiere à la Chapelle. Le haut de la voûte est divisé en quatre parties, par un agréable compartiment de stuc, orné de figures grotesques, & de festons d'une maniere nouvelle. Dans l'une de ces quatre parties de la voûte, l'on voit les Juifs qui travaillent à faire la croix où ils devoient attacher Jesus-Christ; dans la deuxiéme, comme Sainte Helene fit venir les Juifs, & leur commanda de lui montrer l'endroit où la Croix étoit cachée; dans la troisiéme, comme ne voulant pas lui obéir en decouvrant ce sacré trésor, elle fait descendre dans un puits

celui

celui qu'elle sçavoit bien en avoir connoissance ; & dans la quatriéme, l'on voit enfin ce miserable, qui, pour sauver sa vie, montre le lieu où étoient enterrées les trois Croix qui furent faites au tems de la Passion de Jesus-Christ. Ces quatre tableaux sont peints avec beaucoup d'Art.

Au-dessous du ceintre de la voûte, & des deux côtez de la Chapelle, il y a quatre autres tableaux, sçavoir deux de chaque côté. L'un represente comment Sainte Helene fait tirer de terre la sainte Croix avec les deux autres ; & l'autre, le Miracle qui arriva au même tems, d'un malade qui fut gueri par l'attouchement de la vraye Croix. De l'autre côté on voit comment la Croix, où Notre Sauveur fut crucifié, fut reconnuë par la resurrection d'un corps mort que l'on mit dessus.

Vous sçavez que Sainte Hélene ayant été visiter les lieux Saints de la Palestine, où elle bâtit plusieurs Eglises, fut inspirée de rechercher la Sainte Croix ; & qu'étant arrivée en Golgotha (1), elle y fit foüiller, & trouva les trois Croix par le moyen d'un Juif, qui découvrit le lieu où elles étoient cachées : car sçachant que leur coûtume étoit d'enterrer avec les criminels, ou proche d'eux, les instrumens de leur

(1) En l'an 326. selon le témoignage de Saint Cyrille, Evêque de Jerusalem.

leur supplice, l'on chercha ce bois sacré aux environs du sepulcre de Notre Seigneur. Saint Ambroise dit (1) que la veritable Croix fut reconnuë par le titre que Pilate y avoit fait attacher: mais tous les Auteurs anciens ne sont pas de son avis, entr'autres Saint Paulin (2), Evêque de Nole, & Severe (3) qui vivoit au même siécle, lesquels témoignent que ce fut par la resurrection d'un mort qu'on coucha nud dessus, qui étoit demeuré immobile à l'attouchement de celles où les deux larrons avoient été attachez. D'autres Auteurs disent que ce fut par la guerison d'une femme qui étoit à l'agonie. Mais Nicephore rapporte que tous ces deux miracles arriverent; & c'est apparemment sur ce témoignage que Daniel de Volterre les a representez tous deux de la sorte que je vous ai dit.

Pour le quatriéme tableau, on y voit comment l'Empereur Heraclius porte sur ses épaules la vraye Croix dans la ville de Jerusalem, & non pas à Rome, comme Vasari l'a écrit, qui se méprend souvent en beaucoup de choses.

Lorsque la Croix de Notre Seigneur eût été recouvrée, il en demeura une partie à Jerusalem, & l'autre partie fut envoyée
à

(1) Orat. in fun. Theodos.
(2) Ep. 11. ad Sever. (3) Sev. Hist. l. 2.

à Constantin, qui, selon le témoignage de Socrate, la fit enfermer dans sa propre statuë, qui étoit élevée sur une haute colonne dans la place de Constantinople, se promettant qu'une si sainte Relique seroit la sauvegarde de la ville. Et comme l'on n'en mit qu'une portion dans cette statuë, le reste fut porté à Rome dans l'Eglise que Constantin fit bâtir sur les ruïnes du Temple de Venus, que l'on appelle aujourd'hui Sainte Croix en Jerusalem. Mais la ville de Jerusalem ayant été prise & pillée en 614. par Cosrhoës Roi des Perses, il enleva tous ses tresors, & particulierement le Bois de la vraye Croix, que l'on y conservoit précieusement. Cependant quelque impie que fût ce Prince, il eut un tel respect pour ce sacré Bois, qu'il n'osa pas seulement découvrir la Châsse dans laquelle il étoit enfermé. Il la fit porter en Perse, où elle fut gardée avec autant de soin que dans l'Eglise de Jerusalem, jusques à ce qu'enfin l'Empereur Heraclius la rapporta l'an 628. Car ayant plusieurs fois défait l'armée des Perses, ausquels le Bois de la Croix n'étoit pas moins fatal, que l'Arche le fut autrefois aux Philistins, il obligea Cosrhoës de s'enfuir à Seléucie, où étant tombé entre les mains de Syroës son fils aîné, il fut conduit prisonnier dans la maison qu'il avoit fait bâtir pour enfermer

& sur les Ouvrages des Peintres.

mer ses tresors. Il y souffrit toutes sortes d'affronts, & enfin une mort cruelle, par un juste châtiment de Dieu, contre lequel il avoit commis mille impiétez. Syroës ayant pris possession du Royaume, fit la paix avec Heraclius, lui rendit tous les captifs que son pere avoit faits, entre lesquels étoit Zacharie Evêque de Jerusalem; & le Bois de la vraie Croix, qui fut d'abord porté à Constantinople, & l'année d'après à Jerusalem. Mais cette translation se rendit memorable par un signalé miracle: car Heraclius s'étant revêtu pompeusement de ses habits Royaux, & ayant chargé sur ses épaules la Sainte Croix pour la porter au même lieu d'où les Perses l'avoient enlevée, il fut contraint de s'arrêter tout court à la porte de la Ville, n'étant pas en sa puissance d'avancer un pas, & demeura ainsi sans passer outre, jusques à ce que le Patriarche Zacharie lui donnant avis de quitter les habits superbes dont il étoit revêtu, il se couvrit d'un simple vêtement, & déchaussa ses souliers, pour mieux imiter l'humilité de Notre Seigneur, après quoi il ne trouva aucune difficulté à marcher & acheva aisément le reste du chemin qu'il avoit à faire. C'est dans cet état que Daniel a representé cet Empereur, que l'on voit suivi d'un grand cortége, & environ-

né d'une infinité de personnes de tout sexe & de toutes conditions qui adorent la Croix.

Dans la même Eglise de la Trinité du Mont, il y a encore une Chapelle vis-à-vis celle dont je viens de parler, du dessein & de l'ordonnance de Daniel : mais n'ayant été peinte que de la main de ses disciples, elle n'approche pas de la beauté de la premiere. Il travailla encore au Vatican à la sale des Rois. Il fit cette grotte que l'on voit à Belvedere. Il peignit même quelque chose au Jugement de Michel-Ange, que Paul III. eût plusieurs fois dessein de faire abbatre, parce qu'il n'étoit pas bien aise de voir tant de figures nuës dans un lieu si saint. Mais comme un si excellent Ouvrage avoit pour protecteurs plusieurs Cardinaux, & tous les amateurs de la peinture, qui lui firent connoître que ce seroit une perte trop considerable, il se contenta que Daniel en couvrît quelques parties ; ce qu'il fit avec des draperies fort déliées. Et sous le Pontificat de Pie IV. il retoucha la figure de Sainte Catherine, & celle de Saint Blaise, qui ne paroissoient pas assez modestement disposées. Ce fut aussi lui qui, quelque tems après, fit le cheval de bronze que vous voyez ici dans la Place Royale. Car la Reine Catherine de Medicis, après la mort funeste de Henri II.

ayant

ayant envoyé le sieur Strozzi en Italie, elle lui donna charge de conferer avec Michel-Ange, pour dresser quelque monument à la mémoire du feu Roi son mari. Et comme Michel-Ange n'étoit plus en état d'entreprendre de grands travaux, ils traiterent avec Daniel de Volterre, pour faire une Statuë équestre du feu Roi. Cependant il ne fit pas l'Ouvrage entier ; car incontinent après avoir achevé la figure du cheval, il mourut l'an 1566. âgé de cinquante-sept ans. M. de Bretonvilliers Président des Comptes, a un petit tableau de lui, où est representé un Christ mort. Il l'avoit fait pour Messer Giovan della Casa, avec un autre, dont le Vasari fait mention dans la Vie de ce Peintre.

TADDÉE ZUCCHERO mourut dans la même année. Il étoit originaire d'un lieu que l'on nomme Saint Ange *in Vado*, dans le Duché d'Urbin. Son pere, qui s'appelloit Octavien, étoit aussi Peintre. Il l'éleva jusques à l'âge de quatorze ans, qu'il l'envoya à Rome, où il souffrit beaucoup d'incommoditez, avant que d'être en état de pouvoir gagner dequoi vivre : car n'ayant pas même le moyen de se loger, il étoit quelquefois obligé de coucher dans la Vigne d'Augustin Ghisi, où il étoit le plus souvent à étudier après les tableaux de Raphaël. Cependant s'étant rendu fort

capable, il trouva de l'emploi; & les premiers Ouvrages qui lui acquirent de la réputation, furent deux histoires qu'il peignit de clair-obscur, au devant de la maison d'un Gentilhomme Romain, nommé Jacopo Mattei, & qu'il acheva en 1548. n'ayant pour lors que dix-huit ans. Il fit ensuite plusieurs autres travaux dans Rome, que je ne puis vous dire à present. Il avoit un frere nommé Frederic, plus jeune que lui, auquel ayant donné les premieres instructions de la peinture, il lui fit part de tous les Ouvrages qu'il entreprenoit; & même c'est Frederic qui a achevé ce que Taddée avoit commencé de plus considerable. Car Taddée étant mort fort jeune, & à l'âge de trente-sept ans, laissa imparfait ce qu'il avoit entrepris à la Trinité & à Caprarole, où l'on voit tout ce que ces deux freres ont fait de plus excellent. Cette maison est située à une journée de Rome, & fut bâtie par Jacopo Barozzi, que l'on connoît mieux sous le nom de VIGNOLE.

N'est-ce pas lui, interrompit Pimandre, qui a aussi bâti le château de Chambor?

Plusieurs l'ont crû ainsi, repartis-je; cependant cela n'est pas vraisemblable: car le château de Chambor fut commencé long-tems avant que Vignole vînt en France. Il étoit originaire de Boulogne; & étant

& sur les Ouvrages des Peintres. 245

tant allé fort jeune à Rome, il s'addonna à la peinture: mais ayant beaucoup plus d'inclination pour l'architecture, il deſſinoit ſouvent pluſieurs morceaux d'édifices pour Jacopo Melighni, qui étoit alors Architecte de Paul III. Et même comme il y avoit dans Rome une Academie de perſonnes de qualité qui s'apliquoient à la lecture des livres de Vitruve, entre leſquels étoient le Seigneur Mattei, M. Marcello Cervini, qui fut depuis Pape, & pluſieurs autres, le Vignole s'attacha à leur ſervice. Il meſuroit les bâtimens antiques, & deſſinoit pour eux toutes les choſes qu'ils ſouhaitoient d'avoir : ce qui lui fut beaucoup avantageux, tant pour ſon étude particuliere, que parce qu'il trouvoit par là un honnête moyen de ſubſiſter. Cela fut cauſe de ce que le Primatice étant allé à Rome, ſe ſervit de lui pour mouler une grande partie des Statuës antiques qu'il apporta en France pour jetter en bronze ; & même de ce qu'il l'amena pour lui aider dans cette grande entrepriſe, & pour travailler dans les choſes d'architecture, dont ils s'acquita avec beaucoup de ſoin & de jugement.

Après avoir demeuré deux ans en France, il retourna à Bologne, où il bâtit une Egliſe ; & lorſque Jule III. fut créé Pape, il le fit venir à Rome, & lui donna des em-

L iij plois

plois, mais veritablement peu avantageux à sa fortune. Enfin le Cardinal Farnese, qui connoissoit son esprit & sa capacité, ayant résolu de faire bâtir son Palais de Caprarole, le rendit maître absolu de cette entreprise, & voulut que tout ce qu'on feroit, fût de son invention, & sous sa conduite. Ceux qui ont vû cette maison, avouënt qu'il ne pouvoit mieux choisir, & qu'elle a beaucoup de grandeur & de noblesse. Elle est de figure pentagone, & divisée en quatre appartemens, sans comprendre le côté de devant, où est la principale entrée. C'est dans ces diverses chambres que Taddée & Frederic Zucchero ont fait une infinité de peintures conformes aux lieux qu'ils ont voulu embellir.

Dans une des sales est representé en plusieurs tableaux, tout ce qui regarde l'histoire de la maison Farnese, les hommes illustres, & les alliances de cette famille avec les plus grands Princes de l'Europe. L'on voit d'une côté comme le Duc Octave Farnese épouse Madame Marguerite d'Aûtriche. D'un autre côté le Duc Horace, qui prend pour femme la fille du Roi Henri II. avec cette inscription au bas du tableau: *Henricus II. Valesius, Gallia Rex, Horatio Farnesio Castri Duci, Dianam filiam in matrimonium collocat, anno salutis 1552.*

Dans

Dans ce tableau sont representez au naturel cette Princesse ornée d'un manteau Royal, le Duc son époux, la Reine Catherine de Medicis, M. Marguerite sœur du Roi, le Roi de Navarre, le Connétable, le Duc de Guise, le Duc de Nemours, l'Amiral, le Prince de Condé, le Cardinal de Lorraine encore jeune, le Cardinal de Guise, mais qui n'étoit pas encore Cardinal, le Seigneur Pierre Strozzi, Madame de Montpensier, & Mademoiselle de Rohan. D'un autre côté le portrait du Roi Henri II. paroît avec cette Inscription: *Henrico Francorum Regi Max. Familia Farnesia Conservatori.*

Dans un autre tableau est representé le Pape Paul III. qui revêt d'un habit Sacerdotal, le Duc Horace à genoux devant lui, & le fait Préfet de Rome. Le Duc Pierre Loüis Farnese est à côté avec plusieurs autres Seigneurs. Cette inscription est au-dessous du tableau: *Paulus III. P. M. Horatium Farnesium nepotem, summæ spei adolescentem, Præfectum Urbis creat anno* 1549.

Il y a encore dans la même sale d'autres portraits & d'autres tableaux d'histoires qui regardent la maison Farnese. On y voit comme le Pape Jule III. confirme le Duc Octavien & le Prince son fils, dans le Duché de Parme & de Plaisance, & comme

me le Cardinal Farnese fut envoyé Legat vers l'Empereur Charles-Quint.

Dans le salon qui suit, est peint comme Paul III. après avoir été élû Pape, fut couronné le mois de Novembre 1534. comme ensuite il benit les Galeres à Civitavecchia pour aller à Thunis en 1535. comme il excommunie le Roi d'Angleterre en 1537. comme l'on équipe une flotte aux frais de l'Empereur & des Venitiens, qui devoit aller contre le Turc, sous l'autorité du Pape en 1538. comme ceux de Perouse implorent le Pardon de Sa Sainteté en 1540. après s'être revoltez contre le Saint Siege.

L'on voit encore dans le même lieu, & dans des tableaux plus grands que ceux dont je viens de parler, l'Empereur Charles V. qui à son retour de Thunis, baise les pieds du Pape Paul III. en l'an 1535. la paix faite par l'entremise de Sa Sainteté entre l'Empereur & le Roi François I. comme le Pape envoye le Cardinal *de Monte* Legat au Concile de Trente ; & enfin comme le même Pape est au milieu des Cardinaux, & dispose les choses necessaires pour la convocation du Concile.

En suite de ce salon est une chambre de parade, embellie de peintures & d'ouvrages qui seroient trop longs à specifier. De cette chambre l'on passe dans une autre à

cou-

coucher; & comme c'est un lieu consacré au sommeil, c'est là que Taddée entreprit de représenter ces belles inventions, qu'Annibal Caro lui fournit par l'ordre du Cardinal Farnese. Je ne vous en parlerai pas; vous pouvez voir dans les lettres de Caro ce qu'il en écrivit alors; & l'excellent discours qu'il en a fait, ne vous sera pas moins agréable que les peintures. Vous y trouverez même quelque chose de plus que dans les tableaux : car Taddée & Frederic ne purent pas représenter mille choses ingenieuses & agreables qui sont dans ces lettres, parce que le lieu n'étoit pas capable de contenir une si grande abondance de sujets.

A côté de cette chambre il y en a une autre consacrée à la Solitude. Jesus-Christ paroit dans le desert, enseignant ses Apôtres; & à côté on voit Saint Jean-Baptiste, le modéle des solitaires. Vis-à-vis de cette Peinture il y en a une autre, où sont représentées plusieurs personnes, qui se retirent dans les forets pour fuïr la compagnie des hommes; & pendant que d'autres tâchent de les en empêcher, & les poursuivent à coups de pierre, il y en a qui se crevent les yeux, pour ne plus rien voir. A côté de ce tableau est le portrait de Charles-Quint avec cette inscription au bas :
Post innumeros labores otiosam quietamque vitam traduxit.

A l'opposite de ce portrait est celui de Soliman, Empereur des Turcs, qui vivoit alors, & aimoit beaucoup la retraite. Ces mots sont au-dessous: *Animum à negotio ad otium revocavit.* Tout proche est representé Aristote, & au-dessous est écrit: *Anima fit, sedendo & quiescendo, prudentior.* Sous une autre figure de la main de Taddée est écrit: *Quemadmodum negotii, sic & otii ratio habenda.*

Sous un autre sont ces mots: *Otium cum dignitate, negotium sine periculo.*

D'une autre côté est encore écrit au bas d'une figure: *Virtutis & libera vita magistra optima solitudo.*

Sous un autre: *Plus agunt qui nihil agere videntur.* Enfin pour comble de loüanges à l'honneur de la solitude & du repos, on voit sous la derniere figure ces paroles: *Qui agit plurima, plurimùm peccat.*

Tous ces divers lieux sont enrichis d'ornemens de stuc, de peintures & d'or, d'un ouvrage très-exquis.

Outre les tableaux ausquels Frederic travailla du vivant de son frere, & sous sa conduite, & ceux qu'il acheva après sa mort, il en a fait une infinité en son particulier, tant à Rome, à Venise, à Florence, qu'en plusieurs autres endroits d'Italie. Il vint en France, où il peignit pour le Cardinal de Lorraine. Ensuite il alla

& sur les Ouvrages des Peintres. 251

en Flandres, où il fit quelques desseins pour des tapisseries : delà il passa en Angleterre, où il fit le portrait de la Reine Elisabeth : il alla en Espagne, où il travailla à l'Escurial pour Philippe II. Enfin étant de retour en Italie, il fit encore plusieurs ouvrages à Florence pour le Grand Duc, à Rome pour le Pape Gregoire XIII. en Savoye, à Urbin, & en d'autres lieux. Ce fut lui qui fonda l'Academie des Peintres dans Rome : mais parce que je tâche de garder l'ordre des tems que j'ai observé jusques ici, je ne vous en dirai rien que je n'aye parlé des autres Peintres qui sont morts avant cet établissement, & qui étoient contemporains de Taddée : car Michel-Ange vivoit encore alors. Il est vrai que sa mort préceda celle de Taddée d'environ deux ans ; & quoique son grand âge ne lui permît plus de travailler comme il avoit fait, son sçavoir néanmoins le rendoit toûjours considerable, & l'on suivoit ses avis dans toutes les entreprises les plus importantes.

Je vous ai parlé de beaucoup de Peintres ; mais de tous ceux que je vous ai nommez, il n'y en a point eû dont la réputation ait été aussi grande, & le merite aussi connu que le sien. Comme il naquit dès l'an 1474. & qu'il vécut près de 90. ans, il fut connu de plusieurs Papes, & de quantité

L vj de

de Souverains, qui tous eûrent de l'estime pour sa vertu, & lui donnerent occasion de faire paroître ce qu'il sçavoit dans la peinture, dans la sculpture, & dans l'architecture, où l'on peut dire qu'il a excellé. Car encore que dans ce qui regarde la peinture, nous ayons fait voir la difference qui étoit entre lui & Raphaël, dont quelques disciples mêmes avoient des qualitez que Michel-Ange ne possedoit pas : il est pourtant vrai qu'il est le premier des modernes qui a fait paroître ce qu'il y a de plus grand dans cet art, & qui a peut-être donné la hardiesse à ceux qui l'ont surpassé, de pousser plus avant qu'ils n'auroient fait, s'il ne leur en avoit pas montré le chemin. Jamais personne n'a plus travaillé que lui pour acquerir la parfaite connoissance de tout ce qui compose le corps de l'homme. Aussi a-t'il dessiné le plus sçavamment, & mieux sçû les attachemens des os & des muscles, qu'aucun Peintre dont nous ayons les ouvrages. Je ne sçai pas s'il eût pû se rendre aussi parfait dans toutes les autres parties de la peinture, en s'y appliquant : mais peut être qu'il a preferé de tenir le premier rang dans le dessein, en quoi il est certain qu'il a heureusement réüssi, puis qu'en cela il a surpassé tous les Peintres modernes.

Quoiqu'il ne fût pas d'une famille fort
accom-

accommodée des biens de la fortune, il étoit néanmoins noble. Son pere se nommoit Loüis Buonarruoti Simoni, de l'ancienne maison des Comtes de Canossè. Il nâquit dans un château appelé Chiusi dans le païs d'Arezzo, où son pere & sa mere demeuroient alors; & quelque tems après étant retournez à Florence, ils le mirent en nourrice à trois mille de là, dans un village nommé *Settignana*, dont les habitans pour la plûpart étoient sculpteurs & tailleurs de pierre. C'est pourquoi il disoit quelquefois qu'il avoit sucé l'art de sculpture avec le lait de sa nourrice, qui étoit femme d'un sculpteur.

Aussi-tôt qu'il fut capable d'apprendre, on l'envoya aux écoles : mais il avoit une si forte inclination au dessein, qu'il déroboit le tems de ses études pour s'y appliquer : ce qui le faisoit souvent châtier de ses maîtres, & de son pere, qui n'ayant peut-être pas assez de connoissance de la grandeur de l'art, dont son fils tâchoit d'apprendre les principes, le consideroit comme une chose indigne de la noblesse de sa maison. Cependant Michel-Ange ayant fait connoissance avec FRANCESCO GRANACCI, qui travailloit sous Domenique GHIRLANDAIO, tiroit par son moyen plusieurs desseins, qu'il copioit incessamment; de sorte que son pere ne pouvant

l'en

l'en détourner, fut conseillé de le mettre en apprentissage avec le GHIRLANDAIO, qui étoit en grande estime non seulement à Florence, mais par toute l'Italie. Michel-Ange avoit pour lors quatorze ans ; & se voyant en liberté de travailler, il s'y appliqua de telle sorte que son maître étoit étonné de voir combien il s'avançoit dans sa profession. A l'âge de seize ans il se mit à tailler des figures de marbre, qui surprirent tous ceux qui les virent, & furent cause que Laurent de Medicis, qui en ce tems-là étoit le protecteur des gens vertueux, le prit chez lui, où il travailla jusques à la mort de ce digne amateur des beaux arts : après quoi il quitta Florence pour faire quelques voyages à Venise & à Boulogne. Comme sa réputation se répandoit par tout, il alla à Rome où il demeura environ un an avec le Cardinal de S. Georgé, & où il se perfectionna de telle sorte, que tout le monde admiroit la facilité avec laquelle il exécutoit ses hautes pensées. Il fit en ce tems-là pour le Cardinal de Roüanois une Notre-Dame de pitié, de marbre, qui est dans l'Eglise de Saint Pierre.

Il est vrai, que l'on ne peut rien voir de mieux que le corps du Christ, dont la beauté & le soin qu'il a pris à en rechercher & bien exprimer toutes les parties, m'arrê-

m'arrêteroient trop long-tems, si je voulois vous en faire une exacte description. Il fit ensuite plusieurs autres ouvrages; & comme il fut invité par quelques-uns de ses amis de retourner à Florence, il y alla, & y fit plusieurs statuës, & des desseins de tableaux qu'il devoit peindre en concurrence de Leonard de Vinci. Mais le S. Siege étant venu à vaquer par la mort d'Alexandre VI, Jule II. qui lui succeda, le fit venir à Rome pour travailler à son tombeau. Michel-Ange n'avoit alors que vingt-neuf ans; & cette entreprise étoit une des plus grandes que l'on eût jamais vûë. Car ce tombeau devoit être de forme quarrée, isolé de toutes parts, afin que l'on vît les quatre côtez qui devoient être ornez de quarante figures de marbre, de plusieurs enfans, de festons, & d'une infinité d'autres ornemens. Il se passa plusieurs mois avant que le Pape eût encore rien arrêté. Enfin il resolut de faire commencer cette sepulture : mais comme il arrive souvent que les grands desseins ne s'accomplissent pas, & qu'ils sont d'ordinaire interrompus, ou par la mort de ceux qui les entreprennent, ou par des changemens inopinez, cet ouvrage n'a point été achevé. Michel-Ange finit seulement quelques figures, entr'autres une Victoire, un Moïse, & deux Esclaves, dont il fit

présent

présent à Robert Strozzi, qui les envoya au Roi François I. & qui après avoir été long tems à Equan, furent enfin portez à Richelieu où ils sont maintenant.

Comment, dit Pimandre, cet ouvrage demeura-t'il imparfait, puis que le Pape vécut assez long tems après qu'il fut commencé ?

Plusieurs choses, repartis-je, contribuerent à cela ; l'humeur prompte du Pape, & celle de Michel-Ange, qui n'étoit pas capable de rien souffrir ; outre les grands emplois qui se presentoient tous les jours à lui.

A peine eût-il fait venir de Carare le marbre necessaire pour ce tombeau, qu'il abandonna toutes choses & s'en retourna à Florence, prétendant avoir été maltraité du Pape. Car ayant fait conduire dans la place de Saint Pierre tous les marbres qui étoient arrivez, il alla parler au Pape, afin de faire payer les Voituriers : mais n'ayant pû avoir audience, il retourna chez lui les payer de son argent. A quelques jours de là, étant allé pour voir le Pape, il fut arrêté par un Palefrenier, qui lui dit un peu rudement d'attendre, & qu'il n'avoit pas charge de le laisser entrer. Et comme il se rencontra un Evêque qui voulant rendre office à Michel-Ange, dit au Palefrenier qu'il prît garde à

ce qu'il faifoit, & que peut-être ne connoiffoit-il pas celui auquel il refufoit l'entrée : il lui fit réponfe qu'il le connoiffoit bien, & qu'il obéiffoit aux ordres de fes Superieurs, & du Pape même. Michel-Ange entendant cela, fut fi piqué, voyant qu'on le traitoit d'une maniere extraordinaire, que fans penfer s'il perdoit le refpect, il dit au Palefrenier qu'il pouvoit affûrer le Pape, que quand il le chercheroit, il ne le trouveroit pas. Et au fortir du Palais, il retourna chez lui, où ayant donné charge à fes gens de vendre fes hardes, il partit à deux heures de nuit pour s'en aller à Florence.

Etant arrivé à Pongibonci, il s'y arrêta pour fe repofer, fe croyant en fûreté. Mais il n'y fut pas long-tems, que plufieurs Couriers lui apporterent des lettres du Pape pour l'obliger de retourner ; ce qu'il ne voulut jamais faire, quelques prieres qu'on lui fît ; & tous ces Meffagers s'en allerent fans autre reponfe de lui, finon qu'il prioit Sa Sainteté de lui pardonner s'il s'en étoit allé de la forte ; que l'ayant fait chaffer comme un coquin pour recompenfe de fes fidéles fervices, elle pouvoit en chercher d'autres qui priffent fa place. Il fut pourtant contraint à quelque tems de là, de retourner à Rome, parce que Jule envoya trois Brefs à la Seigneurie

rie de Florence, pour l'obliger de le renvoyer; mais ce fut avec tant de repugnance, que craignant qu'on lui joüât quelque mauvais tour, s'il s'opiniâtroit à demeurer à Florence. Il eût plusieurs fois dessein d'aller en Turquie, où Soliman lui proposoit de bâtir un pont pour passer de Constantinople à Pera. Toutefois s'abandonnant au conseil de ses amis, il resolut d'aller trouver le Pape qui étoit alors à Boulogne.

Pierre Soderin, Gonfalonier de la Seigneurie de Florence, afin de lui donner plus de sûreté, l'envoya comme personne publique, avec la qualité d'Ambassadeur, & écrivit au Cardinal Soderin son frere, de le presenter lui-même au Pape.

On rapporte encore d'une autre maniere le sujet de sa sortie de Rome, disant que Jule s'étoit fâché contre lui, parce qu'il ne vouloit pas souffrir qu'il vît ce qu'il faisoit; & qu'un jour ayant donné de l'argent aux gens de Michel-Ange pour entrer dans la Chapelle de Sixte où il travailloit, Michel Ange, qui s'étoit caché pour voir s'ils lui étoient fideles, voyant entrer le Pape, & ne sçachant pas que ce fût lui, laissa tomber une planche d'un échaffaut sur l'autre: ce qui donna une telle frayeur au Pape, qu'il s'enfuit plein de crainte & de colere. Mais de quelque
façon

façon que la chose se soit passée, il est certain qu'il se retira de Rome.

Etant arrivé à Boulogne, il fut conduit aux pieds de Jule; & parce que le Cardinal Soderin étoit alors malade, il envoya un Evêque de sa maison pour accompagner Michel-Ange. Jule le regardant d'un air dédaigneux, lui dit en colere: » Enfin, au lieu de venir nous trouver, vous avez attendu que nous ayons été nous-mêmes vous chercher : ce qu'il disoit à cause que Boulogne est plus près de Florence que n'est pas la ville de Rome. Michel-Ange, sans s'étonner, repartit au Pape : Qu'il prioit très-humblement Sa Sainteté de lui pardonner; que ce qu'il avoit fait étoit par un mouvement de déplaisir, ne pouvant souffrir qu'on le traitât mal; qu'il sçavoit bien qu'il avoit failli, mais qu'il supplioit encore une fois Sa Sainteté de lui pardonner».

Le Vasari en cet endroit de la vie de Michel-Ange, remarque une chose assez plaisante, & qui fait bien connoître le caractere & l'humeur prompte de Jule. Il dit que l'Evêque qui avoit conduit Michel-Ange aux pieds du Pape de la part du Cardinal Soderin, représentant à Sa Sainteté, pour excuser Michel-Ange, qu'elle devoit lui pardonner, parce que les personnes

de sa profession sont d'ordinaire ignorantes, & que hormis ce qui regarde leur art, ils sont incapables de toute autre chose; le Pape se mit si fort en colere, qu'il frappa l'Evêque d'un bâton qu'il tenoit, lui disant : „ Vous êtes vous-même „ un ignorant, & vous lui faites injure, „ lorsque nous ne voulons pas l'offenser. Qu'ainsi l'Evêque fut mis honteusement hors de la chambre; & le Pape ayant déchargé sur lui toute sa colere, donna sa benediction à Michel-Ange, auquel il fit plusieurs presens, & promit encore de plus grandes récompenses.

Pendant que Jule demeura à Boulogne, il lui commanda de faire sa statuë de la hauteur de cinq brasses, & de la jetter en bronze. Si-tôt qu'il en eût fait le modéle de terre, il le montra au Pape. Cette figure haussoit un bras dans une action si fiere, que le Pape demanda à Michel-Ange, si elle donnoit la benediction ou la malediction ? A quoi il fit reponse, qu'elle avertissoit le peuple de Boulogne qu'il fût plus sage à l'avenir; & comme il demanda au Pape, s'il ne mettroit pas un livre dans l'autre main : „ Mettez-y plû- „ tôt une épée, lui repartit le Pape, car „ je ne suis point un homme de lettres: reponse veritablement peu conforme à un Pape, mais bien à l'humeur de Jule.

Michel-

Michel-Ange ne fut pas plus de seize mois à mettre cette figure dans sa perfection : après quoi on la plaça au frontispice de l'Eglise de *San Petronio*, où elle ne demeura pas long-tems ; car elle fut ensuite renversée, & mise en pieces par les Bentivoglio, & venduë au Duc de Ferrare, qui conserva seulement la tête, & du reste de la matiere en fit faire une piece d'artillerie qu'on nomma la Julienne.

Pendant que Michel-Ange travailloit à cette statuë, Bramante voyant le credit qu'il prenoit auprès du Pape, par le moyen de ses ouvrages de sculpture, fut des premiers à persuader à Sa Sainteté de ne point hâter la structure de son tombeau, parce qu'il sembloit qu'il voulût presser sa mort, & que cela étoit d'un mauvais augure ; qu'il valoit mieux occuper Michel-Ange à peindre la voûte de la Chapelle que Sixte son oncle avoit fait faire dans le Vatican, esperant par ce moyen de procurer à Michel-Ange un emploi dont il ne pourroit pas si bien s'acquitter, & qu'ainsi il n'auroit pas tant de credit auprès du Pape. Quoiqu'il en soit, Michel-Ange étant de retour de Boulogne, le Pape lui fit sçavoir qu'il vouloit remettre le travail de sa sepulture à un autre tems, & qu'il desiroit qu'il peignît la voûte de la Chapelle Sixte. L'on dit que
souhai-

souhaitant beaucoup plus de travailler à ce tombeau, il fit ce qu'il put pour ne point mettre la main aux couleurs, & tâcha de se décharger sur Raphaël. Mais sa resistance ne servoit qu'à rendre encore le Pape plus resolu dans son dessein : de sorte qu'il fut obligé de commencer cet ouvrage, qui n'étoit pas à moitié fait, que le Pape impatient de son naturel, le voulut voir; & ayant fait abattre les échaffauts, tout Rome y courut. Enfin Michel-Ange se mit à l'achever; & quoi qu'il travaillât seul, n'étant pas seulement assisté d'une personne qui broyât ses couleurs, il n'y employa que vingt mois de tems.

Il est vrai qu'il se plaignoit souvent de l'impatience du Pape, qui lui ôtoit les moyens de le pouvoir finir autant qu'il eût voulu; & même comme il lui demandoit un jour avec empressement quand il auroit achevé, Michel-Ange lui répondit, que ce seroit lorsqu'il seroit satisfait de son travail dans ce qui re-
» gardoit son Art. Et nous voulons, lui
» repliqua le Pape, que vous nous con-
» tentiez aussi, dans le desir que nous
» avons que vous le finissiez promptement;
lui disant enfin que si ce n'étoit bien-tôt, il le feroit jetter de dessus ses échaffauts à bas : ce qui obligea Michel-Ange, qui connoissoit

noissoit l'humeur du Pape, & qui craignoit sa furie, de peindre toutes les figures au premier coup, sans retoucher à sec plusieurs endroits, auxquel il eût donné plus de grace & de tendresse, & même enrichi d'or & de couleurs plus éclatantes certains ornemens, comme avoient fait ceux qui avoient peint avant lui dans la même Chapelle. Ce que le Pape lui recommandoit souvent de faire, disant que ce qu'il peignoit lui sembloit pauvre, auprès de l'or qui paroissoit dans les autres tableaux. Mais Michel-Ange voyant que cela l'eût occupé bien du tems, & que le Pape le pressoit sans cesse de finir, il lui disoit quelquefois avec assez de liberté, que ceux qu'il representoit, ne portoient point d'or en ce tems-là; que c'étoit des hommes saints, qui avoient méprisé les richesses.

Cependant le Pape fut tres-satisfait de Michel-Ange; & quoiqu'il le traîtât quelquefois assez rudement, & même avec injure, il avoit néanmoins beaucoup d'estime & d'amitié pour lui, & souvent lui en donnoit des marques par des largesses & des bienfaits, comme il fit un jour, tâchant par là de réparer ses emportemens. Car Michel-Ange lui ayant demandé permission d'aller à Florence, il lui répondit : Et cette Chapelle, quand sera-t-elle finie? Quand je pourrai, Saint Pere,

„ Pere, lui répondit-il. Quand je pourrai, repartit le Pape: Je te la ferai bien finir, & dans le même tems lui donna d'un bâton qu'il tenoit. Michel-Ange se retira aussi-tôt chez lui: mais à peine y fut-il arrivé, que le Camerier du Pape lui apporta cinq cens écus afin de l'appaiser, lui faisant connoître que les promptitudes de Sa Sainteté étoient des témoignages de son amitié, & plûtôt des faveurs & des marques de privauté, que des offenses. Aussi Michel-Ange voyant que cela réüssissoit à son avantage, ne se fâchoit plus, & n'en faisoit que rire.

Après qu'il eût fini la voûte de la Chapelle Sixte, il voulut s'appliquer tout de bon à la sepulture de Jule. Mais Dieu qui prend souvent plaisir à renverser les desseins orgueilleux des hommes, ne permit pas qu'on élevât alors dans son Temple un mausolée si superbe, pour couvrir un corps qui devoit être la pâture des vers: car la mort de Jule étant survenuë, ce grand dessein fut abandonné; & Leon X. qui lui succeda, voulant laisser après lui des marques de magnificence dans le lieu même où il étoit né, fit travailler Michel-Ange à Florence. Ce fut-là qu'il fit quantité d'ouvrages pendant le Pontificat de Leon & d'Adrien VI. Mais après la mort d'Adrien, Clement VII. qui fut élû Pa-
pe

& sur les Ouvrages des Peintres. 265
pe (1) n'ayant pas moins d'amour pour les beaux Arts que Leon X. & ses prédecesseurs, obligea aussi-tôt Michel-Ange de venir à Rome.

Je serois trop long, si je voulois m'arrêter à vous dire tout ce qu'il fit sous le Pontificat de Clement, soit à Rome, soit à Florence, où les guerres & les divers évenemens arrivez de son tems, interrompirent souvent ses desseins. Enfin ce fut pourtant sous ce Pape qu'il fit la Chapelle des Ducs de Florence, & les belles figures qui ornent leurs tombeaux. Vous sçavez bien qu'outre celles de Laurent & de Julien de Medicis, il y en a quatre autres qui representent le Jour, la Nuit, l'Aurore, & le Crepuscule, qui sont d'une beauté admirable. Il me souvient de quatre vers que l'on fit en ce tems-là, sur la figure de la Nuit, qui peut-être ne vous déplairont pas.

La Notte, che tu vedi in sì dolci atti
Dormir, fu da un Angelo scolpita
In questo sasso, e perche dorme ha vita;
Destala se n'ol credi, e parleratti.

Michel-Ange, pour y repondre, fit ceux-ci, où il feint la Nuit qui replique :
Grato

(1.) En 1523.
Tome II. M

Grato m'è il fonno, e più l'effer di faffo
Mentre che il danno, e la vergogna
 dura.
Non veder, non fentir m'è gran ventura;
Pero non mi deftar; deh parla baffo.

Il acheva encore plufieurs autres ftatuës que vous aurez pû voir à Florence. Il fit auffi quelques tableaux, entr'autres celui d'une Leda, que François Mimi, qui avoit demeuré long-tems avec lui, apporta en France, & vendit à François I. Clement VII. lui fit faire auffi le deffein du Jugement de la Chapelle Sixte: mais la mort de ce Pape étant furvenuë en 1533. ce fut fous Paul III. fon fucceffeur, qu'il commença ce grand ouvrage que vous avez vû, & qu'il acheva fur la fin de l'année 1541. après y avoir travaillé huit ans.

Enfuite il fit le tombeau de Jule II. non pas felon fon premier deffein, mais tel qu'on le voit à Rome dans l'Eglife de Saint Pierre aux liens. Il peignit auffi au Vatican dans la Chapelle Pauline, deux grands tableaux, dont l'un reprefente la Converfion de Saint Paul, & l'autre le Martyre de Saint Pierre; & lorfqu'Antonio da San Gallo, qui avoit la conduite de la Fabrique de Saint Pierre, vint à mourir (1), le Pape donna fa place à Michel-Ange,

(1) En 1546.

Ange, qui fit alors paroître dans ce magnifique bâtiment, & dans ce qu'il fit au Campidoglio, au Palais Farnese, & en plusieurs autres endroits, combien il étoit grand Architecte. Enfin ayant glorieusement vécu quatre-vingt-huit ans onze mois, aimé & desiré des Papes Jule II. Leon X. Clement VII. Paul III. Jule III. Paul IV. estimé de François I. de Charles-Quint, de Cosme de Medicis, des Venitiens, & même de Soliman, Empereur des Turcs, & de tout ce qu'il y avoit de Princes & de grands Seigneurs dans l'Europe, il mourut dans Rome le 17. Février 1564. comblé d'honneur; & peu de tems après fut transporté à Florence, où tout ce qu'il y avoit de beaux esprits dans les Arts & dans les Sciences, travaillerent à lui faire des obseques magnifiques.

Comme j'eûs cessé de parler, Pimandre me regardant, L'on voit bien, dit-il, que vous voulez vous ménager avec les disciples de Michel-Ange, & qu'en cachant ses defauts, vous vous contentez de parler de ses Ouvrages, & du grand credit qu'il a eû pendant sa vie : car après ce que vous m'avez dit de Raphaël, je ne voi pas, quelque reputation que Michel-Ange ait eûë, qu'il lui soit comparable.

Les comparaisons, repartis-je, ne peuvent jamais être justes. Il est vrai que Ra-

phaël tient le premier lieu parmi les Peintres; mais les grandes qualitez qu'il avoit, ne peuvent pas détruire celles des autres; ni l'honneur qu'il a acquis, effacer celui que tant de grands personnages ont merité.

Alors Pimandre m'interrompant, Pouvez-vous, me dit-il, mettre Michel-Ange au rang des plus grands personnages, lui dont la reputation est plus fondée sur la faveur de ceux de sa nation, que sur son propre merite, & que tant de Papes même n'ont consideré, qu'à cause qu'il étoit Florentin comme eux; qui n'a surpris les esprits de ce tems-là, que par la bizarrerie & l'extravagance de ses pensées, la grandeur de ses desseins, & la hardiesse qu'il avoit de les mettre à execution? Vous êtes surpris sans doute, continua-t'il en me regardant, de m'oüir parler de la sorte; mais ne vous en étonnez point. J'ai vû il n'y a pas long-tems, des gens qui n'étoient pas de son païs, & qui jugeant de ses ouvrages avec liberté, ne se menageoient pas comme vous, pour en dire leur avis. Ils étoient bien éloignez, non seulement de le mettre au rang des Raphaëls & des Jules Romains; mais par un judicieux examen de ses tableaux, ils faisoient voir qu'il étoit si peu digne de leur être comparé, que s'il eût paru dans ces tems libres, où la
Grece

& sur les Ouvrages des Peintres. 269
Grece jugeoit équitablement du merite des grands hommes, il n'eût été consideré par miles Peintres, que comme un Sophiste parmi les vrais Philosophes, ou comme un tailleur de pierre & un masson dans les atteliers des Architectes.

Pimandre voyant que je le regardois assez fixement, il ne faut pas, poursuivit-il, que vous fassiez l'étonné : car ne demeurerez-vous pas d'accord, que ce qu'il a dessiné, est mal plaisant, & d'une maniere dont je ne puis pas trouver les veritables termes pour me bien exprimer ; qu'il n'a representé que des païsans ; & qu'à voir ses figures, il semble qu'il n'ait travaillé qu'après des portefaix ? Ditez-moi, je vous prie, que peut-on dire pour défendre son tableau du Jugement ? A-t'il observé cette partie du costume ou bienséance que je vous ai oüi dire être si necessaire dans les grands ouvrages? Celui dont je parle, n'est-il pas un ouvrage tout profane, & rempli d'un infame libertinage, une composition où il n'y a rien qui represente ce grand jour du Jugement, tel qu'il doit paroître, ni qui soit conforme à ce que l'Ecriture nous en dit ?

Quelle confusion de corps nuds n'y voit-on point ? Ce lieu ne ressemble-t'il pas à une étuve, comme vous disiez tantôt que l'appelloit un Pape ? Peut-on dire

M iij que

que ce Peintre ait eû le moindre talent de la peinture, puis qu'il ne sçait ni observer la verité de l'histoire, ni garder une agreable convenance dans les figures, & moins encore l'honnêteté si necessaire à un tel sujet, ni enfin ce grand mode dans l'art d'exprimer les choses ? Il n'a pas seulement peint les Anges avec des aîles, pour les distinguer des Saints & des Demons, & les rendre reconnoissables parmi les Elûs & les Reprouvez qui ressuscitent : mais y a-t'il rien de plus insolent que d'avoir representé une fable du Paganisme, en peignant Caron dans une barque sur les bords du Styx ? N'est-ce pas une impieté qui ne peut être défenduë ? Combien d'actions & de choses ridicules n'a-t'il point fait voir sous la figure des Démons ? Enfin, vous avoüerez qu'il n'y a que de la bizarrerie & de l'extravagance dans tout ce qu'il a fait, & qu'il n'a point été un aussi grand personnage que les Florentins l'ont voulu faire croire.

Pimandre parloit avec tant de chaleur, que je ne voulus ni l'interrompre, ni le contredire en aucune des choses qu'il avançoit. Mais comme il eût cessé de parler, & que je vis qu'il attendoit ma reponse, je lui dis ; Je voi bien que vous avez oüi parler des personnes qui ne sont pas amis de Michel-Ange : car si les Florentins
ont

ont parlé en fa faveur, il y en a d'autres (1) qui ne l'ont pas épargné, & qui ont dit, il y a long-tems, une grande partie des choses que vous venez de lui reprocher.

Je ne prétends pas prendre son parti contre Raphaël, ni même excuser ses defauts. Je demeureray d'accord, si vous voulez, qu'il a été bizarre en beaucoup de choses; qu'il a pris des licences contre les regles de la Perspective; qu'il a été quelquefois trop hardi dans les expressions des figures; que dans les accommodemens des draperies qu'il a faites, on n'y voit pas toute la grace qu'on peut souhaiter; que son coloris n'est pas toûjours ni vrai ni agréable; qu'il n'a pas encore sçû l'artifice du clair & de l'obscur. Voilà bien des choses que j'ajoûte à ce que vous venez de dire: mais cependant l'on ne peut pas soûtenir qu'il n'ait eû aucun talent de la Peinture, puisquil est certain que jamais homme n'en a mieux possedé les principes, personne n'ayant mieux dessiné que lui, & le dessein étant le fondement de cet Art. Que pensez-vous que soient en comparaison du dessein, toutes les autres parties, dont vous avez parlé avec tant d'éclat, comme la bienséance, c'est-à-dire, la maniére de traiter l'histoire avec toute la vraisemblance qu'elle demande; la Perspective même,

―――――――――――
(1) M. Ludovico Dolcé, dans son dialogue de la peinture.

même, si vous voulez; & j'y ajoûterai encore les couleurs, & la maniere de traiter les jours & les ombres que j'estime beaucoup. Toutes ces choses, ne sont rien au prix du dessein, parce qu'elles ne subsistent que sur cette premiére partie, sans laquelle un Ouvrage ne peut être plein que de grands defauts. On voit assez de gens, qui sans grande étude mettent des Bâtimens en Perspective; il ne faut pour cela qu'une regle & un compas; l'étude, non pas de plusieurs années, mais de peu de jours, voire de quelques heures, & un peu de pratique les rend assez habiles. Combien de Peintres trouvent les veritables teintes des corps, & traitent les jours & les ombres si parfaitement, qu'il n'y a rien de plus naturel? Cependant il y a bien de ces sortes d'Ouvrages qui ne sont d'aucune considération: la bienséance qu'on demande dans les tableaux, & qui est en effet necessaire pour la belle expression, & pour l'intelligence de l'histoire, est une partie purement de speculation, ou plûtôt de lecture & de memoire. Tout le monde y peut être aussi sçavant que les Peintres, ausquels il n'est pas plus malaisé d'armer un soldat à la Romaine qu'à la Gauloise, ou vêtir une femme à la Turque qu'à la mode d'Italie, quand on sçait de quelles armes ces différens

& sur les Ouvrages des Peintres. 273

rens peuples se servoient, & quels étoient leurs habits. Le grand effort de cet Art est, lorsque la main exécute heureusement, & par des traits bien formez, ce que l'esprit a conçû, en sorte que ces traits & ces figures exposent à la vûë les vrayes images des choses qu'on veut representer; mais de telle sorte, qu'il y ait une belle proportion dans les corps, & une vive expression dans leurs actions & dans leurs mouvemens. Voilà en quoi consiste le dessein ; c'est lui qui marque exactement toutes les parties du corps humain, qui découvre ce qu'un Peintre sçait dans la science des os, des muscles, & des veines; c'est lui qui donne la ponderation aux corps pour les mettre en équilibre, & empêcher qu'ils ne semblent tomber, & ne pas se soûtenir sur leur centre; c'est lui qui fait paroître dans les bras, dans les jambes, & dans les autres parties, plus ou moins d'effort, selon les actions plus fortes ou plus foibles qu'ils doivent faire ou souffrir; c'est lui qui marque sur les traits du visage toutes ces differentes expressions qui découvrent les inclinations & les passions de l'ame; c'est enfin lui qui sçait disposer les vêtemens, & placer toutes les choses qui entrent dans une grande ordonnance, avec cette symmetrie, cette belle entente, & cet Art

M v mer-

merveilleux que l'on admire dans les travaux des plus grands hommes, sans que les couleurs mêmes soient necessaires pour faire comprendre ce qu'ils ont voulu representer. Jugez donc, je vous prie, si un homme qui a possedé cette partie au point que tout le monde doit demeurer d'accord que Michel-Ange a fait, ne doit être compté parmi les Peintres, que comme un Tailleur de Pierre parmi les Architectes?

Quand il y auroit dans son tableau du Jugement quelques defauts de bienséance, il ne doit pas pour cela passer pour un ignorant dans son Art. Le Titien pour avoir peint un des Pelerins d'Emmaüs avec un chapelet à sa ceinture, doit-il être estimé un méchant Peintre? S'il y a quelque Ouvrage où Raphaël ait manqué dans la Perspective, perdra-t-il pour cela sa reputation? Paul Veronese a-t-il été égal dans toutes les parties de la Peinture? Cependant il a du mérite & de l'estime. Je demeurerai, si vous voulez, d'accord que Michel-Ange eût pû choisir un sujet plus convenable pour le lieu où il a representé son Jugement: mais s'il n'a pas réüssi dans son choix, peut-on dire qu'il ait fait un mauvais Ouvrage, & blâmer si fort la maniere dont il l'a traité? S'il a peint les Démons en plusieurs sortes d'actions extraordinaires, elles sont conformes à leur malheu-

& sur les Ouvrages des Peintres. 275
heureux état. Il y en a un qui conduit une barque, & qui ressemble, dites vous, au Caron des Payens : si c'est une faute, il ne l'a commise qu'après le Dante, qui dans la description de son Enfer, après avoir parlé des ames qui sont aux bords du Fleuve d'Acheron, représente un batelier qui vient dans sa barque pour les passer. (1).

Ed ecco verso noi venir per nave
Un vecchio bianco per antico pelo,
Gridando, guai a voi anime prave.
Et ensuite :
Caron dimonio con occhi di bragia
Loro accenando, tutte le raccoglie,
Batte col remo qualunque si adagia.

* Le Dante étoit un Poëte Chrêtien, qui parloit de la sorte; & comme la Peinture est une Poësie muette, Michel-Ange n'a pas cru faire un crime, en imitant un Poëte qui n'avoit point été condamné pour s'être servi de ces sortes d'expressions, & qui dans un autre endroit représente encore les Furies infernales de la même sorte que les Payens (2).

Qu'est è Megera dal sinistro canto :
Questa che piange dal destro, è Aletto;
Tesifone è nel mezzo, &c.

(1) Infer. Cant. 3. (2) Cant. 9.

Quoique l'Ecriture Sainte ne representent les Damnez que dans des flâmes, parmi les pleurs & les grincemens de dents, il y a eu néanmoins des Peres de l'Eglise, qui ont encore exprimé leurs peines avec plus de force. Quand Saint Chrysostome parle d'une Ame que Dieu rendra participante de sa gloire, il dit : ,, qu'elle ,, n'éprouvera point le feu de l'Enfer, le ,, ver qui ronge & qui ne meurt point, les ,, grincemens de dents, les chaînes qui ,, ne se peuvent rompre, les tourmens & ,, les miseres, les tenebres profondes, les ,, FLEUVES DE FLAME qui ne s'étein- ,, dront jamais, les blasphêmes horribles ,, & les lieux de douleurs & de tortures ,, effroyables. "

Mais supposé que Michel-Ange n'eût aucun exemple de ce qu'il a fait ; qu'il eût même manqué en quelque sorte contre la bienséance du lieu, par l'exposition d'un sujet rempli de trop de nuditez ; devez-vous pour cela le traiter d'impie & de libertin, lui dont la vie a toûjours été très-Chrêtienne, & les mœurs très-reglées ; qui n'a jamais été accusé d'aucunes débauches ; qui aimoit la beauté dans les Ouvrages de l'Art, mais qui n'avoit aucuns desirs deshonêtes ; qui vivoit même d'une maniere si austére & si retirée, qu'étant jeune, il se passoit d'un peu de pain & de vin,

employant tout son tems au travail, & à la lecture des bons Livres, particuliérement de l'Ecriture Sainte, & qui dans tous ses Ouvrages n'a pensé qu'à bien faire ce qui regardoit son Art? Aussi comme on lui dit un jour, que Paul IV. trouvoit que les figures de son Jugement étoient trop découvertes, & qu'il desiroit qu'on y retouchât; il fit réponse à celui qui lui parloit de la part du Pape, que cela étoit peu de chose, & qu'il pouvoit aisément y remedier; que Sa Sainteté remediât aux desordres qui se passoient dans le monde; & que pour ses peintures, il les auroit bientôt corrigées. Ce n'étoit donc pas par un mouvement deshonnête qu'il exposoit des figures nuës; mais parce qu'elles ne faisoient dans son esprit aucune mauvaise impression, & qu'il ne croyoit pas que ces images fussent capables de donner de mauvaises pensées à des Chrêtiens, lorsqu'en les voyant dans la composition d'un sujet qui les doit remplir de crainte & de frayeur, ils se representeroient le jour épouvantable de leur dernier Jugement, qu'il avoit peint plûtôt qu'aucune chose, pour avoir lieu de faire paroître sa science dans la representation du corps humain, que l'on y voit en toutes sortes d'attitudes. Enfin, quand son intention ne seroit pas approuvée, peut-on dire pour cela qu'il

qu'il ait été un ignorant, lui qui pendant une si longue vie a tenu le premier rang parmi les Peintres, les Sculpteurs & les Architectes, & dont les Ouvrages sont encore des marques de son grand sçavoir, & parleront en sa faveur tant qu'ils subsisteront, principalement le superbe Temple de Saint Pierre de Rome, qu'il a mis dans l'état où il est ? Car ce fut lui qui rectifia tous les desseins que Bramante, & les autres Architectes qui vinrent après, en avoient faits, & qui par une force d'esprit & une grandeur de dessein inconnuë même aux Anciens, dit sans s'étonner à ceux qui loüoient le Bâtiment de la Rotonde, qu'il en vouloit faire un de même grandeur encore plus admirable, puisqu'au lieu que celui-là étoit bâti sur la terre ferme, il éleveroit le sien en l'air : ce qu'il exécuta en effet, en bâtissant la Coupe de Saint Pierre, qui n'est portée que sur quatre pilliers à une hauteur prodigieuse, & dont le diamettre n'est pas moindre que celui de la Rotonde.

Alors Pimandre prenant la parole, Quoique je crusse, dit-il d'un ton plus bas, avoir quelque connoissance des qualitez de Michel-Ange par ce que vous m'en aviez dit autrefois, & par ce que j'en ai ouï dire encore depuis, j'avoüe néanmoins que je n'en jugeois pas comme je dois, & qu'en

lui

lui donnant un rang assez considerable parmi les Peintres, je ne laissois pas de lui faire peut-être tort, par la trop grande difference que je mettois entre lui & Raphaël.

Ces deux personages, lui répartis-je, ont été les plus excellens hommes qui ayent paru, depuis que les Arts se sont renouvellez en Italie; & ce sont eux qui les ont élevez à la gloire qu'ils possedent aujourd'hui. Rien n'échapoit à Raphaël de toutes les choses qui peuvent servir à l'excellence d'un Ouvrage: mais si Michel-Ange n'avoit pas cette beauté & cette grace qui paroissent dans les tableaux de Raphaël, il possedoit une grandeur de dessein qui donnoit une merveilleuse force à tout ce qu'il faisoit.

Pimandre m'interrompant, Je voi bien, dit-il, qu'en terme de peinture, le mot de dessein a diverses significations. C'est pourquoi, afin que je tire de notre Entretien toute l'utilité que je desire, souffrez que je vous demande ce que vous entendez particulierement par le mot de dessein, lorsqu'il semble que vous en attribuez toute la perfection à Michel-Ange.

Il est vrai repondis-je, que ce mot est pris en divers sens parmi les Peintres. Car ils appellent dessein, l'esquisse d'un tableau, ou le projet de quelque Ouvrage representé

té seulement sur du papier avec le crayon ou la plume. On appelle encore dessein la pensée, ou la volonté qu'on a de faire quelque chose: ainsi avant que d'arrêter quelque histoire, un Peintre dit qu'il en a formé le dessein dans son esprit. Mais le mot de dessein dans sa plus ordinaire signification, & comme je m'en suis servi en parlant de Michel-Ange, est proprement les traits avec lesquels le Peintre represente les choses qu'il doit imiter, independemment du coloris, des jours & des ombres, & cet assemblage de lignes diversement contournées, par le moyen desquelles on forme les figures. Or il ne faut pas douter que cette partie ne soit, comme je vous ai dit, la premiere & la plus essentielle de la peinture, puisqu'en vain un Peintre auroit appris ce qui regarde l'histoire, la fable & les expressions, s'il ne sçavoit les representer dignement par le moyen du dessein. Il y a plusieurs choses dans cet Art qui concernent la théorie, & desquelles, pour peu de jugement qu'un Peintre puisse avoir, il lui est aisé de se servir, quand il sçait bien dessiner. Mais le dessein dépend de la pratique; il faut que la main agisse avec l'esprit; & c'est une chose tellement difficile, qu'il se trouve des personnes si malheureuses, qu'encore qu'elles ayent une passion très-grande de bien faire, &

qu'el-

qu'elles passent les jours & les nuits à étudier, elles ont néanmoins une main si lourde, & qui répond si peu à la volonté, qu'elles ne peuvent representer ce qui est devant leurs yeux, ou dans leur esprit, de la maniere qu'elles le voyent, ou qu'il doit être.

Ce n'est pas, interrompit Pimandre, une chose extraordinaire, de ne pas toûjours bien exprimer nos pensées. L'esprit conçoit & enfante avec une promptitude si grande, que souvent l'image des choses qu'il produit, est plûtôt effacée de notre memoire, que nous n'avons le loisir de la faire connoître. Mais je ne crois pas que la difficulté qu'on rencontre dans le travail, vienne de la main, qui est l'instrument dont on se sert, ni du sujet qu'on veut imiter ; c'est plûtôt des moyens que l'on garde, & de la mauvaise conduite qu'on observe. Car j'ai peine à croire qu'une personne, qui recherche quelque chose avec passion, employe inutilement son tems, puisqu'il est certain que les sciences, aussi-bien que la vertu, se communiquent à ceux qui les aiment avec ardeur, & qui les recherchent avec perseverance.

Il y a bien eû des Peintres, repartis-je, qui les ont recherchées avec autant de passion que Michel-Ange, lesquels n'en ont pas été favorisez comme lui. Pour devenir

nir excellent dans cet Art, il faut avoir le veritable genie de la Peinture : je veux dire qu'il ne faut pas y être porté malgré foi, ni même être de ceux qui fe contentent d'une legere & fimple inclination, & qui ne voulant connoître que les commencemens, apprehendent un trop grand travail. Les Atheniens avoient raifon de laiffer à leurs enfans la liberté de choifir les Sciences & les Arts qui devoient occuper le refte de leur vie; car l'efprit qui n'eft point contraint, s'attâche toûjours plus volontiers à ce qui eft conforme à fa nature. C'eft pourquoi j'ay bonne opinion d'un jeune homme qui fe porte de lui-même à l'étude. De combien de Peintres avons-nous parlé qui fe font appliquez deux-mêmes à deffiner, lorfqu'ils n'étoient encore que de jeunes enfans ? Quand la nature s'eft déclarée de la forte, il ne refte plus qu'à fe bien conduire, & à ne pas fe détourner du droit chemin, fi l'on veut courir dans cette carriére, & parvenir au terme de la perfection.

Alors Pimandre m'interrompant, N'eft-ce pas, me dit-il, la nature qui doit nous mettre elle-même dans ce veritable chemin ? Car Michel-Ange & Raphaël ayant de beaucoup furpaffé leurs Maîtres, n'avoient pas appris d'eux un fecret & une fcience qu'ils ignoroient eux-mêmes.

Il

Il ne faut pas douter, repris-je, que la belle nature, c'est-à-dire, un esprit bien éclairé, ne trouve de lui-même les voyes les plus faciles, & les sentiers les plus courts. Mais il est certain aussi qu'il peut recevoir un grand secours des lumieres & du travail des autres; & qu'un beau naturel trouve bien du soulegement, quand il rencontre d'abord un guide, qui le conduit dans un païs où il n'a jamais été. Annibal Carache, après avoir vû ce que Leonard de Vinci a écrit sur la peinture, étoit fâché de n'avoir pas eû plûtôt entre les mains ces excellens préceptes, parce, disoit-il, qu'ils lui auroient épargné vingt années de travail, s'il les eût lûs dès sa jeunesse.

Je crois aussi, dit Pimandre, qu'un jeune homme, auquel on feroit comprendre de bonne heure quantité de choses dont nous avons parlé dans nos conversations, en tireroit une utilité considerable.

Il peut bien-être, repartis je, que parmi les remarques que nous avons faites, il y en ait qui pourroient profiter à ceux qui ont de l'amour pour la peinture: mais c'est l'ordre & la conduite qu'on garde aujourd'hui dans l'Academie Royale des Peintres, qui est très-avantageuse à ceux qui vont y prendre des leçons. Les Conferences qu'on y fait, les prix qu'on y propose,

posé, & que la magnificence Royale répand, sont d'une utilité si grande, qu'on en voit déjà des marques dans le merveilleux progrès que font les jeunes Eleves.

Comme tous ceux, repartit Pimandre, qui aiment la Peinture, ne peuvent pas se trouver dans cette célébre Academie, pour y recevoir des leçons, vous me diriez bien si vous vouliez, votre sentiment sur la maniere dont l'on doit se gouverner pour instruire quelqu'un, ou pour s'instruire soi-même.

Vous pourriez, lui repartis-je, apprendre cela des sçavans hommes qui enseignent dans cette illustre Assemblée, bien mieux que de moi. Mais pour ne vous pas refuser ce que vous demandez, je vous en dirai volontiers mon avis. Supposé qu'une personne ait tout l'amour qu'on peut avoir pour la Peinture, & qu'il ait avec cela une volonté déterminée de s'y perfectionner, la premiére chose qu'il doit faire, est de commencer à dessiner d'après de bons desseins, toutes les parties du corps humain, jusques à ce qu'il les sçache parfaitement. Si c'est un jeune homme qui ait un Maître qui le conduise, ce Maître doit avoir la discretion de ne le pas charger d'un trop grand travail, mais plûtôt lui donner des préceptes qui servent à rendre son travail plus facile; & à mesure qu'il profitera,

lui

& sur les Ouvrages des Peintres. 285

lui donner d'autres desseins, non seulement sçavans, mais agréables, afin que sa vûë étant satisfaite par la nouveauté, & par la grace des choses qu'il aura pour objet, il prenne plus de plaisir à les copier. L'on peut même montrer aux jeunes gens diverses façons de dessiner. Comme ils trouvent du plaisir dans la varieté, ils se persuadent que l'Art est plus facile qu'il n'est, & ainsi se perfectionnent peu à peu.

Ces particularitez vous sembleront peut-être basses & inutiles; mais il faut s'y arrêter avant que de passer à d'autres; & même comme il y a quantité de choses necessaires à cet Art, il est necessaire que celui qui enseigne, ménage l'esprit de ses disciples, de crainte de les rebuter, ne leur montrant dans les commencemens que ce qu'il y a de plus facile & de plus agréable. La nature par après les portera à rechercher ce qui est de plus malaisé, & leur découvrira les moyens de bien réüssir, chacun faisant des observations particulieres en mille rencontres, qui n'ont pas été faites par d'autres, & qui demeurent propres à celui qui les a trouvées.

Lorsqu'on commence à se plaire dans le travail, & à y trouver de la facilité, il ne faut pas se lasser, ni se rendre trop assidu; il suffit de bien connoître, & de bien choisir ce qu'on veut imiter.

il

Il me semble pourtant, interrompit Pimandre, qu'on ne sçauroit trop s'exercer, parce que le travail est la nourriture de l'art, & qu'il est même difficile, selon le sentiment d'un Ancien (1), de conserver ce que nous avons appris, si nous ne l'entretenons par un exercice continuel.

Je n'entends pas, repartis-je, interdire le travail, quand je le modere; au contraire, lors qu'on ne dessine pas, il faut s'appliquer à la consideration de tout ce qui concerne cet art, examiner ce qu'on veut imiter, en observer toutes les parties, s'affermir dans les premiers traits du dessein, & avant que de former des figures entieres, sçavoir bien faire les plus petites parties d'un membre, parce que les moindres choses negligées dans les commencemens, donnent par après beaucoup plus de peine à apprendre, & sont de grandes fautes, si l'on vient à ignorer la maniere de les faire. Sur tout il est bon d'avertir ceux qui commencent, de ne se point hâter, mais au contraire d'employer tout le tems necessaire à bien terminer un dessein.

Il est certain, dit Pimandre, que les choses faites avec loisir, sont les plus nettes & les mieux arrêtées ; & que celles qui sont faites à la hâte, ont plus de confusion
&

(1) Pl. lib. 1. Ep. 14.

& sur les Ouvrages des Peintres. 287

& d'obscurité. J'avois crû néanmoins, qu'en peinture il étoit bon d'être diligent, & de se faire une maniere prompte. Il me semble même d'avoir vû quelques ouvrages où l'on estime plus l'art & l'entente, que le soin & la peine qui se remarquent en d'autres.

Cette diligence, repris-je, est considerable dans quelques tableaux des meilleurs maîtres, où l'on voit la grandeur de leurs idées, & la force de leur imagination. Il est même vrai, qu'un homme seroit digne d'une grande loüange, qui pourroit en beaucoup moins de tems qu'un autre, mettre un tableau en sa perfection. C'est dont l'on estima extrémement cet ancien Peintre (1), que je vous ai nommé autrefois, qui ayant entrepris un ouvrage pour Aristratus, Prince de Sicione, & le tems qu'il avoit pris pour le livrer, étant fort proche, sans qu'il l'eût commencé, travailla avec tant de diligence, & le fit d'une maniere si prompte & si expeditive, qu'il trompa l'attente de tout le monde, & par la beauté même de son travail appaisa la colere de ce Prince, qui, dans la crainte qu'il avoit que le Peintre ne lui manquât de parole, l'avoit déjà fait menacer d'un mauvais traitement.

Mais nous ne parlons pas ici de ces
grands

(1) Nicōmaque.

grands hommes, qui sont comme les maîtres de l'art; nous parlons de ceux qui s'instruisent encore, & qui voulant terminer un tableau, doivent y employer tout le tems necessaire. C'est pourquoi après avoir dessiné quelque tems après les desseins des meilleurs maîtres, il faut étudier les statuës antiques, les bas-reliefs & le naturel, & s'y attacher plûtôt qu'après les tableaux, quelques excellens qu'ils puissent être. Car si un jeune homme a l'ambition de devenir un grand personnage, pourquoi ira-t'il consulter les Ecoliers plûtôt que le Maître? Et pourquoi ne s'addressera-t'il pas à la nature même, qui est celle qui a donné les leçons à tous les Peintres qui ont jamais été?

Ainsi donc, interrompit aussi-tôt Pimandre, vous ne voulez pas qu'on aille étudier sous Raphaël, & sous les autres Peintres anciens, & vous condamnez les disciples de ces grands hommes.

Je voudrois, repris-je, que l'on consultât Michel-Ange, Raphaël, Jule Romain, & les plus grands Peintres, pour apprendre d'eux comment l'on doit dessiner le naturel, & se servir de l'antique; de quelle sorte ils ont sçû corriger les defauts de la nature même, & donner de la beauté & de la grace aux parties qui en ont besoin. Mais je souhaiterois aussi qu'on s'attachât

entiere-

entierement à l'antique & au naturel, afin qu'en prenant sur le corps de l'homme la veritable forme de tous ses membres, & sur les Statuës antiques la belle proportion, l'on ne tombât point dans la maniere d'un autre Peintre. Car quelle apparence, je vous prie, de vouloir imiter des personnes, qui, quoique très-sçavantes, auroient toûjours quelques défauts, & ausquels celui qui les voudroit suivre, ne feroit qu'ajoûter encore les siens.

N'est-il pas vrai que si le Valentin n'eût point pris pour Maître le Caravage, il ne seroit pas tombé dans une maniere si noire ? Les Caraches qui ont suivi la nature ont bien mieux réüssi ; & s'ils eussent plûtôt vû l'antique, leurs Ouvrages auroient toute la perfection que l'on peut desirer.

Si l'on veut donc imiter les grands hommes, il ne faut pas que ce soit dans leur maniere de travailler, mais dans leur conduite. Considerons les bonnes qualitez qu'ils possedoient, les connoissances qu'ils ont acquises, quelle grandeur paroît dans leurs Ouvrages, quel raisonnement, quel choix, quelle disposition ; & enfin examinons en détail les parties qui composent un beau tout : gardons-en une image dans notre memoire, qui serve ensuite à

nous conduire dans la representation des sujets que nous aurons choisis.

Le PRIMATICE est un de ceux qui avoient beaucoup consideré les Ouvrages des plus grands Maîtres, particulierement de Jule Romain sous lequel il avoit travaillé: mais parce qu'il s'étoit trop attaché à une maniere particuliere, l'on voit dans les grandes compositions qu'il a faites, qu'il y manque encore quelque chose pour être dans la derniere perfection. Vous avez vû ce qu'il a peint de plus considerable; car bien que ses premiers Ouvrages soient en Italie, il n'y a rien néanmoins qui approche de ceux qui sont à Fontainebleau. On le nomme quelquefois Boulogne, à cause qu'il étoit natif de Boulogne en Italie. Il travailloit à Mantouë, lorsque François I. (1) le fit venir en France, où Mr Roux étoit déjà arrivé, & avoit commencé de travailler dès l'année précedente.

Mais ce fut le Primatice qui fit les premiers Ouvrages de stuc & de peinture à fraisque; & neuf ans après, le Roi l'envoya à Rome pour acheter des marbres antiques (2), où en peu de tems il amassa un grand nombre de bustes & de figures entieres. Il y fit mouler par le Vignolle & quelques autres Sculpteurs le cheval de Marc-Aurelle, qui fut long-tems exposé

en

(1) En 1531. (2) En 1540.

en plâtre dans la grande Cour de Fontainebleau, qu'on appelle encore, à cause de cela, la Cour du Cheval blanc. Il fit aussi mouler une grande partie de la Colonne Trajane, le Laocoon, le Tibre, le Nil, & la Cleopâtre qui est à Belvedere, dont il apporta tous les creux en France, & fit jetter en bronze plusieurs de ces figures.

En ce tems-là M⁰ Roux étant venu à mourir, le Primatice acheva une Galerie qu'il avoit laissée imparfaite, & eût la conduite de tous les Ouvrages de Fontainebleau. Comme le Roi étoit satisfait de lui, il le récompensa d'une Charge de Valet de Chambre, & en l'an 1544. lui donna l'Abbaye de Saint Martin de Troye en Champagne, dont il le jugea digne, tant à cause de ses merites, que pour sa naissance, qui étoit très-noble.

Les grands biens que le Roi lui fit, ne l'empêcherent point de continuer ses travaux. Il avoit auprès de lui plusieurs Peintres excellens, qui travalloient sur ses desseins, entr'autres Giovambatista Bagnacavallo, Ruggieri da Bologna, Damiano del Barbieri, Prospero Fontana, Nicolo de Modéne, que l'on connoît assez sous le nom de MESSER NICOLO, & qui surpassoit de beaucoup tous les autres. Car c'est lui qui sur les desseins du Primatice, a

N ij peint

peint à Fontainebleau la grande Salle du Bal, & la grande Gallerie, où il a représenté l'Histoire des travaux d'Ulysse à son retour du Siege de Troye, dont les sujets sont tirez de l'Odyssée d'Homere. Mais il travailla d'une maniere si particuliére, qu'il n'y avoit rien alors de plus beau que cette fraisque, parce qu'il ne se servoit que de terres pures, avec peu de blanc, & ne retouchoit point son Ouvrage à sec, comme les autres ont accoûtumé de faire. Il peignit encore la Chambre, qu'on appelle de Saint Loüis, où dans huit tableaux on voit les principales actions d'Ulysse, qu'il prit de l'Iliade d'Homere; & dans un autre chambre, qui est entre la Salle des Gardes, il a representé quelques actions particulieres d'Alexandre le Grand. Il y a plusieurs autres endroits de cette Royale Maison qui sont enrichis de ses Peintures. Il travailla aussi à Meudon pour le Cardinal de Lorraine, après les desseins du Primatice. Damiano del Barbieri faisoit les Ornemens de stuc, avec un autre Sculpteur Florentin, nommé Ponce, qui a fait plusieurs Ouvrages dans Paris. Nicolo peignit aussi à l'Hôtel de Guise & à l'Hôtel de Montmorency, qui est à present à Monsieur le Président de Mesme, & dans une maison proche les Bernardins.

On voit encore plusieurs Ouvrages de sa main dans le Château de Beauregard, proche de Blois, qui appartient à Monsieur le Président Ardier. Les plus considérables sont dans la Chapelle qu'il a peinte à fraisque sur les desseins du Primatice. Il y a au-dessus de l'Autel une Descente de Croix. Ce tableau est composé de sept figures grandes comme le naturel. La principale est celle du Corps mort de Nôtre Seigneur Jesus-Christ étendu contre terre, & soûtenu par Joseph d'Arimathie. La Magdelaine est aux pieds de son Maître, qu'elle baise & arrose de ses larmes. La Vierge & les deux Maries sont tout proche; & au-delà de toutes ces figures, on voit celle de Saint Jean, qui occupe une place considérable: ce que le Peintre voulut faire, à cause que celui à qui appartenoit alors cette maison, se nommoit Jean du Thier (1) Le haut de la Croix, qui est dans ce tableau, se termine dans la voute de la Chapelle, qui étant en croix d'Ogive, a dans chacune des quatre parties du pendentif, ou espaces qui sont entre les arestiers, six figures d'Anges, qui portent les instrumens de la Passion de Nôtre Seigneur. Autour de la Chapelle sont peints les Mysteres de la Résurrection. Dans le premier tableau est repre-

────────────
(1) Il étoit Secretaire d'Etat sous Henri II.

representé Notre Seigneur, qui sort glorieux du Tombeau où les Juifs le gardoient. Dans le second, on voit comme l'Ange est assis à l'entrée du Sepulcre, & parle aux femmes qui alloient pour embaumer le Corps du Fils de Dieu. Dans le troisiéme, Notre Seigneur qui se presente à la Magdelaine en forme de Jardinier. Dans le quatriéme, comme il s'entretient avec les deux Pellerins qui vont à Emmaüs. Et dans le cinquiéme, comme il fait toucher son côté à Saint Thomas.

Tous ces différens Ouvrages ont été commencez sous le Regne de François I. & continuez sous Henri II. sous François II. & sous Charles IX.

Lorsque François II. vint à la Couronne, le Primatice eût l'Intendance génerale des Bâtimens, qui étoit déjà une Charge considérable, & qui avoit été exercée par le pere du Cardinal de la Bourdaisiére, & par Monsieur de Villeroy. Et après la mort de ce Prince, il commença à Saint Denys, par l'ordre de Henri III. & de la Reine Catherine, la sepulture de Henri II. ornée de Statuës & de bas-reliefs, de bronze, & de marbre d'une si grande beauté, que si elle eût été finie, comme il en avoit fait le dessein, il n'y auroit rien de plus magnifique.

Ce que je vous puis dire, est que nous som-

sommes redevables au Primatice, & à Messer Nicolo, de plusieurs beaux Ouvrages; & l'on peut dire qu'ils ont été les premiers qui ont apporté en France le goût Romain, & la belle idée de la peinture, & de la sculpture antique. Avant eux, tous les tableaux tenoient encore de la maniere gottique, & les meilleurs étoient ceux, qui, à la maniere de Flandres, paroissoient les plus finis, & de couleurs plus vives. Mais comme le Primatice étoit fort pratique à dessiner, il fit un si grand nombre de desseins, & avoit sous lui, comme je vous ay dit, tant d'habiles hommes, que tout d'un coup il parut en France une infinité d'Ouvrages d'un meilleur goût que ceux qu'on avoit vûs auparavant. Car non seulement les Peintres quitterent leur ancienne maniere, mais même les Sculpteurs, & ceux qui peignoient sur du verre, dont le nombre étoit fort grand. C'est pourquoi l'on voit encore des vitres d'un goût très-exquis, comme aussi quantité de ces émaux de Limoge, & des vases de terre peints & émaillez, qu'on faisoit en France aussi-bien qu'en Italie. Il se trouve même des tapisseries du dessein du Primatice. Il y en a une tenture à l'Hôtel de Condé peinte sur de la toile d'argent avec des couleurs claires, qui étoit autrefois à M. de Mont-

morency. Pour des tableaux à huile de Messer Nicolo, il s'en trouve plusieurs dans Paris. Vous avez vû ceux de M. le Marquis d'Alluye, que M. le Duc de Liancour avoit amassez avec grand soin. Il est vrai que dans les Ouvrages du Primatice & de Messer Nicolo, il y a encore quelque chose à desirer; car s'étant fait une maniere particuliere & expeditive, comme je vous ay dit, ils n'ont pas pris assez de soin de rendre leurs Ouvrages accomplis dans toutes les parties de la peinture: & ceux qui travailloient sous eux ne tâchant qu'à les imiter, sont tombez dans des défauts que les jeunes gens doivent éviter, lorsqu'ils ont assez de courage pour ne pas vouloir demeurer de simples copistes, ou du moins les imitateurs de leurs Maîtres.

Comme j'eus cessé de parler, je croi, dit Pimandre, qu'il est necessaire qu'il se rencontre des personnes qui copient des tableaux des autres, afin de renouveller ce que les Anciens ont fait, & n'en pas laisser perdre la memoire. Ne m'ayez vous pas autrefois parlé d'un Peintre de Grece (1), qu'on estimoit beaucoup, à cause des choses antiques qu'il prenoit plaisir de copier pour les faire revivre?

Je demeure d'accord avec vous, repris-je,

(1) Nicophane.

je, qu'il faut qu'il y ait de toutes sortes de Peintres, parce que tous ne peuvent pas avoir un même génie: mais ayant à donner des avis à quelqu'un, je ne lui conseillerois pas de demeurer sans cesse à copier les Ouvrages des autres, puisqu'il a, comme je vous ay déja dit, devant les yeux le même modéle qu'avoient les plus sçavans Peintres, qui est la nature.

Il ne seroit donc pas besoin, dit Pimandre, en m'interrompant, d'aller en Italie pour devenir plus excellent Peintre ?

Il est certain, repartis-je, que l'on peut étudier la Nature en tout païs. Il y a eû de grands hommes en France, en Allemagne, & ailleurs, qui n'ont jamais vû les beautez de Rome. Mais comme les Universitez sont d'un grand secours, pour former l'esprit des jeunes gens dans les Lettres humaines, & pour les perfectionner dans les sciences, de même, il est avantageux d'étudier les beaux Arts dans les lieux où l'on s'y exerce davantage, parce que parmi un grand nombre de personnes qui aspirent à une même fin, il y en a toûjours qui excellent en quelque partie, & dont l'on peut beaucoup apprendre, & encore dans les lieux où il reste des exemples de tout ce qui a été fait de plus beau. Albert Dure, Lucas & Holben, sans parler de plusieurs autres, ont acquis

beaucoup de reputation : néanmoins par-ce qu'ils n'avoient point vû les différens Ouvrages des Anciens, ils ne se sont pas rendus parfaits dans toutes les parties de la Peinture. Les Peintres mêmes d'Italie, comme les Lombards, qui n'ont pas vû les belles antiques, n'ont point possedé cette grande réputation qu'ont eû ceux de l'Escole de Rome, où il se trouve une in-finité de belles choses qui enseignent les Maîtres, & donnent encore de nouvelles lumieres aux esprits les plus éclairez. Aussi depuis que les François, & ceux des autres païs ont été en Italie observer ce qu'il y a de plus beau, ils se sont rendus encore plus sçavans dans la Peinture : car ce n'est pas un Art que les Italiens ayent inventé, ni même qu'ils ayent déterré eux seuls. Lorsque Cimabué & Giotto commence-rent à le faire revivre, on le pratiquoit au-decà des Monts, aussi bien qu'en Italie, où l'on peut dire que depuis Constantin les Ouvrages de Sculpture & de Peinture n'étoient pas d'un meilleur goût dans Ro-me que ceux qu'on faisoit ici.

Il m'est tombé depuis peu entre les mains un vieux livre en parchemin d'un Auteur François, dont les caracteres & le langage témoignent être du douziéme sie-cle. Il y a quantité de figures à la plume, qui font connoître que le goût de dessiner

étoit

étoit alors aussi bon que celui d'Italie l'étoit du tems de Cimabué. Aussi a-t-on vû que les Arts ne se sont pas plûtôt perfectionnez sous Raphaël & sous Michel-Ange, qu'ils ont en même tems commencé à paroître en ces quartiers avec plus de beauté qu'auparavant; & l'on peut dire qu'en cela les graces du Ciel furent en même tems également distribuées presque par toute l'Europe, puisqu'en Allemagne, en Holande & en Flandres, il parut de grands hommes, dont la reputation alloit jusques à Rome, comme celle des Peintres Italiens se répandoit ailleurs. Il y a long tems que l'on pratique la peinture en France; nos anciennes vitres en font des preuves; & je vous ay même dit que le premier qui fit peindre à Rome sur du verre, étoit natif de Marseille. Aussi comme les Peintres de France travailloient beaucoup sur le verre, & qu'ils étoient tout ensemble Peintres & Vitriers, on voit que dès l'an 1520. il se faisoit beaucoup de vitres dans les Eglises d'un goût très-excellent, & dont les couleurs sont admirables; je ne dis pas seulement pour la beauté & l'éclat de la matiere, j'entends pour le mélange des couleurs, & ce que les ouvriers nomment l'apprêt. Les noms néanmoins de ces excellens hommes ne sont point venus jusques

à nous, & l'on ne sçait pas quels étoient ceux qui travailloient avant que le Roi François I. eût fait venir d'Italie Mr Roux, & les autres Peintres que j'ai nommez. Les Flamans ont eû plus de soin de conserver la memoire de leurs Peintres ; & quoiqu'ils n'en ayent pas cherché l'origine si loin que Vasari a fait de ceux d'Italie, on trouve que dès l'an 1366. HUBERT VAN-EYCK naquit à Maseyk, ville située sur la riviere de Meuse. On présume qu'il étoit fils d'un Peintre, parce que toute sa famille embrassa cette profession, & qu'il avoit même une sœur, nommée Marguerite, qui pour exercer cet Art avec plus de liberté, ne voulut jamais être mariée. Hubert eût un frere plus jeune que lui, qui fut son disciple, & duquel je vous ai déjà parlé ; car c'est lui qu'on nomme JEAN DE BRUGE, qui trouva l'invention de peindre à huile, & qui eût la gloire de faire de cette maniere les premiers ouvrages que l'on ait jamais vûs. Il étoit de Venlo, au païs de Gueldres, mais il fut surnommé de Bruge, à cause qu'il travailloit ordinairement en cette ville, alors la plus opulente de tous les Païs-Bas. Je vous ai dit comment un Peintre de Messine partit exprès de Naples pour venir en Flandre, où il apprit ce secret, qu'il porta en Italie.

Hubert & Jean firent ensemble plusieurs

sieurs tableaux, & entr'autres pour le bon Duc Philippes de Bourgogne, Comte de Flandres, celui que l'on voit encore dans l'Eglise de Saint Jean de Gand, où est representé l'Agneau de l'Apocalypse au milieu des quatre animaux & des vingt-quatre Vieillards.

Ce fut le dernier ouvrage auquel Hubert travailla avec son frere; & même il ne le vit pas dans sa perfection, car il mourut (1) avant qu'il fût achevé. Jean le finit, & representa dans l'un des volets ce Duc à cheval, & à côté son frere & lui.

Il fit aussi Adam & Eve, que l'on conserve cherement dans le même lieu; & ensuite il alla demeurer à Bruges, où il se plaisoit davantage qu'à Gand. Il peignit dans l'Eglise de Saint Donat une Vierge avec plusieurs Saints: il fit aussi un tableau pour la Prevôté de Saint Martin d'Ipre; & comme il travailloit d'une maniere toute nouvelle, il n'y eût guéres de Princes en Europe qui ne voulussent avoir de ses ouvrages.

Il envoya un Saint Jerôme à Laurent de Medicis; & un autre tableau au Duc d'Urbin, où il avoit representé une étuve. Le Duc Philippes fit tant d'état de son merite, qu'il lui donna place dans son Conseil. Il mourut à Bruges, & fut enterré

(1) L'an 1426.

terré dans l'Eglise de Saint Donat, où il avoit choisi sa Sepulture.

Ce fut environ ce tems-là (1) que naquit à Nuremberg ALBERT DURER, dont le nom ne s'est pas moins repandu par tout le monde, que ceux des plus grands Peintres dont je vous ai parlé. Son pere, qui étoit Orfévre, lui fit apprendre à dessiner dès ses plus jeunes années, & le retint assez long-tems dans sa boutique, avec intention de le faire Orfévre comme lui. Mais Albert ayant fait connoissance avec un certain Hupse Martin, apprit de lui à graver & à manier les couleurs. Ne voulant rien faire voir qui ne fût excellent, il chercha à se perfectionner avant que de mettre ses ouvrages au jour. Comme il n'avoit fait aucunes études, il s'appliqua à celles qu'il crut les plus necessaires pour la profession qu'il embrassoit. Il apprit l'Arithmetique, la Géometrie, la Perspective & l'Architecture; & ayant fait de ces sciences un fondement, sur lequel il pût bâtir avec sûreté, il se mit à travailler, & ne commença qu'à l'âge de vingt-sept ans à mettre ses ouvrages en lumiere. Aussi ne vit-on rien paroître de lui qui ressentît son apprenti; on y remarqua une maniere faite, & des coups de Maître. La premiere piece qui parut gravée au burin, fut

(1) En 1470.

fut celle où il a représenté les trois Graces, portant un globe sur leurs têtes.

Ensuite il fit plusieurs autres figures (1), comme l'Histoire de la Passion, les Portraits du Duc de Saxe, de Melancthon, & plusieurs autres, tant en cuivre qu'en bois, avec une infinité de desseins, parce qu'il étoit fertile en pensées, & travailloit avec facilité.

Pour des ouvrages de peinture, il n'en a pas fait un si grand nombre. Ceux d'entre ses tableaux qu'on a le plus estimez, sont l'Adoration des trois Rois, qu'il fit en 1506. En 1507. il peignit Adam & Éve d'une si grande beauté, qu'un Gaspard Ursinus Velius prit occasion de faire ces deux vers en voyant ce tableau :

Angelus hos cernens miratus dixit : Ab horto
Non ita formosos vos ego depuleram.

En 1508. il représenta Notre Seigneur en Croix, & le Martyre de plusieurs Saints. Il s'y peignit aussi tenant une banniere, dans laquelle son nom étoit écrit. Il fit encore un semblable sujet de Jesus en Croix, où sont le Pape, l'Empereur, plusieurs Cardinaux, & où il paroît lui-même tenant un rouleau, où est écrit : *Albertus Durer, Noricus, faciebat anno de Virginis partu 1511.* La

(1) En 1497.

La plûpart de ces tableaux-là étoient à Prague dans le Cabinet de l'Empereur. Ceux de Nuremberg ont aussi conservé cherement ce qu'ils ont pû avoir de lui.

Lorsqu'il fut en Hollande pour y voir Lucas, que sa grande reputation lui donna envie de connoître, il fit son portrait; & pour lier amitié avec Raphaël d'Urbin, il lui envoya le sien : car il avoit une estime particuliere pour tous les gens de mérite. Il n'y eût jamais homme plus accort, plus charmant, ni plus agréable que lui. Ses vertus & son sçavoir lui acquirent l'amitié de l'Empereur Maximilien, qui, pour lui en donner des marques, l'ennoblit.

Enfin, après avoir glorieusement vécu cinquante-huit ans, il mourut à Nuremberg, au mois d'Avril 1528. & fut enterré dans le cimetiére de Saint Jean, sous une tombe de marbre, où est son Epitaphe. Outre les tableaux & les estampes que l'on voit de lui, il a laissé des traitez d'Architecture & de Perspective ; mais entr'autres, quatre livres de la Symetrie, & des proportions du corps humain.

Dites-moi, je vous prie, dit alors Pimandre, quelle estime vous faites d'Albert & de ses ouvrages, & quelle difference vous mettez entre lui & les meilleurs Peintres d'Italie dont vous ayez parlé ?

Albert,

Albert, repartis-je, étoit de ceux qu'on peut dire avoir un beau naturel pour la peinture, & qui ne manquant pas de jugement pour se conduire, avoit exactement observé la nature, & dessinoit parfaitement bien les choses comme il les voyoit. Mais s'étant trouvé comme renfermé dans ses propres connoissances, & ne voyant rien autour de lui qui lui donnât des idées plus nobles & plus hautes, il ne s'est pas apperçû qu'il y a dans la peinture une infinité d'autres parties qu'il faut sçavoir pour s'y rendre parfait. Ainsi il n'a pas connu ce qui est necessaire pour les grandes & nobles ordonnances selon la difference des sujets.

Il a ignoré le choix qu'il faut faire des plus belles parties; la noblesse des expressions, les divers accommodemens des draperies : & quoiqu'il sçût la perspective, il ne l'a pas neanmoins pratiquée dans toute son étenduë, n'ayant pas sçû celle qu'on appelle *Aërienne*, ni cet affoiblissement des couleurs, des jours & des ombres, s'attachant uniquement à bien dessiner toutes les parties d'un tableau, à les finir avec soin, & à employer de belles couleurs. Il n'a pas pensé en étudiant chaque chose en particulier, qu'elles font un autre effet toutes ensemble; & que dans une grande ordonnance de plusieurs figures, la distan-

ce qu'il faut à l'œil pour les considerer, les fait paroître d'une autre maniere que quand on les regarde de près, & separément. Il ne s'est pas mis non plus en peine de representer d'autres vêtemens que ceux de son tems, & n'a point choisi d'autres proportions que celles des corps qu'il voyoit. Car il ne faut pas, comme je vous ai dit, ayant la nature pour modéle, se contenter de la copier comme on la voit. Il faut la connoître dans toute l'étenduë de ses parties, quoique l'on n'en represente souvent que ce qui est découvert, & qu'il reste beaucoup de choses cachées. C'est pourquoi dans le même tems qu'on dessine les parties d'un corps, il faut sçavoir le rapport & la belle proportion qu'elles doivent avoir les unes avec les autres, afin de ne pas manquer dans la composition du tout ensemble.

Si Albert, dit Pimandre, a fait un traité des proportions: pouvoit-il manquer d'observer lui-même ce qu'il enseignoit aux autres?

Ce qu'il en dit, repartis-je, ne peut pas servir de regle assûrée: car ce sont des mesures qu'il a prises veritablement sur la nature, mais il n'a pas fait choix de la belle nature.

Il n'y a donc pas, interrompit Pimandre, une mesure arrêtée pour toutes sortes de corps? Non

& sur les Ouvrages des Peintres. 307

Non assûrément, repliquai-je ; car premierement il n'y en a point pour les enfans, dont toutes les parties changent à mesure qu'ils croissent. La nature, qui dès la naissance leur donne une tête plus grosse à proportion, que tout le reste des membres, comme si elle se hâtoit de former le lieu qui doit être la demeure de l'esprit, ne donne pas à cette tête dans la suite des tems un accroissement égal aux autres parties. Il se trouve que dès l'enfance la tête a autant de hauteur, que les deux épaules ensemble ont de largeur, quoique dans les hommes faits il n'y ait d'une épaule à l'autre que la mesure de deux faces ; de sorte que jusqu'à ce qu'on soit hors de l'enfance, il n'y a point de proportion certaine. C'est sur cela qu'Albert Durer, & quelques autres ont fait plusieurs remarques, ausquelles il ne faut pas s'arrêter, si l'on veut suivre l'avis de Leonard de Vinci, qui conseille aux Peintres de faire eux-mêmes des observations sur la nature, & de considerer de tems en tems de quelle sorte elle travaille dans la formation, & dans l'accroissement du corps de l'homme.

Lorsqu'il est dans sa perfection, Vitruve, qui le mesure par la grandeur de son pied, veut que pour être d'une belle proportion, il en ait dix de hauteur. Il y en

a d'autres, qui prennent la tête pour mesurer les autres parties : comme d'autres encore se servent de la grandeur du visage, c'est-à-dire, de l'espace qui est depuis le bas du menton jusques au haut du front, où commence la racine des cheveux. Et parce qu'il y a des corps de diverses tailles & grandeurs; que les uns sont plus courts, les autres plus hauts & déchargez, ils ont aussi donné plus ou moins de mesure à ces corps. Car ils en ont fait qui n'ont que sept têtes de haut, d'autres huit, d'autres neuf, & il y en a même qui ont été jusques à dix, & cela tant à l'égard des hommes que des femmes, comme l'on peut voir dans Albert Durer & dans Lomazzo.

Cependant ceux qui ont soigneusement mesuré les plus belles Antiques, n'y trouvent point toutes ces diverses mesures. Leur difference ne consiste que dans les largeurs qui les rendent plus grosses ou plus menuës, & les fait paroître ou plus sveltes ou plus ramassées ; & j'ai appris des plus excellens hommes en cet art, qu'il n'y a dans toutes les Antiques qu'une seule mesure pour les hauteurs, tant des hommes que des femmes, qui est de huit têtes ou dix faces.

Et de quelle sorte, interrompit Pimandre, ont-ils distribué toutes ces mesures?

Ce seroit, repartis-je, un discours qui seroit ennuyeux, si j'entreprenois de vous les rapporter toutes. Je vous dirai seulement en peu de mots, que le corps d'un homme & d'une femme se divise en dix faces; c'est-à dire, dix mesures, qui sont chacune de la grandeur du visage, à prendre, comme je viens de dire, depuis la racine des cheveux jusques au bas du menton. La premiere comprend l'espace qui est depuis le haut de la tête jusques au bout du nez. La deuxiéme, depuis le nez jusques au haut de l'estomach. La troisiéme, depuis le haut de l'estomach jusques au creux de la poitrine. La quatriéme, depuis le creux de la poitrine jusques au nombril; d'où jusques au bas du ventre, l'on compte la cinquiéme, & où se trouve le milieu du corps. Car de-là jusques au genoüil il y a deux hauteurs de visage, & trois autres du genoüil jusques à la plante des pieds. La main est de la longueur du visage; & depuis la jointure de la main jusques à celle de l'épaule, il y a trois faces. D'une épaule à l'autre, il y en a deux: de sorte que de l'extremité d'une main à l'autre, il se trouve la même longueur que depuis les pieds jusques au haut de la tête.

La tête se divise en quatre parties. Le visage en contient trois, dont la premiere

re comprend l'espace qui est entre le haut du front, ou la racine des cheveux & les sourcils. La deuxiéme, celui qui est depuis les sourcils jusques sous les narines. Et la troisiéme, depuis les narines jusques sous le menton. Je ne pense pas qu'il soit necessaire que je vous fasse un détail de toutes les autres parties du visage; cela seroit trop long & inutile à present.

Je ne crois pas même, dit Pimandre, qu'on en puisse rien dire de fort certain, puisque la nature les rend si differens, que de tous ceux que nous voyons, il n'y en a point qui se ressemblent.

Vous sçavez bien, repliquai-je, qu'en parlant ce matin des parties qui servent à la composition d'un beau corps, nous n'avons consideré que celles qui peuvent contribuer à former une seule & unique beauté. De même, quand je vous parle de la mesure que doivent avoir ces parties pour engendrer une parfaite symmétrie, je m'arrête seulement à la mesure que les plus grands Maîtres ont gardée, quand ils ont formé ces anciennes statuës, qui sont les vrais modéles de la belle proportion.

Cependant vous remarquerez, comme une chose considerable, que quand on étudie cette parfaite beauté, & ces belles proportions, ce n'est pas pour les mettre continuellement en pratique; c'est afin de
con-

connoître ce qu'il y a de plus beau & de plus noble dans le corps humain, mais non pas pour representer les corps d'une même maniere : il faut que les figures ayent rapport aux sujets que l'on traite, & les changer selon les personnes que l'on represente, Hercule ne devant pas être peint comme Apollon, ni Bacchus comme Silene.

Il me semble, interrompit Pimandre, avoir autrefois oüi dire à quelques Peintres, que pour bien donner ces différentes beautez, il faut considerer chaque corps selon l'influence des sept Planetes.

Ce sont, repris-je, les méditations de quelques Auteurs Italiens dont je veux bien vous expliquer la pensée. Pour donner de la beauté à un Ouvrage, il est necessaire, comme je viens de dire, qu'il soit diversifié dans toutes ses parties, & non seulement dans les actions des figures, mais encore dans leurs airs de tête, dans leurs grandeurs & dans leurs proportions, parce que les Peintres doivent imiter la nature, qui n'est pas égale dans tous les hommes. S'ils donnoient une même proportion à tous les corps, & une pareille beauté à tous les visages, il sembleroit qu'ils n'auroient imité qu'une seule figure, & que leurs peintures seroient faites sur un même modéle. Il faut qu'il y ait une diffé-
rence

rence visible & aisée à connoître entre un Roi & un Soldat; un homme de Cour & un villageois, si l'on veut rendre un ouvrage vraisemblable & dans sa perfection: & c'est, à vous dire vrai, ce qui ne se trouve pas dans les Ouvrages d'Albert. L'on a même fort bien remarqué le défaut de Perrin del Vague, qui donnoit à toutes les figures de femmes qu'il peignoit, un air de visage tout semblable, parce qu'il ne prenoit jamais que sa femme pour modéle. Or il y a des Peintres Italiens (1) qui ont écrit, que pour trouver toutes ces différences, il faut considerer quatre choses dans le corps de l'homme ; sçavoir les quatre élemens, ou les quatre humeurs principales dont il est composé : car ci se sont les quatre humeurs qui émeuvent les passions, elles font encore d'autres effets dans la substance des corps. Ils disent premiérement, que ceux qui tiennent le plus du feu, ont un temperament chaud & sec, dont les propriétez sont d'accroître & d'endurcir. Ainsi les personnes dominées par la Planete de Mars, & qui tiennent de ce temperament, sont d'ordinaire plus puissantes que les autres, & ont les parties du corps rudes, nerveuses, & couvertes de poil. Ceux qui tiennent de l'air chaud & humide ne sont pas si forts, & ont les parties

(1) Comme a fait Lomazzo.

ties du corps délicates au toucher: ceux de ce témperament sont dominez par Jupiter.

Le temperament de ceux qui sont gouvernez par la Lune, tient de l'eau froide & humide: ce qui fait que leur taille n'est pas si haute que celle des seconds, leurs proportions si justes, les parties du corps si fortes, ni si vigoureuses.

Pour les corps qui tiennent de la terre, & qui sont attribuez à Saturne; comme ils participent beaucoup du froid & du sec, les membres en sont d'ordinaire plus rudes & plus resserrez que ceux qui dépendent de Mars, & n'ont pas tant de force.

Du mélange de ces quatre élemens, ou qualitez principales, se forment tous les autres corps, dont les uns tiennent du Soleil, les autres de Venus, & les autres de Mercure.

Ils disent encore que ceux qui sont dépendans du Soleil, n'ont pas les parties du corps si rudes que ceux qui tiennent de Mars, mais aussi un peu plus que ceux qui dépendent de Jupiter, & qu'ils sont d'une moindre taille.

Les personnes dominées par Venus, ont la taille belle, grande & bien proportionnée. Ils ont rapporté ces observations, pour montrer que la beauté d'un tableau dépend de bien former toutes ces sortes

de corps, chacun selon le temperament des personnes, & la nature du païs que l'on veut representer. Car il y a une grande difference entre la taille & la mine d'un Anglois, & celle d'un Arménien ; entre un Allemand & un Espagnol. Si vous avez bien pris garde dans les bas-reliefs de la Colonne Trajane, dans ceux de l'Arc de Constantin, & dans quelques autres qui nous restent, vous verrez que les Sculpteurs anciens observoient cela très-soigneusement ; & qu'on remarque dans leurs ouvrages, la difference qu'il y a entre un Romain & un Barbare : de sorte que le Peintre doit, par les Histoires & les lumieres de la raison, apprendre à bien marquer toutes ces differences.

Le temperament le plus convenable à un Roi étant celui qui tient du Soleil, il doit donner à la figure qu'il en fait, une proportion de membres, qui ait rapport aux corps sujets à cette Planette, tâchant d'imprimer en lui toute la majesté & la grace qui se doit rencontrer en la personne d'un Prince.

Et parce que la proportion la plus propre à un soldat, est celle qui est attribuée aux corps sujets à la Planette de Mars, il fera consister sa principale beauté dans la force de ses membres, & dans la vigueur de ses actions. Pour celui qui est sujet aux influences

influences de Venus, sa beauté doit paroître dans une grace & une delicatesse amoureuse, qui se remarquera dans la constitution de son corps, & dans l'expression de ses actions.

Quand un Peintre ne se sent pas assez fort pour entreprendre les grandes compositions, qui demandent une recherche exacte de toutes ces parties, il vaut mieux qu'il se borne dans de moindres sujets : car pourvû qu'il execute bien ce qu'il entreprend, il aura toûjours la gloire d'avoir bien réüssi.

Dans le même tems qu'Albert Durer travailloit en Allemagne, il y avoit en Flandres un Peintre en reputation, & dont les tableaux étoient fort estimez, parce qu'en effet n'entreprenant pas de grandes ordonnances, il exécutoit assez heureusement ce qu'il faisoit. Vous en avez sans doute oüi parler ; car c'est ce fameux Maréchal, dont les tableaux sont encore si estimez par ceux de son païs.

Il se nommoit QUINTIN MESIUS ou MATSIS, & naquit à Anvers sur la fin du quatorziéme siécle. Dès son enfance il eût beaucoup d'inclination pour le dessein : mais son pere ne voulant pas qu'il s'y arrêtât, le contraignit d'apprendre le métier de Maréchal, qu'il exerça encore après la mort de son pere, afin de gagner sa

vie, & pouvoir nourrir sa mere. Cependant, comme il n'étoit pas d'une complexion assez forte pour un travail si rude, il tomba dans une longue & perilleuse maladie; & n'ayant pas moyen de se faire assister, fut porté à l'hôpital.

Entre les personnes charitables qui le visiterent, il y en eût une qui lui donna une image en taille de bois; & ne sçachant à quoi se divertir pendant qu'il revenoit en convalescence, il lui prit envie de la peindre, & ensuite il fit encore quelques autres portraits. Mais ayant recouvré sa santé, il retourna dans sa boutique, & prenant le marteau continua son travail ordinaire. Néanmoins ayant un esprit qui ne pouvoit s'arrêter à de gros ouvrages, il entreprit de couvrir & d'environner de fer, un puits qui est proche la grande Eglise d'Anvers, où il fit paroître l'excellence de son esprit, par l'artifice & la délicatesse de son travail: car le fer est si bien manié dans une infinité de feüillages & d'ornemens qu'on y voit encore, que deslors tout le monde jugea avantageusement de l'ouvrier, & connut bien qu'il étoit capable d'un autre emploi que de celui où il s'occupoit. Il fit de la même maniere un Baluftre qui est à Louvain; & peut-être auroit-il continué dans ce penible métier, si l'amour ne se fût point mêlé de ses affaires.

Il

Il avoit environ vingt ans, lorsqu'il devint éperduëment amoureux d'une fille de sa condition, qu'un Peintre recherchoit en mariage. Elle témoigna à Quintin, qu'elle avoit plus d'inclination pour lui que pour le Peintre; mais qu'elle avoit beaucoup d'aversion pour son métier de maréchal: de sorte que se voyant obligé de le quitter, s'il vouloit posseder cette fille, & ayant sçû d'elle que la profession de Peintre lui étoit très-agréable, il resolut d'apprendre cet Art, quelque difficile qu'il fût; & s'y appliqua dès ce moment avec tant de soin & d'assiduité, qu'en peu de tems il se rendit comparable aux meilleurs maîtres qui fussent en Flandres. Ainsi il épousa celle qu'il recherchoit avec tant de passion, & donna en même tems une marque du pouvoir de la beauté sur un esprit sensible à ses charmes.

Depuis que l'amour lui eût mis le pinceau à la main, il ne le quitta point; il continua après être marié, dans l'exercice de la peinture, & fit quantité d'excellens tableaux qui donnerent de l'étonnement à tout le monde, principalement à ceux qui l'avoient vû auparavant dans un travail si rude, & si different de celui de la peinture.

Son chef-d'œuvre fut une descente de Croix, qu'il fit pour la Confrairie des Me-

nuisiers d'Anvers, qui la mirent dans une Chapelle de l'Eglise Cathedrale. Ce tableau est couvert de deux volets; dans l'un est representé le Martyre de Saint Jean l'Evangeliste; & dans l'autre, Hérodias, qui danse, tenant la tête de Saint Jean-Baptiste. Lorsque le Roi d'Espagne Philippe II. alla en Flandres, il eût bien voulu emporter ce tableau; mais on lui témoigna qu'on ne pouvoit l'ôter du lieu où il étoit. Toutefois dans les troubles qui arriverent ensuite, lorsque les Hérétiques briserent quantité d'images, Martin de Vos, Peintre, qui craignoit que cette peinture ne fût perduë, persuada aux Magistrats de l'acheter des Maîtres de la Confrairie pour la mettre en sûreté: ce qu'ils firent, & en payerent quinze cent livres, dont les Maîtres acheterent une maison pour faire leurs assemblées.

Ce Peintre a fait quantité d'autres tableaux, qui ont été repandus de tous côtez. Il y avoit dans le Cabinet du feu Roi d'Angleterre, Charles I. les Portraits d'Erasme & de Petrus Ægidius dans une même Ovale: le dernier tenoit une Lettre, que Thomas Morus, qui étoit intime ami de tous les deux, lui avoit écrite. Il y a des Vers de ce Chancelier d'Angleterre sur le sujet de ces deux Portraits, que j'ai appris autrefois d'un de mes

& sur les Ouvrages des Peintres. 319

mes amis, amateur des belles Lettres, & qui a fait plusieurs recherches sur les vies des personnes illustres dans toutes les sciences. C'est aussi de lui (1) que j'ai sçû plusieurs choses qui regardent quelques Peintres Flamands. Je vai vous dire les Vers, si je puis m'en souvenir. C'est le Tableau qui parle :

Quanti olim fuerant Pollux & Castor amici,
 Erasmum tantos Ægidiumque fero.
Morus ab his dolet esse loco sejunctus amore,
 Tàm propè quàm quisquam vix queat esse sibi.
Sic desiderio est consultum absentis, ut horum
 Reddat amans animum littera, corpus ego.

Et après, Morus parle lui-même à Quintin en cette sorte :

 Quintine, ô veteris Novator artis
 Magno non minor artifex Appelle,
 Mirè composito potens colore
 Vitam adfingere mortuis figuris
 Hei ! cur effigies labore tanto
 Factas tàm benè, talium virorum
 Quales prisca tulere secla raros,
 Quales tempora nostra rariores,
 Quales, haud scio, post futura, an ullos,
 Te juvit fragili indidisse ligno,
 Dandas materia fideliori
 Quæ servare datas queat perennes ?
 O si sic poteras tuaque fama, &

(1) M. Bullart d'Arras.

IV. *Entretien sur les Vies*
Vois consuluisse posterorum,
Nam si sæcula quæ sequentur, ullum
Servabunt studium artium bonarum,
Nec Mars horridus obteret Minervam,
Quanti hanc posteritas emat tabellam?

Il y avoit chez le Duc de Bouquingan, & chez le Comte d'Arondel plusieurs Portraits de la main de Quintin. Les plus beaux qui se voyent encore de lui, étoient, il n'y a pas long-tems, chez un Marchand d'Anvers, nommé Stenens, dont l'un represente un Banquier & sa femme qui comptent & pesent de l'argent, & qui fut fait dès l'an 1514. Il y en a d'autres, où l'on voit des gens qui joüent aux Cartes. Le sieur Corneille Vander-Geest avoit aussi une Vierge que l'on estimoit beaucoup. Il y a dans l'Eglise de Saint Pierre de Louvain un tableau de Sainte Anne; & ceux de cette ville qui en font grand état, ont soûtenu, que ce Peintre étoit né chez eux: mais ceux d'Anvers leurs disputent cet honneur. Il y mourut l'an 1529. & fut enterré dans l'Eglise des Chartreux, qui étoit dans les fossez de la ville, d'où cent ans après, ses os ont été retirez par les soins de ce Corpeille Vander-Geest, qui les fit mettre au pied de la tour de l'Eglise Cathedrale de Notre-Dame d'Anvers, & au-dessus fit élever l'image de Quintin, taillée de marbre blanc avec cet Epitaphe:

QUINTINO MATSYS
INCOMPARABILIS ARTIS
PICTORI, ADMIRATRIX
GRATAQUE POSTERITAS
ANNO POST OBITUM
SÆCULARI
CIƆ IƆCXXIX. *Posuit.*

Et plus bas est écrit sur un marbre noir, en lettres d'or:

CONNUBIALIS AMOR DE MULCIBE
FECIT APELLEM.

Il fit beaucoup mieux les portraits que les autres tableaux d'Histoires. Il laissa de son mariage un fils, nommé Jean, qui fut aussi Peintre, & imita la maniere de son pere.

Comme ces Peintres n'avoient pas un grand fond de science, ils ne s'addonnoient d'ordinaire qu'à faire des Portraits, prenant plaisir à representer des visages de vieillards ou de vieilles, & quelques actions communes & basses, parce qu'il est bien plus aisé de representer les défauts de nature, que de bien imiter l'état de ceux ausquels il ne se trouve rien à reprendre.

Il y avoit encore dans le même tems un Peintre d'Anvers, nommé Joos VAN-CLEEF, qui faisoit des Portraits, & repre-

O v sentoit

sentoit des Banquiers, comme faisoit Quintin : mais il donnoit plus de force à sa peinture. Un JERÔME BOS, natif de Bolduc, qui faisoit des Grotesques & des figures boufonnes. Il y a une tenture de Tapisserie de son dessein dans le Gardemeuble du Roi.

Mais pendant qu'Albert se rendoit considerable en Allemagne, & que Quintin étoit estimé par ceux de son païs, LUCAS travailloit en Hollande avec une grande approbation. Il étoit de Leyden, & porta toûjours le nom de cette ville, où il vint au monde l'an 1494. Son pere, qui se nommoit Hugo Jacob, étoit un fort médiocre Peintre : ce fut lui néanmoins qui le premier seconda par ses enseignemens les inclinations de son fils, & qui d'abord lui apprit à dessiner. Ensuite il le mit sous Corneille Engelbert, Peintre qui alors avoit quelque reputation. Il étoit tellement attaché au travail, qu'il ne prenoit pas seulement le tems de se reposer pendant la nuit, de sorte que sa mere étoit obligée de lui ôter la chandelle pour l'empêcher de veiller.

Dès l'âge de neuf ans il grava quelques piéces qu'il donna au Public. A douze ans il peignit un tableau à détrempe qui fut assez estimé. A quinze ans il en fit un autre plus considerable, où il representa
comme

comme Mahomet étant yvre, tua un Moine de sa secte. Ce fut dans ce même tems qu'il grava pour les Vitriers de Leiden, neuf pieces de l'histoire de la Passion de Notre Seigneur. Il representa aussi la tentation de Saint Antoine, & la Conversion de Saint Paul. Il n'avoit que seize ans lorsqu'il fit un *Ecce Homo*, Adam & Eve chassez du Paradis Terrestre, & plusieurs autres piéces.

Il se maria fort jeune, & épousa une fille de la noble famille de Bosthuisen. Étant richement pourvû, il vivoit splendidement; & quoiqu'il aimât la bonne chere, il ne perdoit pas pour cela un moment du tems, destiné à son travail. Il sembloit même quand il avoit plus bû qu'à l'ordinaire, que le vin lui donnoit davantage d'esprit : ce qu'on remarquoit dans quelques piéces qu'il avoit gravées au sortir de la débauche, qui paroissoient meilleures que les autres, comme l'histoire de Saül, qui lance un javelot contre David qui joüe de la harpe ; un païsan à qui une femme tire l'argent de sa bourse, pendant qu'un Charlatan lui arrache une dent de la bouche; une autre piéce, où l'on voit un vieillard & une femme qui accordent chacun un instrument de Musique. Celui de l'homme est monté de grosses cordes de luth, & celui de la femme est un sistre.

On dit que parlà il vouloit représenter ce que Plutarque écrit, que pour faire un bon accord dans une famille, l'homme doit tenir un ton haut & grave, & la femme le plus bas & le plus doux.

Il fit aussi le portrait de l'Empereur Maximilien, lorsqu'il fit son entrée à Leiden. Il avoit appris à graver au burin, d'un Orfévre, ami de son pere; & à l'eau forte, d'un Armurier qui gravoit fort bien des armes. Comme Albert Durer étoit alors en reputation d'être le plus excellent Graveur de ce tems-là, Lucas ayant vû quelques-unes de ses piéces, les copia, & fit ensorte par après qu'elles tomberent entre les mains d'Albert, qui fut surpris de voir un si excellent competiteur. Néanmoins au lieu d'en être jaloux, il témoigna de la joye; & après avoir beaucoup loüé les ouvrages & l'ouvrier, il n'eût point de repos qu'il ne l'eût vû, & n'eût fait amitié avec lui: ce fut pour cela, comme je vous ai dit, qu'il fit le voyage de Hollande. Ces deux excellens hommes s'étant rencontrez, comme firent autrefois Appelle & Protogéne, & rendu des témoignages d'estime & d'amitié, par des caresses mutuelles, firent encore le portrait l'un de l'autre.

Quant aux tableaux de Lucas, on a estimé beaucoup celui où Notre Seigneur guerit un Aveugle. Goltius l'acheta une somme

& sur les Ouvrages des Peintres. 325
somme considerable : il étoit couvert de deux volets, sur lesquels Lucas peignit d'un côté le portrait d'un homme, & de l'autre celui d'une femme, avec les Armes de leur maison. Il fit aussi une Venus, grande comme nature, tenant un petit Amour par la main, où l'on mit des Vers Grecs & Latins; il me souvient encore des Latins :

Oceani quondam spumis Venus orta ferebar :
Nunc spumis, Luca, vivo renata tuis.

Il y a encore dans l'Hôtel de Ville de Leiden un tableau, où Lucas a representé le Jugement dernier; & sur les deux volets, il a peint Saint Pierre & Saint Paul. L'Empereur Rodolphe, amateur des belles choses, avoit un tableau de lui, qu'il estimoit beaucoup. On y voyoit la Vierge à demi-corps, tenant le petit Jesus, & à côté la Magdeleine, & une femme à genoux, & sur les volets qui le cachoient, une Annonciation : il n'avoit que vingt-deux ans lorsqu'il le fit. Il y a une infinité d'autres tableaux de sa main, dispersez en plusieurs endroits d'Allemagne & des Païs-Bas, comme chez un Marchand d'Amsterdam l'histoire du Veau d'or; à Leiden l'histoire de Rebecca; & à Delft en Hollande chez un Bourgeois, l'histoire

de

de Joseph, lorsqu'il est en prison avec l'échanson & le pannetier de Pharaon. Il a aussi fait plusieurs portraits de ses amis: car il ne voulut pas se captiver à peindre d'autres personnes. Il a encore peint sur du verre; mais comme c'est une matiere fragile, il se trouve peu de ces morceaux: Goltius néanmoins avoit conservé une piéce où étoit representé David victorieux, & plusieurs filles qui vont dansant audevant de lui.

Lucas se voyant comblé d'honneurs & de biens, resolut d'aller visiter les Provinces de Brabant, de Flandres, & de Zelande, pour se divertir; & par tout où il passoit, il traitoit splendidement ceux de sa profession. Etant à Middelbourg, il fit connoissance avec un Peintre nommé Jean de Maubuge; & ils firent plusieurs fois la débauche ensemble.

Il y avoit entr'eux beaucoup de jalousie, parce qu'ils étoient égaux en réputation & en richesses; de sorte que c'étoit à qui paroîtroit avec plus d'éclat. Lorsqu'ils se virent, Maubuge étoit vêtu d'un habit de drap d'or, & Lucas d'une robe de Camelot de soye, fort riche. Ils entrerent dans une si grande défiance l'un de l'autre, que Lucas se persuada qu'il avoit été empoisonné; & cette opinion fit un tel effet dans son esprit, qu'étant retourné

chez

& sur les Ouvrages des Peintres. 327

chez lui, il tomba malade, & fut six ans au lit, toûjours languissant. Il ne laissoit pas néanmoins de peindre, & de dessiner continuellement; & même ayant fait faire des instrumens propres pour s'en servir sur son lit, il grava au burin plusieurs piéces encore plus étudiées qu'auparavant.

On trouva sous le chevet de son lit, après qu'il eût expiré, une planche, où étoit représentée une Pallas, qu'il avoit achevée peu d'heures avant sa mort.

Il ne laissa qu'une fille richement mariée. Il mourut l'an 1533. âgé de trente-neuf ans, avec la réputation du plus artiste Graveur, & du meilleur Peintre que l'on connût dans les Païs-Bas. Ce fut lui qui perfectionna l'Art de peindre sur le verre.

Outre tous les Ouvrages dont je vous ay parlé, Lucas a encore fait des desseins de Tapisseries. Il y en a douze Piéces (1) dans le Garde-Meuble du Roi, où sont representez les douze mois de l'année; & une autre tenture (2) qui represente les sept Ages.

Le Roi n'a-t-il pas aussi, dit Pimandre, des Tapisseries du dessein d'Albert Durer? Il y a quatre Tentures, repartis-je, qui ont toûjours passé pour être de lui, dont l'une (3) represente l'histoire de Saint Jean;
une

(1) De 37. aunes de cours. (2) Contenant 28. aunes & demie en sept Piéces. (3) De 25. aunes en 8. Piéces.

une autre (1), la Passion de Notre Seigneur ; la troisiéme (2), sont ces belles Chasses de l'Empereur Maximilien, qui étoient autrefois à Monsieur de Guise : elles sont toutes relevées d'or. Il n'y a que la quatriéme (3) qui n'est que de soye, & qui represente la vie humaine. Mais il est vrai que pour les Chasses, il n'y a point d'apparence qu'elles soient d'Albert. Aussi l'on m'a assûré qu'elles étoient de la main d'un Peintre de Bruxelles, nommé BERNARD VAN-ORLAY, qui travalloit du tems de Raphaël, & qui a fait exécuter toutes les Tapisseries que les Papes, les Empereurs & les Rois faisoient faire en Flandres, d'après les desseins d'Italie. D'abord sa maniere étoit gotique ; mais à force de voir des Ouvrages de Raphaël & de Jule, il la changea : & même il y en a qui ont voulu dire que les Tapisseries de l'histoire de Saint Paul, qui sont dans le Garde-Meuble du Roi, & qui ont toûjours passé pour être de Raphaël, sont de son dessein ; ce qui n'est pas vrai-semblable, car on y voit trop la maniere de ce grand Maître. Peut-être ce Bernard les-a-t-il conduites sur de legers desseins de Raphaël, y ayant en effet quelques parties, qu'on voit bien n'être pas tout-à-fait arrêtées.

(1) De 9. aunes en 5. Piéces. (2) De 60. aunes & demie en 12. Piéces. (3) De 27. aunes & demie.

rêtées. Car c'étoit lui qui prenoit le soin de tous les Ouvrages de peintures & d'étoffes que l'Empereur Charles V. faisoit faire, & même des vitres qui sont dans les églises de Bruxelles. Il avoit sous lui un nommé Tons, grand Païsagiste, qui a travaillé aux Chasses de l'Empereur Maximilien; & un autre de ses Eleves Pierre Koeck (1), natif d'Alost, fort bon Peintre & Architecte. Celui-ci alla en Turquie, d'où il apporta le secret des belles couleurs pour les teintures des soyes & des laines.

Je ne m'étonne pas, dit Pimandre, si les Tapisseries de ce tems-là sont si belles, puisque l'on prenoit tant de soin à les rendre parfaites, & par les desseins des plus excellens Maîtres, & par la bonté de la matiere. Il est vrai aussi qu'il n'y a rien de plus beau que ces Chasses dont vous parlez; & quoi-que ce Peintre ne fût pas d'Italie, je ne voi pas qu'il en mérite moins d'honneur. Car il me souvient qu'il y a des figures si animées, des visages si naturels, des vétemens si riches, & des païsages si agréables, qu'il n'y a rien à mon sens de plus beau; & pour moi je vous avoûë que je n'y apperçois pas ce qui peut tenir du goût que vous nommez gotique. Pour ce qui est des Ouvrages d'Albert & de Lucas, il est vrai que vous m'en avez fait voir

(1) Il est mort en 1550.

voir autrefois, dont les habits & la manière de peindre ne me plaisoient pas; mais où il y avoit aussi certaines choses que je trouvois bien faites.

Ce sont, repris-je, ces différences qui distinguent si fort les grands Peintres Italiens d'avec ces Maîtres dont je viens de parler, qui ne se sont étudiez qu'à bien faire quelques parties, mais qui n'ont point travaillé à la recherche des autres. Vous voyez dans leurs Tableaux des têtes bien peintes & bien finies; mais les jours, les lumieres, les beaux contrastes de membres, & les grandes dispositions ne s'y rencontrent pas. Leurs figures sont couvertes d'habits riches, mais à la mode de leurs païs, & comme on les portoit en ce tems-là, parce qu'ils n'étudioient point la belle maniere de les vétir, quoi-que cela leur fût assez nécessaire, n'ayant guéres fait de compositions où l'on voye beaucoup de nuditez.

J'avoüe, dit Pimandre, qu'on ne peut pas les en accuser, comme Michel-Ange; aussi n'avoient ils pas besoin de se rendre si sçavans dans l'Anatomie.

C'est pourtant, repartis-je, une des principales choses qu'un Peintre doit sçavoir, quand même il ne representeroit jamais que des figures vêtuës.

Quoique Michel-Ange en eût fait sa pre-

premiere & principale étude, il ne laissoit pas de s'y attacher continuellement ; & pour s'y perfectionner davantage, faisoit souvent disséquer des corps morts, afin de voir la construction & l'origine de tous les os, leur incastrature, les ligatures des muscles & des nerfs, les divisions des veines, & enfin tout ce qui compose le corps de l'homme, & qui sert à donner mouvement à toutes ses différentes parties. Non seulement il faisoit des observations sur le corps humain, mais encore sur ceux des animaux, particulierement des chevaux: aussi jamais Peintre ne l'a égalé dans la connoissance de l'Anatomie, qu'on peut dire très-nécessaire à cet Art.

Comme l'on ne represente guéres de squelettes, dit Pimandre, ni de corps décharnez, je ne m'étois pas imaginé que cette étude fût aussi nécessaire à un Peintre que celle de bien representer la chair, & de se perfectionner dans le beau coloris: c'est pourquoi j'aurois excusé les Peintres Flamands dont nous avons parlé, de ne l'avoir pas sçûë, n'ayant voulu representer que des figures vétuës.

C'est, repartis-je, que vous ne jugez des choses que par les apparences, & ne considerez dans un Ouvrage que ce qu'il y a de plus éclatant. Cependant il se rencontre dans un Tableau beaucoup de cho-
ses

ses que l'on n'y apperçoit pas, & qui sont pourtant les plus difficiles à bien éxécuter, & les plus importantes dans un Ouvrage.

Car il faut considérer le corps de l'homme comme le corps d'un navire. Vous sçavez bien que ce ne sont pas les planches qui le couvrent, & les ornemens dont il est enrichi, qui le composent entierement. Les grosses pieces de bois dont on forme d'abord comme un squelette, en font le corps principal, & sont comme les os qui le soûtiennent. Si dans la figure d'un homme la chair n'est soûtenuë des os, c'est un corps qui n'a nulle fermeté. Et de même que la perfection d'un horloge, & la justesse de ses mouvemens dépendent de la bonté des ressorts; aussi le corps des animaux & leurs mouvemens dépendent de la fabrique des os, & de la situation des muscles & des tendons qui les soûtiennent & les font agir.

Comme il y a une infinité de parties dans le corps qui sont dissemblables, & qui toutes, ou la plûpart, agissent différemment, il est necessaire que le Peintre remarque avec un soin tres-exact leurs divers effets; & lorsqu'il les a bien compris, il faut qu'il travaille encore à les bien representer, & à leur donner la forme, la force & la grace qui leur est nécessaire.

Je

Je ne crois pas, dit Pimandre, qu'il soit si difficile à un Peintre de s'instruire de ce qui regarde les os, que de ce qui dépend des nerfs & des muscles; parce qu'il me semble que les os sont toûjours les mêmes, & servent comme d'essieux aux membres du corps.

Il faut néanmoins, repartis-je, considérer attentivement leur incastrature ou enchassement : car c'est par là qu'on connoît que quelque effort que les bras & les jambes fassent, elles ne peuvent ployer que du côté où les os ont leurs mouvemens libres. Comme les muscles & les nerfs sont plus souples & plus obéïssans, & qu'ils se retirent & s'allongent, selon l'effort que l'on fait, ils changent en toutes sortes de rencontres; de sorte qu'il est nécessaire de connoître ces divers changemens, qui grossissent où étrecissent les parties du corps.

Ce qui apporte du changement dans les nerfs & dans les muscles, est le mouvement que fait le corps, ou le poids dont il se trouve chargé : ainsi dans une jambe qui pose à terre & qui porte le corps, l'on voit des nerfs & des muscles plus marquez & plus ressentis que dans l'autre jambe qui sera levée, & qui se soulagera. Mais je ne m'arrêterai pas à vous parler de ces différens effets, puisque tout ce que j'en pour-

pourrois dire, ne vous inſtruiroit pas aſſez. Il faut les obſerver ſur le naturel, dans les tems auſquels le corps agit plus librement. Et c'eſt pourquoi Leonard de Vinci conſeille ſi ſouvent aux Peintres de n'être jamais ſans tablettes, afin de remarquer ce qu'ils voyent dans une infinité de rencontres, étant impoſſible de poſer un modéle dans une attitude auſſi naturelle que celle où nous voyons les perſonnes qui travaillent, ou qui ſont touchées de quelque forte paſſion.

Je comprends bien, dit Pimandre, que les mouvemens du corps ſont très-néceſſaires dans les Tableaux, & ſervent ſi fort à l'expreſſion des ſujets, qu'un Peintre n'eſt pas habile homme s'il ne ſçait les repreſenter tels qu'ils doivent être.

Non ſeulement, repris-je, il n'eſt pas habile, mais il peut paſſer pour ignorant, quand il peche dans cette partie, qui dépend du deſſein, comme je vous ai dit.

Un de ceux qui ont le mieux écrit de la Peinture (1), parlant des mouvemens & de la pondération des corps, dit que pour bien repreſenter la ſituation des membres, & leurs différentes actions, il faut conſidérer ce que la nature nous apprend elle-même, en remarquant premierement que le milieu du corps eſt toûjours ſoumis à la tête.
Que

(1) Leon Baptiſte Albert.

& sur les Ouvrages des Peintres. 335

Que si quelqu'un se tourne & se soutient sur un pied, ce même pied se trouve directement sous la tête, comme s'il étoit la base de tout le corps ; que la tête est presque toûjours tournée du même côté que le pied qui la soûtient, c'est-à-dire, dans les actions naturelles, & qui ne sont point forcées. Mais cet Auteur a observé que la tête n'est presque jamais tournée d'un côté, qu'il n'y ait en même tems une partie du corps qui fasse le même effet, comme pour la soûtenir, ou qui ne s'abandonne & ne se jette de l'autre côté pour faire l'équilibre. Il dit encore que la tête ne se renverse en arriere pour regarder en haut, qu'autant qu'il est nécessaire pour voir le milieu du Ciel, & qu'elle ne se tourne jamais davantage d'un côté ou d'un autre, que pour toucher du menton les os des épaules. Quant à ce qui est des efforts que nous faisons en tournant le corps depuis la ceinture en haut, ce détour ne va tout au plus qu'à faire qu'une épaule se rencontre en droite ligne sur le nombril. Les mouvemens des jambes & des bras sont un peu plus libres : toutefois dans les actions ordinaires, les mains ne s'élevent guéres plus haut que la tête, le poignet plus haut que l'épaule, le pied plus haut que le genou ; & un pied ne s'éloigne guéres plus de l'autre que d'un pied de distance.

Lorsqu'on éleve un des bras, aussi-tôt toutes les parties de ce côté-là suivent le même mouvement; en sorte que le talon qui est du même côté, s'élevera de terre par l'action que fera le bras.

Si tous ceux qui se mêlent de peindre, interrompit Pimandre, avoient bien fait ces remarques, je m'assûre qu'ils se corrigeroient de beaucoup de defauts; car il y en a qui font des figures si forcées & si contraintes, qu'on en voit l'estomac & le dos en même tems: ce qui étant impossible dans la nature, est encore plus desagréable dans les tableaux.

Pour ne se pas tromper dans ces sortes de mouvemens, repris-je, & pour bien connoître ceux dont le corps est capable, il le faut considérer d'abord comme immobile. Parmi les Peintres, bien qu'une figure n'agisse point, & qu'elle paroisse en repos, on ne laisse pas de dire qu'elle est dans une belle attitude: car comme ils appellent l'ordonnance d'un Tableau, cet assemblage de toutes les figures qui le composent, ils nomment aussi l'*attitude de la figure*, la situation & la disposition de tous ses membres.

Il me semble, dit Pimandre, qu'on devroit plûtôt nommer cela sa posture, lorsqu'elle n'agit point, puisque le mot d'*attitude* signifie quelque mouvement.

Il est vrai, repartis je, que par le mot d'attitude l'on entend principalement la disposition d'une figure qui fait quelque action. Néanmoins l'on dit aussi quelquefois l'attitude d'un portrait, quoique bien souvent il n'y ait que la tête & les épaules, & même d'un corps mort : ce mot s'étant mis en usage, & ayant pris la place de celui de disposition, qui est commun à ce qui se meut, & à ce qui est en repos.

Or dans quelque attitude que l'on considere un homme, il faut remarquer sa situation, pour voir s'il est bien planté; si les parties de son corps sont posées dans un tel équilibre ou contrepoids qu'il se puisse tenir ferme sur ses membres; qu'il ne soit point contraint, & qu'il agisse facilement sans sortir de son centre, ou du moins hors du cercle de son activité, & des termes prescrits à ses forces, & aux mouvemens qu'il est capable de faire. Si un Peintre veut représenter une figure toute droite, & dans la même disposition que l'Hercule de Farnese, il considérera sur quel pied elle doit être posée; & si c'est sur le pied droit, il faut que toutes les parties du côté droit tombent sur ce pied-là, & qu'à mesure qu'elles viennent à baisser, & à décroître en se ramassant ensemble, celles du côté gauche qui leur sont opposées, augmentent & se haussent à proportion. La clavi-

cule du col doit répondre directement sur le pied droit, qui devenant le centre de tout le corps, en porte le faix, comme je disois tantôt. Il faut concevoir la même chose d'un homme qui marche, puisqu'en cette action les parties qui se trouvent appuyées sur la jambe où pose tout le corps, seront toûjours plus basses que les autres, comme j'eusse pû vous faire remarquer dans la Statuë d'Atalante que nous avons vûë ce matin. Néanmoins dans les mouvemens prompts, cette différence de hauteur & de bassesse n'est pas si grande, ni même si remarquable, que dans les mouvemens lents & tardifs, parce que les mouvemens prompts donnant au corps un balancement continuel & comme imperceptible, ils empêchent que toutes les parties ne descendent jusqu'au centre de leur gravité : ce que nous voyons dans un homme qui court sur du sable, qui n'imprime jamais si avant les marques de ses pieds que celui qui va lentement, à cause que l'effort qu'on fait en courant, donne au corps quelque espece de légereté.

Or comme l'équilibre vient du repos que tous les membres reçoivent quand ils sont soûtenus sur leur centre ; aussi cet équilibre venant à manquer, il faut que le mouvement suive, & qu'il se porte en quelque lieu ; ou bien si vous aimez mieux, il faut que

que le mouvement commence aussi-tôt que les parties cessent d'être en équilibre ; non pas néanmoins de telle sorte que l'équilibre abandonne entierement les agitations & les diverses actions des corps: car le mouvement se ruineroit lui-même, si l'équilibre ne demeuroit toûjours comme sa guide & son gouvernail pour le conduire & le redresser, lorsqu'il passe d'un lieu à un autre, & comme un contrepoids dans les mains d'un homme qui danse sur la corde. Ainsi un homme qui leve le pied gauche, ne se peut soûtenir sur le pied droit, si l'équilibre ne s'y rencontre ; & s'il veut changer & se mettre sur le pied gauche, il faut en quittant l'équilibre qui le maintient sur le pied droit, qu'il en trouve un autre sur le gauche.

C'est encore ainsi qu'un homme qui lance un dard, ou une pierre, se renverse pour avoir plus de force, & met le centre de sa pesanteur sur le pied qu'il tire en arriere; puis s'abandonnant à l'effort qu'il fait en jettant son trait, ou sa pierre, il quitte par ce mouvement cet équilibre, & en trouve un autre sur le pied de devant, où il rencontre son repos. Il en arrive encore de même à un homme qui frape sur quelque chose avec violence.

Si l'équilibre vient de l'égale pesanteur qui se rencontre sur la partie qui sert de

centre aux autres, & si sans cette juste pondération le corps ne peut ni agir ni se soûtenir : il est donc important que le Peintre prenne garde à charger la partie qui sert de centre & de base à sa figure, en sorte quelle se soûtienne avec fermeté, par la position de tous les membres du corps qui doivent s'entre-aider à soulager la partie la plus chargée, ou à charger celle qui ne le seroit pas assez. Il est facile d'éprouver que nous ne pouvons agir avec force, si la partie qui sert de soûtien à l'action que nous faisons, n'est également chargée, parce qu'autrement elle seroit emportée d'un côté ou d'un autre.

Considerez, je vous prie, un homme qui se bat l'épée à la main : n'est-il pas vrai qu'au même tems qu'il s'abandonne pour fraper son ennemi, s'il n'avance le pied pour soûtenir son corps, il faut indubitablement qu'il tombe par terre ? C'est ce qu'on peut voir dans cette belle Statuë antique, qui represente un Gladiatur. Considerez quelqu'un qui a un fardeau sur l'épaule droite : vous verrez que l'épaule gauche & les parties de ce côté-là baissent pour prendre leur part de la charge que le côté droit soûtient, & faire par ce moyen que le balancement du poids soit toûjours égal alentour de la ligne du centre qui se trouve dans l'un des pieds.

Pour

Pour concevoir encore ceci plus facilement, prenez garde que vous ne sçauriez avancer la partie superieure du corps, de quelque côté que ce soit, qu'au même tems une des parties inférieures ne recule ou n'avance pour le soûtenir; comme, si vous vous panchez en arriere, il faut qu'une des jambes recule. Enfin la démonstration de cela est si évidente, & chacun la peut si-bien remarquer en sa personne, que je m'étonne de ce que plusieurs Peintres ont manqué dans ces observations, faisant voir des figures qui semblent tomber, & dont les jambes sont si éloignées l'une de l'autre, & les actions si violentes, qu'elles n'ont aucune force ni beauté dans leur expression.

Il y a quatre choses qui me semblent encore assez nécessaires à observer, lorsqu'on veut representer une personne qui remuë un fardeau. Car il faut considerer s'il le leve de bas en haut; si c'est quelque chose qu'il tire en bas, comme une corde attachée à une poulie; ou bien qu'il pousse en avant, ou qu'il traîne derriere lui.

Quand on peint ces sortes d'actions, l'effort doit paroître d'autant plus grand, que la partie du corps qui s'abandonne pour tirer, ou pour pousser, sera éloignée du centre de l'équilibre. Par exemple, si pour traîner quelque chose de fort pesant,

P iij j'avan-

j'avance le corps en poussant la terre des deux pieds, & me roidissant sur la corde que je tiens, je ne sois soûtenu que par cette même corde, qui venant à rompre, causeroit ma chûte: n'est il pas vrai qu'alors la pesanteur du fardeau que je traine, me sert d'équilibre & de soûtien, & que je marque d'autant plus la difficulté qui se rencontre à le tirer, que je fais paroître d'abandonnement dans tout mon corps? Car il n'y a personne qui ne voye bien, qu'étant éloigné de l'appuy de mes jambes, je n'en ay point d'autre que celui que je trouve dans la résistance de la chose que je traîne. Et c'est ainsi que l'on fait voir l'effort de ceux qui tirent ou remorguent un vaisseau, & que l'on exprime plus ou moins de force dans des gens qui travaillent à élever quelque fardeau. Il y a d'autres sortes de mouvemens qui ne sont point causez par un corps étranger, mais qui sont lents ou prompts selon les mouvemens de l'esprit, ou la passion qui les fait agir.

 Quand il n'y a que l'esprit qui agit, le corps exerce ses actions simplement & avec facilité, sans qu'il paroisse rien de contraint dans ses membres, parce que les passions n'y ayant point de part, les sens font leurs fonctions sans trouble, & avec tranquillité.

 Vous n'êtes pas d'avis, je m'assûre, continuai-

tinuai-je en regardant Pymandre, que j'examine en particulier tous les mouvemens que l'esprit fait faire au corps; & peut-être même ne pourrois-je pas m'en acquiter: car ayant rapport aux pensées & aux imaginations des hommes, il y en a de tant de sortes, selon le temperament, l'âge, le sexe & la condition des personnes, qu'il seroit bien difficile de s'en souvenir.

C'est pour cela, comme je vous ay dit, qu'il faut que le Peintre étudie avec grand soin le temperament & les diverses inclinations des hommes, afin que sçachant les effets qu'elles produisent, il ait moins de peine à les comprendre sur le naturel; qu'il connoisse par avance comment l'air des visages change selon la diversité des pensées qui occupent l'esprit; les passions qui l'agitent; la qualité des humeurs qui dominent; les accidens ausquels les hommes sont sujets, soit dans le travail, soit dans le repos, soit dans la santé, soit dans la maladie; qu'il considere les principaux endroits où ces mouvemens paroissent le plus sur le visage qui change, comme disoit le premier des Orateurs (1), à toutes les différentes passions que l'homme ressent.

Cette partie est celle qui engendre la beauté, & qui donne la vie aux Ouvrages de la main. Raphaël l'a possedée si par-
faite-

P iiij

(1.) Cic. 3. de Orat.

faitement, qu'on voit sur le visage de toutes ses figures ce qu'elles semblent avoir dans l'esprit.

Pour les mouvemens du corps engendrez par les fortes passions de l'ame, le Peintre ne sçauroit jamais les mieux apprendre qu'en considerant le naturel. Si par hasard il se rencontre dans un lieu où des gens se battent, c'est-là qu'il peut voir tous les effets de la colere, & qu'il peut examiner de quelle sorte un homme en cet état a le visage composé, & toutes les parties de son corps disposées selon l'agitation de son esprit : il remarquera les actions différentes de ceux qui sont présens, qui les regardent, ou qui tâchent de les séparer : il verra la différence qu'il y a entre les mouvemens des jeunes hommes & ceux des personnes plus âgées: il s'y trouvera peut-être quelques femmes affligées, quelques enfans épouvantez, des gens qui en passant leur chemin, s'arrêtent inopinément à la rencontre de ces desordres. Enfin c'est dans ces occasions où Leonard de Vinci veut que le Peintre fasse provision d'expressions naturelles pour s'en servir dans le besoin, parce qu'il ne peut en avoir de plus vrayes, & qu'alors il peut considerer aisément de qu'elle sorte tous les membres se meuvent, & font des actions naturelles, & conformes à l'agita-

tion

.tion de leur esprit : car la diversité des expressions, qui donne la grace aux choses, ne consiste pas simplement à mettre des figures en différentes postures.

Les Peintres qui se sont le plus tourmenté l'esprit pour en inventer, n'ont pas laissé beaucoup de marques de leur jugement dans les autres parties de la peinture qui sont plus nécessaires & plus nobles.

Si l'on veut imiter les Maîtres de l'Art, j'entends les Raphaëls, les Jules Romains, les Polidores, & ceux de leur école, il faut non seulement éviter tous les mouvemens forcez qui fatiguent les yeux, mais prendre ceux qui sont les plus naturels; & pour cet effet les étudier dans toutes sortes de personnes, en considerant de quelle sorte elles font leurs actions différemment les unes des autres, lorsqu'elles agissent ou qu'elles souffrent. Car il est certain que la colere paroît autrement exprimée sur le visage d'un honnête homme, que sur celui d'un païsan; qu'une Reine s'afflige d'une autre maniere qu'une villageoise; & que dans les mouvemens du corps, aussi-bien que dans ceux de l'esprit des personnes qu'on peint, il doit y avoir de la différence.

M. Poussin a peint la femme de Germanicus d'une maniere convenable à la grandeur & à la générosité d'une Princes-

se qui voit mourir son mari. S'il eût representé une païsane touchée d'une semblable douleur, il l'auroit peinte dans une posture plus desesperée, parce que le simple peuple, qui ne prévoit jamais les maux, s'abandonne au desespoir quand ils arrivent: mais la douleur des personnes de condition & d'esprit, n'est jamais accompagnée de messéance, & de trop d'emportement.

Le Peintre qui aura donc remarqué la difference qui se rencontre dans les mouvemens des hommes, selon leur qualité, considerera celle qui se trouve dans les différens âges. Il observera de quelle maniere les enfans expriment par leur petites actions, les passions de leurs ames; comment ils s'abandonnent à la joye dans leurs jeux & dans leurs divertissemens. Le Titien a peint dans un Tableau plusieurs Amours, où l'on peut remarquer de quelle sorte il y a exprimé la promptitude de leurs mouvemens, & la liberté de leurs gestes. Il faut encore prendre garde qu'ils sont ordinairement timides en presence des personnes âgées, faciles à pleurer pour les moindres déplaisirs, & qu'ils portent aussi-tôt les mains à leurs yeux, lorsqu'ils sont fâchez, ou qu'ils souffrent quelque douleur.

Les jeunes filles doivent être modestes & gracieuses; toutes leurs actions plûtôt
tran-

tranquilles qu'agitées: bien qu'Homere, dont Xeuxis suivoit, à ce qu'on dit, les pensées, aimât à voir dans les femmes, de l'enjoûment & de la gayeté.

Quant aux jeunes hommes, il faut les representer avec des mouvemens plus vifs, qui marquent une promptitude d'esprit, une liberté & une force de corps. Dans les hommes faits, il faut faire paroître des mouvemens plus fermes & plus posez, des attitudes nobles, & propres à remuer les bras & les jambes, avec force & facilité. Leonard de Vinci observe que les vieilles femmes doivent paroître audacieuses & promptes ; qu'il doit y avoir dans leurs actions quelque chose d'extraordinairement animé ; mais que ces expressions doivent être sur leurs visages & dans leurs bras & leurs mains, plûtôt que dans leurs jambes. Les vieillards au contraires seront peints avec des mouvemens lents & tardifs : il faut qu'il paroisse dans leurs membres une foiblesse & une lassitude, en sorte que non seulement ils soient ordinairement posez sur les deux pieds, mais encore appuyez sur quelque chose qui les soûtienne.

Je vous dirai de plus, que ce n'est pas seulement dans les hommes & dans les femmes, qu'un Peintre doit observer les actions & les mouvemens : il faut qu'il étudie

étudie ceux des autres animaux, pour les repreſenter conformément à leurs eſpeces; & comme la partie la plus élevée de ceux qui ont quatre pieds, reçoit beaucoup de changement lorſqu'ils marchent, à cauſe de l'agitation des quatre jambes, il doit prendre garde que ce changement eſt d'autant plus conſiderable, que l'animal eſt plus grand.

Il doit conſiderer encore le mouvement des choſes inanimées, comme des arbres, dont les branches étant agitées du vent, font divers tours, & ſe ployent en pluſieurs manieres, ſelon qu'elles ſont pouſſées tantôt d'un côté, tantôt d'un autre; quelquefois ſe renverſant en arriere contre le tronc, & d'autres fois ſe jettant en dehors, & ſe baiſſant vers la terre. Les plis des draperies ont preſque les mêmes agitations : car comme il ſort diverſes branches d'un arbre, de même il ſort d'un vêtement pluſieurs plis qui ſe repandent & ſe jettent en differentes manieres, ſelon que le vent ou le mouvement du corps les agite.

Je ne puis m'empêcher de repeter encore, que tous ces divers mouvemens doivent être repreſentez doux, moderez & agréables, auſſi-bien que ceux des figures, en ſorte qu'ils ſe faſſent moins admirer par le travail & le ſoin qu'on aura pris à les bien

bien finir, que par la grace & la facilité qui doit y paroître. Et à cause que les habits sont ordinairement pesans, & tendent contre terre, il faut, quand on veut faire joüer les plis, qu'il y ait dans la personne qui les porte, un mouvement plus fort, ou bien un vent qui les agite & les souleve : mais aussi il faut que ce vent soufle également sur toutes les autres figures du Tableau, lorsqu'elles sont dans un lieu propre pour le recevoir, & ne pas faire des draperies, dont les unes soient emportées d'un côté, & les autres d'un autre, ni aussi que leurs plis soient trop rompus & trop arrangez. Car il s'en voit qui paroissent comme des tuyaux d'orgues; d'autres qui vont diminuans de grosseur, comme les cordes d'une harpe; & enfin d'autres si cassez, qu'ils ressemblent à de la carte, ou à du papier plié.

Ce n'est pas une petite science que de bien draper une figure. Les grands Peintres ont toûjours consideré les vétemens comme une chose très-malaisée; & même, ce qui vous paroîtra incroyable, comme plus difficile que le nud. Annibal Carache, qui, après Raphaël, a été un de ceux qui ont le mieux sçû les accommodemens des draperies, prenoit plus de peine à les faire, qu'à representer une figure nuë; & quand il étoit obligé d'y travailler,

ler, il les deſſinoit toûjours, ou les faiſoit deſſiner par ſes diſciples ſur des perſonnes mêmes, & enſuite les accommodoit ſur une de ces figures de bois, que les Peintres appellent manequins, pour les peindre avec plus de loiſir. L'on dit auſſi que Raphaël deſſinoit ſouvent ſes draperies d'après les Peintres qui travailloient ſous lui, parce qu'ils ſçavoient mieux que d'autres perſonnes, s'accommoder d'une maniere qui fît paroître de beaux plis.

Il me vient en penſée, dit Pymandre, que les Italiens ſe ſont plus portez à donner de l'action à leurs figures que les Flamands, parce que naturellement ils ont l'eſprit plus vif, & le geſte plus animé.

Il eſt certain, lui dis-je, que les Peintres ſe peignant eux-mêmes, ceux d'Italie, qui en effet ont l'eſprit plus prompt, ſe ſont portez à des entrepriſes plus extraordinaires que les autres, qui n'ont repreſenté que des actions ordinaires. Ce n'eſt pas qu'il n'y ait eû des Peintres Flamands qui ont ſçû donner de l'action & du mouvement à leurs figures. Ce Pierre KOEK, dont je vous ai tantôt parlé, diſpoſoit agréablement une compoſition d'ouvrages. Au retour de ſes voyages, il grava en bois toutes les cérémonies qui s'obſervent parmi les Turcs, où l'on voit dans toutes ſes figures une grande facilité, & beaucoup

coup d'expression. Il y a des cheveux fort bien deſſinez; & les habits & les ornemens y ſont exécutez avec beaucoup d'entente. LE VIEUX BRUGLE, dont vous avez tant oüi parler, étoit ſon diſciple; il ſe nommoit Pierre, & étoit natif d'un village, nommé Brugle proche Breda.

Entre les Peintres qui ont encore eû de la reputation au-deçà des Monts, il y en eût un, qui du tems d'Albert & de Lucas, travailla avec grande eſtime; mais que la nature ſeule avoit vraiſemblablement élevé au point où il a paru. C'eſt JEAN HOLBEN, natif de la ville de Bâle. Sa maniere de peindre toute particuliere fait conjecturer, que ce fut par ſon travail & par ſon propre jugement, qu'il ſe perfectionna lui ſeul dans cet Art, n'ayant jamais été en Italie, ni vû ailleurs des exemples ſur leſquels il ait pû ſe former. Les premieres piéces qui le firent connoître, fut une danſe des Morts, qu'il peignit dans l'Hôtel de Ville de Bâle, où ſous pluſieurs figures il a repreſenté des perſonnes de tous âges & de toutes conditions. Lorſqu'il travailloit à cet ouvrage, il fit amitié avec Eraſme de Roterdam, qui étoit à Bâle, où il faiſoit imprimer ſes œuvres. Holben fit ſon portait; & Eraſme fâché qu'un ſi excellent homme demeurât dans un païs où l'on ne connoiſſoit pas aſſez ſon
merite,

merite, le publia par tout, & lui persuada d'aller en Angleterre, où le Roi Henri VIII. traitoit favorablement les hommes extraordinaires, & leur faisoit part de ses liberalitez. Le desir d'acquerir du bien & de l'honneur le firent aisément resoudre à ce voyage; & d'autant plus volontiers, que ce lui fut un honnête sujet pour se separer d'avec sa femme, dont la mauvaise humeur l'incommodoit plus que toutes choses : ce qui lui faisoit souvent repeter, que ce que dit un Poëte Grec (1) est bien veritable, que les Dieux ont donné aux hommes des remedes contre les bêtes, mais qu'il n'y en a point pour se défendre contre une mauvaise femme. Il crut que le seul dont il pouvoit se servir, étoit l'éloignement; & ainsi prenant l'occasion qui se presentoit, il partit de Bâle pour aller en Angleterre. Erasme lui donna des lettres de recommendation pour Thomas Morus, Grand Chancelier d'Angleterre, son intime ami, auquel il envoya aussi son portrait qu'Holben avoit fait. Comme Erasme mandoit par ses lettres le merite d'Holben, Morus le reçût avec beaucoup de joye, & fit grande estime de son ouvrage. Il le logea chez lui sans le faire connoître à personne, afin de pouvoir l'entretenir plus commodément, & posseder

───────────
(1) Euripide.

feder les premiers fruits de son travail. Il fit d'abord plusieurs portraits, entr'autres ceux de Morus, de sa femme & de ses enfans, lesquels il plaça dans une sale. Et le Roi s'étant trouvé quelques jours après à un magnifique festin, où Morus l'avoit invité avec les principaux Seigneurs de la Cour, ils furent tous surpris, lorsqu'ils virent dans cette sale tant de portraits qui leur parurent comme autant de personnes vivantes. Morus voyant que le Roi prenoit plaisir à les regarder, le supplia de les recevoir : ce qu'il fit, & demanda s'il ne pouvoit point avoir le Peintre qui les avoit faits. Morus, l'ayant fait venir, le presenta au Roi, qui lui fit beaucoup de caresses, & laissa à Morus ses portraits; lui disant, que puis qu'il avoit celui qui les avoit peints, il en pouvoit avoir d'autres : & deslors le Roi prit Holben en si grande affection, qu'il lui en donna bientôt des témoignages ; & même cela parut à la Cour par une rencontre assez fâcheuse. Comme Holben faisoit le portrait d'une femme, & qu'il ne voulut pas qu'on le vît travailler, il y eût un Seigneur, des principaux de la Cour, qui demanda à entrer dans sa chambre. Holben usa de toute sorte de prieres pour l'en empêcher; mais plus il faisoit de difficulté, & plus ce Seigneur le pressoit; en sorte que voulant

user

user de violence, Holben le repoussa si rudement qu'il le fit tomber de l'escalier en bas. Il s'écria aussi-tôt, & ses gens étant accourus, & le voyant blessé, se mirent en état de rompre la porte pour entrer, afin de vanger leur Maître. Holben se barricada si bien qu'ils n'en purent venir à bout, & s'étant sauvé par le haut de la maison, il alla se jetter aux pieds du Roi, qui lui pardonna, ayant sçû comme la chose s'étoit passée. Un peu après le Seigneur qui avoit été blessé, s'étant fait porter chez le Roi en l'état qu'il étoit, lui fit sa plainte, & demanda que l'on punît exemplairement celui qui l'avoit osé traiter de la sorte, imposant à Holben plusieurs choses fausses, pour aigrir davantage le Roi contre lui. Mais comme il étoit informé de la verité, & que d'ailleurs il avoit de l'affection pour Holben, il fit connoître à ce Seigneur qu'il ne pouvoit le satisfaire de la maniere qu'il desiroit: dont il fut si irrité, que perdant tout d'un coup le respect, il jura hautement, qu'il sçauroit bien se vanger lui-même. Le Roi en colere lui dit, que puisqu'il étoit assez hardi pour mépriser son autorité en parlant de la sorte, que c'étoit à lui qu'il auroit affaire, & non plus à Holben; & qu'il vouloit bien qu'il sçût, qu'il pouvoit faire quand il voudroit, des Comtes comme lui,

lui, mais qu'il ne pouvoit pas faire un Holben, & que pour cela il lui commandoit de quitter le desir de vengeance qu'il avoit. Ce Seigneur surpris de la colere du Roi, modera la sienne, & lui promit de faire ce qu'il lui commanderoit : ainsi cette affaire demeura entierement assoupie.

Holben continuant à travailler, fit le portrait du Roi grand comme nature, qui parut une chose admirable, tant il representa bien l'air & la taille de ce Prince, & les veritables traits de son visage. Il peignit aussi le Prince Edoüard & les Princesses Marie & Elisabeth, qui étoient encore fort jeunes. Ces portraits ont été long-tems dans le Palais de Withal.

Il fit encore pour la Confrairie des Chirurgiens de Londres un Tableau, où le Roi Henri VIII. étoit representé assis dans une chaise, donnant les Privileges aux Chirurgiens qu'on voit à genoux devant lui. On croit pourtant que ce tableau n'est pas entierement de sa main, & qu'il fut achevé par un autre Peintre qui imita sa maniere.

Il y avoit encore dans la maison des Ostrelins, dans la sale du Convive, deux Tableaux à détrempe, qu'on a vûs ici depuis quelques années, & qu'on avoit envoyez en Flandres.

L'un

L'un represente le triomphe de la Richesse, & l'autre celui de la Pauvreté. La Richesse est figurée par le Dieu Plutus, qui est un vieillard chauve, assis sur un char à l'Antique, & magnifiquement orné. Ce char est tiré par quatre chevaux blancs, superbement harnachez, & conduits par quatre femmes, dont les noms sont écrits au-dessus. Le Dieu des Richesses se baisse pour prendre de l'argent dans un coffre & dans des sacs, afin de le repandre parmi le peuple. On voit auprès de lui la Fortune & la Renommée, & à côté Crésus & Midas. Il y a autour de son char plusieurs personnes qui s'empressent pour amasser l'argent qu'il repand.

Dans l'autre tableau est la Pauvreté, representée par une vieille femme maigre, assise sur une gerbe de paille. Son char est rompu en divers endroits, & tiré par un cheval & par un âne fort décharnez. Devant ce cheval marchent un homme & une femme, les bras croisez & le visage triste; & toutes les figures qui l'environnent, ne representent que pauvreté & que misere. Il y a quelque chose de singulier dans la disposition & dans l'exécution de ces tableaux; & l'on dit même que Frederic Zuccaro étant en Angleterre en 1574. se donna la peine de les copier; mais ce qu'il estima beaucoup, fut le portrait d'une

ne Dame Angloise vêtuë de satin noir, qui étoit à l'Hôtel de Pembroc.

Holben appelloit sa piéce d'honneur le tableau à détrempe, où il avoit representé Thomas Morus, sa femme & ses enfans, grands comme nature, parce que ce fut le premier ouvrage qu'il fit en Angleterre pour se mettre en reputation. On voit plus de portraits de lui que d'autres sortes d'ouvrages ; il fit le sien par deux fois : mais outre ce qu'il a peint, il a fait quantité de desseins pour des Graveurs, des Sculpteurs & des Orfévres. Il y a de lui des figures de la Bible en taille de bois, qui sont gravées avec beaucoup de netteté, comme aussi cette danse des Morts qu'il a peinte à Bâle.

Il étoit gaucher, & ne pouvoit travailler de la main droite ; ce qu'il a eû de commun avec Turpilius, cet ancien Peintre & Chevalier Romain, qui pour cela étoit admiré de son tems. Enfin, Holben ayant embelli l'Angleterre de ses ouvrages, & porté sa reputation par toute l'Europe, fut attaqué de la peste, dont il mourut à Londres l'an 1554. âgé de cinquante-six ans. L'année d'après JEAN MOSTAR mourut : il étoit d'Harlem en Hollande, & faisoit des païsages & de petites figures.

Mais je ne me souvenois pas de vous parler

parler d'un Peintre de Bruxelles, contemporain d'Albert Dure, & qu'on peut dire avoir été un des plus sçavans de tous ceux qui passoient alors dans les Païs-bas. Il se nommoit ROGER VANDERWYDE, & a peint dans l'Hôtel de Ville de Bruxelles plusieurs tableaux, où il a representé des exemples de justice les plus mémorables que l'histoire lui a pu fournir; entre lesquels il y en a un qui a grand cours en Flandres, & que plusieurs (1) Auteurs ont rapporté. La beauté de cette peinture mérite bien que je vous en fasse le recit. Erchenbaldus de Burban, homme illustre & puissant, & que quelques-uns qualifient de Comte, avoit un si grand amour pour la justice, que sans faire acception de personne, il ne pardonnoit aucun crime. Comme il étoit malade, & en danger de mort; un de ses neveux fils de sa sœur, ayant attenté à la chasteté de quelques femmes, il commanda aussi-tôt qu'on s'en saisît, & qu'on le menât au supplice. Ceux qui reçûrent cet ordre, eûrent compassion de la jeunesse de son neveu; & l'ayant seulement averti de s'absenter, ne laisserent pas de faire sçavoir au malade qu'ils avoient exécuté ses commandemens. Mais cinq jours après, le jeune homme qui croyoit la cole-

(1) *Cæsarius l. 9. c. 38. Cantipratensis l. 2. c. 36. part.*
6. Fulgos. l. 1. c. 6. Del Rio disq. mag. l. 4. c. 6. quæst. 3.

colere de son oncle déjà passée, alla imprudemment dans sa chambre pour le visiter. Le malade l'appercevant dissimula son courroux, & lui tendant les bras, l'invita par des paroles obligeantes à s'approcher de lui : mais lorsqu'il pût l'embrasser, il lui passa un de ses bras sur le col, & le serrant de toute sa force, lui donna de l'autre main, d'un couteau dans la gorge, & lui ôtant la vie, devint lui-même l'exécuteur de la justice qu'il avoit ordonné de faire. Le corps mort & tout sanglant ayant été emporté, le peuple vit avec horreur un spectacle si tragique & si cruel. Cependant la maladie d'Erchenbaldus commença d'augmenter ; & l'Evêque du lieu étant venu pour le confesser, fut tout surpris de voir que le malade s'accusant avec une douleur extrême de tous ses pechez, il ne parloit point du meurtre de son neveu qu'il venoit de commettre : de quoi l'ayant averti, il soûtint qu'en cela il n'avoit commis aucun mal, n'ayant rien fait que par la crainte qu'il avoit de Dieu, & pour le zele de la justice : ce qui fâcha si fort l'Evêque, qu'il lui refusa l'absolution, & remporta le sacré Viatique. Mais à peine étoit-il sorti de la maison, que le malade le fit appeller, & le pria de voir si la Sainte Hostie étoit dans le ciboire ; & comme l'Evêque l'eût ouvert,

&

& qu'il fut étonné de n'y trouver rien: *Voilà*, dit le malade, *celui que vous m'avez refusé qui s'est donné lui-même à moi*: & ouvrant la bouche, montra la Sainte Hostie sur sa langue. De quoi l'Evêque fut si surpris, qu'il fut obligé d'approuver ce qu'il avoit condamné auparavant, & de faire sçavoir à tout le monde un si grand miracle, qui arriva environ l'an mil deux cent vingt.

Cette Histoire est représentée par ce Vanderwyde, qui a fait voir dans ses figures, des expressions qui surpassent tout ce que les autres Peintres, dont je viens de parler, ont jamais fait de plus beau. Il mourut en mil cinq cent vingt-neuf.

Quelques années après, JEAN SCHOREL commençoit à paroître avec estime en Holande, où alors il y avoit quantité de Peintres, aussi-bien que dans toutes les autres Provinces des Païs-bas. Jean fut nommé Schorel, à cause d'un village qui est proche d'Almaer en Holande, où il prit naissance en l'an 1495. Il étudia d'abord à Amsterdam chez Jacob Cornille Peintre; mais étant devenu amoureux de sa fille, qui n'avoit alors que douze ans, il alla demeurer chez Jean Maubuge, en attendant que cette fille fût en âge d'être mariée; & afin que le tems lui ennuyât moins, il résolut de voyager. De sorte qu'il alla en Alle-

Allemagne, où il vit Albert Dure: de là il passa à Venise, d'où il partit avec plusieurs autres, pour faire le voyage de la Terre Sainte. Il n'avoit alors que vingt-cinq ans; & afin de profiter de ses voyages, il dessina presque tous les lieux où il se rencontra, particulierement ceux de la Terre Sainte, la ville de Jerusalem, & tout ce qu'il y avoit de plus remarquable. Il dessina aussi les côtes & les Isles par où il passa, entre autres celles de Candie & de Cypre. Etant de retour à Venise, il alla à Rome, où il copia tout ce qu'il trouva de plus beau, & même il travailla pour le Pape Adrien VI. qui le retint à son service. Ensuite il retourna en Hollande, où ayant appris que sa Maîtresse étoit mariée, il poursuivit un Canonicat dans l'Eglise de Notre-Dame d'Utrecht; & l'ayant obtenu, y établit sa demeure. Il ne laissa pas de faire plusieurs Tableaux, qui avoient plus du goût d'Italie que ceux qu'on avoit faits jusqu'alors dans les Païs-Bas. Le Roi François I. tâcha de l'attirer en France; & comme il avoit plusieurs bonnes qualitez, il étoit cheri de toutes les personnes de condition. Il étoit Poëte, Musicien, & joüoit fort bien de plusieurs instrumens. Antoine More qui étoit son disciple, fit son portrait deux ans avant sa mort, qui arriva l'an 1562.

Tome II. Q étant

étant pour lors dans sa soixante-septiéme année.

Il y avoit en ce tems-là dans la Ville d'Anvers un fameux Païsagiste, nommé Mathias Cock, qui mourut en 1565, & dans celle de Liége un Peintre nommé Lambert Lombart, qui avoit voyagé en Italie, & qui fut Maître de Hubert Goltzius, de François Floris, & de quelques autres.

Ce François Floris, que l'on nomme d'ordinaire Franc-Flore, naquit à Anvers l'an 1520. Son pere avoit nom Corneille Floris, Tailleur de pierre. Après avoir étudié à Liége sous Lombart, il s'en alla à Rome, où il dessina beaucoup d'après les Ouvrages de Michel-Ange. Etant revenu à Anvers, il y vivoit splendidement, & souvent dans la débauche; il avoit même la réputation d'un des plus grands beuveurs de son tems. Il travailloit avec facilité, d'une maniere un peu dure & chargée. Il a fait les travaux d'Hercule, que l'on voit gravez. Il laissa plusieurs Ouvrages, & beaucoup d'Eleves, & mourut âgé de cinquante ans, l'an 1570.

Martin Heemskerke, ainsi nommé à cause d'un village de Holande d'où il étoit, étudia d'abord sous un Jean Lucas, puis sous Schoorel. Il mourut à Haerlem l'an 1574. âgé de soixante-seize ans.

Vous

Vous parlez d'un Peintre, dit Pymandre, dont peut-être ne sçavez-vous pas tout ce qu'il a fait durant sa vie.

J'avoüë, repartis-je, que je ne m'en suis pas beaucoup mis en peine, non plus que de beaucoup d'autres qui vivoient alors dans ces païs-là, parce que je n'ai recherché que les Ouvrages de ceux dans desquels on voit quelques parties qui méritent d'être consideréés.

Ce n'est pas de ses Tableaux dont je veux parler, repliqua Pymandre : mais comme vous avez remarqué dans quelques Peintres Italiens des actions particulieres pour me faire connoître leur humeur & leur maniére de vie, je vous ferai part de ce que j'ai appris sur les lieux, de ce Peintre Hollandois. Ayant beaucoup travaillé pendant qu'il vivoit, il mourut assez riche ; & pour laisser quelque mémoire de lui, il legua par son Testament dequoi marier tous les ans une fille du village d'où il étoit ; mais ce fut à condition que le jour des nôces le marié & la mariée avec tous les conviez, iroient danser sur sa fosse : ce qui se pratiquoit si religieusement, à ce qu'on m'assûra, qu'encore que le changement de Religion arrivé en ces païs-là, eût fait démolir & abbatre toutes les croix des cimetieres, les habitans néanmoins de Heemskerke n'ont jamais voulu

voulu permettre qu'on ôtât celle qui est sur la fosse de ce Peintre, laquelle est de cuivre, & leur sert comme d'un titre pour joüir de la dot & de la donation faite à leurs filles.

J'avouë, répondis-je, que je ne sçavois pas cette particularité, qui fait voir que s'il y a eu des Peintres qui aimoient beaucoup les richesses, comme nous en avons remarqué parmi les Italiens; il y en a eu d'autres qui ont recherché la danse & des divertissemens jusques après leur mort, & qu'ils sont tous differens dans leur mœurs, aussi-bien que dans leurs Ouvrages.

Partout ce que vous m'avez dit, repliqua Pymandre, je voi que la différence qu'il y a dans leurs tableaux, ne vient que de ce grand nombre de parties qui sont nécessaires dans la Peinture; & que si l'on connoissoit les difficultez qu'il y a de s'y perfectionner, je ne crois pas qu'il se trouvât tant de Peintres que nous en voyons.

Il n'est pas besoin, repartis-je, que tous ceux qui commencent quelque étude, connoissent la peine qui s'y rencontre; c'est assez qu'ils se mettent dans le bon chemin, & qu'ils se laissent conduire par la forte inclination qui les entraîne. Celui qui veut s'appliquer à la Peinture, ne doit pas s'étonner, si d'abord il trouve beaucoup d'obstacles, & s'il n'exécute pas aisément

ment toutes choses. Il arrivera même qu'il ne pourra pas en acquerir une connoissance générale, comme nous avons dit tantôt, ou que l'ayant acquise il en trouvera la pratique très-difficile. Cependant je ne conseillerois pas à cet homme-là de quitter le pinceau; je l'exhorterois plûtôt à se fortifier dans ce qui lui est le plus facile, s'il n'a pas un genie assez grand pour se rendre universel. Par exemple, s'il n'est pas abondant en inventions, qu'il tâche au moins de posseder parfaitement la connoissance de son Art, afin de ne rien faire que de correct & de judicieux; s'il n'a pas le talent de donner à ses figures toute la grace qu'il voudroit, qu'il les rende considérables par la force & par la majesté. Si quelqu'un le surpasse dans la gentillesse, & dans l'agrément de ses Ouvrages, qu'il s'efforce de le vaincre par son sçavoir & par sa diligence. Quoi que tout le monde ne puisse pas monter au degré de perfection, où les plus grands hommes sont arrivez, on peut néanmoins se rendre considérable en quelque partie.

M'etant arrêté, Pymandre demeura aussi quelque tems sans parler; & après avoir repassé dans son esprit ce que je venois de dire, vous venez, dit-il en me regardant, de remarquer autant qu'il se peut, toutes les beautez de la nature; & il me semble

que vous m'avez suffisamment fait connoître les choses qu'on doit apprendre pour se perfectionner dans la Peinture ; mais si par ces remarques vous avez donné des enseignemens propres à choisir ce qui est beau, & rejetter ce qui est difforme; dites-moi, je vous prie, de quelle maniére un Peintre se doit conduire dans son travail.

Ne vous ai-je pas fait voir, repartis-je, que le dessein étant le fondement & la base de toute cette grande machine de la Peinture, il faut qu'il s'y fortifier autant qu'il pourra ; qu'il dessine ce qu'il y a de plus beau parmi les Antiques, qu'il les confére avec le naturel, pour en corriger les défauts ; qu'il examine tout ce qu'il y a de grand, de noble & de gracieux dans les Bas-Reliefs ; & qu'il ne laisse rien de ce qu'il trouvera de plus excellent, sans en faire des mémoires. Raphaël étoit souvent parmi les ruïnes du Colisée & des vieux Palais, où il considéroit ces beaux restes de l'Antiquité, pour s'en former une parfaite idée : aussi est-il vrai qu'il l'a euë si belle, que toutes ses figures ont la grace & la Majesté des plus belles Statuës que les Grecs nous ont laissées.

Ce n'est pas qu'un Peintre doive copier toutes les Statuës qu'il voit, ni tous les tableaux qui sont en estime : il y employeroit

roit trop de tems: il suffit qu'il les regarde, qu'il les observe, & qu'il fasse un choix judicieux des plus belles parties. Il doit imiter les abeilles dans l'ordre de ses études. Quand elles vont en quête, (1) elles ne s'attachent qu'à une sorte de fleurs; & avant que d'être déchargées du butin qu'elles y ont fait, on ne les voit point voler à celles d'une autre espece.

Ainsi il partagera son tems, tantôt à dessiner, tantôt à remarquer ce qui est beau dans Raphaël, & tantôt à copier l'Antique, sans jamais abandonner le naturel, qui doit être son principal objet, afin de ne se point faire de maniére.

Et lorsqu'il sera bien instruit de toutes ces choses, repliqua Pymandre, comment doit-il exécuter ses pensées, & pratiquer ce qu'il a appris?

Il y a pour cela, repartis-je, deux moyens ou deux instrumens principaux qui lui sont propres, qu'il ne doit point chercher hors de lui-même, & dont il se doit servir d'abord. L'un est la vuë, l'autre est la raison, ou le jugement. Quoique ces instrumens concourent tous deux à représenter les mêmes choses; ils y arrivent néanmoins fort souvent par des voyes différentes. Le jugement qui se conduit avec retenuë, & qui cherche toûjours le chemin

(1) Arist. Hist. de Animal. l. 9. c. 40.

min le plus aſſûré, ſe ſert des moyens les plus certains pour exécuter ſon Ouvrage, tâchant même de profiter des inventions & du travail d'autrui.

Les yeux au contraire ne ſe fient qu'à eux-mêmes, ne croyent que les choſes qui les touchent, & ne veulent repreſenter les objets que de la ſorte qu'ils les voyent. Cependant il n'y a rien, comme vous ſçavez, qui ſe trompe ſi aiſément que nôtre vûë; car pour peu qu'il y ait d'altération & de changement, ou dans notre œil, ou dans l'objet que nous regardons, ou dans l'eſpace qui eſt entre cet objet & notre œil, il ſe trouvera une notable différence entre l'original & la figure que nous en ferons. Nonobſtant cela l'œil ne laiſſe pas d'avoir la meilleure part aux choſes que nous faiſons; c'eſt lui qui le premier les approuve, ou qui les condamne; & nous voyons ſouvent qu'il l'emporte ſur la raiſon, quand les choſes ont le bonheur de lui plaire. C'eſt pourquoi il faut que le Peintre tâche, autant qu'il peut, d'accorder enſemble la vûë & la raiſon, afin qu'il ne faſſe rien qui ne ſoit au gré de toutes deux.

Pour cet effet il doit étudier la Géometrie, & la Perſpective, principalement cette derniére, qui eſt comme une regle certaine pour meſurer les Ouvrages, ou
plûtôt

plûtôt une lumiére très-claire, qui lui découvrira ses défauts, & l'empêchera de tomber dans plusieurs manquemens inévitables à ceux qui l'ignorent.

Vous sçavez bien qu'il n'y a point de différence entre plusieurs figures qui composent l'ordonance d'un tableau, & plusieurs corps d'Architecture, pour ce qui regarde le moyen de les mettre en perspective ; & que le cadre d'un tableau n'est considéré que comme le chassis d'une porte ou d'une fenêtre, par laquelle on découvre plusieurs objets, qui doivent être représentez sur une toile, comme ils paroîtroient dans la nature.

Il seroit véritablement difficile de réduire toutes les parties du corps humain dans leur raccourci avec des lignes; comme l'on feroit un membre d'Architecture, parce qu'il y auroit un grand embarras des différentes lignes qu'il faudroit tirer pour tracer le géometral de tous les corps qui se trouveroient en diverses attitudes dans un même tableau.

Les Peintres néanmoins doivent réduire les principales parties dans leur juste hauteur & grosseur; & qui voudroit se donner la peine, & prendre le tems nécessaire pour cela, il n'y a rien de si particulier qu'on ne pût bien faire. Mais la vuë & la raison suppléent au défaut de la régle, &

Q v doivent

doivent exempter ceux qui travaillent, d'une quantité de lignes qui leur causeroient un travail presque infini.

On dessine même bien souvent à vuë d'œil, non seulement une disposition de figures, mais encore des bâtimens; & en cela celui qui a l'œil le plus juste, réüssit le mieux, les choses se trouvant en perspective quand elles sont bien faites. Mais comme il est difficile d'y être toûjours assez exact, parce que l'œil se peut aisément tromper; ceux qui veulent être fort corrects, après les avoir dessinées à vuë d'œil sur le naturel, les reduisent encore en leur place par les régles de la perspective; & ces régles sont si nécessaires, qu'il y a même des personnes qui se servent, ou d'un petit treillis, ou d'un verre, pour avoir la véritable place des objets qu'ils veulent peindre. Leonard de Vinci, & Leon Baptiste Albert conseillent au Peintre de se servir de ces deux moyens, pour dessiner après la bosse, parce qu'on ne peut se mouvoir si peu, que les superficies d'une figure ne changent aussi.

C'est donc pourquoi, dit Pymandre, j'ai vû des Peintres se servir d'un compas, pour mesurer toutes les parties du visage, lorsqu'ils font des portraits ; & en effet, quand l'on en prend ainsi les grandeurs, je crois qu'on ne se peut tromper.

Encore

Encore qu'il importe fort peu, repris-je, de quelle façon l'on ait agi, lorsqu'on a mis son Ouvrage dans un état tout-à-fait accompli ; il ne faut pas néanmoins s'accoûtumer dans les commencemens à ces sortes de réductions, parce qu'il est beaucoup plus avantageux de comprendre les choses par la force de l'esprit & la justesse de l'œil, que d'employer ces instrumens, dont le secours même embarrasse, & ne fait que rendre les ouvriers plus négligens. Aussi Michel-Ange avoit accoûtumé de dire que la proportion doit être dans les yeux des Peintres, afin qu'ils sçachent par eux-mêmes juger de ce qu'ils voyent.

Mais continuai-je, en regardant Pymandre, je croyois ne m'entretenir avec vous que des Peintres qui ont été en réputation, & vous dire mon sentiment sur leurs Ouvrages : cependant vous m'engagez insensiblement à vous parler des régles de l'Art.

Pymandre m'interrompant aussi-tôt, Nous n'avons pas besoin, dit-il pour nous entretenir, de prendre tant de précautions; nous ne quittons pas pour cela notre Sujet ; & puisque l'occasion s'en présente, je serai bien-aise d'apprendre comment il faut se conduire dans la pratique de la pein-
Q vj ture,

ture, lorsque l'on commence à s'y appliquer.

Quand un Peintre, repris-je, ne dessine que pour son étude particulière, soit après la bosse, soit après le naturel, il importe peu de quelle lumière il se serve, c'est-à-dire, du jour ou de la lampe : il doit néanmoins faire en sorte que son modèle soit disposé de telle façon, que les ombres y tombent doucement, & ne causent point de difformitez, parce qu'il ne faut pas s'accoûtumer à rien faire qui ne soit beau. Pour cet effet, s'il dessine à la clarté d'une lampe, il peut mettre un chassis huilé entre la lumière & sa figure, afin que les ombres en soient moins trenchées ; & s'il dessine dans le grand jour, prendre une lumière qui tombe d'en haut, & qui ne fasse pas des ombres trop fortes. Que s'il travaille à faire un portrait, il faut considérer le lieu où il est ; car les parois peuvent donner des reflets si forts & si désagreables sur le visage de la personne qui se fait peindre, que l'ouvrier travailleroit en vain, pour faire quelque chose de beau.

C'est pour cela que Leonard de Vinci veut que le Peintre accommode un lieu tout exprès. Quand donc il veut dessiner seulement pour son étude, il n'importe pas de quelle sorte il donne le jour à ses figures, comme nous avons dit ; mais lorsqu'il

qu'il veut s'en servir dans la composition d'un tableau, alors il faut user d'autres précautions. Il doit avoir égard au lieu où se passe son histoire; si c'est à la campagne, ou dans un endroit fermé, afin de donner des lumiéres propres & convenables à toutes les figures.

Il n'y a point de doute qu'une lumiére diffuse qui vient d'enhaut, & qui n'est point trop forte, est très-avantageuse, & fait paroître avec grace jusques aux moindres parties du corps.

Les Peintres ne dessinent pas d'abord avec justesse toutes les parties qui entrent dans un Ouvrage, ils en font une legere esquisse, où ils établissent seulement l'ordre de leurs pensées pour s'en souvenir. Car les images des choses qui se présentent à nous, & des passions que l'on veut représenter, passent avec un mouvement si subit, qu'elles ne donnent pas le loisir à la main de les figurer; & lorsqu'une fois elles sont dissipées, les idées si fortes & si nettes que l'on avoit dans l'esprit, ne pouvant plus être bien exprimées, il est difficile de donner à un Ouvrage cette beauté, & cette grace qu'on y demande; & quelque soin qu'on prenne à bien disposer toutes ses parties, on verra néanmoins qu'elles ne sont point conduites avec un même feu. C'est ce feu pourtant qu'il ne faut pas

pas laisser éteindre, mais le bien ménager. Virgile, à ce qu'on dit, composoit dans sa chaleur poëtique les beaux Ouvrages qu'il nous a laissez, attendant à polir ses Vers, qu'ils fussent tous enfantez ; après quoi il les perfectionnoit, les formant, s'il faut ainsi dire, peu à peu, comme l'Ourse fait ses petits.

L'on ne peut point dire de quelle sorte le Peintre doit produire ses pensées ; cela dépend de la force de son imagination. Je dirai seulement que la verité en doit être le fondement ; c'est-à-dire, que la vraisemblance doit paroître dans toutes les parties qui composent une histoire ; mais il faut que ce soit une verité, dont les beautez surprenantes semblent être cachées aux yeux du peuple, & que les esprits du commun n'appercevroient pas, si d'autres plus élevez ne les découvroient: car il y a quelquefois des choses qui sont ridicules pour être trop vrayes, & qui pourroient rendre un Ouvrage défectueux, si elles n'y paroissoient d'une maniére extraordinaire. Il faut que les Poëtes, embellissent celles qui sont trop simples d'elles-même, & qu'il y ait dans leurs tableaux quelque nouvelle invention, qui n'ait point encore été vuë. Or toute la force de ces belles inventions consiste dans la faculté imaginative, quoique pourtant nous
soyons

soyons redevables de la premiére connoissance que nous avons des choses, au sens de la vuë, qui porte dans l'esprit les figures & les couleurs de tous les objets qui se présentent à nous. Et bien que l'Art donne souvent à ce qu'il fait, quelque chose qui n'est pas toûjours dans la nature, il n'y doit rien ajoûter néanmoins qui offense la verité, ou qui blesse les yeux. Quand Horace (1) parle du pouvoir qu'ont les Poëtes & les Peintres de feindre quelque chose, il n'entend pas que cette fiction soit trop licentieuse, mais conduite avec artifice.

Il y a bien des Peintres, dit Pymandre, qui ne sçavent pas quelles licences leur sont permises, ni jusques où ils peuvent porter la fiction. C'est pourquoi ils doivent prendre garde, qu'en voulant trop enrichir leurs pensées, ils ne les défigurent. Car si un Poëte doit cacher les choses véritables qu'il raconte, sous des figures indirectes & obliques, avec une certaine grace & une beauté qu'un Historien ne doit pas rechercher ; il me semble aussi que le Peintre doit suivre la même conduite.

Dans la peinture, comme dans la Poësie, repris-je, les Ouvrages que l'on veut faire

(1) *Fingendi potestas debet esse artificiosa, non etiam immoderata.*

faire paroître aussi-tôt qu'ils sont enfantez, sont rarement corrects & achevez dans toutes leurs parties : car ce n'est pas toûjours la raison qui les produit : c'est souvent, comme j'ai dit, un certain feu caché, qui échauffe les Poëtes & les Peintres, & qui les porte impetueusement à peindre & à faire des Vers. Aussi n'y en a-t-il point qui réüssissent avec plus d'éclat, que ceux que l'on y voit poussez par un secret sentiment de leur âme; d'où il arrive que chaque Peintre paroît encore davantage dans les choses qu'il aime. Et à dire le vrai, c'est une grace du Ciel toute singuliére d'être bon Peintre, aussi bien que bon Poëte; il faut que tous les deux soient pourvûs d'un beau naturel; qu'ils apportent en naissant une disposition aisée à l'un & à l'autre de ces beaux Arts : & comme tous les hommes sont d'humeurs & de complexions differentes, aussi leurs maniéres & leurs façons de faire ne sont point semblables. Ce sont ces divers temperamens qui font que les Peintres sont si differens dans ce qu'ils font; que les uns sont agréables, les autres terribles; les uns doux & gracieux; les autres pleins de majesté & de grandeur; que les uns prennent plaisir à traiter des Sujets nobles & relevez, les autres à representer des actions simples, & les choses les plus com-
mu-

munes. Ainsi l'on a remarqué d'un certain Ardrocydes, qu'il ne peignoit que des poissons, que Dionisius fut surnommé Antropographe, à cause qu'il ne représentoit que des hommes, que Parasius se plaisoit à peindre des choses lascives, que Nicias Athenien s'appliquoit particuliérement à bien peindre des femmes, que Pausias prenoit un singulier plaisir à exprimer la variété des fleurs; & ainsi beaucoup d'autres, qui ont parfaitement réüssi dans les choses pour lesquelles ils avoient une intention particuliére.

Car il faut que l'esprit d'un Peintre entre, s'il faut ainsi dire, dans le Sujet même qu'il represente. Il ne peut bien peindre une action, s'il ne la met tellement dans son esprit, qu'il la voye comme devant ses yeux, & s'il ne prend les mêmes sentimens des personnes qu'il veut figurer, comme faisoit autrefois ce Polus (1) comedien, dont vous avez ouï parler: ce qui a fait dire à Horace, *Si tu veux que je pleure, il faut que tu commence le premier*, parce que ceux qui sont véritablement passionnez, & ausquels la nature même fait dire ou représenter quelque chose, ne font & ne disent que ce qui convient à la passion qu'ils expriment, & ainsi ils sont capables d'émouvoir les autres plus puis-
sam-

(1) Aul. Gel. noct. att. l. 7.

samment, que ne peuvent faire tous les secrets de l'Art.

C'est pour cela que je vous ai dit, qu'il faut s'accoûtumer à bien remarquer dans toutes les occasions ce qui est digne d'être observé, & s'en imprimer fortement les images dans l'esprit; afin d'avoir dans la mémoire, comme un magasin de diverses espéces, qui fournissent par après à toutes les choses dont on aura besoin. Elles serviront même à fortifier l'imagination, & lui aideront à produire de nouvelles Images; car elle est si puissante, que, comme a fort bien dit un sçavant Empereur, (1) non seulement elle donne à l'esprit à juger des choses qui sont devant nous, mais elle lui représente encore celles qui sont éloignées de plusieurs lieuës, & les fait voir plus clairement, que ce qui est devant nos yeux, & que nous touchons.

Mais ces moyens dont je vous parle, dépendent en premier lieu du genie du Peintre: car s'il est grand, il se sent porté à rechercher plûtôt les belles actions, & les beaux effets de la nature, que les choses basses & communes. En second lieu, de la force de son esprit, qui le fera entrer plus avant dans les passions des hommes, pour les bien exprimer dans ses tableaux.

Et

(1) Julian. Orat. 1.

Et en dernier lieu, de la netteté de son jugement, qui lui fera choisir ce qu'il y a de plus beau, & rejetter ce qui est vil & superflu. Ces trois qualitez sont nécessaires pour entreprendre & achever les grands Ouvrages; mais comme elles sont un don de nature, & que celui là est le plus favorisé du Ciel, qui les possede plus parfaitement; tout ce que l'on peut dire sur cela, ne peut, à mon avis, profiter de guéres à ceux qui n'ont pas un esprit déjà disposé à les bien comprendre. Cependant je ne laisserai pas d'ajoûter, que quand un Peintre a comme enfanté son Ouvrage, qu'il en a dessiné la composition, qu'il en a fait même différentes esquisses, comme faisoit autrefois Raphaël, s'il est assez fécond pour cela, il doit ensuite raisonner sur toutes les choses qu'il a esquissées; considerer s'il n'y a point trop ou trop peu de figures pour le Sujet qu'il traite; si elles agissent conformément à ce qu'elles doivent représenter; si le plan ou scit est spacieux, & sans embarras; si les lumiéres & les ombres sont données à propos, selon la disposition des figures, & l'arrangement des couleurs, afin que l'ordonnance générale produise un bel effet.

Quand il a fait cet examen, il doit réduire en perspective tout l'espace de son tableau, afin de mettre ses figures dans leur

leur juste distance; puis les prenant les unes après les autres, les dessiner toutes d'après nature, le plus correctement qu'il pourra; & n'oubliant rien de ce que nous avons déjà dit, qui regarde la science des os, des nerfs, des muscles, & les proportions convénables, donner à son modéle les mêmes actions, les mêmes jours, & le placer au même Point de vuë que la figure doit avoir dans son Tableau, pour ne pas tomber dans les fautes de plusieurs Peintres, qui font voir les parties d'une Figure qui ne peuvent être apperçûës, parce qu'ils les ont dessinées dans une autre distance que celle qu'elle occupe dans leur Ouvrage.

Quand le Peintre aura marqué les contours de ses Figures avec force, & avec grace, il en formera peu à peu les ombres, observant soigneusement les endroits où elles viennent à se séparer des clairs.

Nous avons dit, qu'outre qu'il doit toûjours avoir la nature pour objet, il doit encore imiter les Anciens dans le beau choix qu'ils en ont fait; néanmoins il faut qu'il se conduise, à l'égard des Statuës Antiques, avec jugement: car il pourroit se servir d'une très-belle Figure Antique, qui pourtant n'auroit pas de grace dans son Ouvrage, comme s'il vouloit donner à toutes ses Figures d'hommes les mêmes pro-

proportions de l'Appollon, & à celles des femmes celles de la Venus de Medicis. Il y a même des Peintres qui tombent dans un excès de beauté, s'il faut ainsi dire, faisant des choses, qui dans une rencontre seroient belles, mais qui ne conviennent pas aux Ouvrages qu'ils traitent; d'autres qui répetent toûjours les mêmes choses, comme de faire toutes leurs Figures sueltes & égayées, & de leur donner les marques des Antiques, jusques aux plis de leurs draperies.

Je ne sçai si les Peintres approuveroient ma pensée; mais il me semble que quand ils travaillent à faire un Tableau, ils ne doivent point songer aux choses qu'ils ont vuës, soit de Peinture, soit de Sculpture. Il faut, ce me semble, laisser agir son genie dans la production, & l'ordonnance de ses Figures, jusques à ce qu'on ait disposé tout son Sujet; & lorsqu'on en a arrêté la composition, on peut revoir ses desseins, & se servant de ses études, corriger ce qu'on a fait sur l'exemple des belles choses qu'on aura remarquées.

Les Antiques doivent être aux Peintres comme des verres au travers desquels ils puissent voir la nature; ou bien des miroirs qui leur en découvrent les défauts; & non pas s'en servir, comme je viens de dire, en l'état qu'on la trouve. Il y a bien

de

de la différence entre une Statuë & le corps d'un homme vivant ; les jours & les ombres ne font pas sur le marbre les mêmes effets qu'ils font sur la chair. Il y a des choses dans le naturel qui ne se trouvent pas dans les Ouvrages de Sculpture, comme les cheveux, la barbe, le poil des sourcils, & plusieurs autres particularitez.

Je ne répeterai point le soin qu'on doit prendre de donner à chaque Figure la proportion, la grace, la passion, le mouvement, & les habits qui lui sont propres. Je dirai seulement quil faut varier toutes les choses qui entreront dans un Tableau, si l'on en veut rendre la composition agréable; mais cette diversité doit être naturelle, sans qu'il y ait rien d'affecté, ni de contraint. Il faut que toutes les Figures semblent s'être rangées & posées d'elles-mêmes sans trop de soin & d'étude; & c'est ce qui fait la grace dans la disposition, de même que dans les membres du corps. Il y en a, qui pour donner plus de vie à leurs Figures, les font turbulentes, & dans des actions trop emportées, comme si les hommes ne paroissoient vivans, que quand ils agissent avec vehemence. Il faut fuir ces défauts, & marquer le mouvement où il est nécessaire, & le repos où il ne doit pas y avoir d'action.

Ce que j'aurois encore à dire, est qu'un
Peintre

Peintre ne doit jamais contraindre son esprit quand il veut produire quelque ordonnance. Il doit attendre que son feu soit allumé, s'il faut ainsi dire, pour exprimer ses conceptions; & lorsqu'il est en belle humeur, se laisser emporter doucement au courant de ses belles imaginations. Car il arrive presque toûjours que le beau feu qui nous échauffe, lorsqu'il seconde nos affections, & qu'il éclaire nos pensées, nous est plus favorable, & plus avantageux que tout le soin, & toute la diligence que nous pouvons apporter dans notre travail, pourvû que nous ne nous trompions pas nous-mêmes, par un trop grand amour de nos propres Ouvrages. Il faut aussi s'accoûtumer de bonne heure à faire de grandes choses, parce que dans les petites figures les défauts ne s'y voyent pas si bien; mais dans les grandes, on y découvre les moindres imperfections.

Il me semble, interrompit Pymandre, que Galien parle pourtant comme d'un Chef-d'œuvre de l'Art, d'une pierre enchassée dans un anneau, où il avoit vû Phaëton representé dans un char tiré par quatre chevaux, dont les plus petites parties étoient terminées avec un artifice merveilleux.

Il faut, repartis-je, que les grands Peintres laissent cet avantage aux Graveurs, &
qu'ils

qu'ils cherchent de la gloire à faire de plus grands Sujets. Ceux qui sçavent exécuter les grandes choses, feront encore aisément les plus petites. Il est vrai que s'il y en a qui s'arrêtent trop à de petits Sujets, il y en a aussi qui entreprennent trop librement les plus grands Ouvrages. Quand ils ont quelque facilité à inventer, ils forment aussi-tôt de grandes ordonnances, qui demeurent imparfaites, parce qu'ils n'ont pas la force de les achever.

Mais ne vous semble-t'il pas, dis-je à Pymandre, en me levant d'auprès de lui, qu'il y a assez long-tems que je vous parle de ce qui regarde le dessein ? Si nous nous étions encore autant arrêtez à remarquer ce qui appartient au coloris, je crois que nous aurions touché les principales parties de la Peinture.

Il ne tiendra qu'à vous, repondit Pymandre, de dire tout ce qui concerne cet Art, puisque je n'ai pas de plus grand plaisir que de m'en instruire.

Il vaut mieux, lui dis-je, remettre cela à une autre fois. Nous fimes encore un tour dans les Tuileries, & ensuite nous nous retirâmes avec dessein de nous revoir bien-tôt.

Fin du Tome quatriéme.

TABLE

TABLE

DES MATIERES, CONTENUËS en ce Tome Deuxiéme.

A.

Absalon avoit de beaux cheveux. Page 18
Academie des Peintres à Rome, établie par Frederic Zucchero. 251
Academie Royale de peinture, avantageuse aux jeunes gens. 283
Adrien VI. Pape, sa naissance, & sa promotion. 133
Albert Dure. 125. 302
Amours peints par le Titien. 346
Anatomie, combien necessaire aux Peintres. 330
André Amaral, Portugais, trahit les Chrétiens au siege de Rhodes. 136
André Mantegne fit graver ses Ouvrages. 123
Anneau où Phaëton étoit representé avec son char & ses chevaux. 383
Annibal Caraccio estime les écrits de Leonard de Vinci. 283
Antoine Mini, disciple de Michel-Ange. 71
Aristotile, peintre Florentin. 225
Aristratus, Prince de Sicione. 287
Des Armes anciennes. 148

Armes des Parthes & des Sarmates. 162
Armes faites de la corne des pieds de chevaux. ibid.
Aspasie loüée par la beauté de ses yeux. 24
Atheniens (Les) laissoient choisir à leurs enfans les Sciences & les Arts qui leur plaisoient. 282
Attitude, ce que c'est. 336
Augustin Venitien, Graveur. 129
Aurore appellée aux doigts de rose. 42

B.

Bacchus, inventeur des Triomphes. 83
Baccio Baldini Graveur en Cuivre. 124
Baltasar Peruzzi. 129
Baptême de Constantin, peint par Jule Romain. 167
Baptiste del Moro. 130
Baptiste Franco. 231
Baptiste Peintre Venitien. 129
Barbel (De la) 35
Bartolomeo da Bagnacavallo. 107
Bartolomeo. 224
Bataille de Constantin contre Maxence, pein-

Tome II.

TABLE

te par Jule Romain. 141. & suiv.
Bâtiment des Tuileries. 48. & suiv.
Bauregard près de Blois, peint par Nicolo. 293
Beauté du corps. 7 & suiv.
Benedetto Ghirlandai 226
Benedetto, Peintre. 71
Benedetto Pagni a peint à Mantouë sous Jule Romain. 175
Benevento Cellini, Graveur en pierre. 123
Berenice offre ses cheveux dans le Temple de Venus, pour le retour de son mari. 18
Bernardino Licinio, Peintre. 71
Bernard Van Orlay, Peintre de Bruxelles. 328
Bernazzano de Milan, Païsagiste. 66
De la Bouche. 32
Des Bras. 40
Brugle le vieux. 351

C.

Caprarole, Maison bâtie par le Vignole, & peinte par Taddée, & Frederic Zucchero 246
Catherine de Medicis fit bâtir les Tuïleries par de Lorme 56
Cavalier del Pozzo, amateur de la peinture. 79
Ceremonies observées par le peuple Romain aux jours de Triomphe. 96
Cesar da Sesto, Peintre. 66
Chevaux armez anciennement. 149
Cheval de bronze de la Place Royale, fait par Daniel de Volterre. 242
Chevalier Bayard. 156
Cheveux, combien estimez. 17
Cheveux de la Reine Berenice changez en sept étoiles. 18
Cheveux roux en aversion à tout le monde. 21
Christophe Gerardi. 215
Coiffures des femmes. 17
Comment il faut peindre les jeunes gens. 9
Comment le Corps doit être pour être beau. 11. & 12
Conferences de l'Academie Royale. 284
Constantin, & l'Histoire de ses actions, peinte par Jule Romain dans le Vatican. 140. & suiv. Son Baptême. 167
Des Côtez. 44
Cosrhoës, Roi des Perses, enleve le bois de la vraie Croix. 240
Du Cou. 36
Couleur des cheveux, & quelle est la plus estimée. 20
Corn. Engelbert, Peintre. 322
Coupe de l'Eglise de S. Pierre. 278

D.

TABLE DES MATIERES.

D.

Des Cuisses. 44
Daniel de Volterre. 235. A fait le Cheval qui est à la Place Royale. 242
Danse des Morts, d'Holben. 351
David Ghirlandai. 226
Des Dents. 32
Dessein, ce que c'est. 273
Desseins de Tapisseries, faits par Jule Romain. 188
Disciples de Jule Romain. 193
Diverses façons de s'armer. 148
Diversité des expressions. 383
Des Doigts. 45
Domenique Beccafumi. 213. Acheva le pavé de l'Eglise Cathedrale de Sienne, & peignit pour le Prince Doria à Gênes. 214
Domenique de' Camei Milanois, Graveur en Pierre. 119
Les Dosses ont peint pour le Duc d'Urbin. 64
Des Draperies. 349
Duccio, Peintre de Sienne. 214

E.

Emaux de Limoge. 195
Eneas Vicus de Parme, Graveur. 130
Erchenbaldus de Burban égorge son propre neveu. 359
Escalier des Tuileries. 4
Des Epaules. 39
Estampes de Mr de Maroles dans la Bibliotheque du Roi. 130
Estomac. (De l') 42

F.

Fermo Guisoni, disciple de Jule Romain. 193
Figurino da Faenza, disciple de Jule Romain. ibid.
Francia Bigio. 107
Franc-Flore. 362
François Mazzuoli, Parmesan. 109
François Salviati. 233
Francesque Primatice de Boulogne a travaillé à Mantouë sous Jule Romain. 177
Francesco Monsignori. 115
Francesco Torbido, dit le More. ibid.
Frederic Zucchero, & ses ouvrages. 246. A peint en France, & fit en Flandres des desseins de Tapisseries. 250
Du Front. 16

G.

Galeries de Fontainebleau. 291
Garofalo. 225
Geometrie & Perspective necessaire aux Peintres. 368
Gherardo, Graveur. 125
Giovan Antonio da Vercelli

TABLE

zelli, dit le Sodoma. 224
Giliano Buggiardini. 215
Giovan-Baptista San Marino. *ibid.*
Giovan-Antonio Lappoli. 214
Girolamo da Carpi. 225
Girolamo Genga. 223
Gorge, (De la) & de sa beauté. 43
Granacci ingenieux dans les décorations de Theatres, & accommodemens de Mascarades. 115
Graveurs en pierre. 120
Graveurs sur cuivre. 123
Gravûre (De la) à l'eau forte. 129
Grotesques, & leur invention. 230

H.

Des Hanches. 44
Helene à la belle chevelûre. 17
Helene avoit le cou long. 37
Helene (Sainte) trouve la vraie Croix. 238
Heraclius retira le bois de la vraie Croix d'entre les mains des Perses. 240
Histoire de l'invention de la vraie Croix peinte par Daniel de Volterre. 238
Histoire peinte à Bruxelles, d'un Oncle qui tuë son neveu par l'amour qu'il a pour la Justice. 358

Histoire de Psiché par Jule Romain au Palais du T. 177
Holben. 351. Ses Ouvrages, & le differend qu'il eut avec un Seigneur d'Angleterre. 352
Hôtel de Meme, peint par Nicolo sur les desseins du Primatice. 189
Hubert & Jean Van-Eyck, Peintres Flamans. 300

I.

Jacob Hugo, Peintre. 322
Jambes. (Des) 45
Jardin des Tuileries. 48
Jacques Caraglio, Graveur. 129
Jacques Palme, dit le Vieux Palme. 111
Jean Antonio de Rossy, Graveur en Pierre. 123
Jean-Baptiste de Mantouë a peint sous Jule Romain. 177
Jean-Baptiste Mantuan, Graveur. 130
Jean de Bruge, Inventeur de la Peinture à huile. 300
Jean da Castel Bolognese, Graveur en Pierre. 120
Jean da Udiné. 227. Trouva l'invention du stuc. 228. Fit excellemment les Grotesques. *ibid.*
Jean Delle Corgnivole, Graveur en Pierre. 119

Jean

DES MATIERES.

Jean Francesque Carato. 115
Jean Gougeon, Sculpteur fameux. 61
Jean de Lion, disciple de Jule Romain 193
Jean de Maubeuge, Peintre. 326
Jean Martin da Udiné, Peintre. 66
Jean Mostar. 357
Jean Schoorel. 360
Jerôme Bos, de Bolduc. 322
Jerôme Cock Flamand, Graveur. 130
Jerôme Mazzuoli. 111
Jerôme de Trevisi alla en Angleterre. 71
L'Invention d'un Tableau doit être considerée en deux manieres. 172
Invention de la Gravûre sur Cuivre. 126
Joconde, Rel. de S. Dominique. 112
Des Jouës. 29
Jule II. & son humeur prompte. 260
Jule Romain. 131. Ses Ouvrages au Vatican. 132. à la Vigne Madame. 133. à Mantouë. 140. au Palais du T. 175. à Marmiole. 189
Sa mort. 193

L.

Lambert Lombart. 362
Liberale de Verone. 115
Lorenzo Lotto. 112
Lucas de Leide, & ses Ouvrages. 126. 322

Luigi Anichini, Graveur en Pierre. 122
Lysippe, excellent Sculpteur observa de faire la tête petite. 15

M.

Majesté, ce que c'est dans les hommes & dans les femmes. 7
Des Mains. 41
Marc Antoine, Graveur. 126
Marc de Ravenne, Graveur. 129
Maréchal (Un) d'Anvers se fait Peintre. 317
Marmita, Graveur en pierre. 122
Martin, Peintre & Graveur à Anvers. 125
Martin Heemskerke. 362 Fait un legs, à la charge qu'on ira danser sur sa fosse. 363
Mascarade faite à Florence. 115. & triomphes representez. 216
Maso Finiguerra Florentin trouve l'invention de graver sur cuivre. 124
Matheo dal Nasaro, Graveur en pierre, vint en France sous François I. 120
Mathurin, Compagnon de Polidore. 122
Maubeuge. 326
Maxence defait par Constantin. 145
Meudon, peint par le Primatice & par Nicolo. 202

R iij Michel

TABLE

Michel-Ange, sa naissance. 255. Ses Ouvrages. 260. Grand Dessinateur. 271

Michelino, Graveur en pierre. 119

Milice des Romains, & leurs armes. 153

Monsignori. 115

Morto da Feltro. 107

Du Mouvement des animaux, & des choses inanimées. 248

Des Mouvemens & actions du corps. 333

Mouvemens du corps engendrez par les passions de l'ame. 341. & suiv.

N.

NEz. (Du) 30. Les Perses estimoient ceux qui avoient le nez aquilin. 31

Nicolo Messer & ses Ouvrages. 292

Nicolo Soggi. 215

O.

ORdres (Des) de l'Architecture. 50

Oreilles. (Des) 29

Ovation. (De l') 81

Ouvrages de terre émaillée. 231

P.

PAstino, Graveur en pierre. 123

Peintures des Chambres de Caprarole. 245. & suiv.

Peinture fort ancienne en France. 299

Pelegrin da San-Danielo, Peintre & disciple de Jean Belin. 66

Periclès desagreable à cause de la forme de sa tête. 14

Perin del Vague, sa naissance. 201. Il peignit au Vatican. 205. En divers lieux de Rome. 207. A Génes. 209. Sa mort. 210

Perspective, comment elle doit être pratiquée. 368

Pieds. (Des) 45

Pierre Koek d'Alost. 329

Pierre Maria, Graveur en pierre. 119

Pietro Paolo Galeotto, Graveur en pierre. 123

Philbert de Lorme a bâti les Tuileries. 56

Philippe de Villiers Grand Maître de Malthe defend l'Isle de Rhodes contre les Turcs : est bien traité de Soliman. 137

Phryné fameuse Courtisane, accusée devant le Senat d'Athénes. 43

Polidore de Caravagio peint à Rome, & en d'autres lieux. 72. Sa mort. 100

Ponderation (De la) & Equilibre. 334. 338

Pontorme (Le) & ses Ouvrages. 215

Pomponio Amalteo, Peintre. 71

Pordenone (Le) a peint en

DES MATIERES.

en concurrence de Titien. 67
Posthume Tuberte triompha dans Rome. 82
Primatice, & ses Ouvrages. 290. Il fut Abbé de Saint Martin de Troyes. ibid.
Probus fut le dernier qui triompha dans Rome. 94
Proportions (Des) du corps humain. 307.

Q.

Quintin Mesius, Peintre Flamand. 315

R.

Raphael dal Colle, disciple de Jule Romain. 193
Rejoüissances faites à Florence la promotion de Leon X. 216
Resurrection du Lazare, peinte par Sebastien de Venise, & portée à Narbonne. 195
Rinaldo a peint à Mantouë sous Jule Romain. 175
Rhodes assiegée par les Turcs, & prise sur les Chrétiens. 135
Rhodolphi Ghirlandai. 226
Roger Vanderwyde. 358
Roux, (Me) a peint à Fontainebleau. 102. Sa mort. 106

S.

Sale des Geans, peinte par Jule Romain au Palais du T. 177

Sandro Boticelli. 124
Sebastien de Venise, dit Fratel del Piombo. 193
Du Sein. 43
Sepulture de Henri II. à S. Denis. 294
Serlio à bâti à Fontainebleau, & à S. Germain en Laye. 56
Sodoma. (Le) 224
Soliman assiege Rhodes. 135
Soliani, Peintre Florentin. 71
Sophonisbe Angusciola va en Espagne, & fait le portrait de la Reine pour le Pape Pie IV. 226
Sourcils, comment doivent être. 28
Statuës antiques dans le Palais des Tuileries. 5
Statuë de Jule II. faite par Michel-Ange. 260
Syroës fait la paix avec Heraclius, & rend le Bois de la vraie Croix. 240

T.

Tableaux de l'Histoire de Constantin, peints par Jule Romain. 139
Tableaux de Jule Romain dans le Cabinet du Roi. 189
Tableaux de Nicolo, chez Mr le Marquis d'Alluye. 295
Tableau du Salviati dans le Cabinet du Roi. 235

Tableau

TABLE DES MATIERES.

Tableau de Sebastien de Venise dans le Cabinet du Roi. 199
Tableaux peints sur des pierres de diverses couleurs, de l'invention de Sebastien de Venise. 198
Taddée Zucchero. 243
a peint à Rome & à Caprarole. 246
Tapisseries du Roi, du dessein de Jule Romain. 190
Tapisseries du Roi, du dessein de Lucas, d'Albert & autres. 327
Temperamens. (Des divers.) 313
Temple de S. Pierre de Rome. 266
Thetis aux pieds d'argent. 45
Thomas Morus, peint par Holben. 352
Titien va à Rome en 1546. 209
Tombeaux de Laurent, & de Julien de Medicis, faits à Florence par Michel Ange. 265
Tombeau de Jule II. entrepris par Michel-Ange. 255
Tons, grand Païsagiste. 329
Triomphes. (Des) des Anciens. 79
Triomphé (De ceux qui ont) dans Rome. 82
Triomphe de Camille, peint par Polidore 86
Triomphe de Paul Emile. 88
Triomphe de César. 93
Triomphe de Scipion, représenté dans les Tapisseries du Roi, du dessein de Jule Romain, 95
Triomphe de la pauvreté & de la richesse, peint par Holben. 356
Trophées antiques. 80
Trophées de deux sortes. ibid.
Trophées de Marbre & de Bronze. ibid.

V

Valentin imite le Caravage. 289
Valerio Vincentino, Graveur en pierre. 120
Van-Cleef, Peintre d'Anvers. 321
Venus & Adonis, peints par le Titien. 38
Venus, peinte par Lucas. 325
Vêtemens (Des) des figures. 349
Vignole a donné le dessein de Chambor, & bâti Caprarole. 244 & suiv.

Y.

Des Yeux, & comment ils doivent être pour être beaux. 24

Z.

Zenobie, menée prisonniere à Rome. 93
Zeuxis suivoit les pensées d'Homere. 247

Fin de la Table du Tome Deuxième.

www.ingramcontent.com/pod-product-compliance
Lightning Source LLC
Chambersburg PA
CBHW071609220526
45469CB00002B/288